해외에서 디자이너로 살아가기

KB090616

해외에서 디자이너로 살아가기

민혜원

● 세미콜론

"우리는 모두 여행 중이죠.

모든 작업은 우리가 겪은 것을 기록한 지도일 뿐입니다."

존 워위커

차례

들어가는 글 네가 어디 있든, 누구와 일하든

디자이너가 이직하기 좋은 시기는 디자이너라는 명칭을 달고 3년 차로 일하고
있을 때라고 한다. 어느 정도 일한 경험도 있고, 하나의 프로젝트를 맡아 단독으로
진행할 수 있는 능력도 생겼다고 판단하기 때문에 자신의 몸값을 올리면서 다른
곳으로 이직하기 좋은 때라는 것이다. 개인에 따라 다르겠지만 어느 정도는 현실에
부합하는 말이다.

　　꼭 경제적인 이유가 아니더라도 그 정도 연차가 되면 그동안의 경험을
바탕으로 자신이 내린 선택이 옳았는지 스스로 되물을 판단 기준이 생겨, 그대로
머물거나 지금의 환경과 다른 곳을 찾게 된다. 그곳은 다른 회사가 될 수도 있고,
다른 학교나 다른 나라가 될 수도 있다. 내 경우에는 디자인대학을 졸업한 후
기업의 애뉴얼 리포트부터 아이덴티티, 잡지 등 그래픽 디자인 전반을 담당하는
디자인 에이전시에 입사해 5년 정도 다니다가, 출판사 인하우스 디자이너라는,
더 세분화되고 몸도 덜 고달픈 곳으로 옮기게 되었지만 해외 유학을 생각하지
않은 건 아니었다. 한동안 해외 유학을 간다며 준비한 기간이 있었으며, 당시 같이
유학을 준비했던 친구는 현재 뉴욕에서 프리랜서 디자이너로 활동 중이다.

　　해외에서 디자이너로 일하는 또 다른 친구를 만나러 미국에 간 적이 있는데,
운 좋게도 친구가 근무하는 회사를 구경할 기회가 생겼다. 복층으로 된 사무실에
지하에는 충무로에서만 보던 인쇄기가 있었으며, 맘껏 볼 수 있는 잡지에 아침마다
스타벅스에서 직접 와서 채운다는 신선한 커피, 각각 다른 분위기의 회의실, 마음껏
집을 수 있는 간식과 펜들이 가득 찬 비품실까지, 어릴 적 머릿속으로 그려 보던
디자인 스튜디오 바로 그 모습이었다.

　　자유로운 사무실 분위기에서 책상에 앉아 친구의 이야기를 들었다. 자신이
지금 그 자리에 앉아 있기 위해 얼마큼 노력을 기울였는지, 회의에 참석한 동료들과
얼마나 치열한 경쟁을 하는지 듣고 있자니 더 이상 그곳은 꿈의 사무실이 아니었다.
시안이 좋지 않으면 가차 없이 회의에서 낙오되는 등, 그곳은 생존 법칙이 존재하는

정글과 같았다. 하지만 곧 그만큼 높은 연봉을 받으며 좋은 환경에서 일할 수 있다면 그 정도는 감내해야 하는 것 아닌가 하는 생각이 스쳐 지나가며 예전에 내가 내렸던 선택이 옳았는지 의구심이 들었다. 그때는 미국 경기가 나쁘지 않았을 때라 지금은 또 어찌 변했을지 모르지만, 학교 다닐 때만 해도 전혀 다르지 않던 친구의 삶이 지금은 떨어져 있는 거리만큼이나 차이가 느껴졌고 솔직히 부러웠다.

유학이나 어학연수를 거치지 않았던 친구는 자신의 험난했던 해외 취업기를 들려줬는데, 그가 얘기해 준 포트폴리오 준비 방법이나 영어 인터뷰에 대한 대비책 같은 것들은 주변에서 흔히 접하거나 쉽게 알 수 있는 것들이 아니었다. 같은 디자이너라고 해도 경험이 없는 나에게는 신기할 따름이었다. 간혹 디자인 잡지에 실리는 해외 디자이너들의 인터뷰는 친구가 들려준 진솔한 이야기에 비하면 현실과 조금 동떨어져 보이기까지 했다. 그래서 이런 정보를 남들과 공유하고 싶은 생각이 들었고 해외 활동을 꿈꾸는 디자이너들에게 도움을 주자는 의도에서 인터뷰를 시작했다. '지금 어디에서 디자인하며 살고 있나요?'라는 질문을 시작으로 말이다.

해외 취업을 결심하게 되는 동기는 다양하다. 학생 때부터 자신이 원하는 바를 정하고 차근차근 준비하는 사람이 있는가 하면, 서른이 넘은 나이에 문득 자신에게 부족한 것, 허기진 부분이 느껴져 그것을 채우기 위해 무작정 해외로 떠나는 사람도 있다. 때로는 여행을 갔다가 그곳이 마음에 들어 눌러앉기도 한다. 이 책은 여기에 대해서는, 그러니까 어떤 계기로 해외 취업을 결심하게 되는가에 대해서는 (물론 다른 사람의 이야기가 동기 부여는 되겠지만) 아무런 도움도 주지 못한다. 디자이너라는 직업을 선택한 것과 마찬가지로 그건 전적으로 자신에게 달린 문제이다.

하지만 일단 해외 취업을 결심했다면 어디서부터든 시작을 해야 하는 법. 문제는 여기서부터 생기기 시작한다. 그곳은 당신이 사는 곳 옆 동네가 아니니 말이다. 말도 당연히 잘 통하지 않는다. 많은 사람들이 한 번쯤 해외 취업을 고려하다 포기해

버리는 것도 그곳이 실제 거리보다 멀게 느껴지기 때문일 것이다. 어떤 회사들이 있는지, 어떤 취업 기회가 있는지 알아보려 해도 막연하기만 하다. 열심히 인터넷을 기웃거려 보지만 유학 과정을 밟는 것이 현지 취업에 얼마나 도움이 되는지, 비자 문제는 어떻게 처리하면 좋을지 아무도 명확한 해답을 주지 않는다. 아쉽지만 이런 문제에 있어서도 이 책은, 다소 도움은 되겠지만 만족할 만한 해답을 제시하지는 못할 것이다.

이 책의 목적은 그보다 훨씬 소박하다. 다양한 해외 취업 사례를 제시하고, 자신이 원하는 바를 이루기 위해 그들이 어떤 과정을 거쳤는지, 얼마나 그것을 원했고, 그래서 얻은 것은 무엇인지 보여 주는 것이다. 물론 어느 정도의 실용적인 팁과 함께. 따라서 이 책은 어디서부터 읽어 나가도 상관없다. 여기에 실린 디자이너들의 다양한 경험만큼이나 이 책을 읽는 독자들이 처한 상황이 다를 것이기 때문이다. 때에 따라서는 동의할 수 없는 부분도 있을 것이고, 나에게 딱 맞는 조언이라고 느끼는 부분도 있을 것이다. 그건 이 책이 의도하는 바이기도 하다.

또 한 가지 바라는 바가 있다면 어디에서 일하든, 누구와 일하든 디자이너로서 살아가는 데 필요한 무언가를 이 책을 통해 얻을 수 있으면 좋겠다는 것이다. 실제로 인터뷰에 응한 디자이너들은 대부분 한목소리로 '당신이 있는 장소는 중요하지 않다'고 말하곤 했다. 이것을 경험한 자의 겸손어린 말로 치부해 버릴 수도 있을 것이다. 그 말이 품고 있는 진실은 머리로는 이해할지언정, 몸으로 경험하지 않은 나로서는 알 수가 없기 때문이다. 태어나서 줄곧 한국이라는 울타리 안에서 공부하고 살아온 나에게는 그만큼의 '거리두기'가 가능하지 않다. 디자이너라는 직업이 끊임없이 새로운 아이디어를 내놓아야 하는 직업이니만큼, 경험할 수 있는 삶의 깊이나 라이프스타일의 폭이 클수록 유리한 것은 사실이다. 디자인을 바라보는 해당 사회의 시선이나 문화적 분위기 역시 디자이너로 살아가는 데 영향을 미칠 것이며, 이런 면에서 우리나라에서 디자이너로

살아간다는 것에 아쉬움을 느낄 때가 분명히 있다. 하지만 인터뷰를 시작할 때와 비교해 본다면, 막연한 부러움이나 환상 같은 것은 많이 사라진 것이 사실이다. 대신 한 가지 얻은 것이 있다. 그래도 디자이너라는 직업이 할 만한 직업이라는 것이다. 이건 한동안 디자이너라는 직업에 대해 의심을 가졌던 나로서는 예기치 않았던 수확이었다.

이 책은 많은 사람들의 도움으로 이루어졌다. 인터뷰 요청을 위해 해외에 있는 대학 선후배에게 메일을 썼고, 지인에게 아는 디자이너가 있느냐며 도움을 청했으며, 회사 홍보실에 전화를 걸었다. 그리고 친분이 있는 편집자에게 기획서와 질문지 작성에 대한 조언을 받았다. 인터뷰가 이루어질 수 있도록, 이 과정을 함께 한 많은 분들께 고마움을 전한다. 특히 바쁜 일과에도 불구하고 인터뷰에 응해 준 디자이너 분들께 감사드린다. 자신의 하루를 보여 줌으로써 디자이너의 일상을 쉽게 이해할 수 있게 해 준 변다미 님과, 자신이 운영하던 해외 취업 관련 블로그 글을 인용하여 각 장 부록을 완성할 수 있게 도움을 준 성정기 님, 한국에 올 때마다 자신의 프로젝트에 대해 이야기해 주면서 더 채울 내용은 없는지 세심하게 신경 써 준 주영은 님과 지성원 님께 다시 한 번 감사 인사드린다.

책이 엮이는 동안 몇 명의 디자이너는 처음 인터뷰할 때와는 다른 장소, 다른 나라로 삶의 터전을 옮겼다. 이직이나 파견 근무 때문에 다른 국가로 간 디자이너도 있고 한국으로 돌아온 디자이너도 있다. 이들의 수만 보더라도 이 책이 얼마나 더디게 진행되었는지 가늠할 수 있을 것이다. 하나부터 열까지 서툴다 보니, 글로 엮기란 생각만큼 쉽지 않았다. 혼자라면 불가능했을 이 작업은, 옆에서 힘이 되어 준 세미콜론 이영주 님과 조련사 역할을 훌륭하게 해 준 박활성 님이 있었기에 가능했다. 이 둘에게 진심 어린 감사의 마음을 전한다.

2011년 5월 서울에서

민혜원

"넓은 세상에 나가 더 좋은 조건에서 일하고 싶어.
어디부터 시작해야 하지?"
"유학을 먼저 가는 게 좋을까? 바로 취업하는 게 좋을까?"

얼마 전 운동화를 사기로 맘먹었다. 걸어 다니는 일이 많아지면서 착용감 좋은 신발을 찾다 보니 운동화만 한 것이 없다는 생각이 든 것이다. 하지만 마음에 드는 운동화를 고르는 일은 생각보다 쉽지 않았다. 요즘 어떤 브랜드가 있는지, 어떤 기능들이 있는지, 색깔과 모양은 어떤 게 좋을지, 인터넷에서 다른 사람들의 추천 글을 읽어 보고 주변 사람들에게도 물어보고……. 마침내 후보를 정하고 매장을 찾아도 막상 신어 보면 별로였다. 그러기를 몇 개월, 이 세상에 나를 위한 운동화는 존재하지 않는다는 결론과 함께 포기해 버렸다. 그런 우유부단함의 대가로 지금도 나는 낡은 운동화를 신고 다닌다.

하지만 회사는 그럴 수 없다. 이 세상에 나를 위한 회사가 존재하지 않는다고 취업을 포기할 수야 없는 노릇이니까. 더욱이 해외 진출을 생각하고 있다면 신발 따위보다 고민할 거리는 훨씬 많아진다. 회사에 대한 정보를 얻는 일도 제한적이고, 현지 생활도 직접 부딪혀 보지 않으면 정확히 알 수 없다. 그래서 대부분의 사람들은 일단 해외 유학을 선택한다. 학교에서 인맥을 쌓고 생활 기반도 마련하면서 자연스럽게 현지 회사에 취직하는 길을 모색하는 것이다. 하지만 앞으로 나올 여러 인터뷰를 읽다 보면 생각보다, 혹은 과거보다 다양한 길이 존재한다는 것을 알게 될 것이다. 그 흔한 언어 연수도 없이 국내에서 모든 준비를 한 순수 국내파는 물론, 남들이 부러워하는 위치에서 모든 걸 버리고 훌쩍 해외로 떠나 다시 시작하는 사람도 만날 수 있다.

따지고 보면 운동화 고르는 것과 마찬가지다. 어떤 회사가 있는지, 어떤 일들을 하는지, 일하는 스타일은 어떤지, 인터넷이나 잡지에서 다른 사람들의 이야기도 찾아보고 주변 사람들에게도 물어보고, 후보를 정하고 연락하고. 한 가지 다른 점이 있다면 운동화와 달리 내가 선택한 회사는 나를 마음에 들어 하지 않을 수도 있다는 점이다. 그러나 걱정할 필요는 없다. 이 세상에 나를 위한 회사가 없다고 절망하지만 않는다면 이 책에 실린 사람들처럼 자신이 원하는

회사를 찾을 수 있을 테니까. 그보다 중요한 것은 자신의 의지가 어떤지, 자신이 원하는 것이 무엇인지, 자신을 객관적으로 바라보고 평가하는 눈이다. 새로운 스타일의 운동화를 추구할 것이냐, 아니면 기존 스타일에 만족하느냐를 결정해야 하는 것처럼 말이다.

첫 번째로 실린 강신현의 인터뷰에 이런 대목이 나온다. "마지막 면접에서 연세가 지긋한 매니저 한 분이 저에게 물었어요. '지금까지 살아오면서 인생에서 얻은, 믿어 의심치 않는 당신만의 신념이 무엇인가요?' 저는 주저 없이 '꿈꿀 수 있다면 이룰 수 있다.'라고 대답했습니다. 그리고 제가 여기까지 온 걸 보면 이건 틀림없는 사실이라고 덧붙였어요. 그러자 그분이 이렇게 말하더군요. '1초의 망설임도 없이 말하는 걸 보니 그건 틀림없는 너의 신념이다. 그 답변이 네가 어떤 사람인지 말해 주는 것 같다.'라고 말이에요."

이 책이 줄 수 있는 최고의 조언이 그녀의 말 속에 있고, 그래서 그녀는 첫 번째 인터뷰이가 되었다.

강신현
어도비 시스템즈
보스턴

성신여자대학교 산업 디자인과를 졸업한 강신현은
더 넓은 세상에 나가 공부하고 활동하고 싶다는 꿈을 이루기
위해 유학을 결심했다. 학부 시절 경험한 다양한 커리큘럼을
통해 자신의 장점을 발견해 나갔고, 이를 발전시키기 위해
로체스터 공과대학 대학원에 진학해 컴퓨터그래픽 디자인을
전공했다. 졸업 후에는 이스트만 코닥 사에 입사하여
UI 디자이너로 일했으며, R/GA에서는 수석 디자이너로
일하며 나이키 브랜드의 웹 관련 비주얼 및 모션그래픽
디자인을 담당했다. 이후 어도비 컨설팅 그룹을 거쳐 현재
어도비 프로덕트 XD 그룹에서 UX 수석 디자이너이자
리드 디자이너로 일하고 있다. 이 밖에도 남편과 함께
운영 중인 T.A.K 스튜디오의 크리에이티브 디렉터로서
미국뿐 아니라 전 세계를 무대로 활발한 활동을 펼치고 있다.

어도비 시스템즈
Adobe Systems Inc.

디자이너에게 친숙한 회사인 어도비 시스템즈의 사용자 환경
디자인 부서는 크게 XD 그룹과 XD 컨설팅 그룹으로 나뉜다.
XD 그룹이 포토샵, 일러스트레이터와 같이 어도비에서
출시하는 소프트웨어 제품을 개발하는 곳이라면, 컨설팅
그룹은 25년간 어도비가 축적해 온 노하우를 바탕으로 미디어
플레이어를 비롯해 주식 거래, 문서 편집, 의학 관련 리서치
등을 위한 웹 어플리케이션을 개발한다. 또한 패션, 미디어,
은행 등 다양한 분야의 클라이언트를 위한 사용자 환경
컨설팅과 개발 프로젝트도 진행한다.

www.adobe.com
xd.adobe.com

2층 로비 입구. 어도비의
다양한 제품들의 로고와
비디오 영상들이 전시되어
있다. 반대쪽 벽은 보스턴을
대변하는 역사적인
사진들로 꾸며져 있다.

언제 해외 취업을 결심하게 됐나요?

대학교 때 디자인을 공부하면서 막연히 더 넓은 세상에서 일하고 싶다는 생각은 늘 가지고 있었습니다. 앞으로 무엇을 할지, 디자인이 무엇인지 잘 알지도 못하던 어린 시절의 꿈이었죠. 그러던 중 로체스터 공과대학(Rochester Institute of Technology, 이하 RIT)을 졸업하신 교수님이 수업 시간에 그 학교 학생들의 작업을 보여 주신 적이 있습니다. 심장이 쿵쿵 뛰는 걸 느꼈습니다. 지금 생각해 보면 그 일이 계기가 되어 넓은 세상에 나가 배우고 부딪혀 보겠다는 욕망이 강해진 것 같아요.

유학을 가면서 전공을 바꾼 이유는 무엇인가요?

처음에는 제품 디자인을 공부하고 싶은 욕심도 있었습니다. 배우고 싶은 것도, 하고 싶은 것도 많아서 전공 선택에 고민이 많았죠. 하지만 내가 잘하는 것을 더 계발해 보자는 생각에 멀티미디어 분야를 공부하기로 결심하고 로체스터 공과대학 컴퓨터그래픽 디자인과에 지원했습니다. 졸업 후에는 전공을 살려 이스트만 코닥 사에 입사해 비주얼 인터랙션 디자이너로 일하게 되었습니다. 막연하던 꿈이 이뤄진 거죠.

학생 때는 보통 자신의 적성을 찾는 문제로 고민하게 마련인데, 본인이 '잘하는 것'을 어떻게 찾을 수 있었나요?

제가 다닌 성신여대 산업 디자인과는 4년 동안 디자인 전반을 두루 경험할 수 있도록 커리큘럼이 짜여 있었어요. 지금은 어떻게 변했는지 모르지만 제가 공부할 때는 그래픽 전반을 다루는 편집 디자인, 서체 디자인, 브랜드 디자인을 포함해서 건축과 인테리어 관련 수업, 멀티미디어, 제품 디자인 등이 커리큘럼에 포함되어 있었습니다. 다른 학교의 산업 디자인과와는 커리큘럼이 좀 달랐던 것 같아요. 덕분에 제가 좋아하는 분야를 찾을 수 있었습니다.

당시에는 한 분야를 깊게 파고들지 못하는 게 불만스럽기도 했지만 요즘에는 오히려 그런 경험이 일하는 데 상당한 도움이 된다는 걸 깨닫고 있습니다. 미국에서는 한 분야에서 오래 일한 경험도 높이 평가하지만 디자이너의 다양한 경험도 가치 있게 여기거든요.

인터랙션 디자인은 한창 인기 있는 분야인데요. 첫 직장이었던 코닥에서 비주얼

인터랙션 디자이너로 어떤 일을 했는지 궁금합니다.
주로 디지털 카메라의 UI 디자인(유저 인터페이스 디자인)을 맡아서 진행했습니다.
새로 나오는 제품의 UI 디자인을 포함해서 가까운 미래를 내다보는 컨셉 디자인도
진행했습니다. 비주얼 인터랙션 디자이너는 인포메이션 아키텍처와 디자이너를
중간에서 잘 버무린 정도라고 설명하면 좀 쉽겠네요.

일하는 부서의 규모와 팀 구성은 어땠나요?
제가 근무하던 당시에는 크지 않았어요. 5~6명 정도로 구성된 팀이었는데
카메라부터 프린터, TV, 의료기기, 프린팅 키오스크, 모바일, 웹 등 다양한
프로젝트를 진행했습니다. 코닥에서 나오는 제품 전반의 사용자 환경을 이끄는
디자인 부서치고는 작은 편이지요. 워낙 일이 많다 보니 디자이너 한 명당 하나의
제품 라인을 맡아서 짧게는 1년, 길게는 5년 넘게 프로젝트를 이끌기도 합니다.
저는 카메라의 휴먼 팩터 담당자, 그리고 일본에서 일하는 개발자와 한 팀이 되어
프로젝트를 진행했습니다.

어도비에 입사하기 전에 다른 곳에서도 일하신 걸로 알고 있습니다. 어떤 과정을 거쳐
어도비로 이직하게 됐나요?
코닥을 떠나 두 번째로 둥지를 튼 곳은 뉴욕에 있는 R/GA라는 디자인
에이전시였습니다. 저에게는 꿈의 회사였어요. 개인적인 사정 때문에 뉴욕을
떠나면서 그만둬야 했지만 너무나 매력적인 회사입니다. 그곳에서는 주로 웹 관련
비주얼이나 모션그래픽 일을 했습니다.
R/GA에서 진행했던 것 중에 나이키 iD의 키오스크/터치스크린 프로젝트가
있었어요. 고객이 자신의 취향대로 신발의 색상, 로고, 그래픽, 재료 등을 골라
주문하면 맞춤 제작을 해 주는 서비스였는데, 인터넷으로 주문하거나 매장에서
터치스크린을 통해 주문할 수 있게 만들었죠. 당시 작업한 결과물도 마음에
들었지만 '인터랙티브'한 작업 자체에 큰 매력을 느꼈고 다시 UX 디자인(사용자
경험 디자인)을 하고 싶다는 생각이 들더군요.
그래서 R/GA를 떠난 후 UX 디자인을 중점적으로 할 수 있는 미국 내의 여러
글로벌 기업들과 디자인 에이전시 두 곳에 지원했습니다. 다행히 지원한 회사 모두
좋은 결과가 있었는데 그중 어도비를 선택했습니다.

01
1층 로비에서 2층으로
연결된 층계
02
1층 로비. 2층에 있는
사내 식당이 보인다.
03
2층 로비

입사 제의를 받은 회사 중 특별히 어도비가 매력적이었던 이유가 궁금합니다.

어도비만의 확실한 디자인 방법론이 있었기 때문입니다. 인터뷰를 하면 보통 저에 대해 궁금한 점이나 제가 했던 작업을 중심으로 인터뷰가 진행되는데 어도비는 달랐어요. 어도비 컨설팅 그룹이라는 곳이 무엇을 하는 곳이며 어떻게 일을 진행하는지, 자신들의 철저한 방법론에 대한 프레젠테이션으로 인터뷰를 시작하더군요. 굉장히 인상 깊었습니다. 디자이너로서 배울 것이 많겠다는 생각이 들어서 망설임 없이 어도비를 선택했습니다.

또 하나, 어도비 인터뷰 때 기억에 남는 일이 있습니다. 마지막 면접에서 연세가 지긋한 매니저 한 분이 제게 물었어요. "지금까지 살아오면서 인생에서 얻은, 믿어 의심치 않는 너만의 신념이 무엇이냐?" 저는 주저 없이 "꿈꿀 수 있다면 이룰 수 있다."라고 대답했습니다. 그리고 제가 여기까지 온 걸 보면 이건 틀림없는 사실이라고 덧붙였어요. 그러자 그분이 이렇게 말하더군요. "1초의 망설임도 없이 말하는 걸 보니 그건 틀림없는 너의 신념이다. 그 답변이 네가 어떤 사람인지 말해 주는 것 같다."라고 말이에요.

포트폴리오는 어떻게 준비했나요?

대학원에 다니면서 학과 수업을 최대한 활용해서 포트폴리오를 만들었습니다. 처음에는 잘 안 됐어요. 학교 과제물은 단기간에 진행되기 때문에 눈에 띄는 포트폴리오를 만드는 데 한계가 있거든요. 그래서 수업별로 진행되는 과제들을 서로 연결시켜 커다란 프로젝트로 진행하고 싶다고 담당 교수님을 설득했습니다. 예를 들어 디렉터와 플래시를 이용해 CD롬을 만드는 수업과, 마야를 이용해서 오브젝트를 만드는 수업을 연결하기도 했습니다. 마야를 이용해 3D로 가상 전시를 구현하고, 다시 디렉터와 플래시로 그 전시의 CD롬을 만드는 식이지요. 물론 몸과 마음은 배로 힘들지만 이런 식으로 한 학기를 마치고 나자 포트폴리오들이 차곡차곡 쌓이더군요. 당시 학과 교수님께서 열린 마음으로 제 접근 방식을 이해해 주셔서 가능한 일이었습니다.

포트폴리오에 대한 반응은 어땠나요?

다행히 좋았습니다. 사실 제가 코닥에 지원할 때 정직원 채용 계획이 없었습니다. 계약직을 원했었죠. 저 같은 외국인은 아무래도 비자 문제 때문에 뽑아 놔도 일하기

01
시내 전경이 보이는 휴식 공간이자 자유로운 회의 공간

02
게임룸 또는 휴식 공간 으로 쓰이는 자유 공간

03
늘 신선한 커피와 과일, 다양한 음료수 등이 직원에게 제공된다.

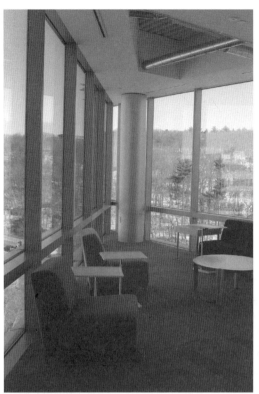

01
사내 식당

02
사무실. 천장을 물결 모양
으로 만들어 전등의 빛이
퍼지지 않게 설계했다.

어려워서 제가 채용될 거라는 기대는 전혀 하지 않았습니다. 인터뷰 경험이라도 쌓자는 생각으로 지원했어요. 그런데 저를 인터뷰했던 크리에이티브 디렉터가 제 작업을 굉장히 긍정적으로 평가한 덕분에 짧은 인턴 기간을 거쳐 정식 사원이 될 수 있었습니다.

운도 많이 따른 것 같습니다. 졸업 논문의 주제였던 디지털 스토리텔링이 당시 코닥에서 준비하던 프로젝트와 관계가 있었거든요. 제품 디자인과 관련된 이력이 카메라 UI 디자인에 도움이 될 거라는 디렉터의 판단도 유리하게 작용했습니다.

어도비는 어땠나요? 어도비에서는 디자이너를 뽑을 때 어떤 점을 중요시하는지 궁금합니다.

회사마다 다르겠지만, 포트폴리오나 경력 같은 디자인 능력 외의 요소도 많이 작용한다는 말씀을 드리고 싶네요. 한번은 제가 진행하던 프로젝트에 사람이 필요해서 지원자를 인터뷰한 적이 있는데요. 작업 자체만 봤을 때는 저희가 원하던 사람이었지만, 함께 일하기엔 팀 성향과 맞지 않는다는 이유로 기회를 잡지 못했습니다.

어도비에서 어떤 일을 하는지 간단히 소개해 주세요.

2년 동안 어도비 컨설팅 그룹에서 수석 UX 디자인 컨설턴트이자 리드 디자이너로 일했습니다. 현재는 XD 그룹에서 수석 디자이너이자 리드 디자이너로 일하고 있습니다. 어도비는 크게 XD 그룹(Experience Design Group)과 컨설팅 그룹으로 나뉩니다. XD 그룹이 포토샵 같은 디자이너들에게 친숙한 소프트웨어들을 개발하는 곳이라면, 컨설팅 그룹은 25년간 축적된 어도비의 노하우를 기반으로 사용자 환경에 대한 컨설팅 서비스를 제공하는 곳입니다. 다양한 클라이언트들을 대상으로 새로운 사용자 환경을 제시하거나, 기존 환경을 바탕으로 새로운 기회를 찾아내 더 나은 방안을 제시하고 실현하는 일을 하지요.

컨설팅 그룹에 속한 디자이너의 역할을 간단히 설명하자면 사용자와 비즈니스 관계자들을 인터뷰하거나 리서치를 통해 비즈니스 요구(business requirement)를 파악하고 가장 이상적인 사용자 환경을 구축하는 일련의 과정에서 중심축 역할을 한다고 보시면 됩니다. 기초적인 프레임을 계획하고 그를 바탕으로 GUI를 디자인하고 마지막으로 개발자들을 위해 프로토타입으로 구현하는 일까지

도맡아 합니다.

XD 그룹에서도 근본적으로 같은 일을 하지만 소프트웨어 제품을 만들어
내기까지의 과정이 컨설팅 그룹과 약간의 차이가 있습니다. 컨설팅 그룹에서는
클라이언트가 필요로 하는 것들을 직접 찾아내고 정의하는 반면, XD 그룹에서는
프로덕트 매니저가 그 일을 대신합니다. 현재 XD 그룹에서 같이 일하는
디자이너들이 모두 인포메이션 아키텍처와 비주얼을 전담할 수 있는 능력을 가지고
있다는 점도 컨설팅 그룹과 큰 차이가 있습니다.

UX 디자이너에게 필요한 자질은 무엇인가요?
UX 디자인은 단순히 시각적으로 보기 좋게 만든다고 해결되는 분야가 아닙니다.
비유를 들자면 '맞춤옷 만들기' 정도로 볼 수 있겠네요. 보기에 좋은 옷이 중요한 게
아니라 의뢰인의 신체 조건에 딱 들어맞는 옷을 만들어야 합니다. 사용자를 정확히,
속속들이 이해하고 다각적으로 사고해야 가능한 일입니다. 특정한 자질을 꼽을
수는 없지만 다양한 분야에 대한 관심이 UX 디자이너에게 많은 도움이 되는 것은
분명합니다.
컨설팅 그룹에서 일할 때 런던과 뉴욕을 오가며 반년 넘게 트레이딩과 관련된
어플리케이션 프로젝트를 진행한 적이 있었는데요. 개인적으로 조금 힘들었던
시간이었습니다. 그 분야의 업무를 잘 알지도 못하면서 30년 이상 해당 분야에서
일한 사람들을 위해 어플리케이션을 디자인한다고 생각해 보세요. 제 자신이
디자이너가 아닌 트레이딩 전문가가 되어야 했습니다. 프로젝트 초반 몇 개월은
트레이딩 관련 지식을 배우는 데 시간을 쏟았습니다.

UX 디자인이 단순히 시각적으로 아름다운 형태를 만들어 내는 데 머무르는 것이
아니라 요소들의 관계를 조율하는 '설계'의 의미로 본다면 흔히 사람들이 인식하는
디자인의 범위를 넘는다고 볼 수 있는데요. 주변의 UX 디자이너들은 어떤 배경을 갖고
있나요? UX 분야에서 디자인 전공자가 내세울 수 있는 강점이 있다면 무엇이 있을까요?
IA(인포메이션 아키텍처)의 경우 지금까지 만난 사람들은 대부분 제품 디자인을
공부한 분들이었습니다. 그 다음으로는 그래픽이나 멀티미디어 디자인을 전공한
분들이 많았고요. 앞서 설명한 것처럼 시각적인 디자인 능력만으로 좋은
UX 디자인이 탄생하는 것은 아니지만, 디자이너의 관점에서 문제를 발견하고

회의실. 미리 예약해야
사용할 수 있다.

해결하는 과정이 중요한 만큼 디자인을 전공한 사람이 유리하지 않을까 생각합니다.

우리나라 디자인 대학의 커리큘럼에서 UX에 초점을 맞춘 수업을 찾기 힘듭니다.
실무를 진행하는 데 학교에서 배운 것들이 어떻게 도움이 되었는지 궁금합니다.
우리나라만 그런 것은 아닙니다. 제가 RIT에 다닐 때도 UX 디자인과
관련 있는 수업은 GUI 수업과 유니버설 디자인 수업이 전부였어요.
대신 RIT에서는 '인디펜던트 스터디'라는 과목이 있었습니다. 자신이 원하는
수업이 없는 경우 관련 분야의 전문가를 직접 선택해서 지도받을 수 있게 하는
과목인데요. 저도 재학 시절 원하는 분야를 공부하고 싶을 때 '인디펜던트
스터디'를 적절히 활용해서 현장에 있는 실무 디자이너들에게 많은 도움을
받았습니다.

직장 일 외에는 어떤 작업을 하는지 궁금합니다.
'T.A.K 스튜디오'라는 이름으로 전 세계를 무대로 활동하고 있습니다. T.A.K
스튜디오는 미국 컨티뉴 사에서 수석 제품 디자이너로 일하는 남편과 함께
꾸려 나가고 있는 작은 회사입니다. 2005년부터 지속가능한 디자인(sustainable
design)에 관심을 가지다가 유비사이클(Ubicycle)이라는 컨셉 디자인을
시작으로 개인적인 활동을 시작했습니다. 이 외에도 터빈 조명(Turbine Light),
사이클링크(Cyclink), T-바이크 셰어링 시스템(T-Bike Sharing System) 등 다양한
지속가능한 디자인 프로젝트로 미국과 여러 나라에서 국제적인 디자인상을 받으며
서서히 인정받고 있습니다. 앞으로도 좋은 디자인을 통해 T.A.K 스튜디오의 이름을
알릴 계획입니다.

are built in the m

Walte

지성원
랜도 어소시에이츠
신시내티

홍익대학교 시각 디자인과를 다니던 학창 시절부터 브랜딩에
관심이 많았던 지성원은 일찍부터 자신의 진로와 목표를
정하고 해외 취업을 준비한 사례다. 당시만 해도 대학 졸업
후 유학을 가지 않고 직접 해외 진출을 시도하는 디자이너는
많지 않았던 때라 필요한 정보를 얻기도 어려웠고, 주변에서
우려 섞인 시선을 보내는 사람들도 많았다. 대학을 졸업하고
인터브랜드 서울 지사에 입사한 그는 회사의 교환 프로그램을
통해 인터브랜드 뉴욕 지사에서 첫 해외 근무를 경험하게
된다. 이후 해외에 나가 다양한 경험을 쌓고 싶다는 목표를
이루기 위해 직장 생활을 하며 새벽마다 영어 학원을 다니는
등 오랜 준비 기간을 거쳐, 결국 2007년 세계적인 브랜드
컨설팅 회사 랜도 어소시에이츠 신시내티 지사에 입사했다.
현재는 랜도 어소시에이츠의 싱가포르 지사 확장 계획에 따라
싱가포르에 파견되어 디자인 디렉터로 일하고 있다.

랜도 어소시에이츠
Landor Associates

랜도 어소시에이츠는 1941년 월터 랜도가 설립한 브랜드
컨설팅 전문기업으로 CI, BI, 패키지 등 브랜드 디자인을
비롯해 브랜드 전략 및 컨설팅에 관한 총체적인 업무를
수행하고 있다. 2011년 현재 전 세계 15개국 20개 지사에서
900명 가까이 되는 브랜드 전문가들이 일하고 있다.
대표적인 클라이언트로 페덱스, BP, GE, P&G 등이 있으며
LG, 금호그룹, 국민은행, 씨티은행 등 한국에도 다수의
클라이언트를 보유하고 있다. 한국에는 본사인 샌프란시스코
지사와 연계된 연락 사무소만 있으며 미주 지사와 홍콩,
싱가포르 지사에서 한국 관련 업무를 진행한다.

www.landor.com

해외에서 디자이너로 일하게 된 배경이 궁금합니다.

저는 대학 시절부터 브랜드 디자인에 관심이 많아서 진로를 일찍 정한 경우입니다.
대학교 2학년 때, 우연히 지나가는 페덱스 트럭 로고에 숨겨진 화살표와
그 의미를 알고 나서 더욱 깊은 관심을 갖게 되었습니다. 학교에서 관련 분야의
교수님께 수시로 조언을 구했고, 졸업 후에는 글로벌 브랜딩 회사인 인터브랜드
서울 지사에서 일을 시작하게 되었습니다. 다양한 국내외 브랜드를 관리하는
인터브랜드에서 일한 경험은 학생 때부터 해외 취업을 생각하고 있던 제게 더없이
좋은 기회였습니다.

요즘처럼 브랜드의 국적이 사라지는 시대에 해외에서 다양한 문화를 체험하고
업무 경험을 쌓는 것이 브랜드 디자이너로 살아가는 데 큰 도움이 될 거라고
생각했습니다. 다각적인 시선으로 광범위한 시장을 볼 줄 알아야 그에 적합한
작업을 할 수 있으니까요.

유학을 가지 않고 바로 해외에 취업하려면 훨씬 많은 준비가 필요할 것 같습니다.
취업에 필요한 정보는 어디서 얻으셨나요?

해외 취업을 결심한 뒤 먼저 인터넷을 통해 다양한 정보를 찾는 데 많은 시간을
투자했습니다. 미국의 채용 방식과 입사 준비 요령을 수집했고, 궁금증을 해소하기
위해 책이나 잡지에 소개된 디자이너들 중 미국에서 일하는 분들의 연락처를
알아내서 직접 연락하거나 지인을 통해 소개받기도 했습니다. 이 분들에게서 얻은
실용적인 정보는 혼자 노력해서 얻을 수 있는 정보와 차이가 많이 나서 정말
큰 도움이 됐습니다.

제가 준비할 때만 해도 해외 취업 사례가 많지 않아서 정보를 얻는 데 어려움이
많았지만, 지금은 조금 다릅니다. 예전보다는 정보를 손쉽게 얻을 수 있는 것
같아요. 저 역시 주변 후배나 이메일로 질문해 오는 분들에게 종종 도움을 주고
있습니다.

해외 취업에 가장 큰 걸림돌이 있다면 무엇일까요?

외국인 취업의 경우 두 가지 핸디캡을 갖게 됩니다. 첫 번째가 언어, 그리고
두 번째가 (미국의 경우) 취업비자입니다. 언어는 개인에 따라 겪는 어려움이
다르겠지만 취업비자는 시민권자나 영주권자가 아닌 이상 누구나 해결해야 하는

까다로운 절차입니다. 규모가 있는 회사들은 스폰서 비용을 지원하고 변호사를 통해 필요한 절차를 해결해 주지만, 회사가 이러한 시간과 비용을 들여가면서까지 자신을 고용해야 하는 이유를 지원자 본인이 증명해야 합니다. 참고로 미국에서 유학할 경우 졸업 후에 1년 동안 취업을 할 수 있는 자격이 주어지기 때문에 자신의 능력을 증명할 수 있는 '1년'이라는 시간이 있습니다. 그러나 국내에서 바로 지원하는 경우 주어지는 기회는 잠깐 동안에 불과한 인터뷰와 포트폴리오가 전부이기 때문에 더 철저한 준비가 필요합니다.

특히 요즘 미국은 외국인 취업비자 신청자가 점점 많아져서 추첨으로 비자 획득 여부를 결정하기도 하고, 또 신청 기간도 1년에 한 번으로 제한되어 있기 때문에 회사에서는 외국인 고용을 꺼리는 것이 사실입니다. 하지만 중요한 것은 미국 회사들은 꼭 필요한 인력이라 판단되면 시간과 비용이 들더라도 반드시 고용한다는 사실입니다. 결국 자신이 남과 다른 점을 어필하기 위한 창조적이고 꾸준한 노력이 필요합니다.

포트폴리오 준비와 인터뷰 등 구체적인 입사 과정을 알고 싶습니다.

커버 레터와 포트폴리오를 보낸 후 꾸준히 연락을 취하던 중 잠시 미국에 갈 기회가 생겼습니다. 그때 다시 연락을 취해서 인터뷰 기회를 얻을 수 있었습니다. 사실 정식 인터뷰는 아니었습니다. 작업을 본 디렉터가 미국까지 온 저를 배려해서 회사에 대한 궁금증을 풀어 주고 필요한 조언을 해 주려는 의도에서 잡은 가벼운 미팅이었습니다. 약속 장소도 회사가 아닌 레스토랑이었습니다. 하지만 저로서는 반드시 잡아야 하는 기회였기 때문에 철저히 준비했습니다. 레스토랑에서 주문을 하고 식사가 나오기 전까지 잠깐 동안의 시간에 준비해 간 프린트물과 노트북으로 작업을 보여 주었는데, 작업을 보던 디렉터가 즉석에서 회사에 전화를 걸어 정식 인터뷰 약속을 잡았습니다. 기대도 못 했던 반응에 그때는 기쁘기보다 하루 종일 어리둥절했던 기억밖에 없습니다.

포트폴리오는 이미 4년 남짓한 경력을 가지고 있었기 때문에 회사에서 했던 몇 가지 작업과 개인 작업을 준비했습니다. 결과물보다는 과정 위주로 제작해서 어떻게 디자인을 설득력 있게 전달하는지에 중점을 두고 준비했습니다. 미국에 많이 알려진 유명 브랜드를 제가 생각하는 방향에 맞춰 별도로 작업해서 보여 주었는데 이것이 다른 지원자들과 차별화되면서 좋은 반응을 얻었습니다.

커버 레터나 포트폴리오에 추천인의 짧은 소개글과 이메일 주소를 첨부하는 것도 신뢰도를 높이는 좋은 방법 중 하나입니다.

참고로 하나 말씀드리면, 우리나라 사람의 경우 서양 사람에 비해 많이 겸손한 편입니다. 서양 사람들은 칭찬에 고맙다고 대답하지만 우리는 '뭘요'라거나 심지어 '아니요'라고 대답합니다. 인터뷰 때 어느 정도의 겸손함은 좋은 인상을 줄 수 있지만, 너무 자신을 낮추어서 비굴해 보이는 모습은 절대로 좋지 않습니다. 어떤 회사든 항상 자신감 넘치는 사람을 필요로 하니까요.

또 언급하게 됩니다만 유학이나 어학연수 과정이 없었기 때문에 언어에 대한 두려움이 컸을 것 같습니다. 인터뷰는 어떻게 준비했나요?

미국에 가기 전 회사에 다니면서 2년 반 정도 새벽 6시에 하는 영어회화 수업을 들었습니다. 야근 때문에 피곤할 때도 많았지만, 해외 취업에 대한 의지를 놓지 않기 위해서라도 열심히 다녔습니다. 집에서나 회사에서 일할 때도 수시로 영어 라디오 방송을 들었고 퇴근 후에도 틈틈이 회화 위주의 영어 공부를 했습니다. 전문 디자인 용어의 경우 한국에서 다녔던 회사가 외국계 회사였기 때문에 다양한 영어 표현을 배울 수 있었습니다.

인터뷰를 위해서는, A4 20장 분량의 영어로 된 예상 질문과 답변을 만든 후 모조리 암기하고, 내성적으로 보이지 않으려고 인터뷰 중간이나 자리 이동 시에 편하게 건넬 수 있는 농담까지 준비해 갔습니다. 재미있었던 점은 첫 번째로 저를 인터뷰했던 사람이 두 번째 인터뷰어에게 저를 '한국에서 온 영어가 능숙한 디자이너'라고 소개했다는 겁니다. 어쩌면 한국식 암기 공부가 제대로 통했던 순간이 아니었나 싶네요.

사실 영어의 중요성은 입사 후에 더 커집니다. 디자인은 분야의 특성상 이미지가 언어를 대신하거나 보충하는 의사 표현 수단이 되어 주지만 시각 자료에 의존하는 데는 한계가 있습니다. 회사에서 서로 디자인을 설명할 경우 아무리 멋진 디자인을 제시해도 논리적인 설명이 뒤따르지 않으면 그 디자인은 절대 채택되지 않습니다. 멋진 기교가 담긴 디자인보다는 명확한 컨셉을 언어로 전달할 수 있는 디자인을 선호하며, 직책이 높아질수록 언어 표현을 통해 프로패셔널한 느낌을 전달하기 때문에 언어 구사 능력은 점점 중요해집니다.

그런 어려움을 어떻게 극복했는지 알고 싶습니다.

긴장된 마음으로 첫 출근을 해서 일주일을 오리엔테이션으로 보내고, 정식으로 업무가 시작되는 날이었습니다. 상사에게서 첫 브리핑을 받는 순간, 역시 언어는 암기만으로 해결할 수 없는 문제라는 것을 절실히 깨달았습니다. 한마디로 이건 연습이 아니라 실전입니다. 돈을 지불하고 뭔가를 배우는 학생 신분이 아닌, 돈을 받고 회사 일을 해결해 주어야 하는 직장인인 것입니다. 내일까지 A를 작업해야 하는데 C를 들고 가서 외국인이니 이해해 주겠지, 이럴 수가 없습니다. 물론 외국인의 경우 브리핑 후 질문도 많이 주고받고 천천히 한 번 더 확인해 주기도 하지만, 첫 업무라 그랬는지 그럴 만한 여유가 없었던 게 사실입니다. 특히 미국은 속임수 쓰는 것을 굉장히 싫어하기 때문에 인터뷰에서 보여 준 인상을 그대로 유지할 수 없다면 전 속임수를 쓴 디자이너가 되고 마는 것입니다. 걱정이 많았지만 한편으로는 그 인상을 유지하기 위해 노력해야만 하는, 이 어쩔 수 없는 상황이 나중에 도움이 될 거란 생각이 들었습니다.

그날 이후 9개월가량 제 일과는 낮부터 오후, 그리고 오후부터 새벽으로 나누어졌습니다. 퇴근 후에 매일 새벽까지 집 벽면에 디자인 시안을 붙여 놓고 큰 소리로 프레젠테이션 연습을 했습니다. 어려운 표현은 한글로 적은 후 친구들의 도움을 받아서 올바른 영어 표현으로 다시 습득했습니다. 이때 중요한 것은 마음속으로 연습하지 말고 정말 큰소리로 연습하는 것입니다. 그래야만 도움이 됩니다. 디자인 작업 시간이 10시간 있다면 9시간은 디자인하는 시간으로, 나머지 1시간은 발표 연습시간으로 활용했습니다. 재밌게도 좀 무식해 보이는 이 방법이 시간이 지나면 영어 향상에 아주 도움이 됩니다. 디자인을 설명하다 보면 중복되는 표현이 많기 때문에 계속되는 반복 훈련은 표현 능력뿐만 아니라 자신감 상승에도 도움이 됩니다.

회사 동료들과 친하게 지내는 것도 영어 실력을 향상시키는 또 하나의 방법입니다. 동료들과 브레인스토밍을 하면 일상적인 얘기도 많이 오가고 교과서적 영어에서도 벗어날 수 있기 때문에 적잖은 도움이 됩니다. 초반에는 실무회의보다 파티나 회식 때가 더 힘들었습니다. 대화하는 속도도 빠르고, 서로 중복되는 화제도 많지 않으니까요. 마냥 웃음으로 무마하며 자리를 지키기엔 1분 1분이 너무 길게 느껴졌습니다.

참고로 외국인에게 100퍼센트 완벽한 영어를 기대하는 건 아닙니다. 특히 미국의

신시내티 오피스 로비

경우 다양한 국적의 디자이너들이 모여서 일하는 곳이고 영어는 어디까지나 의사소통 수단이기 때문에 완벽하게 표현하지 못하더라도 자신의 의사만 분명히 전달할 수 있다면 크게 문제 삼지 않습니다. 다만 본인이 좀 더 성장하고 지금보다 높은 직급에 올라가길 원한다면 노력해서 발전시키는 것이 좋습니다. 클라이언트를 만나거나 혹은 팀장으로서 팀원을 이끌기 위해선 평범한 의사소통 능력만으로는 한계가 있고, 발전이 없으면 주어지는 기회도 줄어들 수밖에 없습니다.

랜도에서는 어떤 기준과 방법을 통해 인재를 선발하는지 궁금합니다.
정해진 시기는 없고 자리가 생길 때마다 인력을 충원합니다. 헤드헌터를 이용할 때도 있고 디자인 관련 웹사이트나 자사 웹사이트를 통해 채용하기도 합니다. 채용 계획이 없더라도 놓치기 아까운 디자이너가 지원했을 경우엔 일단 프리랜서로 프로젝트에 참여시켜 함께 일을 하고, 후에 정직원으로 채용하기도 합니다. 학교를 바로 졸업한 신입사원의 경우 인턴십을 마친 디자이너 중 우수한 재원에게 프리랜서 기회를 주고 프리랜서 기간이 지나면 정식 채용합니다. 인턴십의 경우 졸업 후나 학기 중에 많은 디자이너들이 4개월 정도 경험을 하게 되지만 그중 뛰어난 실력을 가진 디자이너에 한에서만 정식 채용의 기회를 갖게 됩니다. 하지만 한국과 마찬가지로 주로 아는 사람의 소개나 추천으로 채용하는 경우가 아주 많습니다. 능력만큼이나 중요하게 생각하는 부분이 바로 신뢰도이기 때문에 회사 직원이나 주변 동료의 추천은 지원자에게 큰 장점이 됩니다. 때문에 자사 웹사이트를 통한 지원보다는 수단과 방법을 가리지 않고 인사관리 담당자나 디렉터의 개인 이메일 주소를 알아내서 직접 지원하는 사례도 많습니다. 또 동종업계의 경험자를 선호하는 게 사실이지만 요즘은 새로운 분야의 디자이너도 업무 이해도에 따라 고용하기도 합니다.

설립된 지 오래된 글로벌 기업이니만큼 업무 프로세스가 잘 정립되어 있을 것 같은데, 어떤 방식으로 일하는지 알려 주세요.
랜도는 미주에 샌프란시스코, 뉴욕, 신시내티, 시카고 이렇게 4개 지사가 있습니다. 미주 지역의 4개 지사는 모두 글로벌 브랜드 작업을 진행하며, 각 지사마다 특징이 다르고 리드하는 분야도 조금씩 차이가 있지만 교류는 활발하게 이루어지는 편입니다. 제가 근무하는 신시내티는 시카고 지사와 통합 운영되는데 규모가 랜도

내에서 가장 클 뿐만 아니라 매출 또한 가장 높습니다.

이렇게 규모가 크다 보니 각 팀의 업무와 역할도 세분화되어 있습니다.

먼저 크리에이티브 팀의 경우 아이디어를 내고 디자인하는 업무에만 집중합니다.

클라이언트와의 조율과 전반적인 프로젝트 일정관리는 클라이언트 서비스 팀에서
담당합니다. 각종 샘플과 목업을 제작하는 팀도 있고 인쇄와 교정을 진행하는 팀도
있고 각종 인쇄기계들도 회사 내부에 설치되어 있습니다. 또한 프레젠테이션을 위한
보드도 별도의 팀에서 제작해 줍니다. 이렇게 세분화된 각 팀이 자신의 업무에만
집중하고 그 전문성을 극대화하여 하나의 프로젝트를 완성해 갑니다.

회사가 오래된 만큼 보유하고 있는 데이터의 양도 어마어마한데, 여기에 대한
관리도 철저합니다. 기존에 보유하고 있는 데이터와 새로 업데이트된 모든 데이터는
바코드가 부여되어 엄격히 관리됩니다. 물론 데이터 관리만 전담하는 직원이
따로 있습니다. 하지만 랜도의 모든 지사들이 미주에 있는 지사처럼 세분화된
시스템으로 운영되는 것은 아닙니다. 랜도 지사라도 작은 규모라면 한 사람이
여러 역할을 소화해야 합니다.

각국의 지사는 랜도넷이라는 인트라넷과 각종 블로그를 통해 활발한 공유가
이루어집니다. 랜도넷 안에는 모든 직원의 정보부터 디자인 소스와 자료, 그리고
케이스 스터디까지 아주 상세한 정보들이 담겨 있습니다. 브레인스토밍을 위한
블로그는 정말 효과적이고 짧은 시간에 각국의 트랜드를 볼 수 있는 장점도
있습니다. 몇 년 전부터 랜도는 'One Landor'라는 표어 아래 디자인 교류작업이
활성화되고 있습니다. 같은 이름만 쓰는 다른 회사가 아니라 정말 하나의 철학을
가지고 하나로 일하는 회사가 되기 위해 시작한 일인데, 현재 점점 효과가 나타나고
있습니다. 특히 글로벌 브랜드의 경우 각 나라마다 시장 트렌드가 다르기 때문에
지사끼리 팀을 이뤄 작업하는 것이 절대적으로 유리합니다. 요즘은 각 지사에 어떤
디렉터와 디자이너가 있는지 알 정도로 가깝게 지내며 일하고 있습니다.

한 프로젝트에 투입되는 인원은 어느 정도인가요?

회사 내부에 여러 개의 디자인 팀이 있는데, 대개 7명에서 많게는 10명 정도의
인원으로 구성됩니다. 하나의 디자인 팀이 진행하는 프로젝트는 큰 규모의
프로젝트 두 개 정도이며, 작은 규모의 프로젝트가 있을 경우 중간 중간 함께
진행합니다. 디자인 팀이 나누어져 있지만 새로 시작하는 프로젝트의 1차 디자인

시안의 경우 가능하면 많은 디자이너들을 다른 팀에서 지원받습니다. 아이디어 단계에서는 인원이 많을수록 짧은 시간에 다양한 시안을 공유하는 장점이 있기 때문입니다. 그 후의 작업은 지정된 팀에서 전담해서 진행합니다.

가장 기억에 남는 프로젝트를 말해 주세요.

글로벌 프로젝트를 진행하다 보면 종종 한국 시장을 만나게 됩니다. 한국의 경우 일본과 마찬가지로 업무 방식이나 문화가 독특하고 영어 사용 빈도가 상대적으로 낮기 때문에 외국 디자이너들이 어려움을 겪을 때가 종종 있습니다. 글로벌 씨티은행 작업을 할 때 한국씨티은행과 함께 일했던 경험이 있는데요. 막상 타지에서 한국 클라이언트와 한국어로 업무를 진행하다 보니 디자이너와 클라이언트라는, 친해지기 어려운 관계임에도 불구하고 꽤 즐겁게 일했던 기억이 납니다. 이렇게 한국에서 런칭되는 브랜드나 한국 기업의 브랜드 작업을 할 경우에는 한글이 모니터에 보이는 것만으로도 즐겁습니다.

또 하나는 미국의 대표적인 생활용품 브랜드 타이드(Tide)의 작업입니다. 타이드는 미국에서 유통되는 제품만 해도 가짓수가 20개가 넘는 거대한 브랜드입니다. 리뉴얼 작업이었는데 사실상 디자인 작업이라기보다 광범위한 아키텍처 시스템 작업으로 볼 수 있습니다. 각 제품의 기능을 나타내면서 그 안에서 제품의 서열을 명확히 구분해 주는 전략적인 작업이 개별 제품의 디자인만큼이나 중요합니다. 글로벌 패키지의 경우 미주 시장뿐 아니라 유럽과 아시아 지역과도 끊임없는 의견 조율이 필요하기 때문에 정말 프로세스가 길고 어렵습니다. 하지만 큰 그림부터 시작해서 세부적인 부분을 완성해 나가는, 정말 색다른 재미가 있습니다. 특히 저는 이 작업을 통해 미국의 생활용품 시장의 흐름을 빨리 이해할 수 있었고 디자인뿐 아니라 소비자의 마음을 파악하는 마케팅 심리를 배울 수 있었기 때문에 더 기억에 남습니다.

가장 궁금한 부분이기도 한데, 근무 환경을 비롯해 휴가나 연봉, 복지 같은 근무 조건은 어떤가요?

근무 환경은 매우 훌륭합니다. 회사 안에 다양한 시설이 갖춰져 있고, 어떤 디자인 작업에도 부족함이 없도록 각종 기기나 내부 자료, 서체를 비롯한 시스템 사양이 수시로 업데이트됩니다. 새로운 툴이나 트렌드에 뒤쳐지지 않도록 교육도 틈틈이

이뤄집니다. 동료들의 경우 다소 경쟁적인 태도를 가진 디자이너도 있지만 대부분 매너가 좋아서 함께 일하는 데 어려움은 없습니다.

야근은 한국에 비해 적은 편입니다. 회사에서 항상 강조하는 것 중 하나가 철저한 시간 관리입니다. 모든 직원은 정해진 업무 시간에 최대한 집중해서 작업합니다. 예를 들어 점심식사와 회의, 교육을 병행하는 '런치 앤 런(Lunch & Learn)'처럼 낮 시간을 철저하게 활용해서 야근을 최소화합니다. 자리에서 점심을 해결하며 일하는 경우도 자주 볼 수 있습니다. 간혹 일정 때문에 야근하는 경우도 있지만, 작업의 질을 높이기 위해 본인의 의지로 남아서 근무하는 경우가 더 많습니다. 휴가는 기본으로 책정된 휴가 외에 근무 시간이 누적되어 별도의 휴가 일수가 축척됩니다. 예를 들어 한 주 40시간 근무가 끝나면 0.0X일이 휴가로 축척되는 식입니다.

연봉도 나쁘지 않지만 지원자가 많은 회사라 그런지 동종업계 전체에서 아주 높은 정도는 아니라고 들었습니다. 개인에 따라 다르겠지만 경기가 안 좋아서 매년 높은 인상을 기대하기는 쉽지 않습니다. 연봉을 협상할 때는 미국 세금이 한국에 비해 훨씬 높다는 점을 염두에 두고 계산해 보는 것이 좋습니다.

보험 및 복지 시스템은 안정적으로 잘되어 있습니다. 가족 유무에 따라 다양한 혜택이 있으며, 별도의 자기 계발을 위한 다양한 지원도 해 주고 있습니다.

● WPP 그룹은 다국적 광고 대행사로 랜도, 오길비 등 세계적인 회사들을 거느리고 있어서 소위 광고, 마케팅의 제국으로 불린다.

또 랜도는 WPP 그룹● 소속이라서 랜도에서 지원하는 복지 혜택 외에 WPP 그룹의 혜택도 누릴 수 있습니다. 예를 들어 핸드폰이나 차량을 저렴한 가격에 구매할 수 있는 등 사소한 혜택도 받을 수 있습니다.

근무 환경도 좋고 받을 수 있는 혜택도 많은 만큼 아무래도 이직은 드물 것 같은데 어떤가요?

평균 이직률은 동종업계에 비해 적은 게 사실이지만 한 회사에 오랫동안 머물면 새로운 변화를 원하게 되는 건 어디나 마찬가지입니다. 업계 내에서 랜도의 경력은 꽤 도움이 되는 편이고요. 이곳에서 경력을 쌓기 위해 다른 회사가 제시한 더 높은 연봉과 직책을 마다하고 입사한 친구들도 더러 볼 수 있습니다. 이 친구들은 경력을 쌓은 후 훨씬 좋은 조건에 다른 곳으로 이직을 합니다. 또 지나치게 시스템화되어 있는 부분이 있기 때문에 더 자유로운 환경에서 일하기 위해 작은 규모의 스튜디오로 옮기는 사람들도 간혹 있습니다. 요즘은 점차 글로벌화되어 가고

있어서 훌륭한 조건과 새로운 경험을 위해 유럽이나 아시아로 옮겨 가는 사람들도
많이 봅니다.

국내에서도 직장 생활을 해 보셨는데 우리나라와 차이점이 있다면 무엇일까요?
미국에서 일하면서 느낀 차이점 중 하나는 회사는 배우는 곳이 아니라 일하는
곳이라는 점입니다. 신입 디자이너가 부족한 지식이나 기술에 대해 동료나 상사의
도움을 받는 건 마찬가지지만, 디자인에 대한 것은 디자이너 본인의 의지에 따라
전문가답게 만들어 나갑니다. 이미 대학을 졸업하고 인턴십을 마친 이상 학생이
아니기 때문에 상사들도 충분히 존중해 줍니다. 디자인에 정해진 해답은 없습니다.
경험자나 윗사람 말에만 의존하다 보면 좋은 디자인을 기대하기 어려운 게
사실입니다.
또 하나의 차이점은 포트폴리오입니다. 한국은 한 프로젝트에 참여한 팀원 모두가
최종 결과물을 공유하지만 이곳에서는 본인의 시안만 자신의 포트폴리오로
인정됩니다. 최종 선택안의 경우 클라이언트와의 업무 이해도에 있어서
좋은 평가를 받을 수 있겠지만, 아무래도 클라이언트의 의지와 색깔에 맞춰
전략적으로 만들어지는 게 사실입니다. 때문에 최종 결과물이 아니더라도,
본인의 시안이야말로 자신의 색깔과 개성을 표현하기에 가장 적합하다고 할 수
있습니다. 때로는 중간 시안만도 못한 최종 결과물도 많기 때문에 현재 런칭된
로고를 자기 방식으로 표현했다는 점에서 또 다른 흥미를 전달할 수도 있습니다.
이는 결과보다 과정을 중시하며, 그 과정에서 어떤 경험과 교훈을 얻었는지를
중요하게 여기는 문화 때문이기도 합니다.
이러한 포트폴리오 제작 방식은 디자이너가 더 다양한 프로젝트에 참여하고,
자신만의 작업을 하는 동기를 부여해 줍니다. 실제로 업무에 쫓기면서도 재미있는
브랜드의 새 프로젝트가 있다면 상사에게 부탁해서 무리하게 참여하는 친구들을
볼 수 있습니다. 경험을 쌓을 수 있을 뿐 아니라 추후에 자신의 포트폴리오로
활용할 수 있기 때문입니다.

오래전부터 해외 취업을 계획해서 체계적으로 실천에 옮겼습니다. 직접 경험해 보니
해외에서 디자이너로 살아가는 것의 장점은 무엇인가요?
무엇보다도 새로운 문화와 다양한 경험을 통해 디자이너로서 시야가 넓어진다는

01
컨퍼런스룸에는 월터
랜도의 말과 함께 랜도의
비전이 적혀 있다.
02
벽에 그려진
클래머스(Klamath).
클래머스는 1960년대
랜도의 설립자인 월터
랜도가 사들여 사무실로
개조한 배의 이름으로
랜도의 크리에이티브
정신을 상징한다.
03
컨퍼런스룸

점입니다. 규모가 큰 글로벌 브랜드들을 직접 경험하면 더 넓은 관점에서 브랜드의 역할이나 흐름을 이해하는 데 많은 도움이 됩니다. 꼭 디자인과 관련되지 않더라도 경험은 많으면 많을수록 좋습니다. 언제 어디서든 더 많은 기회로 연결되니까요. 또한 다양한 네트워크를 만들 수 있는 점도 장점입니다. 특히 요즘은 페이스북이나 트위터를 비롯한 소셜 네트워크가 활성화되면서 새로운 정보나 다양한 기회들을 네트워크 안의 동료들과 손쉽게 공유할 수 있습니다.

다시 한국으로 돌아올 계획이 있나요?

당장은 아니지만 좀 더 경험을 쌓은 후에는 돌아갈 계획입니다. 저에게 한국은 고향이기도 하지만 디자이너로서도 매력적인 곳입니다. 요즘은 점점 글로벌화되어 가고 있어서 그런지 유럽이나 호주 그리고 아시아로 옮겨 가는 친구들이 꽤 많아지고 있습니다. 그들은 자신의 나라는 그저 세계에 있는 하나의 도시에 불과하다고 말합니다. 저 역시 업무 방식뿐 아니라 더 다양한 문화를 이해하고 성장해 나가면 훗날 한국에 돌아가서 일할 때에도 많은 도움이 될 거라고 생각합니다. 물론 한국은 절대 만만한 곳이 아닙니다. 아마도 훗날 한국에 돌아가 취업하려면 예전에 해외 취업을 준비했던 것보다 배 이상으로 많이 준비하고 노력해야 할지도 모릅니다.●

● 2015년 현대자동차
크리에이티브팀 팀장직을
제의받고 한국에 돌아왔다.
2017년 현재 실장으로
일하고 있다

마지막으로 해외 취업을 계획하는 분들에게 도움이 될 만한 조언을 해 주세요.

간혹 해외 취업에 대해 작은 환상을 가진 분들이 있는 것 같습니다. 예를 들어 야근에 지치고 일한 만큼 물질적인 대우를 받지 못한다는 생각에 해외 취업을 도피의 수단으로 생각하는 사람들도 적지 않다고 합니다. 물론 요즘은 해외에 진출한 디자이너가 많아서 이런 오해가 어느 정도 풀렸지만 연봉이나 근무 조건, 여유 있는 생활에 대한 기대만으로 실행에 옮기기엔 타지에서 견디고 겪어야 할 세세한 어려움들이 너무나 많습니다. 물론 기대했던 것들도 얻을 수 있겠지만, 외국인의 신분으로 살아가야 하기 때문에 어떤 어려움에도 흔들리지 않는 본인의 뚜렷한 목표와 의지가 필요합니다.

옛날에 제가 해외 취업을 준비할 때는 한국에서 해외 취업을 시도하는 사례가 많지 않았습니다. 하지만 내가 너무 무리한 계획을 세웠나 하는 생각보다는, 그렇기 때문에 오히려 경쟁자가 없어서 더 많은 가능성이 있을 거라고 긍정적으로

생각했던 것 같아요. 지금 해외 취업을 준비하는 분들이 있다면 확실한 목적과 계획을 가지고 자신감 있게 도전하라고 말씀드리고 싶습니다.

김건동
텔아트
프로비던스

김건동은 홍익대학교에서 광고 디자인을 전공하고
동 대학원에서 시각 디자인 석사학위를 받았다. 엔씨소프트를
비롯해 여러 웹 디자인 에이전시에서 경력을 쌓았으며
홍익대에서 디지털미디어 디자인 겸임교수로 학생들을
가르치기도 했다. 2005년 돌연 유학을 떠난 김건동은
2007년 로드아일랜드 스쿨 오브 디자인에서 디지털+미디어
전공으로 석사학위를 받은 후 텔아트에 입사해 인터랙션/
인포메이션 디자이너로 일했다. 현재는 귀국하여 홍익대학교
디지털미디어 디자인 전공 교수로 재직하며 후학을 가르치고
있다.
www.geondongkim.com

텔아트
Tellart

텔아트는 1999년 설립된 인터랙티브 디자인 회사로 사용자
경험을 바탕으로 한 피지컬 인스톨레이션과 웹 및 모바일
인터페이스 개발을 주 분야로 하고 있다. 전체 구성원이
15명 정도로 디자인 랩의 성격이 강하며 모든 프로젝트에서
인포메이션 디자인을 중요시한다. 노키아, 디즈니, 휴매나,
RJO 그룹 등의 기업과 브라운, 스탠퍼드, RISD, 해밀턴 같은
미국 대학들을 클라이언트로 두고 있다.

tellart.com

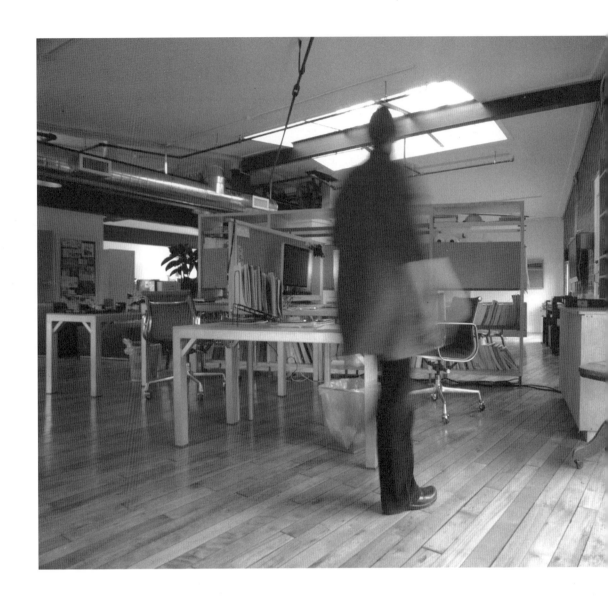

사무실 전경. 멀리 보이는 책장을
사이에 두고 사무 공간과 휴식
공간이 분리되어 있다.

서른다섯이라는 적지 않은 나이에 유학을 떠났는데요. 어떤 계기가 있었는지
궁금합니다.

대학원을 졸업하고 그래픽 디자인 회사, 웹 에이전시, 온라인 게임 회사 등 다양한
분야에서 경험을 쌓으며 겸임교수로 학생들을 가르쳤습니다. 성취감을 느낄 수
있는 삶이었지만 디자이너로서 더 다양하고 폭넓은 경험을 쌓고 싶어서 유학을
결심했습니다. 흔히 리즈디(RISD)라고 부르는 로드아일랜드 스쿨 오브 디자인
대학원에서 디지털+미디어 과정을 밟았습니다. 그러던 중 교수님의 제의로 졸업 후
자연스럽게 텔아트라는 인터랙티브 디자인 회사에서 일을 시작하게 되었습니다.
이 교수님은 텔아트의 공동 창업자이기도 합니다. 저는 인터랙션/인포메이션
디자이너로 일하고 있습니다.●

졸업하고 바로 한국에 들어올 생각은 없으셨나요? 유학 전에 이미 충분한 경력이 있어서
자리를 잡기 쉬우셨을 것 같은데요.

한국에 돌아갈 계획, 그리고 후학 양성 등의 생각은 리즈디를 졸업할 때나 지금이나
항상 고려하고 있습니다. 다만 현재까지는 다른 문화 환경에서 다양한 경험을 쌓는
게 더 즐겁습니다. 어떤 일을 하고 어디에서 살든, 스스로 계속 계발할 수 있고
즐겁게 많은 경험을 하며 사는 게 중요하다고 생각합니다. 현재 삶은 그런 과정의
한 부분이라고 생각합니다.

교수님이 같이 일하자고 제의할 정도로 재학 시절에 눈에 띌 만한 활동이 있었을 것
같습니다.

마이크로소프트 사가 지원하는 '디자인 엑스포'라는 수업 프로그램이 있었습니다.
리즈디뿐 아니라 세계적으로 유명한 몇몇 학교들을 지원하고 있었죠.
그 수업에서 제가 속한 팀이 경쟁 프레젠테이션을 거쳐 학교 대표로 선정되었습니다.
시애틀의 마이크로소프트 본사에 가서 다른 학교 대표들과 최종 프레젠테이션에
참가했었는데 그 경험이 상당히 도움이 됐습니다. 또 시그라프 공모전에 당선되어
샌디에이고에서 전시했던 것, 어도비 공모전에 당선되어 샌프란시스코에 갔던
경험 등이 많은 도움이 됐습니다.
저뿐만 아니라 학생들이 대체로 자기 작업 성격에 맞는 전시나 공모전에 많이
참여하는 분위기입니다. 전시나 공모전에 대한 정보는 학교 이메일을 통해

● 이어지는 인터뷰는 텔아트에
재직 당시 이루어졌다.

공유되거나 교수님이 소개하는 경우도 있고, 또 개인적으로 리서치를 통해 찾기도
합니다. 그 외에도 대학원생들끼리 자발적으로 전시를 기획하는 경우도 많습니다.

학교에 다니면서 일자리을 제안받고 채용되는 경우가 많은지 궁금합니다.
텔아트는 15명 내외의 직원들이 일하고 있는데 거의 리즈디와 브라운대학
출신들입니다. 정직원이 10명이고 학기에 따라 리즈디의 인턴 학생이 4~5명 정도
일합니다. 크진 않지만 재능 있는 인원들로 구성된 디자인 랩의 성격이 강하지요.
직원 채용은 아무래도 학교와의 연계를 많이 활용합니다. 수업 중 발상이
신선하거나 디자인 능력이 좋은 학생들을 대상으로 방학 중에 인턴십으로 일을
시켜 본 후에 채용하곤 하지요. 하지만 지금은 회사가 성장하는 단계여서
잡 리쿠르터를 통한 공개 채용 방식도 고려하고 있습니다. 그렇지만 아무래도
교수님을 통해 추천을 받는 걸 더 선호하죠.
인재 채용 시 중요하게 생각하는 건 무엇보다 일에 대한 열정, 리서치와 발상
능력입니다. 담당 업무에 따라 디자인 감각과 프로그래밍 능력, 팀과의 융화력,
커뮤니케이션 기법 등을 중요하게 봅니다. 그 외에 해외 활동 및 수상 경력도
고려 대상입니다.

어떻게 보면 수월하게 일자리를 찾아서 인터뷰나 포트폴리오 준비에서는 특별한
에피소드가 없었을 것 같습니다.
학교에 다닐 때 보스턴에 있는 IBM 리서치 센터에서 개인 작업을 소개할 기회가
있었습니다. 담당 디렉터와 그 외 몇 명만 참석할 거라고 생각했는데 막상 갔더니
세미나룸에 프로젝터를 연결해 놓고 팀 전체가 기다리고 있었습니다. 30여 명이나
됐지요. 상당히 당혹스러웠습니다. 그곳은 점심시간을 이용해 프레젠테이션을
하고, 시간이 되는 직원들은 자유롭게 작업을 구경하고 질의응답을 하는 게
사내 문화였습니다. 예상치 못했던 분위기에 많이 긴장했지만 제 작업 성향과
아이디어들을 잘 전달해서 좋은 반응을 얻었습니다. 당시는 학기 중이라
보스턴까지 출퇴근해야 하는 인턴십 제안을 받아들일 수 없었지만 제겐 자신감을
갖게 해 준 좋은 경험이었습니다.

01
사무 공간
02
직원들의 휴식 공간 언어 문제는 없었나요?

사람마다 차이는 있겠지만 모국어가 아닌 이상 외국 생활은 크고 작은 난관과 답답한 상황의 연속이라고 봅니다. 저는 한국에서 직장 생활을 하다가 나이 서른다섯에 대학원 과정으로 뒤늦게 유학을 온 경우라서 언어 장벽이 더욱 높게 느껴졌습니다. 그래도 미국 정서에 맞게 아이디어의 핵심을 먼저 이야기하고 부연 설명을 하는 방식이 영어식 사고를 기르거나 의사를 전달하는 데 도움이 많이 되었습니다.

인터뷰 때는 언어 제약으로 듣는 것에 비해 말이 짧아도, 상대방이 하는 질문의 핵심을 정확히 듣고 내 생각을 자신감 있게 전달하면 언어능력 시험이 아닌 이상 아이디어 전달에 큰 무리는 없다고 생각합니다. 단 전화 인터뷰는 작업을 보여 주며 설명하는 것도 아니고, 순발력을 요하는 질문이 많아서 언어 구사가 자유롭지 않으면 누구에게나 부담이 됩니다. 저는 전화 인터뷰에서 예상되는 의례적인 질문과 예상 답변을 만들어서 많이 연습했던 게 도움이 되었습니다.

포트폴리오 준비나 인터뷰에 대해 후배들에게 조언을 한다면요.

포트폴리오는 양보다는 본인의 강점이 잘 드러날 수 있도록 순서를 잘 구성하는 게 중요하다고 생각합니다. 프레젠테이션을 할 때 자신감을 가지고 각 작업물의 핵심 아이디어와 컨셉을 짧더라도 명료하게 전달해야 합니다. 물론 수상 경력이 있다면 이 역시 자신을 돋보이게 하는 중요한 요소가 되겠지요. 요즘은 개인 웹사이트를 보고 인터뷰 여부를 많이 결정하기 때문에 온라인 포트폴리오를 업데이트하는 것에도 신경 써야 합니다.

학교마다 잡 페어 등의 행사가 정기적으로 열립니다. 그때 각 기업체에서 채용 담당자들이 방문하는데, 이런 경우는 한정된 시간 안에 강한 인상을 남기는 것이 중요합니다. 핵심 작업을 소개하고 짧고 굵게 자신의 강점을 이야기한 후 개인 웹사이트 주소가 있는 잘 정리된 이력서를 전달하는 게 유용하겠죠.

회사를 선택할 때 고려해야 할 점에 대해 조언해 주세요.

먼저 체류 문제가 가장 민감하므로 취업비자인 H1B 비자를 회사에서 지원하는지, 그리고 영주할 의사가 있다면 영주권을 지원하는지 살펴봐야 합니다. 회사의 비전이나 연봉, 개인의 발전 가능성 등은 물론이고, 가족이 있는 경우 안전이나 생활 인프라 등 지역적인 특성도 회사를 결정할 때 중요한 고려 요소입니다.

교수님의 추천이 있긴 했지만 텔아트가 매력적이었기 때문에 일자리 제안을 받아들였을 것 같습니다. 텔아트만의 강점을 꼽는다면 무엇이 있을까요?

우선 기술적인 역량과 크리에이티브를 들 수 있습니다. 자체 개발한 스케치 툴인 NADA를 이용해 각종 센서와 플래시 액션스크립트를 연동해 DB를 제어하는 작업을 다양하게 시도하고 있습니다. 이를 통해 이전에 없던 형태의 크리에이티브한 결과물을 만들어 내지요.

두 번째 강점은 지역 특성상 산학 연계가 잘되어 있다는 점입니다. 로드아일랜드는 보스턴과 가까워서 브라운, 하버드, MIT 등의 학교와 연계하기 좋은 지리적 조건을 갖추고 있습니다. 현 공동 창업자가 리즈디의 겸임교수로 미국뿐 아니라 유럽과 아시아에서 강의와 세미나 등 다양한 활동을 하고 있습니다. 덕분에 전 세계의 디자인 흐름을 공유하고 있지요. 최근에는 구글, 마이크로소프트 등에서 세미나를 하고 차세대 모바일 솔루션의 형태 등에 대한 의견을 교환하기도 했습니다.

근무 조건이나 업무 환경을 소개해 주세요.

사무실은 미국 로드아일랜드 프로비던스에 있습니다. 여느 디자인 사무실처럼 기본 환경은 비슷합니다. 차이점이 있다면 각종 센서와 목재, 금속 등을 직접 조립하고 다룰 수 있는 공구실이 있다는 점 정도입니다.

근무는 하루 8시간, 주 5일 근무이고 야근이나 주말 근무는 없습니다. 휴가는 법정 공휴일 외에 1년에 기본 2주를 주지만 개인 사정에 따라 재택근무를 하는 등 유동적으로 근무할 수 있습니다. 의료보험은 배우자 및 자녀까지 전부 지원되며 외국인 정직원은 기본적으로 취업비자가 지원됩니다. 회사가 판단해서 개인 역량에 따라 영주권도 지원해 줍니다. 프로젝트는 동시에 여러 개를 수행하는 경우도 많지만 양적으로 큰 무리는 없는 수준입니다.

우리나라 회사와 차이점이 있다면 무엇이 있을까요? 적응 과정은 어땠는지 궁금합니다.

회사 환경이나 규모, 문화는 회사에 따라 차이가 많겠지만 기본적으로 디자인 관련 부서나 팀이 하는 일의 구조는 비슷하리라 생각합니다. 한국에서 직장 생활 경험이 충분했기 때문에 입사 초기에 적응하는 과정에는 큰 무리가 없었습니다. 텔아트는 규모가 작은 편이라 가족적 분위기가 형성되어 있습니다. 나이나 직급에 따른 딱딱한 수직적 구조보다는 친구처럼 함께 상의하는 문화가 한국과 가장 큰

차이점이라고 할 수 있습니다. 토론이나 논쟁을 벌일 때는 직급에 상관없이 논리와 설득력이 있는가를 더 중요하게 봅니다. 입사 초기에는 한국 정서에 길들여져 있다 보니 정시에 퇴근하는 게 조금 적응이 안 됐지만 시간이 지날수록 업무 시간을 효율적으로 활용하게 돼서 오히려 작업 능률도 향상되고 작업 양도 많아지는 것 같습니다.

해외에서 일하는 것에 대해 흔히 가질 수 있는 오해는 어떤 게 있을까요?
많은 사람들이 쉽게 하는 오해가 있습니다. 이곳에 오면 금세 영어도 잘할 것 같고 프로젝트 자체도 왠지 우월할 것 같다는, 뭔지 모를 동경심을 품고 있는 것 같아요. 하지만 삶은 현실입니다. 업무 환경이나 문화적 차이는 있지만 사람 사는 곳은 다 비슷합니다. 결국 본인이 소속된 곳에서 잘 생활하고 개인의 색깔을 만들어 나가는 것이 중요하다고 생각합니다.
미국에 와서 보면 한국 디자이너들이 감각도 좋고 성실하고 순발력이 좋다는 이야기를 주위에서 많이 듣습니다. 또 실제로 그렇다는 걸 실감합니다.
한국 디자이너들은 확실히 잠재력이 있습니다. 단 모든 일을 결과물 위주로 급하게 처리하려는 사고가 지배적이라 그런지 작업의 깊이와 생각이 미국 친구들보다 떨어지는 경우를 보게 됩니다. 이곳은 비평이 상당히 자연스러우면서 또 중요한 문화이므로 자기 생각을 잘 전달하는 것이 중요합니다.
이런 문화 때문에 언어 장벽이 더 크게 느껴지기도 합니다. 이곳에서 몇 년 지내다 보면 일상생활을 하거나 업무를 진행하는 데는 큰 지장이 없습니다. 하지만 본인이 더 높은 직급을 바라본다거나, 클라이언트를 응대하는 일이 많다면 세련되고 고급스러운 영어를 구사해야 합니다. 원어민이 아닌 이상 어려운 일이죠. 그래서 때론 신입 디자이너처럼 작업만 해야 한다는 회의감에 빠질 수도 있습니다. 물론 본인이 작업에만 몰두하고 싶다면 맘껏 즐길 수도 있습니다. 하지만 이런 경우에도 평가를 할 때 작업에 대해 다양한 배경의 사람들에게 별의별 관점의 질문을 받거나 수정을 요구받을 수 있습니다. 따라서 상대방을 설득하기 위해 본인 의도나 생각을 논리적으로 잘 전달하는 게 중요합니다.

전반적인 업무 프로세스에 대해 알고 싶습니다.
클라이언트에 따라 우선 프로젝트 매니저가 선정됩니다. 아이디어 회의는

프로젝트를 진행하며 각종
실험을 할 수 있는 공구실

온/오프라인을 병행해 진행합니다. R&D 지사는 서부 샌프란시스코에 있고,
프로그래밍 작업은 주로 여기에서(동부) 진행하기 때문에, 사무실 간 화상회의를
주로 합니다.

프로젝트에 따라 프로세스는 조금씩 다르지만 보통 인터랙티브 미디어를 다룹니다.
인포메이션 아키텍처를 구성한 후 와이어프레임에서 인터페이스 화면을 설계,
정의한 후 디자인을 진행합니다. 이후 프로그래밍 단계에서 실제 제작이 필요하면
목업을 만들고 센서 등을 설치한 후 테스트합니다. 각 단계마다 프로젝트 매니저가
클라이언트로부터 피드백을 받아 작업에 반영하고 제작이 완료되면 설치까지
끝낸 후 영상을 비롯한 자료를 정리하는 것으로 프로젝트를 마무리합니다.
저는 주로 다양한 미디어의 인터페이스 디자인 작업을 진행하지만 프로젝트의
성격에 따라 IA, 인터랙션 구조를 설계하는 와이어프레임 작업에도 참여합니다.

회사 생활 외에 자기 계발을 위한 활동을 하는지 궁금합니다.
여력이 되는 대로 근처의 리즈디나 브라운대학에서 수시로 열리는 강연과 세미나에
참석하거나 인터넷 리서치 등을 하면서 보냅니다. 필요하면 대학 도서관에 가서
디자인 책들을 보기도 합니다. 주말에 시간이 있을 때는 보스턴의 MIT, 하버드
미술관이나 뉴욕의 크고 작은 미술관에서 열리는 전시회를 찾기도 합니다.
개인 작업은 대학원 졸업 작업의 연장선에서 제 관심 분야를 반영한 프로젝트를
구상해서 진행하고 있습니다. 개인적으로 주위에 자극을 받을 수 있는 좋은
인프라가 많다는 점, 그리고 시간만 잘 활용하면 충분한 자기 계발의 기회를 활용할
수 있다는 점을 즐기고 있습니다. 물론 그 외 개인적인 여가시간에는 주로 가족,
친구들과 어울려 스포츠 등을 즐기며 보내지요.

개인적으로 어떤 작업을 하는지 궁금합니다.
이 회사에 입사하기로 결정한 가장 큰 이유가, 규모는 작지만 틀에 박히지 않고
자유로운 분위기에서 새로운 작업을 많이 시도할 수 있다는 점 때문입니다.
더욱이 제 개인적인 관심 분야와 회사 일이 일치하는 부분이 상당히 많았습니다.
제 관심 분야는 인터랙티브 인포메이션 디자인입니다. 정보의 성격에 맞는 적절한
물리적인 오브젝트를 통해 정보를 구현함으로써 심미성뿐 아니라 이성적
정보 전달과 감성적 교감을 같이 불러일으키는 데 주안점을 두고 있습니다.

01
공구실 전경
02
사무실 한 켠에서
프로젝트를 실험하고
있다.

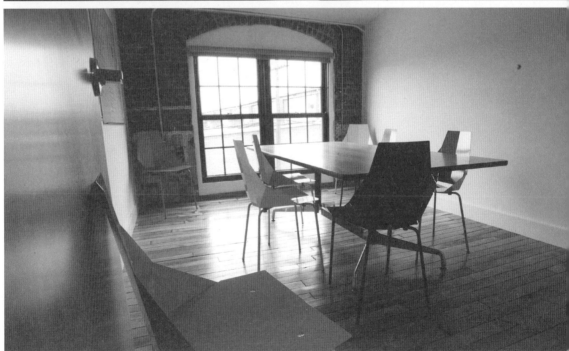

인포메이션 디자인 자체는 주어진 데이터를 바탕으로 정확하게 정보를 전달하는 것이 1차 목표이지만, 미디어가 발전하면서 표현 방식이 상당히 다양해졌습니다. 특히 사용자가 터치, 음성 등의 여러 방식으로 직접 참여하게 되면서 인간의 감성적인 측면이 중요해지고 있습니다. 이처럼 사용자가 함께 느끼고 경험할 수 있는 부분이 디지털 아트로서, 혹은 새로운 형태의 디자인 툴로서 중요한 부분이라고 생각합니다.

해외에서 디자이너로 살아가는 것의 장단점은 무엇일까요? 향후 어떤 전망이 있을까요?
미국에서 디자이너로 살면서 느낀 가장 큰 장점은 본인의 의지와 노력에 따라 더 많은 기회가 주어진다는 점이 아닐까 싶습니다. 영감을 주는, 하지만 책에서나 접했던 작가나 교수들을 직접 찾아가서 만나거나 이메일로 의견을 나눌 수도 있고, 일정이 맞으면 강의를 들으러 갈 수도 있습니다. 그분들도 작업이 흥미로우면 관련 아티스트나 작품들을 소개시켜 주기도 하고, 먼저 나서서 크리틱을 해 주는 정서가 상당히 인상적이었습니다.
또 한 가지 장점은 한국 사회에 비해 나이에 크게 제약받지 않는다는 점입니다. 한국은 보통 나이가 들면 자연스럽게 작업에서 멀어지게 되는데 미국은 나이나 경력에 따라 업무가 정해지는 문화가 아닙니다. 단점은 한국 사회처럼 치열한 경쟁 사회가 아니기 때문에 자칫 방심하면 경쟁력을 잃을 수 있다는 점입니다. 미국적인 삶이라는 것 자체가 시켜서 하기보다는 스스로 찾아서 사고하고 실행하는 경우가 많습니다. 그런데 타지의 낯선 생활에 어느 정도 적응이 되고 나면 자극을 잃고 안정적인 삶과 현실에 안주해 자칫 디자이너로서 느슨해질 수 있습니다.
앞으로의 전망은 사실 쉽게 설명할 수 있는 부분은 아닙니다. 위에서 언급한 장단점들에서 알 수 있듯이 본인이 인생을 어떻게 설계하고 노력하며 또 주위에 있는 기회를 활용하느냐에 따라 달라질 테니까요. 한국에서 디자이너로 일했던 저로서는 이곳의 삶이 질적으로 풍요롭다고 느낍니다. 하지만 언어와 문화, 비자를 비롯해 크고 작은 장벽들도 항상 공존하기 때문에 본인이 자기 삶을 잘 관리해야 더 나은 전망을 그릴 수 있습니다.

01
회의실 벽에 있는 보드에
그림을 그리며 설명을
하고 있다.
02
회의실 전경

원하는 회사에 지원하기

자신을 파악하라

자신이 어떤 사람인지 되돌아보자. 내가 남과 다른 점은 무엇인지,
내세울 점은 무엇인지 알아야 어떻게 회사의 관심을 끌지 알 수 있다.
자신이 무엇을 원하는지, 왜 이 회사여야 하는지 확실하게 생각을
정리한 다음 열정을 갖고 정직하게 자신을 소개하자. 그럼 반은 온
것이다.

목표는 높게 잡아라

목표는 최대한 높게 잡아야 한다. 평소에 존경하거나 좋아했던
스튜디오에서 인턴을 할 수 있도록 노력하자. 첫 번째가 좋으면
두 번째도 좋아진다. 물론 어려운 일이지만 커리어에 신경 쓰지 않을
수는 없다.

관심 있는 회사에 대해 공부하라

이력서나 포트폴리오를 회사 이름으로 보내는 경우가 많다.
공개 채용이나 정식 절차를 밟아 지원하는 경우가 아니라면 자신의
포트폴리오를 봐 주었으면 하는 사람의 이름을 알아내 그 사람 앞으로
이메일을 보내자. 이름 있는 디자인 회사라면 아트 디렉터의 이름 정도는
어렵지 않게 알아낼 수 있다.

늘 주시하라

원하는 분야에 따라 해외 디자인 커뮤니티 사이트에 올라오는 채용
정보를 눈여겨보거나 관심 있는 회사의 사이트를 즐겨찾기에 등록해
놓고 수시로 확인하자. 해외 유학을 간 경우라면 출신학교 구인
사이트에 올라오는 정보가 많은 도움이 된다. 그렇지만 무턱대고
채용 공고가 올라오길 기다리는 것은 능사가 아니다. 준비가 되었을 때
이력서를 보내는 것이 최상의 방법이다.

짧고 굵게 소개하라

레주메와 커버레터는 각각 한 장으로 구성하고 정확한 영어로 써야 한다.
이메일 형식의 이력서를 보낼 때 들어가고 싶은 이유를 밝히다 보면
때로 감성에 호소하는 글이 되기 쉽다. 감성적으로 너무 긴 글은 오히려
반감을 불러일으킨다. 최대한 짧고 강하게 왜 본인이 이 회사에 적합한
사람인지를 밝혀라.

끈기를 갖고 꾸준히 연락하라

인내해야 한다. 그러나 게으르면 안 된다. 포기하지 말고 계속 연락해라.
당신과 같은 생각을 하는 사람은 부지기수다. 그리고 자신의 상황에
대해서도 알려줘라. 잦은 전화는 업무 방해가 될 수도 있으니 가벼운
이메일에 사진을 첨부해 작업을 업데이트했다든지, 지원한 회사 근처로
여행이나 출장을 가게 되었다든지 등 자신의 근황을 이야기해라.

네트워크를 구축하라

어쩌면 한국 사회보다 더 인맥을 중요하게 여긴다. 이는 취업 전이나
취업 후에도 적용되는 말이다. 유학생이라면 학교 선생님이 가장 좋은
네트워크의 근원이 되어 줄 것이고, 국내에 있는 학생이라면 해외
디자이너 초청 세미나를 적극 이용하자. 요즘에는 국제적인 컨퍼런스
말고도 소규모 초청 워크숍이나 세미나가 많이 열린다. 강연이나 행사
후에 남아서 말을 건네고 연락처를 받아 와 관계를 만들어라. 강연을
들으러 온 학생들에게는 모두 호의적인 태도를 보이니 겁먹을 필요는 없다.

국제 공모전에 지원하라

공모전에서 입상한 경력이 취업에 큰 도움이 된다고 잘라 말할 수는 없다.
하지만 외국인이라는 핸디캡을 극복할 수 있는 모든 방책을 마련하자.
공모전에만 너무 신경 쓰는 것은 바람직하지 않지만 학생 때는 자신의
실력을 검증할 겸 관심 있는 공모전에 꾸준히 도전해 보는 것도 나쁘지
않다. 입상은 자신의 실력을 공인된 기관에서 보증해 주는 것과 같다.

접근하기 쉽게 만들어라

지원하는 회사의 채용 담당자가 자신에게 호의적일 거라고 마음대로
판단하면 안 된다. 지원자의 이메일을 읽거나 웹사이트를 방문하는 것도
은근히 시간과 노고를 요하는 일이다. 최대한 시간을 낭비하지 않도록
해야 한다.

아는 사람에게 보낸다고 생각하라

제발 자기소개서를 쓸 때 회사 이름만 바꿔 보내지 마라. 그걸 그들이
모르리라고 기대해서는 안 된다. 이런 지원서는 첫 몇 문장만 봐도 알 수
있고 아마, 대개는 다 읽히지 않는다. 각 회사마다 그에 맞는 다른 편지를
보낸다고 생각해야 한다. 그래야만 포트폴리오를 보는 눈도 달라진다.

올바른 영어로 적어라

한 명 이상에게 검증받아 틀리지 않게 준비해야 한다. 잘못된 영어
표현으로 오해받는 일을 만들어서는 안 된다. 회사가 나에 대해 궁금한
점을 문의할 수 있도록 추천인 역할을 해 줄 사람의 연락처를 적는 것도
좋은 방법이다. 나를 잘 알고 영어가 가능한 지도 교수나 직장 상사에게
미리 양해를 구해 두자.

"목표를 정했어. 멋진 포트폴리오를 만들고 말거야."

"드디어 연락이 왔어. 보여 주고 싶은 게 많은데

　잘할 수 있을까?"

인터뷰와 포트폴리오

대학교 4학년 때 포트폴리오를 만드는 수업이 있었다. 정확한 수업 이름은 기억나지 않지만, 실무 경험이 많았던 분이 전임교수로 오시며 만든 수업이어서 졸업을 앞둔 학생들 모두 솔깃했던 걸로 기억한다. 학기 중에는 선생님이 직접 자신이 진행했던 프로젝트를 가지고 프레젠테이션 방법을 이야기했고, 학기 말에는 4년 동안 했던 과제 결과물을 가지고 스스로 포트폴리오를 만들었다. 그리고 선생님이 직접 면접관이 되어 실제 인터뷰처럼 학생들의 태도와 포트폴리오를 평가했다. 그런데 당시 많은 학생들이 지적받았던 것은 정작 포트폴리오를 어떻게 만들었느냐가 아니라, 자신의 작업을 설명하기에 급급해서 포트폴리오를 자신이 보는 방향으로 펼쳤다는 점이었다. 누구나 쉽게 할 수 있는 사소한 실수라 생각했지만 면접관을 배려하지 않은 가장 커다란 실수이기도 했다.

졸업하고 디자인 에이전시에 근무할 때는 간혹 다른 사람의 포트폴리오를 볼 일도 생겼다. 한번은 방학 동안 인턴을 시켜 보는 게 어떻겠냐며 학생 하나를 소개받았다. 약속한 날에 온 학생은 포트폴리오로 미니 맥을 들고 왔다. 우리는 아는 사람의 부탁이라 그냥 돌려보내기도 어려워서 잠시 하던 일을 멈추고 모니터에 맥을 연결했다. 얼마나 대단한 것을 가져왔기에 맥을 통째로 들고 온 걸까 하는 기대감으로 모니터 앞에 앉은 학생을 바라보았다. 전원이 들어오고 화면이 밝아지자, 우리는 모두 입을 다물 수가 없었다. 데스크톱에는 폴더들이 난잡하게 펼쳐져 있었고, 그 학생은 자신이 무엇을 보여 줘야 하는지 그 아수라장에서 제대로 찾지도 못했던 것이다. 얼마 전에 종강하느라 미처 정리하지 못했다고 변명했지만, 통할 리가 없었다. 집을 나서기 전에 보여 줄 작업을 한 폴더에만 모아 놨어도 일일이 폴더를 열어야 하는 수고를 덜 수 있었을 것이다. 결과물이 좋고 나쁘고를 떠나 믿음이 가질 않았다.

몇 년이 흐른 후, 출판사에 취업할 기회가 생겼다. 나는 포트폴리오를 새로 만들었다. 이제 대학을 갓 졸업한 학생이 아니기에 어떤 자세로 임해야 하는지 알 것 같았고

자신도 있었다. 하지만 같은 출판사에 다녔던 한 디자이너의 이야기를 들으니 자만이었다는 생각이 들었다. 그는 인터뷰하러 가는 출판사에서 나온 책들을 미리 찾아 읽고, 그 책에 대한 자신의 생각과 자신이라면 어떻게 했을지까지 생각을 정리해 갔다고 한다.

이렇게 철저히 준비하는 디자이너들은 생각보다 많다. 심지어 기존의 책 표지를 다시 디자인해서 포트폴리오를 만들어 온 디자이너도 있었다. 그는 자신이 원래 디자인을 전공하지 않아서 부족한 점을 채우기 위해 이런 포트폴리오를 준비했다고 말했지만, 자신이 지원하는 출판사의 책으로만 포트폴리오를 준비하고 만든다는 건 보통 정성이 아니면 하기 어려운 일이다. 인터뷰 도중 남는 시간에 써먹을 생각으로 영어로 된 농담까지 일일이 외워서 갔던 랜도 어소시에이츠의 지성원처럼 철저한 준비가 필요하다고 새삼 강조할 생각은 없다. 그보다는 사소한 것까지 신경 쓰는 섬세함을 이야기하고 싶다. 어차피 사람은 자신에게 관심을 주고 배려하는 이에게 눈길이 한 번 더 가기 마련이고, 이런 관심을 확실하게 전달할 수 있는 힘은 의외로 작은 곳에서 나오기 때문이다.

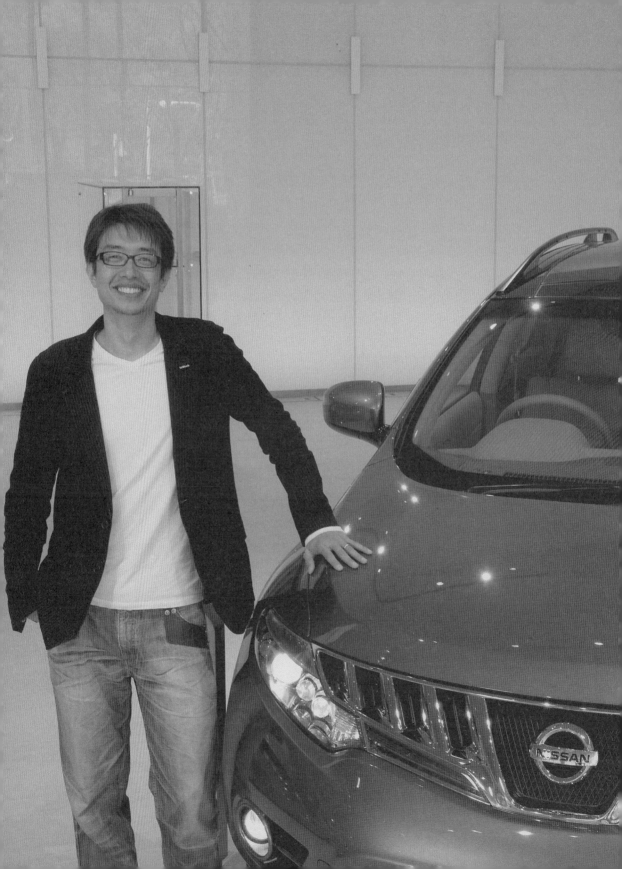

최정규
닛산 자동차
도쿄

홍익대학교 산업 디자인과 재학 시절, 자동차 디자인에 미쳐
살던 최정규는 우연한 기회에 스페인 폭스바겐 어드밴스드
스튜디오에서 인턴으로 일하면서 자동차 디자이너의
가능성을 확신하게 됐다. 한국으로 돌아와 졸업 후
현대자동차에서 일했으며, 자신의 꿈을 이뤄줄 곳을 찾아
2004년 일본 닛산 자동차에 입사했다.
입사 후 첫 프로젝트였던 무라노(SUV) 익스테리어
디자인에서 자신의 능력을 멋지게 입증해 보였다.
현재는 성과를 인정받아 프랑스에 가족과 함께 거주하며
르노(RENAULT)에서 교환 디자이너로 근무 중이다.

닛산 자동차
Nissan Motor Company

1933년 설립된 닛산은 인피니티, 맥시마, 프런티어 등의
자동차를 연간 300만 대 이상 세계 각지에 팔고 있는 일본
자동차 제조회사이다. 일본은 물론 미국, 멕시코, 영국,
스페인, 페루 등에 생산 공장이 있으며 일본 아츠기와 도쿄,
중국 베이징, 미국 샌디에이고, 영국 런던에 있는 디자인
스튜디오에는 전 세계에서 온 디자이너를 포함해 900명이
넘는 직원들이 일하고 있다. 일본 스튜디오의 경우 우리나라
대학과 산학협연을 맺고 있어서 한국 디자이너 영입도 활발한
편이다.
www.nissan-global.com

해외에서 디자이너로 일하게 된 배경이 궁금합니다.

오랫동안 '내 차는 내가 디자인한다!'는 꿈을 갖고 있었습니다. 그 꿈을 이루기 위해 준비하던 대학교 4학년 때, 카 디자인뉴스●라는 인터넷 사이트에 포트폴리오를 올렸습니다. 그걸 보고 스페인 폭스바겐 어드밴스드 스튜디오에서 연락이 와서 4개월간 인턴 생활을 하게 되었습니다. 생전 처음 나가 본 외국이었습니다. 그곳에서 완전히 새로운 경험을 하게 되었고 제 디자인이 세계에서 통한다는 확신을 갖게 되었습니다. 그 뒤로 제 디자인과 창의력을 자유롭게 펼칠 수 있는 회사, 꿈을 이루어 줄 수 있는 회사를 찾았고 닛산이 가장 제게 맞는 회사였습니다. 2004년 4월 일본으로 건너와 일을 시작하게 됐습니다.●

● www.cardesignnews.com

● 2017년 현재 PSA 그룹 시트로엥(Citroën)의 시니어 디자이너로 근무하고 있다. 2015년 11월 이직 당시 가족과 함께 프랑스 베르사유로 이사했다.

자동차 회사들이 웹사이트의 포트폴리오를 보고 연락하는 경우가 더러 있나요?

모든 자동차 디자인 스튜디오가 좋은 디자이너를 찾는 데 혈안이 되어있습니다만, 인터넷에 올라와 있는 스케치와 사진 몇 장을 보고 먼저 연락하는 경우는 드물다고 알고 있기에 저도 매우 뜻밖이었습니다.

포트폴리오를 올린 건 사실 제 디자인을 자랑하고 싶은 맘도 있었지만 디자인이라는 것 자체가 자신을 위한 것이라기보다 세상 모든 사람들을 위한 것이기에, 가능한 한 여러 사람들에게 보여 주고 다른 이들의 의견을 들어 보는 것이 중요하다고 생각했죠. 그런데 얼마 지나지 않아 세계 각지에서 메일이 오기 시작했습니다. 잘 봤다는 격려의 글도 있었고 자신도 자동차 디자인을 하고 싶은데 방법을 몰라 도움을 청한다는 글도 있었습니다. 그리고 뜻하지 않게 해외의 몇몇 회사에서 연락이 왔습니다. 스페인의 폭스바겐 어드밴스드 스튜디오 말고도 유럽의 스포츠 전문 브랜드에서 인턴십 제의를 했고, 디자인 전문 회사 두 곳에서는 입사 제의를 하기도 했습니다.

여기서 한 가지 얘기하고 싶은 것은, 우리나라 학생들은 자신의 디자인을 보여 줄 때 '잘 하지도 못했는데……,' '부끄러운데…….' 이러면서 자신 없어 하는 경우가 많은데 그럴 필요가 전혀 없다는 것입니다. 겸손한 것도 좋지만 디자인에 있어서만큼은 유교사상은 버리는 것이 좋습니다. 자신의 디자인을 보여 주고 많은 사람들과 의견을 나누는 것을 즐겼으면 합니다.

스페인은 그나마 익숙한 영어권 국가들에 비하면 낯선 곳인데요. 선뜻 떠나기로

결심하기가 쉽지 않았을 것 같습니다.

스페인으로 떠나기 전까지는 한 번도 우리나라를 떠나 본 적이 없습니다.
해외 유학은 물론 배낭여행이나 어학연수 경험도 전혀 없었어요. 그러니
스페인이든 미국이든 낯선 건 마찬가지였고, 자동차 디자이너만 될 수 있다면
세계 어느 나라, 어느 곳이든 상관없다고 생각했습니다.

닛산에 입사하기까지의 과정을 좀 더 구체적으로 들려주세요.

디자인은 자동차 회사에 매우 중요한 부분이라 화려하지만 또한 베일에 싸여 있는
것이 사실입니다. 우리나라 일반 기업들의 신입사원 공채처럼 밖으로 알려지는
입사 정보도 거의 없습니다. 그래서 저는 학생 때 했던 작품과 스케치들로
포트폴리오를 만들어 관심 있는 회사에 보냈습니다. 포트폴리오를 보낸 곳 중에서
닛산, GM, 아우디에서 좋은 반응을 얻었습니다. 호주에 있는 포드의 디자인
스튜디오하고도 얘기가 있었어요. 아우디와 포드는 회사 사정으로 인터뷰까지
가지는 못했습니다.

포트폴리오를 보내고 몇 달 후 닛산으로부터 인터뷰에 응하겠냐는 메일을
받았습니다. 그 후 협의를 통해 날짜를 정했고, 인터뷰 전날 회사에서
잡아 준 호텔에 도착했습니다. 인터뷰는 이틀에 걸쳐 진행되었습니다.
첫날에는 포트폴리오를 중심으로 디자인에 대한 열정, 경험, 철학, 지원 의도,
비전 등 디자인에 관한 모든 것을 이야기했고, 다음 날 인터뷰에서 바로 결과를
들을 수 있었습니다. 또 인터뷰를 위해 제가 지불한 교통비 전액을 현금으로
돌려받았습니다. 이렇게 채용이 결정된 후 연봉과 입사 시기를 논의하고 닛산에서
지원하는 복지와 비자, 이주에 관한 설명을 들었습니다. 바로 한국으로 돌아와
취업비자를 받고 이사 준비를 했습니다. 취업비자, 이사, 일본 입국에 드는
모든 비용은 닛산에서 지원받았습니다.

준비를 마친 뒤 2004년 4월 일본으로 건너와 닛산 디자인 센터(PIF: Project
Imagination Factory)에 입사해서 일하다가 현재는 프랑스의 르노에 교환
디자이너로 파견되어 근무하고 있습니다.

닛산이 자신의 색깔과 맞는다고 하셨는데 어떤 면에서 그런가요?

예전부터 여러 회사에서 나오는 자동차를 보면서 '나라도 이렇게 디자인했겠다,

닛산 디자인 센터의 야외
품평장. 디자인된 자동차가
실외에서 실제로 어떻게
보이는지 검토하는 곳이다.

잘했다.'라는 생각이 드는 회사가 있는가 하면 '이건 나랑 생각이 좀 다른데? 나라면
이렇게 했을 텐데.'라는 생각이 드는 회사도 있었습니다. 오랜 시간 이런 생각들이
모이면서 어떤 회사가 나와 맞겠구나, 판단이 선 것이죠.

포트폴리오와 인터뷰를 준비할 때 어떤 점에 중점을 두었는지 궁금합니다.
포트폴리오에서 중점을 둔 부분은 '이 회사에 왜 신입 디자이너가
필요한가?'였습니다. 회사는 신입 디자이너에게 양산 자동차의 프로젝트 경험이나
지식을 요구하지 않습니다. 곧바로 프로젝트를 이끌어 갈 리더십을 요구하지도
않습니다. 신입 디자이너에게 요구하는 점은 기존 디자이너들을 자극하고 그들에게
없는 참신한 아이디어를 제시하는 것입니다. 자신이 그런 디자이너가 될 수 있음을
제대로 보여 주고, 자신의 디자인을 100퍼센트 이해시켰다면 제일 높은 산은 넘은
것이라고 보면 됩니다. 저는 이런 자세로 준비를 했고 회사 또한 다행히 이 점을
높이 평가해 줬다고 생각합니다.
인터뷰를 통해 자신이 얼마나 이 일에 열정적인지 보여 주는 것도 좋다고
생각합니다. '이런 어려운 상황 속에서도 나는 포기하지 않고 여기까지 왔다'
'내 인생 전부를 걸었다' 같은 조금은 드라마틱한 표현을 쓰는 것도 좋겠지요.
물론 진심이 담겨 있어야겠지만요.
포트폴리오를 만들 때나 인터뷰할 때 중요한 점은 자기 자신을 잘 아는 것입니다.
남들보다 무엇이 약한지, 무엇이 강한지, 솔직해져야 합니다. 당신이 지원한
회사들은 프로입니다. 프로를 상대로 거짓말은 안 통합니다. 있는 그대로 보여
주는 것이 중요합니다. 가끔씩 디자인 결과는 좋지 않은데 말로 어떻게든 덮으려는
친구들이 있는데, 잘 보이려고 하는 행동임에도 불구하고 인터뷰에서는 확실하게
마이너스 요인이 됩니다. 회사에서는 지원자가 어떤 시각으로 디자인을 보는지,
자신의 디자인에 대해 모든 사람이 수긍할 만한 객관적인 평가를 내릴 수 있는지
보기 때문에 포트폴리오를 만들기에 앞서 객관적으로 자신의 작업을 평가하고
뺄 것은 과감하게 빼야 더 나은 결과를 얻을 수 있습니다. 안 좋은 작품이 들어가면
그 작품 때문에 포트폴리오 전체가 하향 평준화되기도 합니다. 물론 남들보다
강한 면에서는 자신감을 가져야 합니다. 세상 어느 디자이너와 붙어도 이 점에서는
내가 최고라는 자신감이 있어야 합니다.

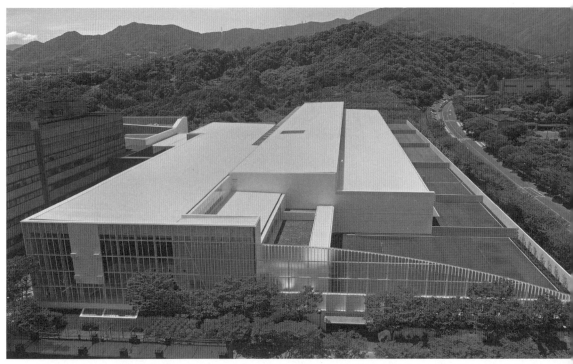

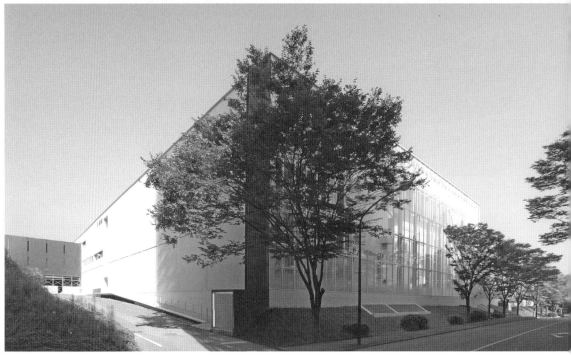

해외 진출에 가장 걸리는 문제로 보통 언어를 꼽습니다. 특히 인터뷰 때는 여간 긴장되는 게 아닐 텐데요.

물론 어려움이 있었습니다. 영어로 인터뷰를 했는데 한마디로 답답했습니다. 말하고 싶은 것을 정확히 전달하기 힘들었으니까요. 하지만 그보다 힘들었던 점은 긴장된다는 것이었습니다. 대학 입시야 떨어지면 다음 해에 또 볼 수 있지만 인터뷰는 한 번 떨어지면 다음이라는 기회가 없으니까요. 그래서 그들이 모르는 최정규라는 사람에 대해 가르쳐 준다는 마음가짐으로 인터뷰를 보자고 생각했습니다. 디자이너 최정규는 제가 세상에서 제일 잘 아니까요.

자신감을 가지라고 하셨는데 사실 쉽지 않은 부분입니다. 해외 취업을 준비하는 후배들에게 이런 걸 해 보라든가 조언을 한다면요?

한마디로 복싱 선수의 마음가짐이 필요하다고 말하고 싶습니다. 링 위에서 상대 선수와 마주한 순간만큼은 그동안의 전적은 아무런 의미가 없습니다. 한국에서 자주 쓰는 말로 '계급장 떼고 한판 붙자.'라는 말이 있는데, 그 상황에서는 강한 놈이 이기는 겁니다.

제가 볼 때 한국의 많은 학생들은 '정신력'과 '기술을 겸비한 체력'을 키우려는 노력보다는 타이틀을 따려고 노력하는 모습이 많이 보입니다. 물론 타이틀을 중요시하는 회사도 문제가 있지만, 실제 경기에서는 누구도 타이틀에 신경 쓰지 않습니다. 토익이 몇 점이라든지, 학점이 몇 점이라든지 이러한 타이틀보다 실제로 자신의 분야에서 쓸 수 있는 영어 실력을 키우고 활용 가능한 지식과 기술을 익히는 게 중요합니다. 해외에서 일하기를 희망하고 있다면 더욱 그렇습니다. 제 경우를 봐도 토익은 닛산 입사 후 처음 봤지만 인터뷰를 할 수 있을 정도의 영어 실력은 있었습니다. 학점도 전체적으로는 그리 좋지 않았지만 자동차 디자인 관련 전공수업만큼은 모두 A학점 이상을 받았고 입사 후 바로 프로젝트에 참여해서 결과물을 만들 수 있었습니다. 학생 때 중요한 것은 목표를 정확히 정하고 그것을 달성하기 위해 필요한 것을 선택하고 집중해서 끊임없이 훈련하는 것이라고 생각합니다. 복싱 선수처럼 말이죠.

닛산에서는 디자이너를 채용할 때 어떤 방식을 취하는지 궁금합니다. 외국인이라서 어려운 점은 없을까요?

닛산 디자인 센터

어떤 시기이냐, 어떤 지원자냐에 따라 조금씩 차이가 있습니다만, 인턴십을
거쳐 채용된 경우와 저처럼 포트폴리오를 보낸 후 인터뷰를 거쳐 채용된 경우가
있습니다. 닛산은 1년 내내 전 세계에서 많은 포트폴리오를 받고 있지요.
물론 닛산은 글로벌 기업이기에 외국인 채용이 자연스럽게 이루어집니다.
의도적으로 자기 나라 사람만 채용하거나, 외국인 비중을 높이려고 하는 경우는
없습니다. 닛산은 다양성을 추구하는 회사입니다. 다양성은 회사 운영에서 매우
중요한 축의 하나죠. 다양한 국적, 다양한 인종의 사람들이 일하고 서로의 차이점을
인정하고 존중합니다. 인재 채용에 있어서도 지원자가 어떤 생각을 가지고 있는지,
어떤 능력이 있는지, 그것이 닛산에 도움이 되는지가 중요할 뿐 국적이나 사용하는
언어는 그리 중요하지 않습니다. 실제로 해외 여러 나라의 인재를 채용하므로
채용 시스템도 체계적이고 신속해서 지원자는 자신을 잘 알리는 것 외에는 신경을
안 써도 되죠. 제가 일하는 스튜디오만 해도 7개국 이상의 문화권에서 온 사람들이
함께 일하고 있습니다. 사람이 많은 점심시간에는 일어, 한국어, 영어, 프랑스어가
동시에 들리기도 합니다.

닛산의 근무 조건이나 업무 환경에 대해 말해 주세요.
제가 일하는 닛산 디자인 센터의 스튜디오는 도쿄에서 차로 한 시간 정도 떨어진
아쓰기라는 곳에 있습니다. 2006년에 문을 연 최첨단 디자인 스튜디오인데 1층은
모델을 만드는 곳이고 2층은 디자이너들이 쓰는 사무실, 3층은 관련 부서의
사무실과 회의실로 사용됩니다. 스튜디오 안에 인포메이션 키친이라는 곳이
있는데 전 세계 자동차, 디자인, 패션, 건축, 문화에 관한 잡지와 관련 서적이 있어서
디자이너들이 자유롭게 볼 수 있습니다. 이곳에는 출판물뿐 아니라 최신 트렌드의
제품들도 전시되어 있습니다. 실제로 작동해 보거나 사용해 볼 수 있지요.
닛산에선 디자이너 개개인이 출퇴근 시간과 휴가를 자유로이 정할 수 있습니다.
미리 잡힌 회의 시간 외의 근무 시간은 디자이너 스스로 조정합니다. 잔업은
밤 10시 이후로는 금지되어 있고 휴일 근무는 없다고 봐도 무방합니다. 특히 시니어
디자이너 이상이 되면 근무 시간이 아니라 성과에 따라 급여를 받기 때문에
디자이너가 자기 스케줄을 관리할 수 있습니다. 제 경우는 9~10시쯤 출근해서
보통 7시면 퇴근합니다.
그리고 닛산은 입사가 결정되면 비자와 관련된 업무부터 입사 후 사원과 그 가족이

새로 나올 자동차의 디자인을
현실화하는 모델 룸

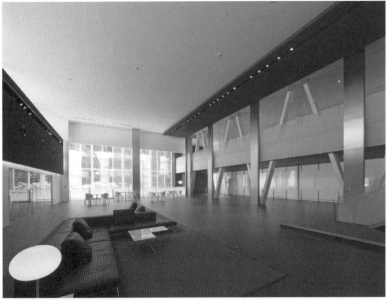

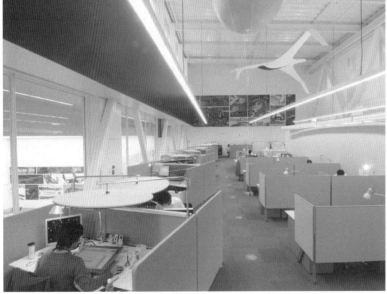

01
디자인 스튜디오 로비

02
미팅룸

03
디자이너 사무실

04
여러 분야의 서적과 잡지를
통해 새로운 아이디어를
요리하는 인포메이션 키친

일본에 정착하는 데 필요한 모든 부분에서 지원을 아끼지 않습니다. 예를 들어 입국 직후 핸드폰을 개설하기 전까지 사용할 수 있는 핸드폰을 대여해 주거나, 안정된 일본 생활을 위해 사원은 물론 가족에게까지 일본어 개인교습을 받을 수 있도록 지원합니다. 물론 정착 후에도 비자 연장에 필요한 모든 비용과 수속을 회사에서 전담 지원해 주기 때문에 일에 집중할 수 있습니다.

우리나라 직장 문화와 다른 점은 무엇이 있나요?

제가 겪은 범위 안에서 제일 먼저 우리나라 회사와 다르다고 느낀 점은, 특별한 경우가 아니면 직급을 부르지 않는다는 점입니다. 상대방의 이름만 불러도 됩니다. 또 직급 차이가 많이 나더라도 업무 지시를 할 때 매우 정중하게 합니다. 이런 수평적인 관계는 디자인에 대해 원활하게 의견 교환을 할 수 있게 해 줍니다. 경험이 없는 신입 디자이너의 의견이라고 무시되는 경우도 없습니다. 이런 분위기 때문에 신입사원이었던 제가 첫 프로젝트로 닛산에서 무라노 익스테리어 디자인을 진행할 수 있었다고 생각합니다.

또 다른 차이점은 디자이너의 초과근무와 휴가가 철저히 관리된다는 점입니다. 닛산에서는 시간 대비 퍼포먼스를 매우 중요하게 생각합니다. 디자이너가 정해진 초과근무 시간을 넘겨 일하거나 정해진 휴가를 다 사용하지 못한 경우엔 디자이너 본인과 상사에게 모두 불이익이 갑니다. 그러므로 상사의 눈치를 보느라 퇴근을 못 하거나 휴가를 못 쓰는 일은 없습니다.

초과근무를 하면 불이익이 간다니, 우리나라에서는 상상도 할 수 없는 일입니다. 어떤 불이익을 받나요?

일본 노동법에 따라 회사는 무임금으로 잔업을 시키거나 노동자의 잔업 시간이 특정한 계획 없이 정해진 시간을 초과했을 경우 불법으로 고발 조치될 수 있습니다. 따라서 직원들이 매분기나 매년 정해진 잔업 시간을 넘기게 되면 당사자나 회사나 모두 곤란해집니다. 이러한 이유로 잔업 시간을 줄이는 것이나 정해진 유급 휴가를 쓰는 것은 회사에서 권장하는 사항입니다. 잔업 시간과 휴가의 준수 유무는 자신과 상사의 보너스와 인사고과에도 영향을 줍니다.

상황이 이렇다 보니 상사들도 부하 직원을 회사에 오래 잡아 놓을 수 없습니다. 당연히 회사에 일찍 오고 늦게 퇴근을 한다고 해서 열심히 한다고 인정해 주는

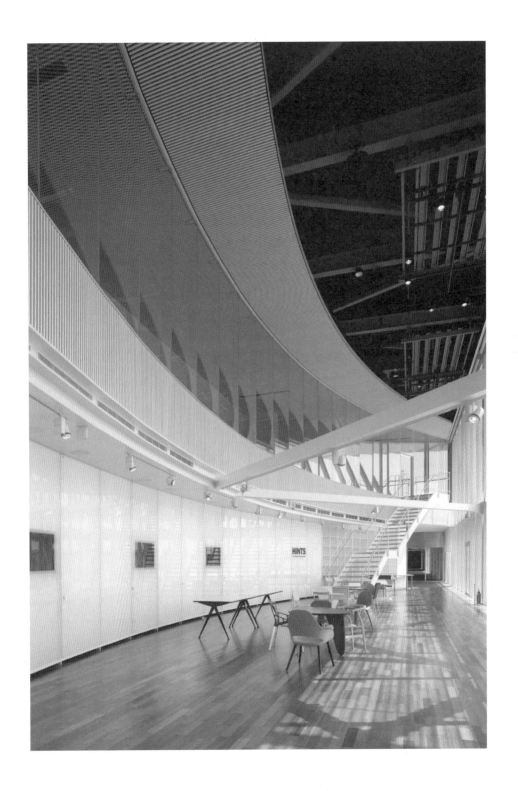

매니저도 없습니다. 오히려 그 반대죠. 닛산에서는 휴가를 잘 쓰면서 짧은 시간에 최고의 디자인을 내는 디자이너가 능력 있는 디자이너입니다. 때문에 디자이너는 주어진 시간을 알차게 보낼 수밖에 없지요. 그냥 시간 때우기란 있을 수 없습니다.

일이 잘 풀리지 않을 때는 의도하지 않게 초과근무를 할 수밖에 없을 텐데요.
물론 바쁘면 잔업을 하게 되지만, 말했듯이 정해진 시간 안에서만 가능합니다. 모두가 동등하게 주어진 시간 안에서 경쟁하는 것이니 디자인이 잘 안 풀리는 경우는 다른 디자이너의 안이 뽑히겠죠. 그것에 대해 불평할 수는 없습니다. 그렇게 되지 않으려면 근무 시간에 더 집중할 수밖에 없고 새로운 아이디어를 찾기 위해 적극적이 될 수밖에 없습니다.

듣고 보니 직장 문화가 일본식보다는 서구식에 가까운 것 같습니다. 사실 인간관계가 가장 어려운데 적응은 어땠나요?
회사 동료와의 관계에선 어떻게 적응하는 게 좋은지 정해진 방법은 없습니다. 사람 사는 곳은 다 똑같다는 말처럼 그냥 있는 그대로 인간적으로 다가가야 한다고 봅니다. 성실함과 서로를 배려해 주는 마음은 세계 어느 회사에도 통하는 법이니까요. 알다시피 동료들과의 친목 도모의 기회는 한국보다 적고 회식도 드문 편입니다. 회식을 한다면 미리 참가 여부를 묻고 회식 참가자에게 공평하게 돈을 걷습니다. 우리나라 사람의 눈에는 정이 없어 보일지도 모르겠지만요. 물론 여기도 상사가 많이 낼 때도 있습니다. 앞서 말했듯이 사람 사는 데는 다 똑같습니다.

현재 어느 곳에 있느냐에 따라 색다른 영감이 떠오르기도 하고 디자인 작업에도 영향을 줄 것 같습니다. 자동차 디자이너로서 일본에 있기 때문에 얻을 수 있는 이득은 무엇이 있을까요?
이곳에 사는 가장 큰 장점은 일본의 자동차 문화를 몸으로 체험할 수 있다는 점입니다. 일본은 한국에 비해 다양한 자동차 문화를 가지고 있어서 자동차 디자이너에게는 좋은 참고서가 됩니다. 자동차뿐만 아니라 일본 문화 전반이 외국 디자이너에게는 지금까지 느껴 보지 못한 좋은 자극제이기도 합니다. 자국 문화 안에서는 잘 느끼지 못하는 새로운 것들을 언제나 주변에서 보고 느낄 수 있으니까요.

디자이너에게 새로운 자극을 주는 것이라면 무엇이든 전시하는 인포메이션 갤러리

회사 외 생활은 어떤가요?

모든 순간 잊지 말아야 할 것은 함께 있어 주는 가족입니다. 물론 혼자 해외로
나왔다면 해당 사항이 아니겠지만, 가족과 함께 왔다면 항상 우선적으로 신경
써야 할 문제가 바로 가족입니다. 본인이야 자신이 선택한 길이라지만 가족들은
사전 준비 없이 다른 환경에서 가족, 친구와 떨어져 살아야 합니다. 그래서 저는
묵묵히 따라와 준 가족에게 무척 고마워하고 있습니다. 특히 처음 외국에 오면
가족들의 생활 반경이 매우 좁아집니다. 말도 안 통하고, 어디가 어딘지도 모르고,
만날 사람도 없고, 적응하기까지 꽤 긴 시간 동안 스트레스를 받게 되죠. 그 기간에
당사자는 열심히 일해 빨리 인정받고 싶은 마음도 있겠지만, 우선 가족을
잘 보살펴야 합니다. 이 순서가 바뀌면 안 됩니다.

해외에서 디자이너로 살아가는 것의 장단점은 무엇일까요?

해외 취업에 관심이 있는 분이나 후배들과 얘기해 보면 너무 큰 꿈에 부풀어
있는 것을 가끔 봅니다. 디자인에만 몰두할 수 있는 환경이라든지, 새로운 문화를
경험한다든지…… 물론 좋은 점이야 많습니다. 하지만 어려운 점 역시 왜 없겠어요.
제 생각엔 해외에서 디자이너로 사는 것의 단점들을 더 깊게 생각해 봐야 합니다.
가장 큰 문제는 일 외의 모든 것들을(어떤 경우는 일마저도) 다시 시작해야 한다는
점입니다. 언어, 문화, 인간관계, 주거, 식생활 등……. 새로 시작하는 게 재미도
있지만 절대 쉽지만은 않습니다. 때로는 엄청난 스트레스로 다가옵니다.
같이 일하는 동료는 디자인에만 몰두하면 되지만, 저는 이 모든 것을 새로 배워
나가는 동시에 일 또한 잘해야 합니다. 이런 것들은 짧은 시간에 해결되는 문제도
아니고요. 안정감을 찾고 회사에서 인정받기까지 일에 대한 열정 하나로 참고
노력할 수밖에 없습니다.

단순히 외국 생활에 대한 동경이나 환상에 기대어 해외 취업을 시도한다면
실망할지도 모릅니다. 8년째 외국에서 생활해 본 결과, 자신이 있는 곳이 어디냐는
절대 중요한 것이 아닙니다. 그냥 지리적 위치의 차이일 뿐입니다. 지금 발을 딛고
있는 곳에서 자신의 미래가 보이느냐, 중요한 건 그것이라고 생각합니다.

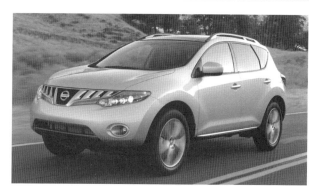

무라노(크로스오버 SUV)의 초기 스케치와
닛산 무라노 2009년형 모델

염경섭
오길비 앤 매더
뉴욕

원래 섬유공학을 전공한 염경섭은 제대 후 당시 학교에서
운영하던 웹디자인 교육센터에서 1년 과정의 웹디자인을
공부하고, 3개월가량 준비 기간을 거쳐 삼성디자인학교에
다시 입학했다. 고등학교 때 미대 입시를 준비했던 염경섭에게
디자이너는 어릴 적부터 꿈꾸던 직업이었다. 3년 뒤 최우수
학생으로 학교를 졸업한 후 학교와 연계된 뉴욕 파슨스
디자인스쿨 3학년으로 편입했다. ADC에서 매년 디자인
학교 졸업생들을 대상으로 주최하는 포트폴리오 리뷰에
참여한 것을 계기로 2007년 졸업과 동시에 글로벌 광고 회사
오길비 앤 매더에 입사했으며 뉴욕 본사에서 아트디렉터
및 모션디자이너로 일했다. 현재는 구글을 클라이언트로
두고 있는 인터랙티브 디자인 회사 AKQA로 옮겨 시니어
디자이너로 일하고 있다.

www.beyondvisual.net

오길비 앤 매더
Ogilvy & Mather

1948년 데이비드 오길비가 두 명의 직원으로 시작한
광고 회사로, 여론조사를 도입한 광고 등을 통해 세계적인
광고 에이전시로 성장했다. 현재 세계 최대의 커뮤니케이션
그룹 WPP에 속해 있으며 173개 도시에 450여 개 지사를
두고 있다. 아메리칸 익스프레스, 시어스, 포드, 쉘, 바비, 폰즈,
도브, 맥스웰 하우스, IBM, 코닥 등 세계 굴지의 기업 광고를
전담하고 있으며, 우리나라에는 2006년 같은 WPP 그룹에
속한 오길비 앤 매더 코리아와 금강기획을 하나로 통합한
금강오길비가 있다.
www.ogilvy.com

● 이어지는 인터뷰는
오길비 앤 매더 재직 당시
이루어졌다.

오길비 앤 매더에서 하는 일을 소개해 주세요. ●

입사하고 처음 1년 반 동안은 코닥을 맡아 크고 작은 온/오프라인 광고 캠페인을
진행했습니다. 이후 러시아 보드카 회사인 스톨리치나야를 거쳐 푸에토리코
광고 캠페인에 참여했고 글로벌 화장품 회사 에이본(AVON)의 광고를 맡아
진행했습니다.

어떤 과정을 거쳐 오길비에 입사했는지 궁금합니다.

제 인생의 첫 대학은 충남대학교 섬유공학과였습니다. 하지만 제대 후 어릴 때부터
꿈꾸던 디자인을 공부하고 싶어서 삼성디자인학교(SADI)에 다시 들어갔습니다.
졸업 후에는 학교와 연계되어 있는 뉴욕 파슨스스쿨 3학년으로 편입했습니다.
그곳에서 2년 동안 영상 등 새로운 분야를 접하면서 좋은 성적으로 졸업했고,
졸업과 동시에 취업하게 되었습니다.
결정적인 계기는 매년 ADC(Art Director's Club)에서 열리는 포트폴리오 리뷰에
참여한 것이었습니다. 교수님 추천을 받아서 학교 대표로 나가게 됐지요.
제가 간 날은 광고 회사의 리뷰가 있는 날이었습니다. 사실 저는 광고를 전공하지
않았기 때문에 큰 기대를 하지 않았습니다. 다만 졸업을 앞두고 좋은 경험을 할 수
있을 것 같아 가벼운 마음으로 임했습니다. 그때 많은 광고 관계자들이 방문했는데,
그저 제 작업에 관심을 보이는 사람들의 반응이 반가웠습니다. 또한 다른 학교에서
온 같은 전공자들과 교류할 수 있어서 의미 있는 경험이었습니다. 졸업식을 3일 정도
앞둔 어느 날, 오길비 리쿠르터에게 인터뷰를 하러 오라는 전화를 받았습니다.

국내에서도 ADC 어워드 수상작을 모은 책을 자주 볼 수 있습니다. ADC 어워드
공모전이야 워낙 유명하지만 학생들을 위한 포트폴리오 리뷰 행사가 있다는 건
잘 알려지지 않은 사실인데요. 포트폴리오 리뷰의 목적은 무엇이고 디자이너로서
경력을 쌓는데 어떤 도움이 될까요?

학생들이 마음대로 지원할 수 있는 게 아니라 전적으로 학교 측의 판단에 따라
비공개로 대표가 선발되기 때문에 선발된 학생 이외에는 이런 행사가 있는지
잘 모르는 것 같습니다. 저도 얼떨결에 참가하게 되었으니까요.
포트폴리오 리뷰의 목적은 한마디로 그해 디자인 학교의 졸업 예정자 중
우수학생을 선발해서 리뷰를 통해 서로 교류하고 취업 기회를 제공하는 것입니다.

각 학교에서 선발된 학생 200명 정도가 참여합니다. ADC 말고도
원쇼(Oneshow)에도 비슷한 행사가 있습니다. 선발은 매년 초에 이루어지고
한 학교에서 보통 5명 정도가 선발됩니다. 2월까지 서류 접수를 받고 실질적인
리뷰는 졸업 시즌이 있는 5월에 있습니다. 우수한 인재를 등용하려는 디자인 전문
회사의 채용 담당자들이 참석하기 때문에 아무래도 취업과 바로 연결된다는
장점이 있습니다.

입사 과정을 좀 더 자세히 들려주세요.
사실 오길비에서 인터뷰 요청을 받았을 때만 해도 광고는 전혀 관심 분야가
아니었습니다. 오길비라는 회사 이름도 생소했고, 제가 지원하려 했던 회사는
모두 모션그래픽 회사였기 때문에 그다지 좋은 기회라고 생각하지도 않았습니다.
하지만 진짜 가고 싶은 회사의 인터뷰를 위해서라도 연습을 하면 좋겠다는 생각이
들어 인터뷰에 응했습니다. 그래도 이왕 보는 거 열심히 하자는 마음가짐으로
준비했고요. 포트폴리오 리뷰 때와 별로 다른 건 없었지만 이번에는 작품에
대한 설명을 좀 더 간결하게 하기로 했습니다. 인터뷰가 끝나자 회사 사람들을
소개받았고, 어느새 입사 절차를 밟고 있었습니다. 급여 문제와 복지 여건 등에
대한 설명을 듣고 회사 문을 나설 때는 이미 출근 날짜까지 정해진 상태였습니다.
뭐가 어떻게 된 건지 모르는 사이에 모든 일이 순식간에 일어나 버린 셈이죠.

관심 분야가 따로 있었다면 회사에서 하는 작업들이 불만족스러울 수도 있을 것 같은데
어떤가요?
원래 제가 원했던 곳은 사얍(Sayop)이나 스타 더스트(Star Dust), 브랜드
뉴 스쿨(Brand New School), 이매지너리 포시스(Imagenary Forces) 같은
포스트프로덕션 회사였습니다. 아이디어 회의, 스토리보드 작업, 애니메이션
시퀀스 개발 등의 영상 작업이 하고 싶었습니다. 메이저 광고 회사에서는
일반적으로 이런 영상은 제작하지 않습니다. 현재 회사에서 제작하는 영상들은
프로젝트에 많은 비용을 쓸 수 없는 경우가 많고 작업 기간도 하루에서 일주일
이내로 짧습니다. 또 팀에서 영상을 하는 사람은 저 혼자이기 때문에 체계적인
팀워크를 경험하기 힘들다는 어려움도 있습니다.
광고 회사는 아이디어를 생산하고 그것을 어떻게 가공할지 고민하는 집단입니다.

광고 회사에 들어와서 처음 느낀 것은 디자인이 전부가 아니라는 점입니다.
최종 디자인이 나오기까지 기획, 리서치, 아이디어 회의, 컨셉 도출, 적용,
변형이라는 복잡한 과정을 거치게 됩니다. 이런 절차들을 따라갈 충분한 시간이
주어진다면 안정적으로 디자인에 집중할 수 있겠지만, 각 팀들의 역량에 따라
이런 순서들이 긴박하게 돌아가는 경우도 많습니다. 이런 점은 저뿐만 아니라 모든
디자이너들에게 불만족스러운 상황이 될 수도 있다고 생각합니다.

그렇다고 제가 영상을 포기한 것은 아닙니다. 회사의 영상 관련 프로젝트를
진행하기도 하고, 특히 클라이언트를 위한 프레젠테이션에 필요한 영상은 대부분
제가 담당합니다. 이런 작업들을 통해서 또 다른 즐거움을 느낄 수 있어 다행이라고
생각합니다.

포트폴리오에서 특별히 신경 쓴 부분은 무엇인가요?
취업을 위한 포트폴리오 준비에서 가장 중요한 것은 뭐니 뭐니 해도 재학 기간
동안 좋은 작품을 만드는 것입니다. 그리고 좋은 작품을 효과적으로 보여 주기
위해서는 군더더기를 없애야 합니다. 아무리 아이디어가 좋더라도 인터뷰어가
이해하지 못하면 의미가 없기 때문입니다. 그래서 저는 작업에만 주목할 수
있도록 레이아웃을 간단하게 디자인했습니다. 영상 작업과 프린트 작업이 섞여
있었기 때문에, 포트폴리오 전체가 하나의 목소리를 내도록 하기 위해서도 필요한
부분이었죠.

사실 그렇게 간단하게 포트폴리오를 꾸민 이유가 따로 있습니다. 파슨스 재학
시절 포트폴리오를 준비하는 수업이 있었는데 담당 교수님이 깐깐하기로 소문난
사람이었습니다. 포트폴리오에 삽입한 제목이나 타입, 그리고 레이아웃에 대해
과하다 싶을 정도로 크리틱을 했습니다. 결국엔 포트폴리오에서 작품 제목과
설명을 모두 없애 버렸습니다. 당시엔 그 교수님처럼 심하게 포트폴리오를 심사하는
인터뷰어가 있을까 싶었지만, 나중에 생각해 보니 결국 디자인은 비주얼로
말한다는 걸 깨닫게 하려는 의도였던 것 같습니다.

01
건물 1층 엘리베이터
앞. 벽에 사내 이벤트의
포스터를 걸어 두었다.
02
회사에서 주최한 세미나.
영화 「샤인」의 감독 스콧
힉스를 초청해 인터뷰를
가졌다.

영상 작업을 제대로 보여 주려면 일반 그래픽 작업에 비해 준비가 필요합니다. 보는 데
시간도 걸리고요. 프레젠테이션 형식의 인터뷰가 아니라면 보여 주기가 쉽지 않을 것
같습니다.

인터뷰할 때 어떠한 상황에서도 포트폴리오를 효과적으로 보여 줄 수 있는 준비가
되어 있어야 합니다. 때로는 커피숍이나 회사 구내식당에서 인터뷰를 할 수도 있고,
인터뷰어가 너무 바빠서 5분 정도밖에 시간을 낼 수 없다든지 등등, 너무나 많은
경우의 수가 있습니다. 그런 점에서 종이라는 매체는 언제 어디서든 보여 줄 수
있다는 장점이 있습니다. 작품이 영상물이라도 이미지 캡처를 통해 인쇄물로 전체
분위기를 보여 줄 수 있지요. 그밖에 포트폴리오 웹사이트를 만들어 놓는 것도
잊지 말아야 합니다. 인터뷰 때 보여 줄 수 없었던 세세한 부분을 웹 포트폴리오를
통해 다시 볼 수 있도록 하는 건 이젠 선택이 아니라 필수조건입니다.

오길비에서 원하는 인재는 어떤 사람인가요?
회사에서 인재를 찾을 때는 제가 입사한 방식대로 포트폴리오 리뷰를 통하기도
하고, 졸업 전시에 가서 직접 선발하기도 합니다. 하지만 제일 흔한 방식은 인맥을
활용한 방식입니다. 직원들에게 추천을 받는 거죠.
회사에서 우선적으로 보는 것은 신선한 아이디어, 그리고 표현 능력입니다.
우선적이 아니라 전부라고 하는 게 맞겠네요. 아무리 좋은 아이디어도 표현할 수
없다면 그만큼 설득력이 약해지기 때문에 디자인 툴을 다루는 능력은 기본으로
갖추고 있어야 합니다. 얼마나 많은 프로그램을 쓸 수 있느냐를 말하는 것이 아니라,
다양하지 않더라도 소수의 프로그램을 이용해서 어떤 스타일이든 표현해 낼 수
있는 기술과 감각이 중요합니다.
여기에 좋은 인성을 갖추고 있다면 더 바랄 게 없겠죠. 회사는 조직이기 때문에
개개인이 작업의 질을 높이는 것도 중요하지만 구성원 간의 유대감도 중요합니다.
때론 더 중요하기도 하지요. 물론 많지는 않겠지만 자신의 능력이 다른 구성원보다
뛰어나다는 생각은 금물입니다. 그런 생각이 본인은 물론 같이 일하는 팀원에게도
악영향을 끼칩니다. 예들 들어 이 작업은 본인이 제일 잘한다고 생각하면 스스로
필요 이상의 욕심을 부리게 되고 자신도 모르는 사이에 팀원을 무시하거나
소외시킬 수도 있습니다. 무의식적으로 나오는 이런 행위들이 결과적으로
회사 분위기를 망치고 일의 균형을 깨뜨립니다. 한마디로 건강한 프로젝트 진행이
힘들어집니다. 일단 같은 집단의 구성원들은 의식적으로라도 서로 존중하고
부족함이 있으면 메워 줄 수 있는 아량이 있어야 합니다. 또한 유능한 한 사람의
생각보다 여럿의 의견이 모였을 때 더 다채롭고 힘 있는 디자인을 할 수 있다는 것을

01
회사에서 마련한
타이포그래피 전시.
약 3개월을 주기로 다양한
주제의 전시가 열린다.
02
층별로 다른 종류의
가구를 배치해 다른
분위기를 연출한다. 테이블
뒤의 벽에 걸린 작품도
사내 전시의 일부.

잊지 말아야 합니다.

필요한 덕목으로 참신한 아이디어를 강조했는데요. 디자이너 개인의 노력도
중요하겠지만, 회사에서 분위기를 조성해 주는 것도 중요할 것 같습니다.
오길비만의 장점이라고 할 수 있는 부분인데, 직원들의 작업 효율을 높이기 위해
모든 층에서 전시를 하고 있습니다. 회사에 자체 큐레이터를 두고 유명한 작품이나,
혹은 유명하지 않더라도 작품성 있는 것들을 로비에 전시합니다.
기획과 연구, 자료 조사를 담당하는 큐레이터와 인턴 직원 두 명이 관련 업무를
담당합니다. 저희 팀 보스의 제안으로 시작된 기획이라 총책임을 이 분이 맡고
있습니다. 원래 오길비의 색깔은 클래식하고 사무적인 분위기였는데
이 분이 부임하면서 회사 내에서 예술 작품들을 접할 수 있게 되었고 음악인들과
영화인들을 초대해서 만남의 기회를 갖는 등 색다른 활동을 하게 되었습니다.
이런 것들이 디자이너뿐 아니라 마케팅 담당 직원이나 기획자들에게도 유연한
사고를 길러 주는 자극제가 됩니다.

'광고인' 하면 위장병으로 고생하며 밤낮으로 일에 파묻혀 사는 사람들이 떠오릅니다.
업무 조건은 어떤가요?
프로젝트를 할당하고 업무량을 관리하는 직원이 따로 있기 때문에 야근이나
초과근무가 일상적으로 일어나지는 않습니다. 프로젝트는 한 사람이 감당할 수
있을 만큼만 주어지고, 일이 너무 많거나 적다고 생각되면 담당자를 찾아가서
조정해 달라고 요청할 수 있습니다. 그렇지만 일단 프로젝트를 할당받으면
선임 디자이너나 보스의 관리를 받습니다. 좋은 점은 아무도 야근을 염두에 두고
일을 시키는 사람은 없다는 것이지요. 본인이 일을 하다가 욕심이 생기면 야근을 할
수 있겠지만 특별한 경우를 제외하고는 정해진 시간에 퇴근하는 편입니다.
회사에서 가장 싫어하고 경계하는 것이 바로 시간 낭비입니다. 야근을 많이 한다고
열심히 일한다고 보지 않기 때문에 한국에서처럼 일하다 보면 효율이 떨어지고
실력 없는 사람으로 간주됩니다.

유학 과정을 거쳤기 때문에 언어에 대한 부담은 덜했을 것 같습니다. 입사 과정이나 회사
생활을 하면서 언어 때문에 어려웠던 점이 있다면요?

01
맨해튼 11번가와
47번가에 위치한
오길비에서 보이는
맨해튼 전경
02
알파벳을 이용한 설치
작업. 타이포그래피 전시의
일부이다.
03
사내 전시 중인 미디어
아티스트 야엘 카나렉
(Yael Kanarek)의 소개
부분. 염경섭이 디자인했다.
전시 성격에 따라 작가
정보도 다른 방식으로
연출한다.

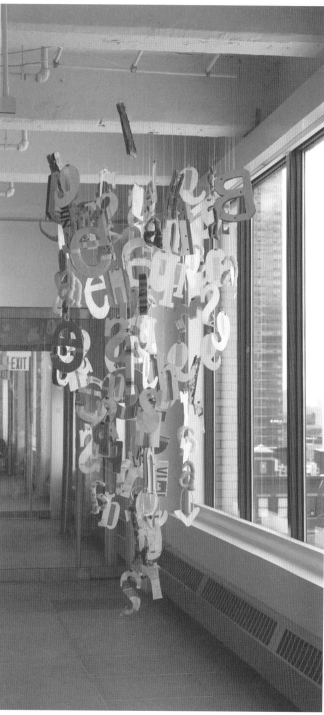

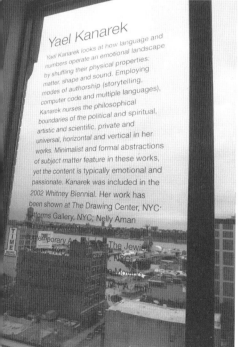

Yael Kanarek

Yael Kanarek looks at how language and numbers operate an emotional landscape by shuffling their physical properties: matter, shape and sound. Employing modes of authorship (storytelling, computer code and multiple languages), Kanarek nurses the philosophical boundaries of the political and spiritual, artistic and scientific, private and universal, horizontal and vertical in her works. Minimalist and formal abstractions of subject matter feature in these works, yet the content is typically emotional and passionate. Kanarek was included in the 2002 Whitney Biennial. Her work has been shown at The Drawing Center, NYC; Bitforms Gallery, NYC; Nelly Aman Gallery, Tel Aviv; National Museum in Seoul; Contemporary Art Museum; The Jewish Museum, NYC; Rockeby, NYC and Queens Museum of Art. She is the Moving Image... She holds an MFA from...

유학 시절에는 두려움보다는 기대감이 더 컸기 때문에 언어 문제에 대해 심각하게 생각하지 않았습니다. 그런데 회사에 다니면서 오히려 언어에 대한 두려움이 생겼습니다. 입사해서 처음 미팅을 했을 때의 일입니다. 저와 아트 디렉터 그리고 카피라이터, 이렇게 셋이서 아이디어 회의를 했는데 저를 제외한 둘이서 무슨 말을 하는지 전혀 알아들을 수가 없었습니다. 그들이 흑인 특유의 억양을 사용했던 이유도 있었지만 어쨌든 등에서 식은땀이 날 정도로 아찔했던 순간이었습니다. 다행이 좋은 동료들이 있어서 때론 선생님처럼 가르쳐 주기도 하고, 때론 친구처럼 슬랭을 쓰며 대화를 나누기도 합니다. 하지만 영어를 좀 더 능숙하게 구사하고 싶은 욕심에 틈나는 대로 방송이나 책을 자주 접하려 애쓰고 있습니다.

서구문화는 개인주의 성향이 강해서 끈끈한 동지애를 기대하기 힘들 것 같은데요.
저는 동료뿐만 아니라 상사 운도 좋은 편입니다. 높은 자리에 있다 보면 경직되기 쉬운데 우리 팀 보스는 창의적이고 새로운 것에 대한 호기심이 강합니다. 때로는 그의 열정에 감명을 받기도 하죠. 아마 모든 미국인이 그런 것은 아닐 겁니다. 이건 문화의 차이라기보다는 개개인의 차이겠죠. 한국에도 얼마든지 본받을 만한 디자이너는 있을 것이고 그런 사람과 같이 일하는 사람들은 그곳이 한국이든 미국이든 일하면서 행복을 느끼지 않을까요.

해외에서 디자이너로 활동하고 살아가면서 느끼는 기쁨은 무엇인가요?
디자이너라면 누구나 더 넓고 좋은 환경에서 공부하고 일하고 싶을 겁니다. 저도 그중 하나였고 지금 생각해 보면 그 모든 게 기적처럼 가능했던 것에 감사할 따름입니다. 그리고 유학과 동시에 결혼을 했는데 믿고 따라와 준 아내가 없었다면 이런 기적은 없었을 거라는 생각이 듭니다. 그래서인지 제가 하고 싶은 영상 작업이나 자기 계발에 대한 갈망은 늘 있지만 다시 오지 않을 이 소중한 순간을 가족과 함께 즐기고 싶습니다. 요즘 제 최대 관심사는 아들입니다. 퇴근과 동시에 아기 돌보는 아빠로 돌아갑니다. 아이를 돌본다는 것이 이렇게 기쁠 줄은 예전엔 미처 몰랐습니다. 하루에 한두 시간씩 아이와 놀아 주고 주말이면 뮤지엄이나 공원에 가서 시간을 보냅니다. 질문에 대한 정확한 답은 아니지만 지금은 디자이너 이전에 한 가정의 가장으로서 후회 없는 아빠이자 남편이 되고 싶은 욕심이 크고, 이곳에서 가족과 함께 보내는 시간이 저에겐 기쁨입니다.

해외에서 디자이너로 일하고 싶어 하는 후배들에게 해 주고 싶은 말이 있다면요?
현재의 저는 학교에서 회사로 장소만 옮겼을 뿐이지 문화적으로, 정신적으로
많은 것을 배우는 과도기에 있다고 생각합니다. 따라서 다른 사람에게 충고하는
것도 시기상조가 아닐까 싶습니다. 지금 할 수 있는 말은 꿈이 있다면 도전해 봐야
실패하더라도 나중에 후회가 없다는 겁니다. 그리고 해외 취업이 겉으로는
그럴 듯해 보이지만 그 이면에는 그다지 흥미롭지 않은 것들도 공존한다는 것을
알아야 합니다.

디자이너를 꿈꾸는 대부분의 학생들은 자기가 좋아하고, 원하는 것을 하고 있다는
데에 어느 정도 만족감을 느낍니다. 일을 할 때도 디자인하는 것 자체가 좋아서
하죠. 가끔은 힘들고 아이디어가 막힐 때도 있지만 스스로 원해서 한 일이기 때문에
이겨 내고 결과물에서 위로를 받기도 합니다. 하지만 직장을 다닌다는 것은 조금
다른 이야기입니다. 누군가가 지불한 비용에 대한 대가로 디자인을 해야 합니다.
자신을 위한 가치 있는 디자인보다는 '쓸모 있는' 디자인을 해야 하는 거죠.
그러다 보니 학생 때와는 달리 결과물이 힘들었던 과정을 보상해 주지 못하는
경우도 생깁니다.

"팔지 못하면 아무것도 아니다.(We sell or else.)"라는 말이 있습니다. 오길비의
창업자인 데이비드 오길비가 한 말입니다. 결국 '광고는 상품을 팔기 위한 것'이라는
뜻입니다. 광고를 위한 디자인은 좀 더 객관적이어야 하고 클라이언트가 원하는
작업이어야 합니다. 작업이 디자인적으로는 조금 이상하고 부족하더라도 상품을
제일 잘 아는 클라이언트가 원하는 방향이라면 진지하게 받아들일 필요가
있습니다. 이런 것들이 해외든 국내든 디자이너를 꿈꾸는 이들에겐 다소 흥미를
떨어뜨리는 일이겠지요.

디자이너로 살아가기에 뉴욕은 어떤 도시인가요?
뉴욕은 복합 문화가 진하게 배어 있는 도시입니다. 음식, 건물, 사람, 음악,
이 모든 것들이 너무도 다양합니다. 모두가 자극적인 소재들이죠. 이곳에 오기 전에
익숙해져 있던 고정관념들이 뿌리 채 흔들리는 일이 많은데 거기서 카타르시스를
느끼곤 합니다. 겉모습은 낡은 교회 같지만 내부는 모던한 파티 장소라든지,
한쪽 벽면에 거칠고 낡은 콘크리트가 그대로 드러나 있는 고급 레스토랑이라든지,
서로 다른 형식과 형식이 만나서 또 다른 형식으로 발전해 가는 모든 모습이

맨해튼이라는 작은 섬에서 이루어집니다.

하지만 모두 좋은 것만은 아닙니다. 가끔씩 지하철에서 또는 많은 사람들이
붐비는 광장에서 문득 뉴욕과 뉴욕의 모든 사람들이 낯설게 느껴질 때가 있습니다.
회사에서도 갑자기 언어가 어색해지고 그들의 외모가 낯설게 느껴질 때, 어쩔 수
없이 이방인이라는 점을 깨닫게 됩니다. 그때마다 언젠가 돌아가게 될 한국에서의
삶을 그리곤 하죠. 지금 제가 배우며 즐기고 있는 것과, 아직 여물지는 않았지만
디자이너로서 꿈꾸는 계획들⋯⋯. 그 모든 것들이 마무리되고 완성될 곳은 미국
맨해튼이 아닌 제가 태어나고 자란 곳, 가족과 친구들이 있는 한국이 될 것이라고
생각합니다.

01 02
03

04　05
06　07

포트폴리오 만들기

적을수록 좋다

포트폴리오에서 중요한 것은 '단순미'이다. 자신의 실력과 스타일을
최고로 잘 보여 주는 정예 작품들만 선별하라. 작품 수를 채우는 데
연연하다 보면 오히려 약점이 드러나 다른 작업까지 평가 절하되는
결과를 낳는다. 그리고 그에 관한 설명은 최대한 단순하게 적어라.
너무 길거나 효과가 과도하면 집중도가 떨어진다. 조연이 주연을 가리는
일을 만들어서는 안 된다.

자세할수록 좋다

위의 말과 반대되는 조언처럼 들리겠지만, 그렇지 않다. 작업 자체에
대한 설명은 간단할수록 좋지만 자신이 참여한 부분이 무엇인지,
결과물이 완성된 프로젝트인지 제안 프로젝트인지 등은 자세하게
명시해야 한다. 이것은 그 사람의 정직성과도 관련된 부분이다.
포트폴리오의 시각적 완성도는 한눈에 파악할 수 있다. 그렇다면
인터뷰는 과정을 중심으로 진행될 수밖에 없기 때문에 어느 부분에
참여했고 무엇을 아는지 면접관은 금세 알아차리게 된다. 애매하게
명시해서 솔직하지 못한 사람으로 평가받는 일을 만들어서는 안 된다.

프로젝트로 생각해라

포트폴리오 그 자체도 작업이라는 것을 잊어선 안 된다. 포트폴리오를
볼 상대방이 당신의 클라이언트이다. 제한 없이, 그동안 품었던 모든
상상력을 발휘해서 만들되 엄연히 클라이언트가 존재하는 프로젝트를
진행한다고 생각해라.

순서를 정해라

배열 순서의 중요성은 아무리 강조해도 지나치지 않다. 오래된
작품보다는 최신 작업이나 인지도 있는 클라이언트를 상대로 한 작업을
앞에 두자. 포트폴리오를 끝까지 설명할 기회를 얻지 못할 수도 있다.
순서를 정한 후에는 결과물들이 전체 컨셉에 맞는지 살펴보도록 한다.
컨셉에 맞지 않는다면 아깝더라도 과감히 뺄 수 있어야 한다.

열정을 보여 줘라

졸업한 지 얼마 안 돼 실제 프로젝트 경험이 적다면 기존에 나와 있는
상품으로 제안 시안을 만들어서 포함시키는 것도 좋은 방법이다.
신입 디자이너가 보여 줘야 할 것은 디자인이란 작업이 아니라 그에 대한
열정이다. 새롭고 창의적인 접근 방식이라면 누구에게나 호의적으로
보일 것이다.

연출을 하자

결과뿐 아니라 중간 과정도 함께 보여 줘라. 작업의 컨셉과 열정을
더 명확하게 전달할 수 있고 흥미 또한 일으킬 수 있다. 강조하고
싶은 부분은 클로즈업해 넣을 수도 있다. 무엇을 어떤 식으로 보여
줘야 자신의 장점을 부각시킬 수 있을지 스스로 물어봐라. 가장 자신
있는 것이 무엇인지. 타이포그래피인지, 색채 감각인지, 컨셉인지,
디테일인지.

온라인 포트폴리오를 보유하자

시간 날 때마다 인터넷에 자신이 한 작업을 정리하자. 온라인은
포트폴리오에 미처 싣지 못했던 작업을 제한 없이 보여 줄 수 있는
공간이다. 무엇을 어떤 식으로 보여 줄지는 그 다음 문제이다.

간편한 대안도 쓸모가 있다

멋진 웹페이지를 만들기 위해 많은 돈을 쓸 필요는 없다. 오히려 간편한
블로그가 접근하기 더 좋을 수도 있다. 다만 국내에서만 통용되는
곳보다는 국제적인 블로그 사이트에 가입하고 자주 업데이트하자.
페이스북 같은 소셜 네트워크를 활용하는 것도 좋은 방법이다.

"야근은 이제 지겨워. 해외는 뭐가 달라도 다르겠지?"

"세계적인 클라이언트와 일해 보고 싶어."

"잡지 디자인할 만한 사람 없을까? 아는 3, 4년 차 디자이너 있으면 소개해 줘."

적지 않게 받는 질문이지만 이런 질문을 받으면 뻔한 답밖에 해 줄 수 없어서 난감하다. 그래도 후배 디자이너에게 물어본다. 이때 질문은 이렇게 변한다.

"주변에 편집 디자인하는 친구 있어?"

우선 잡지 디자인이라는 사실은 감춰야 한다. 잡지 디자인이라고 말하면 정기적으로 돌아오는 마감과 그에 따른 불규칙한 생활 패턴, 그리고 밤샘 작업이 쉽게 떠오르기 때문이다. 해야 할 일이 잡지 한 권뿐이라면 이야기는 달라진다. 한 달에 2주 정도만 일하고 나머지는 충전이라는 명목 하에 자유롭게 시간을 보낼 수 있는 환상적인 직업일 수도 있다. 하지만 그런 일은 일어나지 않는다. 회사는 한 달에 잡지 한 권 디자인하는 것으로는 당신의 월급을 충당할 수 없다고 우는소리를 할 것이다. 마감이 끝나고 다음 호를 시작하기 전에 할 일은 언제나 준비되어 있을 테고, 그렇게 일하다 보면 언제 지나쳤는지도 모르게 시간이 흘러 있고, 고갈된 체력과 함께 마감이 다가온다. 매호 디자인 컨셉을 정하고 다채로운 레이아웃을 실험할 수 있다는 매력도 있지만, 경험에 의하면 마감에 대한 스트레스가 점점 크게 다가오기 마련이다.

몇 군데 전화를 돌린 후 디자이너를 구해 달라는 사람에게 처음부터 준비되어 있던 말을 전한다.

"제 주변에는 편집 디자인을 하는 젊은 친구들이 없네요."

이 말에는 편집 디자인은 보수에 비해 노동 시간을 많이 요하는 일이라 디자이너들이 꺼린다는 뜻이 포함되어 있다. 굳이 편집 디자이너의 고단한 업무를 말하지 않더라도 업무 환경을 비롯한 근무 조건, 디자인 프로세스는 (오로지 경력을 쌓기 위함이 아니라면) 디자이너가 자신이 일할 곳을 선택하는 데 결정적인 요인으로 작용한다. 또 해외 진출을 시도하는 많은 디자이너들이 막연한 환상을 품고 있는 부분이기도 하다. 여기에 실린 디자이너들의 말을 들으면, 그런 환상이 아무런 근거

없는 것은 아니라고 생각할 수도 있다.

야근을 하면 오히려 업무 고가에 안 좋은 영향을 끼친다거나, 오후 4시 30분이면 협력 업체가 대부분 문을 닫는다거나, 혹은 인쇄 스케줄을 잡으려면 최소한 한 달은 여유를 두어야 한다는 이야기까지. 분야나 회사 규모, 개인적인 욕심 등에 따라 일하는 환경은 천차만별이다. 우리나라에 있을 때와 별반 다를 것 없다는 사람도 있지만, 적어도 개인의 여가와 삶을 바라보는 시선에서 조금은 여유로움이 느껴진다. 하지만 그런 측면만 생각하고 해외 진출을 시도하는 건 어리석은 짓이라고 이야기하는 것 또한 사실이다. 이 책의 목적이 해외 취업에 대한 환상을 심어 주거나 부풀리는 것이 아니기도 하거니와, 그들이 한목소리로 같은 말을 하는 것은 시사하는 바가 크다.

예를 들어 투바이포의 최윤제는 다른 조건보다도 새로운 클라이언트와의 관계, 그리고 자유로운 프로젝트가 매력적이라고 말한다. 최근에 진행한 프로젝트에 대해 듣고 있자니 그녀는 이미 클라이언트와 오래된 친구 같았다. 맡은 프로젝트에 관해서 자세히 알아야만 일을 진행하는 성격이라 하나의 프로젝트에 그녀가 들이는 노력과 시간은 어마어마했다. 결코 적은 양의 작업을 하지 않는데도 불구하고 말이다. 그래서 하나의 프로젝트가 끝날 때쯤 그녀에게는 새로운 친구가 생겨 있었고, 그와 관련된 에피소드가 넘쳐났다. 다른 사람들도 마찬가지다. 그들이 해외 취업을 도전할 만한 일이라고 추천하는 건 업무 환경이나 조건보다는 자신의 일에 대한 만족감 때문이었다. 물론 그렇다고 해서 여기에 실린 게티 미술관 같은 업무 환경에 혹하지 않을 사람은 없겠지만.

최윤제
투바이포
뉴욕

홍익대학교 시각 디자인과를 졸업하고 2004년 예일대
대학원에 진학해 그래픽 디자인을 전공했다. 대학원 졸업
후 투바이포에 입사해 현재 아트 디렉터로 근무 중이다.
2009년부터 뉴욕 콜롬비아 건축대학원에서 투바이포의
설립자 마이클 록과 함께 그래픽 디자인 수업을 강의하고
있으며, 회사 일과 별도로 같은 학교를 졸업한 디자이너
켄 미이어와 '커먼 네임(Common Name)'이라는 이름으로
활동하고 있다.

투바이포

2x4

1995년 3명의 디자이너들이 모여 설립한 디자인 스튜디오로
모든 인쇄매체, 웹, 모션그래픽, 환경 디자인 분야의
프로젝트를 진행하고 있다. 비판적 사고와 리서치를
강조하며 이지적 접근법을 중시하는 투바이포는 미술관
같은 문화재단이나 프랭크 게리, 렌조 피아노, 렘 쿨하스
같은 건축가들과 협업하는 등 문화예술 분야에서 의미 있는
활동을 계속해 왔다. 최근 도쿄에서 열린 전시를 비롯해
투바이포의 성과를 보여 주는 전시회를 3차례 열었고
스튜디오의 크리에이티브 프로세스를 엿볼 수 있는
책 'it is what it is'를 출간했다. 대표적인 클라이언트로
프라다, 로스앤젤레스 카운티 미술관, 브루클린 미술관,
MoMA, 링컨센터, NYU, 비트라 등이 있다.

2x4.org

투바이포라는 회사 이름이 특이합니다. 어떤 곳인지 소개해 주세요.

투바이포는 '2인치 곱하기 4인치(2 inches by 4 inches)'를 줄인 말로, 뭔가를 만들거나 지을 때 가장 기본이 되는 각목을 뜻합니다. 투바이포가 어떤 곳인가는 함께 일하는 클라이언트들을 살펴보면 금방 알 수 있습니다. 1995년 설립한 이래 미국의 수많은 박물관과 미술관의 총괄적인 아이덴티티부터 세부 어플리케이션 작업을 해 왔습니다. 요즘은 아시아와 유럽 일을 적잖게 하고 있고요. 한국 일도 했는데 '아름지기'라는 문화재단의 의뢰로 서울의 궁(宮) 사인과 인쇄물 작업을 했습니다. 그리고 2009년에는 렘 쿨하스의 건축사무소 OMA와 함께 경희궁 앞뜰에 설치됐던 '프라다 트랜스포머'의 아이덴티티 및 관련 디자인 작업을 했습니다.

뉴욕의 디자인 회사들이 브랜딩이나 광고 등 큰 기업을 상대하는 상업성 짙은 곳이 대다수인데 비해, 지금 제가 일하는 투바이포는 디자인 작업에서 컨셉과 컨텐츠를 중시하고 비교적 자유롭고 열린 환경에서 다양한 문화예술계 클라이언트와 일할 수 있다는 점이 큰 장점입니다.

어렸을 때 영국에서 살았던 걸로 알고 있습니다. 미국보다는 영국이 더 익숙했을 텐데 미국으로 유학을 떠난 이유는 무엇인가요?

사실 유학을 떠날 때 예일대와 런던 로열 컬리지 오브 아트에 동시에 지원했습니다. 아무래도 낯선 미국보다는 런던으로 가고 싶었죠. 하지만 예일대에서 합격 통지를 받았습니다. 두 학교의 프로그램에 대해 훨씬 잘 알게 된 지금 생각해 보면 당시의 결과가 큰 행운이었다는 생각을 자주 합니다.

예일대에서는 개념적인 방법론을 통해 디자인에 접근합니다. 가르치는 선생님들도 상업적 작업보다는 개인 작업을 하거나 문화 영역에서 활동하는 네덜란드나 영국 디자이너들이 대부분이었고요. 어느 학교의 프로그램이 더 낫다고 단정 지어 말할 수는 없지만 제 개인적인 작업 성향은 예일대 커리큘럼이 더 맞습니다. 예일대가 아닌 다른 학교를 선택했다면 어땠을지 지금으로선 알 수 없지만 예일대에서의 경험과 그곳에서 만난 사람들이 제게 큰 힘이 되었고 저를 조금 더 나은 디자이너로 만들어 주었습니다.

회사를 선택할 때도 그런 개인적인 성향이 영향을 미쳤을 것 같습니다. 투바이포가

본인에게 맞는 회사인지 어떻게 알았나요? 구직과 입사 과정이 궁금합니다.
워낙 잘 알려진 회사이기도 했지만 회사 대표인 마이클 록과 수전 셀러스가
제가 다녔던 예일대의 논문 지도교수이자 강사였기 때문에 회사에 대해서는
입사 전부터 어느 정도 알고 있었습니다. 졸업을 앞두고 논문을 준비하던 중
마이클과 수전에게서 입사 제의를 받았습니다. 졸업 후 뉴욕으로 와서 그들의 다른
파트너인 조지아나 스타우트를 만나 포트폴리오 심사를 받고 바로 일을 시작하게
되었죠. 특별히 취업 준비나 고민을 하지 않았다고 볼 수 있는데, 그것이 초기 뉴욕
생활에 적응하는 데 도움이 되었습니다.

투바이포에서는 디자이너를 채용할 때 어떤 점을 중요하게 여기는지 궁금합니다.
이곳에서 일하다 보면 입사나 인턴십을 지원하는 수많은 디자이너들을 접하곤
합니다. 그때마다 프레젠테이션 방법보다는 결국 작업의 질이 가장 중요하다는
걸 느끼게 됩니다. 물론 좋은 디자이너가 본인의 작업을 형편없이 보여 주는
경우도 드물죠. 개인적으로 아무리 프로페셔널하게 포장된 포트폴리오라도
타이포그래피의 수준이 높지 않으면 관심이 가지 않더군요. 또 디자이너들을
만나면 만날수록 느끼는 건데 자신감을 갖는 것도, 겸손한 태도도 중요하지만
자기 자신과 작업에 대해 솔직하고 진실한 마음가짐을 보이는 사람이 가장
매력적으로 보입니다.
투바이포의 스튜디오 매니저는 이메일이나 우편으로 한 달에 평균 50개
정도의 포트폴리오를 받는다고 합니다. 이곳의 디자인에 대한 접근 방식이나
스타일이 미국보다 유럽에 가까워서인지 유럽에서 오는 문의도 굉장히 많습니다.
디자이너마다 회사 안에서 하는 역할이 조금씩 다르고 또 그건 본인이 스스로
만들어 나가는 것이기 때문에 딱히 어떤 디자이너가 투바이포에 맞는다고
정의하기는 어렵습니다. 그렇지만 한 사람의 디자이너로서 새로운 동료를 만날 때는
조형적 공감대를 떠나 디자인에 대한 큰 생각들이 비슷하기를 바라는 건 있죠.

디자이너 각자가 역할을 만들어 나간다는 건 구체적으로 어떤 의미인가요? 각 구성원이
가지는 디자인에 대한 생각이 모여서 투바이포의 디자인 철학을 이룬다는 뜻으로
들리는데, 그렇게 만들어진 투바이포의 철학은 어떻게 정의할 수 있을까요?
디자인에 대한 구성원들의 생각이 모여서 투바이포의 디자인 철학을 이룬다는

사무실 풍경

건 아주 정확한 지적입니다. 투바이포는 미국 디자인계에서 진보적이고
실험적이면서도 성공한 디자인 스튜디오로 자리매김하고 있습니다. 하지만 정작
스튜디오 내부에선 어떤 구체적 포지셔닝도, 뚜렷한 철학을 논하는 것도 꺼리는
면이 있습니다.

콜롬비아 대학에서 마시모 비넬리의 강의를 들을 기회가 있었습니다. 물론 그가
많은 것을 이룬 노장 디자이너이기에 그렇겠지만, 자신의 디자인 철학과 방법론에
대해 흔들리지 않는 신념과 놀라운 자신감을 보이는 모습이 인상 깊었습니다.
그렇다면 투바이포는 그와 정반대가 아닐까 생각합니다. 어느 한 사람의 비전을
바탕으로 꾸준히 한 방향으로 가지 않는다는(혹은 못한다는) 점, 노련함과 경험에서
나오는 자신감보다는 늘 실수하며 배우고 조금씩 변화하는 비효율적인 작업
과정을 가치 있게 본다는 점, 디자인에 있어서 정답은 하나가 아니라는 생각, 그리고
조형의 가치를 숙지하고 동경하며 아름답지 않은 것에 대해선 가차 없이 냉담할 수
있는 것이 투바이포를 정의한다고 생각합니다.

제 개인의 생각도 이런 철학과 겹치는 부분이 많습니다. 디자이너들이 흔히
이야기하는 '영원함(timelessness)'이라는 개념 자체를 의심하고, 언제나 의도와
우연 그리고 진지함과 가벼움이 공존하는 작업을 할 수 있으면 좋겠다고 생각하죠.

업무 환경과 근무 조건에 대해 소개해 주세요.

사무실은 맨해튼 소호 쪽에 있습니다. 뉴욕 지사에는 총 28명이 근무하는데
그중 정규직 디자이너가 15명입니다. 베이징 지사에 2명의 디자이너가 있고요.
이 정도면 뉴욕에서는 중간 규모입니다. 규모에 맞게 '캐주얼'하고 융통성 있게
운영됩니다. 업무 시간은 지침이 있긴 하지만 본인이 조절할 수 있습니다. 보통 오전
10시부터 오후 7시까지 근무하고 간혹 늦게까지 야근하는 경우도 있습니다. 연말
보너스는 있지만 야근 수당은 없습니다. 휴가는 1년에 15~20일로 본인이 쓰고 싶을
때 자유롭게 쓸 수 있습니다. 의료보험은 회사에서 부담하고, 저 같은 외국인은
회사가 취업비자의 스폰서 역할을 해 주지만 변호사와 비자에 대한 리서치는
본인이 책임지는 시스템입니다.

업무 프로세스나 프로젝트 진행 방식은 어떤가요? 투바이포만의 강점이 있는지
궁금합니다.

휴식 공간. 벽에 프린트한
이미지들이 붙어 있다.

투바이포는 대표(파트너), 아트 디렉터, 시니어 디자이너, 디자이너, 주니어 디자이너, 인턴, 그리고 기타 지원팀(회계, 인사 등의 지원업무를 담당하는 팀)으로 구성되어 있습니다. 프로젝트의 규모와 성격에 따라 크고 작은 팀이 구성되고, 디자이너의 역할도 유동적으로 변합니다.

특이한 점은 거의 모든 커뮤니케이션이 이메일로 이루어진다는 겁니다. 이메일을 가장 일반적인 커뮤니케이션 수단으로 보고 특별한 경우가 아니면 전화 통화는 하지 않는 편입니다. 한 달에 한 번 아트 디렉터 회의가 있지만 매일 매일 필요한 정보 전달은 역시 이메일을 사용합니다. 해외 클라이언트가 많다 보니 자연스럽게 그렇게 되었는데, 우선은 시간 차이를 조율하기가 쉽지 않아서이고 출장이 잦은 편이라 여러 명이 정보를 공유하고 기록을 남겨 나중에 확인할 수 있게 하기 위해서입니다. 이렇다 보니 짧은 통화면 쉽게 풀릴 일도 글로 길게 설명해야 하는 번거로움도 가끔 있죠.

디자이너의 역할이 유동적이라는 것은 프로젝트에 따라 아트 디렉터가 되기도 하고 지원하는 역할을 하기도 한다는 말로 들리는데요. 어떤 조직이 유지되려면 불가피하게 어느 정도의 위계질서랄까 관리를 위한 시스템이 필요할 텐데 그런 점에서 문제는 없나요?

대부분은 프로젝트 리더(아트 디렉터)가 일을 나누고 큰 줄기를 점검하며 다른 디자이너들을 이끌어 갑니다. 따라서 굳이 서열을 따진다면 분명 아트 디렉터들에게는 남다른 권한과 책임이 있겠지요. 하지만 미국 디자인 회사 중에서도 투바이포는 유난히 수평적이고 느슨한 계급 구조를 고집하는 편입니다. 이곳엔 유럽에서 5년째 자기 스튜디오를 운영하다가 인턴으로 들어오는 경우도 있고, 방학 동안 인턴으로 일하다가 대학원 졸업 후 시니어 디자이너로 들어오는 경우도 있어서 각 디자이너의 역할이 직위와 꼭 맞아 떨어지지 않습니다. 따라서 내부적으로 직함에 큰 의미를 두지도 않고 또 그게 바람직하다고 봅니다.

물론 스튜디오의 전반적인 분위기는 존재합니다. 하지만 시간이 흐르고 구성원들이 바뀌면서 그 분위기도 조금씩 변해 가죠. 디자이너 각자가 프로젝트 진행이나 크리에이티브 과정에서 역할을 (의도적으로든 아니든) 스스로 빚어 나가고, 업무 외의 행사나 기타 사교적인 부분에 대한 참여도 자유롭게 이루어집니다. 그런 과정에 회사라는 집단의 압력은 전혀 존재하지 않습니다. 그래서 디자이너들이 들어오고

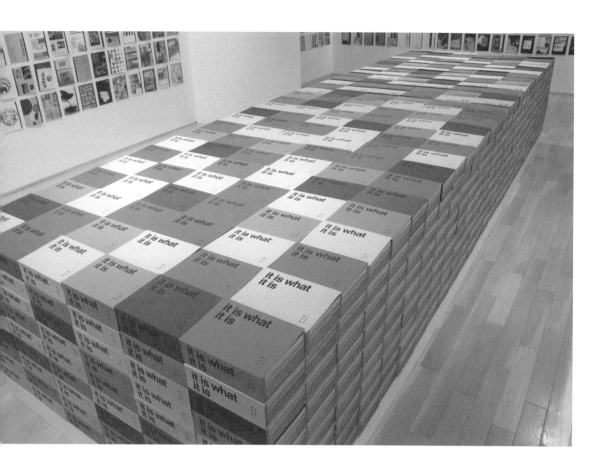

it is what it is 북 디자인,
2x4 프로젝트, 2009.
1000개의 2x4 프로세스와
작업 이미지로 구성된
1000페이지짜리 책이다.
각 페이지를 벽면에 붙이고
책을 쌓아 블록으로 만든
도쿄 전시 모습

나가는 것에 따라 분위기가 많이 바뀌는 편이고 작업의 성격과 질에도 차이가
생깁니다.

보통 디자인 회사의 규모가 커지면 설립자들이 디자인보다는 경영이나 디자인 외적인
일에 치중하게 되면서 애초의 회사 철학이나 방향에서 이탈하거나 크고 작은 문제들이
생기기 쉽습니다. 투바이포 정도면 적지 않은 규모인데 그렇게 개별성을 강조하는
느슨한 구조라면 설립자들이 놓치는 부분이 생길 것 같습니다. 특히 요즘 같은 불황기에
말이죠.
투바이포 역시 미국을 비롯한 세계적인 경제 위기에서 자유롭지 않습니다. 회사가
약간의 변화를 겪기도 했지요. 그렇지만 이런 변화는 파트너 3명으로 시작한
회사가 제법 덩치가 있는 스튜디오로 커지면서 겪는 성장통이라고 봐도 무방합니다.
작은 디자인 스튜디오들의 경우 프로젝트가 많아지면 디자이너 수를 불려가며
자연스럽게 스튜디오 운영에도 변화가 생기지만 이곳은 놀랍게도 초기 창립
멤버들이 경영뿐만 아니라 (어쩌면 경영보다 훨씬 더) 각 프로젝트 관리에 시간을
많이 투자하는 편입니다. 지금의 회사는 과도기에 있다고 볼 수 있습니다. 앞으로
투바이포가 어떻게 달라질지는 두고 봐야 할 것 같습니다.

일하면서 외국인이기 때문에 겪는 어려움은 없는지 궁금합니다.
투바이포에는 외국인 디자이너들이 많아서 그런지 특별히 겪는 어려움은 없습니다.
그렇다고 외국인 디자이너를 선호하는 것은 아니지만 이곳이 다양성을 추구한다는
점은 분명합니다. 다양한 사람들과 일하면 다방면으로 서로 영향을 주고받으며
시너지 효과를 낼 수 있죠. 그 다양성이란 건 단순히 디자이너의 국적만이 아니라
성격이나 배경, 그리고 그들의 재주까지도 포함됩니다. 뉴욕 디자인계만큼 국적과
성별, 나이 등이 부차적인 조건이 되어 버리는 곳도 많지 않으리라 생각합니다.
어찌 보면 이것은 뉴욕의 특성이기도 하고 디자인 사회의 특성이기도 합니다.

회사 외의 생활은 어떤가요? 디자이너로서 영감을 잃지 않기 위해 어떤 일들을 하고
계신가요?
예일대에 다니면서 만난 가장 큰 행운은 마음이 통하는 좋은 친구들을 얻었다는
겁니다. 일상생활과 디자인에 대한 얘기를 마음껏 나누고 취향과 사고를 공유할

수 있는 친구들은 어디에서도 얻을 수 없는 재산입니다. 요즘은 회사 일과 별도로 그 친구들과 조금씩 작업을 하고 있습니다. 올해 초에 예일대를 졸업한 디자이너 켄 미이어와 함께 커먼 네임(Common Name)이라는 이름으로 공동 스튜디오 작업을 시작했는데, 최근 스토어프런트 포 아트 앤 아키텍처(Storefront for Art and Architecture)에서 열린 서도호 작가의 전시 도록을 만들기도 했습니다. 이외에 주로 뉴욕에서 알게 된 주변 사람들의 작은 인쇄물이나 책 혹은 웹 일을 하고 있는데 협력 작업이기 때문에 경제적으로 크게 도움이 되는 일은 아닙니다. 하지만 훨씬 자유롭고 약간은 도전적인 프로젝트들을 즐길 수 있죠.

이 책을 위해 인터뷰를 진행하면서 인맥의 중요성에 대해 다시 생각하게 되었습니다. 본인도 어떻게 보면 인맥을 통해 취업에 성공했다고 볼 수 있고요. 그런 의미에서 인맥을 넓히거나 관리하는 방법 같은 게 있는지요?
개인적으로 학교를 통해 인맥을 넓힐 수 있었고, 또한 뉴욕은 다양한 사람들이 오가며 여러 만남들이 생기는 곳입니다. 특히 음악, 영화, 미술, 건축 등 비슷한 관심사를 가진 사람들을 어렵지 않게 접할 수 있습니다. 저는 적극적인 사교성은 좀 떨어지는 편이지만 뉴욕엔 디자이너, 작가, 화가 등 문화예술계에 있는 사람들이 선호하는 전시나 책 출간 기념행사 같은 모임이 많아서 마음만 먹으면 인맥을 넓힐 수 있는 만남의 장은 항상 펼쳐져 있습니다.

디자이너로서 해외에서 살아가고 일하며 겪는 고충이 있다면 무엇일까요? 반대로 어떤 전망이 있을까요?
가장 힘든 점은 가족과 떨어져 지낸다는 거죠. 지금 하는 일이 내게 얼마나 의미 있고 중요한 일인지, 그럴 만한 가치가 있는지 늘 자문하게 됩니다. 제가 하는 일이 엄청나게 많은 돈을 버는 일도, 세상을 눈에 띄게 바꾸는 일도, 또 사람을 구하는 고귀한 일도 아니니까요.
너무 근시인적일지 모르겠지만 '전망'이란 단어는 제겐 좀 낯선 표현입니다. 이 일을 하면서 바라는 것이 하나 있다면 부끄럽지 않은 작업을 하는 것, 그뿐입니다. 그다지 야심차지 못한 목표처럼 들릴지 모르지만 디자인을 하면서 부끄럽지 않은 일만 하기란 결코 쉬운 일이 아니거든요.
사실 디자인을 판단하는 기준은 다른 문화적 결과물을 보는 시각과는 다를 수밖에

없습니다. '보기 좋은 디자인이 좋은 디자인은 아니다.'라는 생각도 이미 진부해진
지 오래죠. 그렇다고 '잘 팔리는 디자인이 좋은 디자인'이라는 생각은 터무니없고
위험합니다. 그렇다면 과연 좋은 디자인은 무엇일까? 디자이너라면 끝까지
짊어져야 하는 고민입니다. 스스로 정답을 알게 되었다고 생각될 때 그 안에서
벗어나지 않는 작업을 할 수 있겠죠. 디자이너는 편안하기는 참 어려운 직업입니다.

해외에 있기 때문에 생기는 고충이라기보다는 디자이너의 숙명이라고 할 수 있겠네요.
그런 문제들이 채찍이라면, 당근이 되어 주는 일이 있기에 계속 디자이너로서 살아갈 수
있는 거겠죠. 어떤 것들이 당근에 해당한다고 보나요?
디자이너는 새로운 프로젝트를 진행할 때마다 컨텐츠에 익숙해져야 하고, 본격적인
디자인 작업에 들어가기 전에 그 정보를 소화해야 합니다. 즉 늘 새로운 것을 배워야
하는 게 디자이너의 의무죠. 이것은 디자인 자체나 프로세스, 혹은 일하는 방법을
배우는 것 이상의 의미가 있습니다. 예를 들어 프로젝트 때문에 필립 존슨의 글래스
하우스를 방문한 적이 있는데, 그 경험을 통해 필립 존슨이라는 사람은 물론 그의
모더니즘 사상과 삶, 취향, 나아가 인간관계에 이르기까지 자세히 알게 되었습니다.
작년에 로버트 메이플소프의 전시 도록 '포트레이트(Portraits)' 작업을 할 때는
오랫동안 그를 연구한 큐레이터를 통해 메이플소프의 모델이 되어 준 수많은
당대 화가, 작가, 음악가들에 대한 흥미로운 이야기들을 접할 수 있었습니다.
늘 새로운 클라이언트를 만나 새로운 성격의 프로젝트를 진행하기 때문에 진행
방식이 매끄럽지 않고 실수나 실패를 할 수도 있습니다. 하지만 같은 일을 반복하지
않고 항상 새로운 도전을 할 수 있는 게 디자인이 주는 '당근'이 아닐까요.

01 　　GO!!! 이벤트 포스터, 켄 마이어와 공동 작업, 2009

02 　　AIGA가 주최한 마이클 록(2x4)과 엘리자베스 딜러(Diller, Scofidio & Renfro)의 세미나 포스터, 2x4 프로젝트, 2008

03·04 프라다 트랜스포머(Prada Transformer) 이벤트 아이덴티티, 2x4 프로젝트, 2009

05·08·09 The Highlights 온라인 아트저널의 디자인 및 제XV호 게스트 에디팅, 켄 마이어와 공동 작업, 2011

06 　　로스엔젤레스 카운티 미술관(LACMA) 아이덴티티 시스템, 2x4 프로젝트, 2008

07 　　Borrowed Language, 레코드 라벨 아이덴티티 및 웹사이트 디자인, 켄 마이어와 공동 작업, 2011

고홍
R/GA
뉴욕

홍익대학교 시각 디자인과를 졸업한 후 친구들과 함께
사무실을 차리고 프리랜서로 일하던 고홍은 어느 순간
자신의 부족함을 느끼고 외국으로 떠날 계획을 세웠다.
처음에는 오래전부터 가고 싶었던 도쿄로 어학연수를 떠날
생각이었지만 유학비자를 받지 못해 포기하고, 대신 일주일간
미국 여행을 떠났다.
계획에도 없던 뉴욕을 방문하고 그곳에 매료된 그는 집으로
돌아오자마자 다시 짐을 쌌다. 1년 정도 영어나 배우고
오자는 게 당시 목적이었다. 하지만 미국 생활에 적응해
가던 중 공부를 더 하고 싶은 욕심이 생겨 생애 처음으로
포트폴리오를 준비하고 토플 시험을 치기 시작했다. 이듬해 봄
예일대 대학원에 입학한 그는 졸업 후 몇 년 만 일하다 돌아갈
생각으로 미국에 남았고, 결국 14년째 미국 생활 중이다.
www.orangeology.com

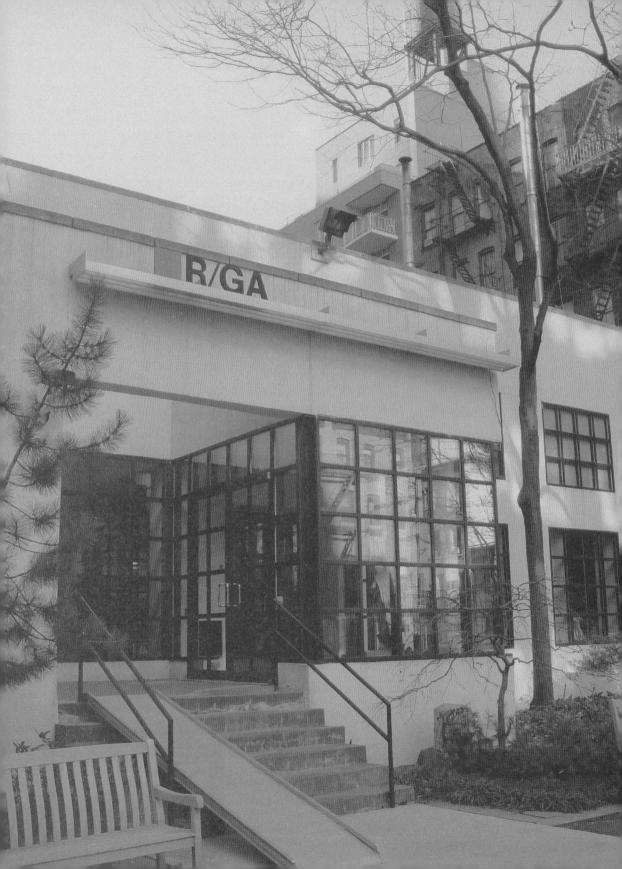

R/GA

흔히 R/GA라고 부르는 로버트 그린버그 어소시에이츠
(Robert Greenberg Associates)는 1970년대 후반 원래는
포스트프로덕션 스튜디오로 시작해 명성을 쌓았지만
일찌감치 디지털/인터랙티브 에이전시로 탈바꿈해 업계를
선도하고 있다. 뉴욕 본사에 900여 명이 일하고 있고 시카고,
샌프란시스코, 런던, 상파울로, 싱가포르에 지사를 두고
있다. 나이키, 노키아, 존슨&존슨, 어바이어(Avaya), SCJ,
샤넬, HBO, 월마트, 골드만삭스 등의 기업들에게 온라인 및
인터랙티브 광고 서비스를 제공하고 있다.

www.rga.com

지금 하고 있는 일을 소개해 주세요.

제가 일하는 곳은 R/GA라는 디지털 광고 에이전시입니다. 인터랙티브 관련
작업으로 상도 쓸어 오는 편이고 그래픽과 인터랙티브 디자인, 양쪽 분야에서
실력 좋은 디자이너들을 많이 보유하고 있습니다. 나름 밤잠 안 자며 돌아가는
회사죠. 사실 R/GA가 어떤 곳인 줄도 모르고 인터뷰하러 왔다가 좋은 회사라는 걸
발견하고 반년이나 다른 일자리 없이 기다려서 들어왔습니다. 5년 가까이 일하는
중이고 현재 골드만삭스 팀의 아트 디렉터로 있습니다. 다른 데보다 들어오기 힘든
회사라서 직책도 한 단계 낮춰서 입사했습니다.

이 책에 실린 디자이너 중 강신현 씨도 R/GA에 다녔던 경험을 이야기하며 '꿈의
직장'이었다고 말한 적이 있어서 어떤 회사인지 궁금했습니다.

여기서 일하다가 다른 에이전시로 옮기면 대개의 경우 직책을 두 단계 올려서 갈 수
있다는 식의 거만한 분위기가 회사 전반에 깔려 있죠. 워낙 지원자들이 많다 보니
사내 경쟁도 치열해서 숨 돌릴 틈 없이 돌아가는, 공장 같은 곳입니다.
몇 년 전보다 규모가 몇 배나 커졌지만 아직은 작은 스튜디오 분위기를 유지하면서
미국답지 않게 소속감도 느낄 수 있고 오래 근속하는 걸 자랑으로 여기기도 하는,
좀 특이한 회사입니다.
또 그전에는 접해 보지 않았던 광고라는 새로운 분야의 일이라 즐겁게 일하고
있습니다. 대학원에서는 철저하게 그래픽 작업만 했고 졸업 후에 일했던
첫 직장에서는 오랫동안 인터랙티브 강의 교재 개발만 했던 터라 지금 작업이
재밌고 새로운 도전이라는 생각도 듭니다. 철없을 땐 '돈 생각만 하는 자가 광고로
흘러간다.'라는 짧은 생각을 했었는데 그게 잘못됐다는 걸, 그리고 광고가 의외로
적성에 맞는다는 걸 발견하고 새삼 놀라는 중입니다. 욕심도 생기고요.

R/GA에서는 디자이너를 채용할 때 어떤 방식을 취하는지 궁금합니다. 또 어떤 점을
가장 중요하게 보나요?

사실 저는 지인의 도움으로 인터뷰 기회를 얻었습니다. 어학연수를 할 때부터 운이
좋았는지 인생에 결정적인 도움을 주시는 분들을 많이 만나 좋은 관계를 유지하고
있고, 덕도 많이 보고 있습니다. 전에 다니던 직장을 그만두면서 약간의 이런저런
위기가 있었는데 대학원 은사님의 결정적인 도움으로 이곳을 알게 되었죠.

R/GA는 수많은 학생과 디자이너들이 오고 싶어 하는 회사라 채용 과정은 일반적인 경우에서 좀 벗어나 있는 것 같습니다. 가장 중요한 건 역시 실력이 아닐까요. 실력은 감출 수가 없죠. 아무리 포트폴리오가 화려해도(혹은 초라해도), 아무리 언변이 화려해도(혹은 초라해도) 실력자는 실력자를 알아본다고 생각합니다. 어쨌든 오겠다는 사람은 많으니 절대적으로 회사가 유리한 상황입니다.

그런 실력을 입증하는 방법에 뭐가 있을까요? 완벽한 포트폴리오? 아니면 화려한 수상 경력?
저는 수상경력이 딱 하나 있습니다. 첫 직장에서 운 좋게도 제가 속한 팀 전체가 상을 받은 적이 있거든요. 나중에 직장을 구하면서 이런 것도 중요하다는 걸 뒤늦게 깨달았습니다. 상이 뭐가 중요하겠느냐는 철없는 생각으로 일부러 공모전이나 전시회를 피하다시피 무관심하게 살아왔는데 어리석은 짓이었습니다. 상을 위해 사는 건 우습지만, 할 건 하면서 살아야 합니다. 특히 외국인이라는 단점을 안고 남보다 열악한 상황에서 시작하는 마당에 수상경력은 도움이 될 만한 요소죠. 그러나 역시 전 상과는 인연이 없는 모양입니다. 상이란 상은 다 쓸어 담다시피 하는 이 회사에서 상하고는 관련이 없는 클라이언트를 상대하는 부서에서 일하고 있는 걸 보면 말이죠.

그럼 본인은 어떤 점이 강점이었다고 생각하나요?
저만의 강점이라면 살면서 어디에 가든 누구 앞에서든 기죽어 본 적이 없다는 것, 소위 근거를 알 수 없는 자신감입니다. 자신감 있어 보이는 게 중요하다고 봅니다. 당신이 무엇을 요구하든 난 다 알고 있고 다 해 줄 수 있다, 이런 식의 자신감 말이죠.(웃음) 강심장과 천연덕스러움, 그리고 아닌 건 아니라고 말할 수 있는 성격을 주신 부모님께 감사할 따름이에요.

자신감은 타고났다는 것처럼 들리는데요(웃음), 언어 문제는 어떤가요? 역시 자신감으로 극복할 수 있을까요?
미국 생활 14년째니 이젠 나름 영어 좀 한다고 할 수도 있겠지만 언어는 언제나 핸디캡입니다. 외국인이라면 어쩔 수 없는 노릇이죠. 하지만 상대방 눈을 똑바로 쳐다보고 이야기하면 부족한 '언어'도 메워진다고 믿습니다. 우리한테 필요한 것은

01
뉴욕 R/GA 본사 전경

02
뉴욕 R/GA 본사 로비

03
벽면을 가득 채운 업무
관련 메모

04
뉴욕 R/GA 본사 로비
벽면에 전시되어 있는
트로피들

상대방과의 소통입니다. 소통은 입으로만 하는 게 아니죠. 눈도 있고 손도 있고 발도 있고……. 모든 것이 표현할 수 있는 수단이 될 수 있다고 봅니다.

언어 극복기라면, 오래된 얘기지만 어학연수 기간 동안 한 번도 학교에서 한국 학생들하고 한국어로 대화해 본 적이 없습니다. 영어를 배우러 왔으면 되든 안 되든 영어를 써야지 한국어를 한 번이라도 하게 되면 무너진다는 생각으로 버텼죠. 덕분에 그 시절엔 한국 유학생들 사이에선 외톨이 신세였지만 남들보다 일찍 말문이 트인 게 아닌가 하는 생각도 해 봅니다. 작업의 완성도와 함께 토론과 논쟁, 그리고 비평이 중요했던 대학원 시절도 처음에는 힘들었지만 길게 봤을 때 언어를 익히는 데 많은 도움이 됐습니다.

해외에서 디자이너로 일하고 생활하는 데 언어는 어떤 의미가 있을까요?
영어(혹은 외국어)는 끝이 없죠. 직장에서도 지위가 높아지고 하는 일의 수준이 높아지면 거기에 맞는 언어가 필요합니다. 식당에서 먹고 싶은 음식을 정확하게 주문할 정도만 돼도 사는 데야 지장이 없지만 클라이언트인 회사 중역들에게 프레젠테이션을 할 수는 없겠죠. 프레젠테이션이란 내가 가진 걸 그대로 보여 주는 일도 중요하지만 그보다 클라이언트의 마음을 움직이는 게 더 큰 일이니까요. 언어가 짧으면 안 되는 게 당연합니다.

본인의 영어 수준을 객관적으로 평가하자면 어느 정도인가요?
이제 겨우 제가 가진 걸 실수 없이, 군살 없이 보여 주는 수준일 뿐이에요. 시시각각 변하는 상황에서 제 의견에 동조하도록 상대방의 마음을 움직이는 영어를 하려면 아직 멀었죠. 다행히 좋은 회사라 날고뛰는 사람들이 많아서 다행입니다. 그만큼 배울 수 있는 게 많으니깐, 스펀지처럼 빨아들이려고 노력 중입니다. 저는 남들보다 늦었다고 생각하면 조급증이 발동하는 편이라 더 신경 써서 배우는 중입니다. 이런 욕심이 절 지탱해 주는 게 아닐까, 가끔 생각합니다.

말씀한 대로라면 R/GA의 내부 경쟁이 굉장히 치열할 것 같습니다. 회사에 적응하기가 힘들지는 않았나요?
R/GA가 워낙에 예전에 했던 것과 다른 일을 하는 곳이다 보니 일을 배우고 싶다는 일념으로 한 단계 낮은 자리에서 시작했고 말 그대로 구르면서 배웠습니다.

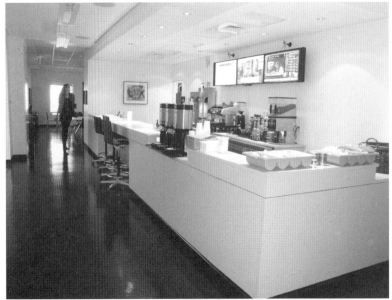

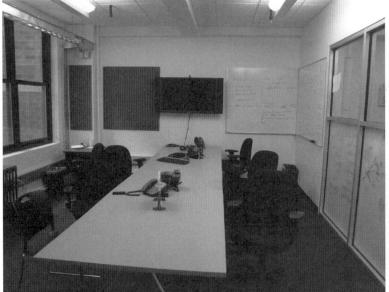

01
사내 카페

02
사무실 풍경

03
회의실

04
고홍의 개인 자리

처음 6개월은 낮이고 밤이고 휴일이고 없이 닥치는 대로 일했습니다. 일이
없으면 달라고 해서 해치우고 다른 팀 일도 자진해서 도우면서 인맥도 넓히고, 일
끝나면 술자리 같은 곳도 안 빠지고 다 참석했죠. 뭐, 딱히 이 회사에 적응하려고
그랬다기보다는 원래 제가 사는 스타일이 그렇습니다. 이렇게 해서 나름
'적응'했다고 느끼기까지 한 1년 걸린 것 같네요. 세상 어디나 적응하는 방법은 다
같다고 봅니다. 정답이란 게 없고 자기 스타일대로 하면 되는 거죠.

모두가 원하는 회사라면 업무 환경이나 연봉도 좋을 것 같습니다. 소개해 주세요.
회사는 맨해튼 미드타운에 있습니다. 교통이 좋은 곳이지만 버스 터미널과
관광지가 가까워서 그런지 좀 정신 사나운 지역이기도 합니다. 게다가 음식도
비싸죠. 월급은 회사가 거만해서 이 직종 평균치에 비하면 짠 편이라고 하는데
개인적으로 살면서 크게 신경 쓰지는 않으니 이 부분은 언급하지 않겠습니다.
일하는 만큼은 준다고 생각하니 불만 없고, 부족하면 열심히 일해서 더 올려
받으면 그만이죠.

근무 조건은 어떤가요?
R/GA는 큰 에이전시라서 업무 분담이 확실하게 되어 있습니다. 프로덕션,
클라이언트 서비스, 기획, 기술 지원, 크리에이티브(카피라이팅, 비주얼 디자인,
인터랙션 디자인) 이렇게 구분되어 있습니다. 야근이나 주말 근무 수당은 따로
없습니다. 단 저녁 8시가 넘으면 식사비와 택시비는 조건 없이 청구할 수 있습니다.
워낙 일이 많은 회사라서 야근과 주말 근무를 밥 먹듯이 하지만 회사 차원에서
강요하지는 않습니다. 열심히 하는 사람도 있고, 주어진 시간 안에 필요한 만큼
일하는 사람도 있고, 그런 다양성을 소화해 내는 게 미국이란 곳의 장점이라고
생각합니다. 저는 욕심 때문에 늦게까지 일하고 휴일에도 일을 많이 하는
편이었지만 요즘은 초과근무를 줄이려고 노력 중입니다. 어느 단계 이상 올라가면
이것도 장점이 아니라 단점이 될 수 있다는 걸 깨닫고 있어요. 주어진 시간 안에
잘하는 사람이 진짜 잘하는 사람이라는 생각을 갖게 되었습니다. 시간이 남들보다
많다면야 누구든 잘할 수 있을 테니까요.
일이 재미있다고 생활 전부를 일에 바칠 수는 없는 노릇이죠. 나이가 들면서 삶의
질도 생각해야 한다는 걸 깨닫습니다. 너무 열심히 일한다고 소문이 나면 칭찬과

감탄에서 끝나는 게 아니라 '저 사람은 언제 뭘 시켜도 해 올 사람'이라는 꼬리표도 함께 붙을 텐데, 꼭 좋은 것만은 아니라는 생각입니다. 사실 이런 생각이 들기 시작한 지는 얼마 안 되었습니다.

많은 분들이 해외 진출의 가장 큰 장애물로 비자 문제를 꼽았습니다.
미국이라는 데가 워낙에 비자 시스템이 엉망인 곳이라 객관적으로 말하기 힘들지만, 이 회사에선 남들 하는 만큼은 해 주는 것 같습니다. 비자는 현재 O1 비자를 갖고 있습니다. 미국 생활이 오래된 탓에 그동안 이런저런 종류의 비자를 받았는데 회사에서 다행히 잘 지원해 줍니다. 밤새도록 일해 주니까요. 영주권을 받을 기회도 몇 번 있었습니다. 이런저런 이유로 미뤄 왔지만 이제는 신청해야 할 것 같습니다. 여기서 오래 살고 싶어서라기보다 영주권이 있으면 처신의 폭이 조금 더 넓어지고 뭐랄까, 자신 있어지기 때문입니다. 비자라는 시스템 자체가 외국인한텐 워낙 비굴하고 족쇄 같은 시스템이어서요.

디자이너로서 느끼는 R/GA만의 독특한 회사 문화라든가, 장점이 있다면 무엇일까요?
이 회사는 나름 특이한 인턴십 프로그램을 운영합니다. 학생이나 갓 졸업한 사람들을 데려다 '프로덕션 아티스트'라는 직함으로 진짜 잡일부터 시킵니다. 커피 나르고 복사하는 것부터 시작해서 인터넷 사이트 모니터링 등 궂은일이 대부분이지만 '일'과 '세상' 그리고 이쪽 업계가 어떻게 돌아가는지 가장 빨리 파악할 수 있게 해 주는 그런 시스템입니다. 자기 전공과 동떨어져 보이는 일이라도 폭넓게 경험하면서 자기가 진짜 잘할 수 있고, 하고 싶은 게 뭔지 오히려 신중하게 고민해 보게 됩니다.
어떤 직업이든 마찬가지겠지만 이게 제일 어려운 일이죠. 자기가 진짜 잘하는 일이 무엇인지, 또 자기가 진짜 원하는 일이 무엇인지 알아내는 것 말이에요. 자신에 대해 잘 모르던 어린 시절에 정한 대학 전공에 따라 남은 인생 대부분의 항로가 정해지는 건, 어찌 보면 편한 일이지만 슬픈 일이 될 수도 있으니까요.

업무 외 시간은 어떻게 보내시나요? 개인 작업을 한다든가, 디자이너로서 영감을 잃지 않기 위해 신경 쓰는 부분이 있나요?
축구, 골프 등 운동을 많이 하는 편입니다. 워낙에 움직이는 걸 좋아하기도 하지만

디자이너란 게 몸이든 정신이든 속으로 썩는 직업인지라, 튼튼한 몸을 유지하는 게
중요하다는 생각입니다.

학교를 졸업한 후론 10년 가까이 개인 작업에는 손도 못 대고 있습니다. 제 자신을
위한 작업을 해야겠다는 생각과 계획은 항상 넘치지만 미루고 미루다가 결국
빈손인 채로 지내고 있네요. 개인 작업이란 게 잠자는 시간과 쉬는 시간을 줄이지
않는다면 풀타임으로 직장에 일하는 디자이너에겐 힘든 부분이 아닌가 싶습니다.
하지만 앞서 언급했던 '진짜 하고 싶은 일'을 한다는 점에서는 디자이너에게 중요한
일이겠죠. 물론 항상 생각하는 거지만 하는 일과 하고 싶은 일이 일치한다는 건
로또에 당첨될 확률보다 낮은, 어려운 일인지도 모르겠습니다. 또 가정이 생기고
나이가 들면서 개인 작업이란 것에서 점점 더 멀어지고 있다는 생각도 들어요.
하지만 해야죠. 운 좋게 올해는 멕시코의 한 디자인 대학에서 주최하는 전시회와
워크숍에 초대받은 상태라 오랜만에 개인 작업에 눈을 돌릴 수 있을 듯해서
설렙니다.

해외에서 디자이너로 살아간다면 어떤 장점이 있을까요?

이곳에서 사는 장점이라면 조금 더 개방적인 세상에서 남들 눈치 안 보고 살 수
있다는 것이 아닐까요? 그리고 '스케일'이 조금 더 커질 가능성이 있다는 것 정도?
하지만 어디에서 살든 결국엔 다 자기 하기 나름이겠죠.
솔직히 말하면, 이제야 드는 생각이지만 여기서 공부하고 일하는 게 훨씬 좋다든가
어떻다든가 하는 것보단 여기서 생활하는 것이 제 성격이나 적성에 맞는 것
같습니다. 한국에 계속 있었으면 이만큼 열심히 살았을까 하는 의구심도 듭니다.
적당한 벌이에 만족하며 적당히 타성에 젖어 그럭저럭 살지 않았을까? 이런 생각도
해 봅니다. 하지만 모든 건 가정일 뿐, 지금 있는 자리에서 열심히 살 궁리를 하고
있습니다.

어떤 미래를 꿈꾸고 있는지 궁금합니다.

개인적으론 조금 더 경험을 쌓고 깊이가 생기면 가르치는 일을 더 많이 하려고
합니다. 대학원 졸업 후 간간히 학생들 작업을 평가하는 자리에 초대받아서 가고
있는데, 이게 꽤 재미도 있고 보람도 느낍니다. 적성에도 맞는 거 같고요. 아직은
풀타임으로 남을 가르칠 만한 내공은 없다고 생각하지만 되는 것부터 천천히 하면

되겠죠. 지난해부터 마이애미 애드스쿨이라는 2년제 광고학교에 일주일에
한 번씩 나가 학생들을 가르치고 있는데 힘들지만 재미있습니다. 오히려 배우는
것도 많고요.

06 09
07 10
08 11

윤세연

제이 폴 게티 미술관

LA

국내에서 복지 분야를 공부했지만 디자이너가 되고 싶어
2001년 패서디나 아트센터에 진학해 그래픽 디자인을
공부했다. 2004년 졸업 후 랜도 어소시에이츠에서 인턴으로
근무했으며, 이후 LA 매트로, 아트타임, 애덤스 모리오카 등
LA에 있는 여러 디자인 스튜디오에서 프리랜스 디자이너로
경력을 쌓았다. 2008년부터 제이 폴 게티 미술관 전시 디자인
부서에 근무했으며 UX 디자이너인 남편과 함께 S+J 디자인
랩을 운영하고 있다.

snjdesignlab.com

e
at the
Getty

NOV. 13, 2001 – FEB. 3, 2002

Gradiva

Circe and Her Lovers

Understanding Calendars in
Liturgical Manuscripts

Liturgical manuscripts often began with a calendar. The chief function of liturgical calendars is to indicate what events or saints are to be commemorated on a given day. In medieval manuscripts calendars usually occupy twelve pages, with each page devoted to one month. They are usually perpetual calendars that could be used year after year.

제이 폴 게티 미술관
The J. Paul Getty Museum

제이 폴 게티 미술관은 석유 재벌인 J. 폴 게티가 생전에
수집했던 미술품을 바탕으로 설립한 비영리 기관으로
게티 빌라와 게티 센터로 나눠져 있다. 게티 빌라는 그가 살던
저택을 개조한 곳으로 말리부 해안에 있고 고대 그리스와
로마 예술품이 주 소장품이다. 산타모니카 해변과 UCLA
캠퍼스가 내려다보이는 브렌우드 언덕 정상에 자리 잡고 있는
게티 센터는 미국 건축가 리처드 마이어가 설계한 흰 대리석
건물과 로버트 어윈이 설계한 정원으로도 유명하다.
반 고흐의 「아이리스」, 세잔의 「사과」를 포함해 20세기 이전의
유럽 미술품과 19~20세기 미국과 유럽의 사진 작품들을
만날 수 있다.

www.getty.edu/museum

어디에서 어떻게 디자인하며 살아가고 있나요?

미국 LA에 있는 제이 폴 게티 미술관(이하 미술관) 전시 디자인 부서에서 일하고
있습니다. 게티 센터와 빌라 두 곳에서 열리는 모든 전시의 디자인을 담당하는
부서입니다. 일반 회사로 치면 미술관의 인하우스 디자인 스튜디오라고 보시면
됩니다. 부서를 총괄하는 매니저 한 명과 인턴을 포함해 모두 12명의 디자이너가
일하고 있습니다. 저는 디자이너I 직급인데 일반 회사의 주니어 디자이너에
해당합니다.

전시 디자인이라는 분야가 좀 생소합니다.

전시 디자인이라고 해서 일반 그래픽 디자인과 크게 다를 것은 없어요. 공간에 대한
이해가 좀 더 필요하다는 것을 제외하고요. 학교를 졸업하고 미술관에서 일하기
전엔 프리랜서로 일하면서 브랜딩 작업을 주로 했어요. 브랜딩이라고 하면 하나의
브랜드나 기업 이미지를 시각화하는 작업이잖아요. 전시 디자인도 비슷하다고
생각했고 이 일을 하고 있는 지금도 변함이 없어요. 전시를 하나의 브랜드로 본다면
전시에 필요한 그래픽, 즉 전시실이나 브로슈어 등에 들어갈 컬러나 글꼴, 이미지
등을 해당 전시의 기획 의도에 맞춰 선정하는 것이니까요.
미술관의 전시 디자인에 대한 관심은 늘 갖고 있었어요. 구체적으로 어떤 일을
하는지에 대한 사전 지식도 없었는데 말이죠. 학생 때도 그랬고 프리랜서로
일할 때도 아이디어를 찾기 위해 자주 미술관을 찾았거든요. 미술관에 와서
'이거야!' 하는 영감을 바로 얻을 수 있는 건 아니지만, 그냥 둘러보는 것만으로도
도움이 됐던 것 같아요. 그래서 막연하게 생각했지요. 미술관에서 일하면 항상
영감을 얻을 수 있을 것 같다고요.

미국엔 어떤 계기로 건너가게 되었나요?

한국에서는 전혀 다른 공부를 했어요. 어릴 때부터 늘 미술에 관심이 많았고
미술이 제가 갈 길이라고 항상 믿고 있었는데, 미국에서 중학교를 마치고
우리나라로 돌아오면서 상황이 허락하지 않았어요. 밀린 공부 따라잡기도
벅거웠거든요. 우리나라에서 미술대학에 가기 위해서는 중고등학교 때부터 실기
준비를 해야 하잖아요. 저는 실기를 준비할 수 있는 시간적 여유가 없었어요.
그러다 보니 자연히 인문계 쪽으로 가게 되었고, 대학에서 복지 분야를 공부하게

됐죠. 그래서 생각해 본 또 하나의 진로가 '미술 치료'였어요. 흥미로운 분야지만
제 길은 아니었어요. 결국 미국으로 와서 다시 시작하게 됐죠. 6개월간 학교 입학을
위한 포트폴리오를 정말 열심히 준비했고, 그렇게 패서디나 아트센터 컬리지 오브
디자인(Art Center College of Design, 보통 아트센터라고 부른다.)에 입학해서 그래픽
디자인을 전공했어요. 학부부터 시작했어요. 타이포그래피며 CI, 패키지 디자인,
편집 디자인, 북 디자인, 인포매이션 그래픽 등을 공부했어요.
학교가 워낙 힘들게 공부시키기로 악명 높아요. 덕분에 업계에서는 인정받고
있지만 다니는 동안 정말 힘들었습니다. 학기 중엔 내내 잘 수가 없었어요. 잘하려고
해서도 아니고, 그냥 간신히 끝마치는 게 목표인데도 말이죠. 운전 중에 깜빡
졸다가 정신 차리고 보면 집을 지나 다른 도시에 가 있었던 적이 몇 번인지 몰라요.
그렇게 힘들었는데도 졸업하고 나니 학교가 참 고맙더군요. 뒷바라지해 주신
부모님은 말할 것도 없고요.

평소 관심사는 무엇인가요? 어떤 성향과 관심이 지금의 일로 이어진 건지 궁금합니다.
이 질문에 답하려면 페이지가 너무 늘어날 것 같습니다.(웃음) 관심사가 참 많아요.
디자인 분야가 얼마나 넓나요? 그래픽 디자인은 말할 것도 없고 패션, 산업 디자인,
인테리어, 가구 모두 제겐 재미있는 분야죠. 순수미술도요. 도자기, 판화, 사진,
레터프레스 등등. 시간만 난다면 하고 싶은 작업들이에요. 초보에 불과하지만요.
앞서 말씀드린 대로 어릴 때부터 그림이 참 매력적이었어요. 아주 어릴 때, 한 네댓
살 때 그린 수채화도 아직 간직하고 있어요. 그때부터 그림 그리기를 좋아했던 것
같고 그래서인지 자연히 이 길로 오게 되었어요. 남들보다 조금 늦게 도착하긴
했지만요.

그림을 좋아한다면 게티 미술관처럼 좋은 소장품을 갖춘 곳에서 일한다는 사실이
더 행복할 것 같습니다. 제 여행 기억에도 너무 아름다운 곳으로 남아 있어서 부럽다는
생각도 들고요. 미술관 일은 어떻게 시작하게 되었는지 궁금합니다.
미술관 일에 관심이 있긴 했지만 기회가 많이 있을 거라고 생각하지는 않았어요.
사실 전시 디자인 일을 찾으려던 것도 아니었습니다. 그런데 인연이라는 게 있나
봐요. 우연히 학교에서 운영하는 취업 정보 사이트에 들어갔는데 게티 미술관에서
디자이너를 찾는다는 게시물이 올라와 있었어요. 그런데 올린 날짜를 보니 이미

한두 달이나 지나 있었어요. 당시 제가 결혼을 하느라고 신경을 못 쓰고 있던 중에 올라와 있었던 거죠. 연락하기엔 너무 늦은 시기여서 고민을 많이 했습니다. 이제야 이력서를 보내는 제가 우습게 보이진 않을까 걱정도 됐지만, 밑져야 본전이라는 생각으로 이력서와 미니 포트폴리오를 보냈습니다. 미니 포트폴리오는 맛보기 포트폴리오라고 하면 이해하실까요? 정말 자신 있는 몇 작업만 살짝 보여 주는 거예요. 다른 작업이 궁금하도록 만들어서 연락이 오게 말이죠.

제 의도가 들어맞았는지 연락이 왔습니다. 우선 전화 인터뷰를 통해 지원자를 거르는 작업이었는데 말주변이 없는 저 같은 경우는 전화 인터뷰가 최대 약점이에요. 그래서 가급적 전화로는 실수하지 않도록 짧게 끝내고, 직접 만날 수 있는 인터뷰 날짜를 잡도록 유도했어요. 포트폴리오를 보여 주는 1대1 인터뷰는 자신 있었거든요. 자신의 취약점을 파악하고 그것이 노출되지 않도록 노력하는 것도 전략이라면 전략이겠죠.

인터뷰 전날까지 포트폴리오에 넣은 작업들을 하나하나 조리 있게 설명하는 연습을 많이 했어요. 이 방법이 다른 회사 인터뷰 때는 모두 효과적이었는데, 사실 미술관 인터뷰에서는 큰 도움이 안 됐어요. 디자인 팀 매니저가 질문 목록을 무려 두 장이나 작성해 왔더라고요. 그 질문에 따라 거기 맞는 작품을 보여 주면서 답변해야 했습니다. 예상치 못한 방식에 당황할 수밖에 없었고 식은땀까지 흘려가며 인터뷰를 했어요. 끝나고 집에 와서는 언니한테 전화를 걸어 떨어졌다고 넋두리까지 했는데, 한 달 뒤에 연락이 왔습니다.

그렇게 고전한 본인의 경험을 바탕으로 포트폴리오나 인터뷰 등 입사 과정에서 중요하다고 생각되는 걸 조언한다면 어떤 게 있을까요?

저희는 디자이너잖아요. 가장 중요한 건 아무래도 작업이라고 생각해요. 저는 포트폴리오만큼은 자신 있었습니다. 디자이너가 스스로 100퍼센트 만족할 만한 포트폴리오를 준비해야 된다고 생각해요. 즉 정말 자신 있는 것들로만 골라야 합니다. 그렇지 않은 것들은 다른 사람들도 금세 알아차리거든요. 또 중요한 것은 이 사람 아니면 안 되겠다 싶은 게 한 가지라도 있어야 한다고 생각합니다. 강한 인상을 남겨야 하는 거죠. 저에겐 타이포그래피가 그랬던 것 같아요.

그리고 열정과 끈기를 꼽고 싶습니다. 누구나 할 수 있는 빤한 대답이지만 꼭 하고 싶은 말이에요. 이력서 보내 놓고 그냥 기다릴 게 아니라 연결의 끈을 놓치지 않도록

계속 노력해야 해요. 그쪽 업무에 방해될 정도면 역효과가 나겠지만 잊을 만하다 싶을 때 한 번씩 안부를 물으며 돌아가는 상황을 파악하는 거예요. 저는 주로 이메일을 이용했습니다. 잦은 전화는 일에 방해가 되기도 하고 너무 절박해 보일 수 있잖아요.(웃음) 여전히 이 회사에 관심을 갖고 있다고 내비치는 식으로 그냥 캐주얼하게 이메일을 보냈습니다. 안부 인사 정도로요.

포트폴리오를 준비할 때 보통은 그 회사에 가장 적합한 작업 위주로 선별하게 됩니다. 모든 걸 포괄하는 전시 디자인 경우에는 준비하기가 쉽지 않았을 것 같은데 포트폴리오에서 어떤 점을 내세웠는지 궁금합니다. 또 앞서 말씀하신 강점인 타이포그래피는 어떤 식으로 활용했나요?

제 포트폴리오는 일반적인 그래픽 디자인 분야로 말하자면 기업 아이덴티티, 패키징, 브랜딩, 에디토리얼 디자인 분야의 작품들로 묶었어요. 회사에 지원할 때마다 따로 준비하지는 않았고 제 스타일이 맞을 것 같은 회사에 지원을 했지요. 지원한 회사의 기존 작업이나 스타일을 파악하고 나에게 맞는 회사를 찾는 것도 중요하다고 생각합니다.

타이포그래피는 각 작품들의 주요 요소 중 하나였습니다. 타이포그래피는 그래픽 디자인의 가장 기본이라고 생각해요. 그냥 있어야 해서 있는 게 아니라 어떤 방식으로 이미지와 어울리는지, 또 정보 전달도 무시할 수 없는 부분이니 어떻게 더 편안하게, 효과적으로 읽힐 수 있도록 했는지 등을 고려해 작은 디테일에도 세심하게 신경 썼다는 것을 보여 줄 수 있도록 포트폴리오를 구성했습니다. 예를 들어 작품이 패키지인 경우 전체적인 패키지 모습과 함께 타이포그래피의 디테일을 보여 줄 수 있도록 그 부분을 확대해서 실었습니다.

많은 유학생들이 공부를 마친 후 귀국할 것인지 현지에 남아 일할지 고민합니다.

이곳에서 학교를 졸업한 유학생들은 대부분 몇 년 정도 현지에서 근무하기를 원하죠. 아무래도 공부를 한 곳이고, 한국으로 돌아가더라도 현지에서 일한 경력을 갖고 돌아가면 좋으니까요. 하지만 유학 후에 취업한다는 게 사실 많이 힘들긴 힘들어요. 경기가 안 좋기도 하지만 그것과 관계없이 외국인으로서 취업한다는 게 일단은 비자 문제 때문에라도 여간 힘든 일이 아니죠. 그렇다고 불가능한 일은 절대 아니랍니다.

윤세연의 개인 자리

저 역시 미국에서 공부한 만큼 이곳에서 먼저 경험을 쌓고 싶었어요. 이곳 직장
생활은 어떤지도 궁금했고요. 미국에서는 유학생이 대학(원) 졸업 후 1년 동안은
비자 걱정 없이 일할 수 있도록 해 줍니다. 하지만 그 이후에도 더 머물며 일하고
싶다면 이 OPT● 기간 동안 취업비자를 지원해 줄 회사를 찾아야 해요. 하지만

● Optional Practical
 Training의 약어

회사를 찾았다고 해도 취업비자를 다 받을 수 있는 건 아니에요. 정부가 취업비자를
신청할 수 있는 기간을 따로 정해 놓아서 타이밍이 잘 맞아야 하기 때문에● 사실상
많은 회사들이 포기하고 자국민을 찾아요. 그래서 유학생들은 OPT 기간에만

● 취업비자로 업무를 시작할
 수 있는 시기를 회계연도의
 초기로 정해 놓는다.

이곳에서 일하고 다시 귀국하는 경우가 많아요.

저는 다행히 오랫동안 사귄 사람이 미국 시민권자여서 결혼과 함께 비자 문제에서
자유로워졌지만요. 저도 OPT 기간 동안 여러 회사에서 프리랜스를 하면서 좋은
경험을 많이 쌓았어요. 그러면서 자연히 더 머물고 싶어졌습니다.

물론 경우에 따라 많이 다르지만 한국에서는 보통 직장 생활을 통해 경력과 인맥을 쌓은
후에 프리랜서로 나서는 경우가 많은데, 들어 보니 미국은 좀 다른 것 같습니다. 졸업 후
미술관에 들어오기 전까지 어떤 일들을 했는지 말해 주세요.
학교 졸업 전시회를 보러 온 한 크리에이티브 디렉터에게서 인턴십 제안을
받았습니다. 그게 졸업 후 첫 일이었어요. 브랜딩으로 유명한 랜도 어소시에이츠
본사의 인턴 자리였죠. 너무 가고 싶었던 곳이라 취업이 보장되는 자리가
아니었음에도 이곳 LA에서 자동차로 7~8시간이나 걸리는 샌프란시스코까지
이사를 갔어요. 그때 참 좋은 경험을 쌓았던 것 같아요. 그러면서 자연히 미국에서
일을 찾아야겠다는 마음이 들었습니다. 대부분의 디자인 스튜디오들이 그렇지만
근무 환경도 좋고 프로젝트들도 너무 재미있었고, 좋은 디자이너들도 많이 만날 수
있었어요. 랜도에서 인턴십을 마친 후 LA로 돌아와서 LA 매트로, 아트타임, 애덤스
모리오카 등 몇몇 디자인 스튜디오에서 프리랜서로 일했습니다.
그때 느낀 것이, 이렇게 큰 미국 땅도 참 좁다는 생각이 들만큼 다들 연결되어
있다는 점이었어요. 참 놀라웠고 네트워크의 중요성을 또 한 번 느끼게 되었죠.
두루두루 사람들과 잘 지내는 인간관계를 만들어 놓는 게 얼마나 중요한지에
대해서요.

취업 시 외국인이라는 단점을 극복할 수 있을 만한, 한국인으로서의 강점이 있다면 어떤

게 있을까요?

한국인으로서 강점이라면 근면성과 책임감이라고 생각해요. 저는 정말 한국인의
능력을 믿어요. 우리나라 사람들은 어떤 분야를 보더라도 참 일을 열심히 해요.
책임감도 강하고 야무지게 일을 처리해서 실수도 많지 않죠. 종종 일하면서
미국인에게는 그 부분이 없는 것이 아쉽게 느껴져요.

취약점라고 생각되는 부분은 창의력이 아닌가 싶어요. 저도 항상 고민하는
부분이에요. 학교에서도 보면 한국 학생들 대부분은 손재주가 좋고 기술적인
부분이 뛰어나서 1~2년 정도는 다른 학생들에 비해 앞서갑니다. 하지만 졸업
즈음에 보면 예전에 기술적으로 많이 부족하던 친구들이 훨씬 앞서 있는 걸 보게
되죠. 그게 다 창의력 덕분이죠. 엉뚱한 상상력, 다르게 보는 시각에 대한 훈련이
많이 필요한 것 같아요.

안타까운 것은 이곳 회사나 디자이너들이 한국 디자이너들에 대해, 아니 한국
디자인에 대해 잘 알지 못한다는 거예요. 우리나라에도 훌륭한 디자이너들이
많이 있음에도 불구하고, 한국 하면 바로 떠올릴 만한 우리 디자인을 이들에게
각인시키지 못했다는 것이 마음 아파요. 기회가 닿는다면 이곳에 한국 디자인에
대해서 조금이나마 알려줄 수 있는 일을 하고 싶습니다.

게티 미술관은 디자이너를 뽑을 때 어떤 과정을 거치나요? 또 어떤 점을 중요하게
평가하나요?

보통 디자인 학교의 취업 정보실이나 AIGA 같은 디자이너 단체의 웹사이트에 채용
공고를 냅니다. 그 전에 아는 디자이너들한테 먼저 제의하는 경우도 있죠. 미술관
안에 있긴 하지만 우리 부서도 일반 디자인 스튜디오와 마찬가지로 포트폴리오를
가장 중요하게 생각해요. 좋은 디자이너인지 아닌지를 판단할 수 있는 기준이
포트폴리오이기 때문이죠. 받은 포트폴리오 중에서 일부를 선별해서 인터뷰가
이루어집니다. 인터뷰에서는 작품 외에도 그 사람의 여러 부분을 판단합니다.
디자이너가 자신의 작품과 컨셉을 잘 설명하는 것도 중요한데 바로 프레젠테이션
능력이에요. 인터뷰 때 보는 또 한 가지 중요한 사항은 그 사람의 태도랍니다.
태도라고 표현하는 게 맞는지 모르겠지만 팀워크가 중요하기 때문에 다른
디자이너들과, 또 다른 부서 사람들과 조화롭게 일할 수 있는 사람인가 판단합니다.

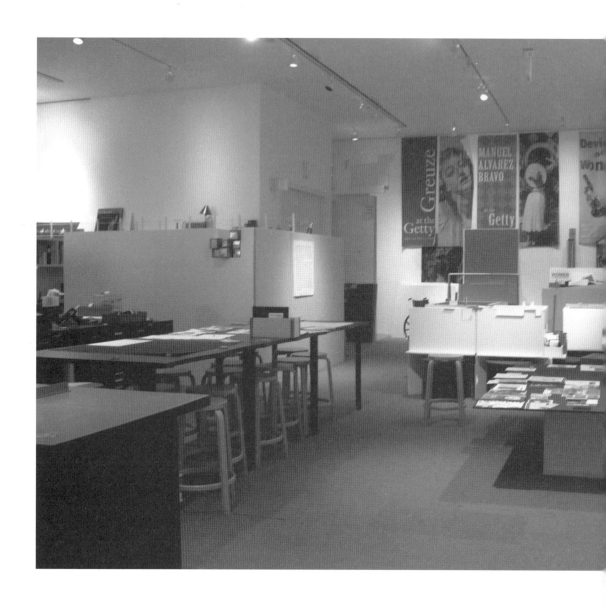

디자인 스튜디오. 전시
일정을 한눈에 파악할 수
있는 보드가 오른쪽 벽에
붙어 있다.

일터로서 게티 미술관만의 장점이나 특징이 있다면 무엇일까요? 업무 환경이나 근무
조건이 궁금합니다.

세계적으로 손꼽는 미술관인 만큼 환경적인 조건이 정말 좋아요. LA에 오면 꼭
들려야 하는 관광 명소이기도 하니까요. 브렌우드 산 정산에 자리 잡고 있는데
LA 시내가 한눈에 보이는 아름다운 경관을 자랑합니다. 매일 아침 산 아래
주차장에서 정상에 있는 미술관까지 직원용 셔틀이나 트램을 타고 가는데
낭만적이기까지 하죠. 규모가 너무 크다 보니 운동량이 많다는 건 단점일 수도
있겠네요.

디자인 팀의 메인 스튜디오는 게티 센터 서관에 있습니다. 스튜디오 가운데 공간은
수작업을 할 수 있는 오픈 스튜디오 형태이고, 전시 디자인의 기초가 되는 게티의
각 전시실 모델이 놓여 있습니다. 디자이너들이 작업하는 책상도 칸막이로 막혀
있지 않고 열려 있어서 서로 소통하기 편하게 되어 있어요.

격주로 금요일은 근무하지 않는다는 것도 큰 장점입니다.(제가 제일 좋아하는
부분이기도 하죠.) 번갈아 주5일 근무와 주4일 근무를 합니다. 4일만 근무하는
주에는 매일 1시간씩 더 근무해서 모자란 시간을 채우게 됩니다. 보통 8시
30분부터 5시 30분까지 일하지만 4일 근무하는 주엔 6시 30분까지 근무하게
되어 있어요. 경우에 따라 야근하는 날도 있지만 될 수 있으면 야근이 없도록
매니저가 업무량을 관리합니다. 불가피하게 야근을 해야 할 경우 수당은 1.5~2배
정도로 나오고요. 모든 회사가 그렇겠지만 다 좋을 수는 없겠죠. 저희 같은
경우는 비영리로 운영되는 기관이어서 일반 회사에 비해 연봉이 적은데 그 때문에
다른 부분에서 직원들에게 만족감을 줄 수 있도록 보험, 휴가, 교육의 기회 같은
혜택들이 좋습니다. 직원들을 위한 체육관도 있습니다.

전반적인 업무와 프로젝트 진행 방식에 대해 설명해 주세요.

프로젝트 진행은 당연한 얘기지만 미술관 전시 일정에 맞춰서 진행됩니다. 전시
규모에 따라 짧게는 3개월, 길게는 1년 전부터 업무가 시작돼요. 담당 큐레이터가
전시 기획안을 제출하고 전시 여부가 결정되면 여러 단계의 미팅을 거칩니다.

미팅이 많기 때문에 출근하면 회사 이메일과 아이칼(iCal)을 열어 하루 스케줄을
확인하고 회의 시간과 장소를 확인합니다.

프로젝트 초반에는 사전(Preliminary) 미팅과 착수(Launch) 미팅이 있습니다.

큐레이터의 전시 기획 의도와 초점에 대해 논의하는 시간이죠. 전시할 작품들이 정해지고 대강의 전시 공간 레이아웃이 정해지면 전시실 평면도를 그려요. 어떤 벽에 어떤 작품을 걸지, 벽의 색상은 어떤 것으로 할 것인지 등등에 대한 도면을 그리는 과정이에요. 작품을 전시할 때 케이스가 필요하면 케이스 디자인도 해야 하고요.

그 다음엔 전시 홍보를 위한 이미지 선택 미팅(Image Selection Meeting)이 있어요. 전시의 대표 작품을 한두 점 고르는 과정이에요. 이미지가 몇 가지로 좁혀지면 그걸 바탕으로 전시회의 아이덴티티 작업을 합니다. 다른 디자인 작업과 마찬가지로 수많은 스케치를 거쳐 함께 일하는 디자이너, 그리고 디자인 부서 매니저(크리에이티브 디렉터)와 논의해서 가장 좋은 것을 고릅니다. 이를 전시 담당 큐레이터를 포함해서 전시와 관련된 여러 부서 담당자들에게 발표하는 시간을 갖습니다. 프로모션 디자인 리뷰(Promotional Design Review) 시간이죠. 일반 회사로 치면 클라이언트에게 프레젠테이션하는 자리라고 보면 됩니다. 이 미팅에서 피드백을 받아 수정을 하기도 합니다. 이렇게 기본 방향이 결정되면 거기 맞춰서 배너나 브로슈어 등 디자인해야 할 모든 아이템들을 디자인합니다. 이렇게 작업한 디자인 안을 큐레토리얼 부서를 포함해 관련 부서에 보내서 다시 피드백을 받아 반영합니다. 그런 과정을 서너 단계 거쳐 마지막으로 제작에 들어가요. 큰 전시의 경우 홍보물 디자인과 갤러리 디자인을 나누어 단계별로 진행하고, 작은 전시는 두 가지를 동시에 하지만 같은 단계를 거칩니다. 제작이 끝나면 설치 준비 부서, 큐레토리얼 부서와 협의해서(설치 미팅) 작품 설치에 들어갑니다. 필요할 때는 협력 업체를 활용하기도 하지요. 설치가 끝나야 비로소 마음을 놓을 수 있어요.

《Maria Sibylla Merian & Daughters: Women of Art and Science》전, 2008. 전시 공간과 그래픽 디자인 담당. 17세기 여류 화가이자 곤충학자인 마리아 지빌라 메리안과 그의 딸들의 작품들을 다룬 전시. 사뿐히 날아오르는 나비, 바닥을 기어가는 개미떼, 벽을 타고 내려오는 거미 등, 다양한 곤충의 실루엣을 전시 공간 곳곳에 숨겨놓았다.

회의가 많은 편인데 어린 시절을 미국에서 보내서 큰 어려움은 없겠지만 언어가 중요할 것 같습니다.

착수 미팅, 디자인 보고 미팅, 설치 미팅처럼 큰 회의 외에도 전시 담당 큐레이터와 갖는 소규모 미팅들이 끊임없이 있습니다. 전체 과정을 대략적으로 설명하다 보니 그렇게 보이지만, 회의가 업무의 대부분을 차지하는 건 아니에요. 하지만 회의가 많건 적건 의사소통은 디자이너에게 굉장히 중요한 요소라는 생각은 들어요. 자신의 디자인을 제대로 설명하지 못하면 본인 스스로도 이해하지 못한 걸로 보일 테니까요. 그렇게 되면 클라이언트는 관심을 보이지 않게 됩니다. 프레젠테이션

능력도 디자이너가 갖추어야 할 중요한 덕목입니다. 이런 것들이 우리말로도 잘하기 어려운데 외국어인 영어로 할 때는 더 어렵겠죠. 계속 훈련이 필요한 것 같아요. 저도 스스로에게 늘 다짐하는 것이기도 해요. 영어로 훈련하고 싶은 분들이 계시다면, 디자인의 경우는 묘사력이 풍부해야 하므로 형용사 공부가 팁이 될 수 있을 것 같습니다.

전시라는 것이 종합적인 프로젝트다 보니 전시실 같은 공간 디자인과 브로슈어 같은 그래픽 디자인 등 여러 요소가 있어서 혼자 감당하기 힘들 텐데, 프로젝트 배정이나 업무 분담은 어떤 식으로 이루어지나요?

보통 부서 매니저, 다른 디자인 스튜디오로 치면 크리에이티브 디렉터가 전시를 배정합니다. 매니저에게 미리 이런 작업을 해 보고 싶다고 귀띔할 수는 있지만 보통은 매니저가 여러 사항을 고려해서 프로젝트를 배정해 줍니다. 작년 한 해 드로잉전을 제가 도맡아 해서 드로잉전이 열리는 공간에 대한 이해가 깊어졌습니다. 때문에 올해 말에 열리는 드로잉 특별전을 제가 맡게 되었지요. 또 다른 전시 공간에 대한 이해와 다양한 전시를 접하기 위해 올해는 사진전을 맡도록 계획이 잡혀 있습니다. 예를 들면 그렇고 경우에 따라 다릅니다. 또 매니저로서는 형평성도 고려해야 하기 때문에 특정 디자이너에게만 특별전을 주어서도 안 되고요. 한 전시회는 보통 두 명의 디자이너가 맡습니다. 하나의 전시를 디자인하려면 전시 그래픽(홍보물 그래픽과 갤러리 그래픽) 외에도 전시실 평면도와 정면도 등 3D 작업도 해야 해요. 우리 부서의 디자이너들은 크게 건축을 전공한 디자이너와 그래픽을 전공한 디자이너로 나뉘는데, 아무래도 건축 쪽 배경이 있는 디자이너들이 평면도, 정면도, 그리고 전시회에 필요한 가구 디자인 등을 맡게 되죠. 그렇다고 팀 구성이 꼭 건축 한 명, 그래픽 한 명 이렇게 되지는 않아요. 제 경우는 주로 그래픽을 담당합니다만 팀을 이룬 상대 디자이너의 특기와 강점에 따라 융통성 있게 업무를 나눠야 합니다. 그래픽에 강점이 있는 디자이너 둘이 팀이 될 땐 누군가 3D 작업해야 하기 때문에 동료로부터 서로 필요한 것을 배우는 분위기랍니다. 저도 처음엔 3D 도면에 익숙하지 않았지만 일하면서 계속 배워 나가고 있어요. 마찬가지로 건축을 전공한 디자이너들도 필요에 따라 그래픽을 배웁니다.

한 팀이 된 디자이너나 여러 부서의 의견을 반영하다 보면 의견 충돌이 일어날 때도 많을

⟨A Light Touch: Exploring
Humor in Drawing⟩전, 2008.
전시 공간, 타이틀, 그래픽
디자인을 담당했다. 타이틀을
직접 하나하나 손으로 그렸다.

것 같습니다. 동료와의 갈등은 어떻게 해결하나요?

문화적 차이라고 해야 할지, 미국인들은 설사 불화가 생겼더라도 업무 관계에서는 불편함을 만들지 않는 것 같아요. 어제 작은 문제로 언쟁했다고 하더라도 바로 얼마 후에는 웃으며 언제 그런 일이 있었냐는 듯 아무렇지도 않게 대합니다. 공사 구별이 뚜렷하다고 볼 수 있죠.

두 사람 또는 여러 사람의 의견이 항상 공통될 수는 없기 때문에 불협화음이라는 건 어디에나 존재하죠. 상황에 따라서 양보해야 할 때가 있고 상대방이 양보하도록 유도해야 할 때가 있습니다. 그 상대가 누군가에 따라 과정이 무난하기도 하고 힘들기도 하지만, 상대방이 양보하게 만들려면 제 의견이 설득력 있어야 하는 건 당연한 일이죠. 몇 차례 일해 본 경험이 있는 사람의 경우는 작업 패턴을 알기 때문에, 거기에 맞춰서 일하는 것도 제 방법 중 하나입니다.

일하면서 겪는 또 다른 문화적 차이는 어떤 것이 있을까요?

가장 큰 차이라고 하면 가치관의 차이일 겁니다. 미국에서는 겸손이 미덕이 아니에요. 오히려 자신감 없는 사람으로 비쳐서 마이너스 요인이 되는 것 같아요. 하지만 어릴 때부터 겸손해야 한다고 교육받으며 자랐는데 하루아침에 바뀌기는 힘들죠. 극복하려고 노력하고 있어요. 얌전하게 보이지 않고 적극적으로 행동하려고 노력 중이에요.

한국처럼 동료들과 친목 도모의 기회가 많지 않은 것도 차이라면 차이입니다. 개인주의 문화가 오래 자리 잡은 곳이어서 근무 시간을 마치면 집으로 바로 퇴근하는 게 보통이죠. 새로운 동료가 온다든지, 함께 일하던 동료가 그만두는 경우, 또는 크리스마스 연휴 등 특별한 날에는 간혹 부서에서 파티를 하긴 하지만 우리나라 회식 문화와는 많이 달라요. 샴페인 한두 잔에 디저트 먹으면서 한두 시간 같이 보내는 게 다예요. 그 외에는 전시 디자인을 하는 만큼 간혹 다른 미술관에서 좋은 전시가 있으면 함께 둘러보고 간단한 다과를 하는 정도지요.

미술관에서 일하면 예술 작품에서 영감을 얻을 수 있을 것 같다는 생각을 막연하게 하셨다고 했는데 그런 점이 미술관에서 일하는 장점이라면, 미술관이기 때문에 일반 디자인 회사와 특별히 다르다거나 적응하기 어려운 점은 어떤 것이 있을까요?

예전에 저는 디자이너는 디자인만 하는 사람이라고 생각했거든요. 그런데

미술관이다 보니 여러 부서의 사람들과 상호작용이 불가피해요. 1400명이나 되는
직원들이 일하는 곳이기 때문에 다양한 성격의 사람들을 많이 만나죠. 그 많은
사람들과 다 맞을 수는 없잖아요. 다양한 사람들과 일을 한다는 것이 제일 어려운
점이에요.

또 다른 점은 아무래도 언어, 그리고 문화적 차이가 아닌가 싶어요. 그래도
전 어려서 해외에서 자란 경험이 있어서 그동안은 언어 장벽을 크게 느끼지
않았어요. 모국어 같진 않아도 최소한 제 의사는 전달할 수 있었거든요. 그런데
미술관이라는 환경은 조금 달라요. 모르는 단어나 어려운 단어가 너무 많은 거예요.
하다못해 이메일을 보낼 때도 단어 선택에 신경을 많이 써야 해요. 외국에서 자란
사람이 우리나라 사자성어를 모르는 것과 같은 경우죠.

또 이곳은 워낙 규모가 커서 미술관 안에서 길을 익히는 데만 꽤 오랜 시간이
걸렸어요. 아직도 종종 길을 잃기도 해요. 또 회사마다 분위기라는 게 있잖아요.
그동안 제가 일했던 곳들, 그러니까 일반적인 디자인 회사들은 캐주얼한
분위기였어요. 티셔츠에 진을 입고 출근하고 스튜디오 안에서 음악도 틀고. 그런데
이곳은 많이 달라요. 옷도 좀 더 예의를 갖춰 입어야 하고 사용하는 언어나 단어
선택에도 신경 써야 하고, 그래서 새로운 적응 단계가 필요했어요.

기억에 남는 프로젝트가 있다면 소개해 주세요.
다른 디자이너들도 마찬가지겠지만 모든 프로젝트에 애착을 갖고 진행하기 때문에
프로젝트가 끝나면 허무하고 아쉽답니다. 그래서 기억에 남는 작업을 하나만
고르는 건 힘든 일이지만, 그래도 꼭 하나를 고른다면《경묘한 터치: 드로잉에 깃든
유머(A Light Touch : Exploring Humor in Drawing)》라는 전시가 기억에 많이
남습니다. 주로 15~16세기에 그려진 드로잉 중에 재치와 유머가 돋보이는(때로는
풍자적인) 작품을 모은 전시였습니다. 주제에 맞춰 전시 그래픽도 재밌게 하고
싶었고 그래서 생각해 낸 아이디어가 전시에 필요한 타이포그래피를 직접
손으로 그리는 거였어요. 드로잉 전이기도 해서 잘 어울릴 것 같았습니다. 전시회
타이틀이며 전시회를 알리는 모든 배너, 섹션별 타이틀의 타이포그래피를 직접
손으로 그렸어요. 타이틀 서체도 전시 작품 중 하나에 쓰인 서체와 비슷한 느낌으로
재디자인했고요.

처음에는 제 손글씨를 이용한 아이디어로 프레젠테이션을 했죠. 대부분 신선해서

좋다는 반응이었지만, 홍보부에서 아무래도 읽기 어렵다고 기존 서체를 써 달라고 했습니다. 하지만 아이디어를 죽이고 싶지 않았어요. 그렇다고 보수적인 그분들을 바꿀 수도 없어서 기존 서체를 스케치 느낌이 나도록 부분 부분 수작업으로 수정했습니다.

그렇게 가독성도 놓치지 않으면서 전시 성격에 맞게 딱딱하지 않고 유동성 있게 디자인한 후, 그걸 다시 스캔해서 작업했어요. 전시회의 메인 타이틀이나 큰 배너에 쓰이는 것들은 크기가 커서 거기 맞춰서 수작업으로 그리는 데만 꽤 시간이 걸렸습니다. 배너에 들어가는 게티 미술관 로고도 손으로 그려서 일관성 있게 표현했습니다. 멀리서는 모르다가, 가까이 와서 보고는 재미있어 하는 관람객들을 보면서 뿌듯했습니다.

어떤 프로젝트든 반응이 좋을 때가 가장 보람을 느낍니다. 사람이 참 단순하잖아요. 너무 힘들고 스트레스 받다가도 좋은 소리 들으면 금방 눈 녹듯이 맘이 누그러지곤 합니다. 어느 날 다른 부서의 수석 큐레이터가 와서 제가 한 전시회가 너무 좋다며 그 말 전하려고 일부러 먼 발걸음 했을 때, 또 전시 담당 큐레이터가 설치를 마치고 오프닝하는 날 눈물을 보이며 잘해 줘서 너무 고맙다고 할 때, 그럴 땐 그동안의 스트레스가 확 날아가죠.

마지막으로 해외에서 일하는 디자이너로서 이를 계획하고 있는 후배들에게 조언 한마디 부탁드립니다.

열정을 가지라고 얘기하고 싶어요. 그래야 자신의 능력을 최고로 발휘할 수 있는 것 같아요. 정말 하고자 하는 욕구가 있으면, 그 마음이 하는 일에서 드러나기 마련이니까요.

Photo by Rebecca Vera-Martinez

01	03
02	04
	05

01 《The Aztec Pantheon and the Art of Empire》전의 프레스킷, 2010. 메인 서체 및 아이덴티티 디자인
담당했다. 게티 빌라에서 열린 아즈텍 문명에 관한 전시로 기존 서체를 바탕으로 알파벳을 거의 다 다시
디자인했다. 프레스킷은 고대 문명 느낌을 살리기 위해 크라프트지에 메탈릭 잉크를 써서 엠보싱 처리했다.

02 《A Light Touch: Exploring Humor in Drawing》전, 타이틀, 2008

03·04·05 Getty Street Banner Book, 2009. 북디자인, 게티 미술관이 개관한 후부터 지금까지 디자인된
전시 홍보용 길거리 배너들을 하나로 묶은 책이다.

변다미
필립스 디자인
암스테르담

홍익대학교 산업 디자인과를 졸업하고 LG 디자인연구소에
입사해 6년간 일하던 변다미는 2007년, 나이 서른에 모든
걸 뒤로 하고 유럽으로 건너갔다. 두려움보다는 새로운 일에
도전하고 싶은 마음이 앞섰다. 필립스 디자인을 비롯해 몇몇
디자인 회사에 입사지원서와 포트폴리오를 보내고, 반응도
확인하기 전에 무작정 유럽행 비행기를 탔다. 현지에 도착해
지금 유럽에 있으니 연락을 달라고 다시 지원한 회사들에
연락했고 몇몇 회사와 인터뷰를 했다. 현재 필립스 디자인
암스테르담 본사에서 일반가전(Consumer lifestyle) 안에 있는
퍼스널 케어(Personal care) 분야의 디자인을 담당하고 있다.

필립스 디자인
Philips Design

필립스 디자인은 소비자 라이프스타일(일반가전), 헬스케어,
조명 분야의 제품을 선보이는 글로벌 기업 필립스의
디자인 회사이다. 1998년 필립스 그룹 내 단독 회사로
독립했으며, 세계에서 가장 큰 디자인 스튜디오 네트워크로
35개국에서 온 450명의 디자인 전문가들이 연간 3000개
이상의 프로젝트를 수행하고 있다. 네덜란드 암스테르담과
에인트호벤을 비롯해 애틀랜타, 앤도버, 보스턴, 홍콩, 파리,
푸네, 뉴욕, 시애틀, 싱가포르, 빈의 전 세계 12개 도시에
스튜디오를 두고 있다.
www.design.philips.com

변다미 책상 옆으로 보이는 IJ강

해외에서 디자이너로 일하고 살아가게 된 계기가 궁금합니다.

어린 시절부터 그림 그리는 걸 좋아했고 생각하던 걸 손으로 오밀조밀 예쁘게 만들어 내는 것도 즐겨 했어요. 그래서 대학 진학 때도 별 망설임 없이 산업 디자인을 전공으로 정했고 졸업 후에도 전공을 살려서 LG 디자인연구소에 입사해 오디오, MP3 분야에서 일했습니다. 6년 정도 근무하고 있을 때 문득 외국에 나가서 새로운 경험을 하고 싶다는 생각이 들었어요. 그때 나이가 서른이었습니다. 물론 생각을 실천으로 옮기기 위해선 용기가 필요했습니다. 흔히 말하듯 여자 나이로는 결코 적은 나이가 아니었고, 주변 친구들은 하나둘씩 가정을 꾸리고, 새로운 모험보다는 정착을 할 시기였으니까요 .

그러나 뭔가 새로운 일에 도전해 보고 싶다는 욕구가 강렬했고, 무엇보다도 '지금 아니면 안 된다. 더 늦어지면 못 한다.'라는 생각이 머릿속에서 떠나지 않았습니다. 유학이나 언어연수 경험은 없었지만 어릴 적 아버지의 해외 발령으로 가족 전체가 독일에서 5년가량 살았던 적이 있습니다. 그때 기억이 다시 유럽에 나올 수 있는 용기를 줬을까요? 유럽이라는 나라가 생소하지 않고 친근하게 다가왔고, 무엇보다 시간이 지나면서 그 시절이 그리워졌습니다. 한편으론 겁도 없이 밀어붙일 수 있는 배짱과 자신감도 있었던 것 같습니다. 무작정 제가 가고 싶은 필립스를 비롯해 유럽에 있는 몇몇 회사에 포트폴리오를 보냈습니다.

말씀하신 대로 '적지 않은 나이'라 쉽지 않은 도전이었을 거라는 생각이 듭니다. 저는 디자이너에게 정년퇴임이란 게 없는 외국의 문화가 부럽다는 생각을 가끔 합니다. 이상하게 우리나라는 나이든 디자이너는 활동하기 힘들다는 인식이 너무 강하잖아요. 그래서 갑자기 궁금해지는데 해외 진출에 적당한 나이대가 있다면 어느 정도 선일까요? 당시 '서른'이라는 숫자 때문에 조금 망설이기도 했지만, 지금 생각해 보면 해외 취업에 도전하기에 적당한 나이라는 건 없는 것 같아요. 젊다면 그만큼 신선한 감각을 지닌 디자이너로서 더 많은 기회가 있을 테고, 경력이 많다면 본인의 재능과 그동안 쌓아온 지식을 바탕으로 좀 더 전문적인 포트폴리오와 자기 PR이 가능하겠죠. 대학 선후배들 중엔 대학 졸업 후 바로 해외로 진출한 분들도 많고, 경력을 쌓은 후 나가는 분도 있으니 나이는 그리 큰 장벽이 아닌 것 같습니다. 나이보다는 본인이 하고 싶고 열정을 바치고 싶은 일이 해외에 있느냐, 있으면 도전을 하겠느냐에 대한 확고한 신념과 나아가서는 그것을 행동으로 옮기는

결단력이 더 중요한 것 같아요.

지금 제가 일하는 곳에 다니는 디자이너들을 봐도 연령대가 아주 다양합니다.
나이도 그렇지만 국적이든 성별이든 구애받지 않고 다양합니다.

포트폴리오 준비는 어떻게 했나요? 어떤 점에 중점을 두셨는지 궁금합니다.
저는 포트폴리오에 10개월 동안 공을 들였답니다. 디자이너에게 포트폴리오는
자신을 알릴 수 있는 수단입니다. 표지나 내용의 레이아웃만 봐도 이 디자이너가
어떤 사람이구나 파악할 수 있기 때문에 어느 한 부분도 소홀해서는 안 됩니다.
유망한 글로벌 기업에 보내오는 전 세계 졸업생들의 포트폴리오가 얼마나
많겠어요? 다양한 옷들이 진열된 쇼핑몰에서 눈에 띄는 옷을 사게 되듯이 남들과
차별화된 것, '첫눈'에 시선을 끄는 것이 중요합니다.
포트폴리오 준비를 하는 동안 '그 많은 포트폴리오 중 내 것이 버려지지 않고 1분
안에 눈에 들어오게 만들자.'라고 다짐했습니다. 세부적으로는 뒤쪽으로 갈수록
보는 사람이 지루해질 수 있다는 가정 아래 제일 먼저 시선을 끌 수 있는 작업, 가장
자신 있는 것들로 앞 페이지를 채웠습니다. 또 결과물만 나열하기보다는 과정을
많이 보여 줬고 중간 중간에 프로젝트를 하다가 일어난 에피소드나 재미있는
사진까지도 같이 넣었습니다. 그런 사진들도 저에 대한 이미지, 성격, 일하는 방식을
말해 주니까요.
인지도 있는 국제 공모전에서 수상한 경력이 있다면 객관적으로 실력을 증명하는
데 도움이 될 것 같습니다. 그러나 꼭 절대적으로 필요한 요소는 아니고, 그보다는
자신만의 색깔을 가지고 자신을 표현할 수 있는 포트폴리오를 만드는 것이 더욱
중요하다고 생각합니다.

인터뷰는 어떻게 이루어졌나요? 네덜란드까지 먼 여행이었을 것 같습니다.
사실 저는 연락이 오기도 전에 이미 유럽 땅에 있었습니다. 포트폴리오를 보내
놓고 후루룩 무작정 유럽으로 떠났거든요. 간 김에 여행을 하겠다는 목적도
있었고요.(웃음)
"지금 유럽 여행을 하고 있는데 내가 보낸 포트폴리오에 관심이 있고, 내가 누구인지,
내 작업이 어떤지 더 알고 싶다면 연락을 달라. 보이는 것 외의 재미있는 이야기를
더 많이 해 주겠다."라고 이메일을 보냈습니다. 그런데 정말 신기하게도 제가 유럽에

와 있어서 그랬는지 많은 회사들이 빠른 시일 안에 쉬이 연락을 주더군요. 서른에 떠난 유럽 여행은 저에게 매우 바쁜, 그리고 아주 기억에 남는 여행이 되었습니다.

채용 여부가 확실하지도 않은데 인터뷰를 위해 비행기를 타고 바다를 건너가는 건 부담이 여간 심한 게 아닙니다. 이미 유럽 땅에 있었기 때문에 회사들이 좀 더 쉽게 연락하지 않았을까 싶은데 어떤가요?

해외에 있는 회사가 인터뷰 요청을 할 때는 회사 측에서 여행 경비를 지원해 주는 것이 보통입니다. 비행기표, 그리고 유럽 외 지역에서 올 경우 하룻밤 묵을 수 있는 숙박비 정도는 지원이 되는 것으로 알고 있습니다. 그래서 지원자가 해외, 특히 유럽이 아닌 지역에 있을 경우는 회사에서도 심사숙고해서 인터뷰 대상자를 선택하는 듯합니다. 아무래도 비용이 많이 드니까요. 그렇게 본다면 저는 아마 당시 유럽에 있었기 때문에 회사 측이 좀 더 쉽게 접근할 수 있었을 거예요.

실제 인터뷰는 어땠나요? 인상 깊었던 부분이나 특별한 에피소드가 있다면 소개해 주세요.

유럽 회사들에서 경험했던 인터뷰 시간들은 참 길었습니다. 지금 일하고 있는 필립스의 인터뷰만 해도 2시간 반가량 걸렸습니다. 처음 한 시간은 연구소의 상급 관리자와 인터뷰를 하면서 자기소개 및 포트폴리오 프레젠테이션을 했고, 다음 한 시간 반 동안은 채용될 경우 같이 일하게 될 팀장과 동료 몇 명과 인터뷰를 했습니다. 결론적으로 말하면 채용 여부가 어느 한 사람의 의지로 결정되는 것이 아니라는 점, 같이 일하게 될 동료들의 목소리도 평가 조건에 들어간다는 점이 신선했습니다. 생각해 보세요. 같이 일할 동료 디자이너의 입장에서 새 디자이너가 어떤 사람인지 평가하고 팀원으로서 마음에 드는 사람을 뽑는 건 조화로운 팀워크를 유지하기 위해 중요한 요소니까요.

필립스 디자인은 세계적으로도 규모가 큰 디자인 기업입니다. 업무 환경에서 디자이너로서 느끼는 필립스만의 장점이 있다면 무엇인가요?

우선 규모가 큰 만큼 다양한 문화가 공존한다는 점입니다. 암스테르담과 에인트호벤 본사 외에도 유럽, 북아메리카, 아시아에 12개 지사가 있고, 35개국 이상에서 모인 450여 명의 디자인 전문가들이 연간 3000개 이상의 프로젝트를

해외 입사지원을 위해
만든 포트폴리오, 2006

01
포트폴리오와 표지, 그리고 변다미가 작업한 제품들을 하나하나 일러스트로 그린 엽서들. 당시 변다미는 인터뷰가
끝나고 이 엽서 세트를 인터뷰 담당자에게 기념으로 선물했다. 그들이 이 엽서를 사용하면 자신의 작품이 세계적으로
홍보되는 효과가 있을 거라고 소개했다.

02
LG와 아디다스의 코브랜딩 프로젝트인 스포츠 오디오 시리즈, 2003

수행하는 기업이니까요. 세계 각국에서 모인 디자인 전문가들과 일하다 보면 '내가 세계 속에서 디자인하고 있구나.'라는 느낌이 절로 들고 그만큼 여러 가지 생각과 다양한 관점을 접할 수 있다는 장점이 있습니다.

두 번째는 인간 중심주의(people-centric), 즉 이해하기 쉽고 단순한(sense and simplicity) 디자인을 통해 의미 있는 브랜드를 창출하기 위해 항상 소비자에게 귀를 기울이고 리서치에 엄청난 노력과 시간을 쏟아붓는다는 겁니다. 시장에 나온 필립스의 모든 제품들이 소비자의 의견에 따라 좋은 부분은 더 발전시키고 충고를 받았던 부분은 개선되도록 하고 있습니다. 전문적인 리서치를 통해 소비자가 원하는 것을 파악하고 정리한 후 디자인 프로세스를 진행합니다. 디자인 팀은 컨셉 단계, 디자인 단계, 나아가 구매 단계에서 실제 사용에 이르기까지 고객의 제품 체험을 세밀하고 주의 깊게 관찰합니다. 소비자가 특정 제품의 사용을 중지한 후 해당 제품에 대해 지녔던 좋은 추억이 제품 설계에 반영된 경우도 있다고 들었습니다. 디자인은 혁신과 도전이라고 생각합니다. 처음 나온 아이디어는 다음 단계에 영향을 줘서 더 나은 발상으로 발전할 수 있도록 도와주기도 하고, 진행해 온 컨셉이 시장에서 빛을 못 보더라도 자료로 정리되어 추후에 조언자 역할을 하는 거죠.

세 번째는 무척 전문화되어 있다는 점입니다. 디자인뿐만 아니라 양산 개발 과정에서 만나는 엔지니어들도 매우 전문화되어 있습니다. 예를 들어 면도기를 해체하면 나사까지 합쳐 부품이 200개가 넘는데, 이 모든 부품에 개발 담당자가 따로 있습니다. 면도 캡만 연구하는 사람, 면도날 전문가, 모터나 스위치, LED만을 담당하는 각각의 베테랑 엔지니어 등, 너무 세분화되어 있어서 놀랄 때가 많습니다. 그래서 디자인 프로세스 중 설계와 관련해 질문이 있을 경우 제품의 어느 부분 전문가를 찾아야 하는지 정확하게 알아야 하고, 혹은 동시에 여러 명이 관련 있는 부분이면 디자이너가 자체적으로 해당 기술자들을 한자리에 불러 모아 회의를 진행하기도 합니다. 엔지니어들을 상대하다 보면 걸어 다니는 백과사전을 만나는 기분입니다.

01
디자이너 사무실

02
그룹 테이블에서 팀 동료와
토론 중인 변다미

프로젝트는 어떤 방식으로 진행하는지 궁금합니다.

시작 단계에서 새로운 제품의 사양이나 컨셉을 정합니다. 이전 제품의 소비자 리서치 결과를 비롯해 모든 자료를 바탕으로 디자인 전문가, 비즈니스 전문가,

엔지니어 전문가가 한 팀이 되어 같이 결정해 나갑니다. 일종의 트라이앵글 구조죠. 제품 개발은 항상 이렇게 3개의 큰 트라이앵글, 즉 디자인, 비즈니스, 엔지니어 구조를 바탕으로 진행됩니다. 이를 바탕으로 최고의 디자인(Winning Design), 최고의 마케팅 제품 제안(Winning Proposition), 경쟁사를 앞서는 최고의 성능(Best Performance)을 달성하는 것이 목표입니다.

어느 정도 컨셉과 사양이 결정되면 디자인 담당자가 스케치 워크숍을 여는데, 이때는 담당 분야가 다른 팀의 디자이너를 초대해 같이 스케치를 할 수도 있습니다. 면도기 디자인 프로젝트에 커피머신이나 전동칫솔, TV를 담당하는 디자이너를 초대하는 것이지요. 이것은 다양한 시각에서 색다른 발상을 얻을 수 있는 좋은 기회가 됩니다. 워크숍에는 제품 디자이너 외에도 재질 전문가, 색채 전문가, 프로젝트 백그라운드를 맡고 있는 비즈니스 전문가, 여러 가지 기구 제안을 가져온 엔지니어, 트렌드 전문가가 모두 참여합니다. 그러곤 3일 정도를 스케치에만 전념합니다. 이 순간이 디자이너에겐 가장 즐거운 시간이죠.

이렇게 해서 얻은 디자인을 몇 가지 안으로 압축해서 모델을 만들어 소비자 테스트를 하고 그 피드백을 바탕으로 디자인을 계속 개선해 나갑니다. 재정리하고 테스트하고, 다시 개선하고 하는 과정을 거치면서 점차 최종 디자인을 찾아 나가는 거죠.

아, 소비자 테스트는 디자인뿐 아니라 제품의 컨셉이나 기능에 대해서도 프로젝트 중간 중간 꾸준히, 마지막 결과물이 나올 때까지 꼼꼼히 실행합니다. 이런 과정을 거쳐 3가지의 트라이앵글이 모두 성공적이라고 판단될 때 제품이 시장에 나오게 됩니다.

각 단계마다 디자인을 뒷받침하는 프로세스 및 분석 툴이 굉장히 정교한 것 같습니다. 또 어떤 것들이 있나요?

다양하고 정교한 리서치 툴도 필립스만의 장점입니다. 대부분의 기업들이 트렌드 리서치를 우선시하는 데 비해 필립스는 사람과 트렌드를 똑같이 중요하게 생각하고 동시에 접근하기 때문에 사회적 리서치와 인류학적 리서치, 심리학 리서치도 함께 이루어집니다.

이러한 리서치 접근 방식은 대부분 필립스의 의료 분야에서 주도적으로 사용해 온 툴입니다. 고객이 어떤 제품을 사용해 교감을 얻기까지의 '경험 단계'를 파악하는

01
17층에 위치한 사내 식당.
암스테르담이 한눈에
내려다보인다.
02
미팅룸이자 사내 바

회의와 스케치 워크숍 모습

겁니다.(필립스에서는 'experience flow'라고 부릅니다.) 간단한 예를 들면 환자가 병원에 와서 검사대에 눕기까지의 상황, 즉 병원에 대한 기대감, 도착 후의 행동 예측, 주변 환경에 따른 감정 변화, 실제 제품의 사용 경험 등 모든 것을 리서치나 예측을 통해 분석합니다. 사람들의 행동 분석은 물론 나아가 정신학적 측면까지 고려한 리서치입니다. 이것은 의학뿐만 아니라 우리가 일상생활에서 쓰는 전자 제품을 디자인할 때에도 자주 쓰이는 분석 툴입니다.

이 모든 과정을 거치려면 하나의 제품이 시장에 나오기까지 상당한 시간이 걸릴 것 같습니다. 프로젝트 기간은 보통 어느 정도나 되나요?
프로젝트 성격에 따라 진행 기간도 달라집니다. 중요하고 큰 프로젝트는 디자인 및 테스트, 완성 단계까지 1년이 걸리는 경우도 있고 짧은 것은 3개월에서 6개월짜리도 있습니다. 제가 진행했던 면도기 센소터치 3D의 디자인은 워낙 큰 프로젝트라 컨셉 및 소비자 테스트, 디자인 완료까지 총 1년이 걸렸고 개발 단계도 1년이 걸렸습니다. 한국에서도 출시한 것으로 알고 있는데 노력하고 고생한 만큼 기분이 아주 뿌듯합니다.

회사 생활과 디자인 작업을 진심으로 즐기고 있는 모습이 인상적입니다. 그런 면에서 본인이 디자인한 제품을 보면 절대 그냥 지나치지 못할 것 같은데요. 본인의 디자인 성향이랄까, 디자인할 때 중요시하는 점이 있다면 무엇일까요?
디자인은 예술이 아닙니다. 누군가 '이 디자인이 왜 좋니?'라고 물었을 때 단순히 '예뻐서……'라는 답으로는 디자인 프로세스 중에 상대방(협업해야 하는 엔지니어나 마케팅 담당자 나아가서는 소비자 등)을 납득시킬 수 없습니다. 아름다운 동시에 소비자에게 쉽게 다가갈 수 있고 소통 가능한 디자인이 정말 좋은 디자인입니다. 이렇게 시간과 정성을 들인 제품이 시장에서 좋은 반응을 얻고 화제가 되면 디자이너로서 그만한 기쁨은 없겠죠. 하지만 무에서 유를 창조하고 남들보다 먼저 새로운 것을 만들어 내고, 시장을 이끌어 간다는 것은 정말 어려운 일입니다. 저는 어떤 제품을 디자인할 때 무조건 이 세상에 없는 새로운 것을 창조하려고 애써 고민하기 전에 지금 눈앞에 있는 제품의 강점과 약점을 동시에 보고 강점은 더 두드러지게, 약점은 보완하는 방향으로 아이디어를 진행합니다. 문제를 정확히 알면 더 좋은 답을 쉽게 찾을 수 있을 때가 많거든요.

그리고 한 가지 컨셉에 열중해야 합니다. 좋은 아이디어가 많다고 이것저것을 한 제품에서 다 보여 주면 이도저도 아닌 디자인이 되기 쉽습니다. 강한 컨셉 하나면 사람들에게 어필하는 제품이 될 수 있습니다.

해외에서 디자이너로 살아가는 것의 장단점은 무엇일까요? 해외에서 계속 살아간다면 어떤 비전이 있는지 궁금합니다.

기회가 있다면 전 무조건 추천하고 싶습니다.● 제 삶의 모토는 "많이 경험하고 즐기자."입니다. 그래서 다른 사람들에게도 기회가 있다면 무조건 도전해 보라고 말하고 싶습니다. 예를 들어, 10년 동안 인생에서 다양한 경험과 넓은 시야를 만들어 가는 것이, 같은 기간 동안 책으로만 얻는 지식보다 더 값진 일이라고 생각합니다.

직장에서 일을 배우는 것뿐만 아니라 문화가 다른 곳에서 접하는 새로운 생활도 인생에 있어 큰 보물이라고 믿고 있습니다. 여러 가지를 경험하고 많은 사람들을 만나고 넓은 시각에서 생각해 보는 건 인생에서 자신의 가치를 높일 수 있는 소중한 기회라고 생각해요. 세상에는 많은 일들이 벌어지고 있고 그걸 다 경험하기에 인생은 너무나 짧으니까요.

● 2014년에 새로운 도전을 한다. 스위스 로잔에 본사를 둔 네스프레소(Nespresso)와 인터뷰를 성사시킨 것이다. 그 이후 2017년 현재까지 이노베이션 디자인 매니저(Innovation Design Manager)로 커피 머신 디자인을 책임 총괄하고 있다.

기회는 스스로 만들어 가는 것일 텐데요. 평소에 어떻게 어느 곳으로 안테나를 세우고 있어야 기회가 왔을 때 놓치지 않을 수 있을까요? 팁이랄까, 조언을 해 주신다면요?

꿈을 잊지 않고 다양한 시각으로 꾸준히 시도하다 보면 안테나를 굳이 세우지 않아도 자신도 모르게 기회가 다가오는 경우도 생깁니다. 생생하게 꿈꾸면 이루어진다고 하잖아요.

여자인 제가 남성 제품인 면도기를 디자인하게 될 줄 누가 알았겠어요. 하지만 전체 면도기 판매량의 절반 이상이 여자가 남자에게 선물하기 위한 것이라는 점을 감안한다면 여성의 감성이 '대박 면도기'의 필수조건이라고 할 수도 있겠죠.

자신감을 가지고 원하는 일에 도전하는 것 자체도 중요하지만 그러기 위해서 가진 것을 버릴 줄 아는 용기 또한 필요합니다. 안정적인 생활을 버리는 것이 두렵거나 모험 자체가 두려워서 행동으로 옮기지 못하는 경우가 많다고 생각합니다. 저 역시 쥐고 있는 모든 것들을 버리는 데 많은 생각과 용기가 필요했어요. 정든 사람들을 떠나는 일은 더 큰 결단이 필요했습니다. 하지만 금을 버려야 다이아몬드를 얻을 수

있다는 말이 있듯이 버려야 새로 채울 수 있다고 생각했습니다.

이런 경험담이 새로운 길을 떠나는 사람들에게 조금이나마 도움이 될까요?

저에게는 그 길이 국내냐, 해외냐는 중요하지 않을 것 같습니다. 단지 그 길 끝에

서 있는 자신의 모습이 본인이 원하는 것이라면 자신 있게 걸어가라고 말해

주고 싶습니다. 저는 요즘 네덜란드어를 배우고 있어요. 새로운 도전을 계속하고

싶습니다.

2010년에 출시된 필립스 센소터치(SensoTouch) 3D 면도기와
컨셉 단계 스케치들

집으로 가는 길 풍경

디자이너 변다미의 하루

8:30 I AM(AM)STERDAM

아침 공기가 오늘따라 차갑게 스며든다. '후' 하고
입 바람을 불어 본다. 눈앞에서 흩어지는 작은
구름 모양의 입김들. 차가워진 바람을 가르며
자전거를 타고 회사로 향한다. 암스테르담의
운하를 따라 걸려 있는 작은 다리들이 연속으로
나타난다. 어느새 거리에는 출근하는 자전거들이
행렬을 이룬다. 멀리 보이는 회사의 파란 건물.
바람을 가르며 힘차게 자전거 페달을 밟는다.

10:00 CAPPUCCINO MEETING

방금 내린 따뜻한 카푸치노와 함께 시작하는
월요일 아침 그룹 미팅. 다국적으로 구성된 디자인
팀원들이 한자리에 모이는 시간이다. 오늘은
내가 제일 먼저 프로젝트 업데이트 건에 대해
팀원들에게 설명한다.
다들 지난 주 뉴욕에서 있었던 소비자 조사 출장
결과를 궁금해하고 있다. 파란 눈들이 모두 나를
향한다. 목업과 렌더링을 공개하고 거울 뒤에서
소비자들을 관찰했던 흥미진진한 에피소드부터,
A안과 B안에 대한 소비자의 반응까지 모든 결과를
팀원들에게 발표하고 의견을 나눈다. 모두 내
디자인에 손을 들어 주었다. 혹시 미진하거나
놓치는 부분이 있을까, 사람들의 이야기에 귀를
기울인다.

12:00 OUTDOOR LUNCH

간만에 보는 파란 하늘과 따스한 햇볕. 식당에서 샌드위치를 집어 들고 햇빛을 놓칠세라 서둘러 밖으로 나간다. 암스테르담 IJ 강가에 자리 잡은 회사를 나서자 큰 강이 눈앞에 펼쳐진다. 마음속으로 서울의 한강과 겹쳐 본다. 강둑에 앉아 햇살 아래 지나가는 배들을 바라보며 샌드위치를 먹는 기분이 나쁘지 않다. 햇살, 맑은 공기, 따스한 기운. 이런 게 바로 최상의 광합성이 아닐까. 내 안의 엽록체가 활달한 에너지를 발산하는 기분이다. 지금 나는 오후에 있을 회의를 위해 에너지가 필요하다. 내 디자인은 제품화되어 출시될 때까지는 '완성'이 아니다.

14:00 BATTLE

두 시간 넘게 차를 달려 면도기 사업부가 있는 네덜란드 북쪽 드라흐텐에 도착했다. 엔지니어들과 하는 회의. 수십 개의 파란 눈이 나를 쳐다본다. 나 혼자만 외국인이다. 나 하나를 위해 10명의 엔지니어들이 네덜란드어가 아닌 영어로 회의를 진행한다. 조금 미안하다. 그러나 내용은 싸움에 가깝다. 나는 오늘 0.3밀리미터를 위해 두 시간을 달려왔다. 디자인, 비즈니스(영업), 엔지니어의 트라이앵글 구조. 각자 자기들의 입장을 위해 릴레이하듯 싸움을 계속한다. 엔지니어에게 주어진 사명은 '150퍼센트 기능 개선.' 디자이너에게 주어진 사명은 '마지막까지 경쟁사와 하는 디자인 테스트에서 완승.' 이 둘의 운명적인 싸움이 시작된다. 150퍼센트 기능을 높이려면 엔지니어는 0.3밀리미터가 절실히 필요하고 디자인을 살리려면 이 0.3밀리미터를 무조건 죽여야 하는 상황이다. 기능과 디자인의 싸움이다.

꼭 자석의 양극을 달리는 기분이다. 서로가 상대방을 거칠게 잡아당긴다. 스파크가 튀는 것처럼 아찔하지만 또 짜릿하다. 내 생애에 자로 재기도 힘든 0.3밀리미터 때문에 이렇게 싸우게 될 줄 누가 알았을까. 이 싸움은 제품이 양산에 들어갈 때까지 계속될 것이다. 0.3밀리미터로 내 디자인이 달라질 수도 있기 때문이다. 지금 내 디자인은 0.3밀리미터의 싸움이다.

18:00 DARK CHOCOLATE HIGHWAY

집으로 돌아오는 고속도로. 역시 피로를 달래는 데는 다크 초콜릿 아이스크림이 최고다. 진한 고동색 아이스크림을 입에 물고 달리다 보면 창밖으로 좋아하는 풍경이 펼쳐진다. 드넓은 바다를 끼고 펼쳐진 넓은 들판, 한가롭게 풀을 뜯는 하얀 양들과 드문드문 현대식 풍차들이 평화롭다. 조금 전 팽팽했던 회의의 열기가 조금씩 가라앉는다.

22:00 DREAMING DREAMS

내 방 책상 앞. 지금의 컨셉이 완성되기까지 출발점이 되어 준 첫 번째 면도기 스케치가 아직도 붙어 있다. 아이디어가 떠올라 단번에 그린 스케치, 거기서 지금의 제품 단계 디자인이 많이 벗어나지 않았을 때 희열을 느낀다.

인터뷰하기

스스로에게 정직해져라

지원자를 평가하는 요소는 작업의 질과 인성이다. 면접관의 눈에는
다 보인다고 가정해야 한다. 자신에 대해 정직하게 말하자. 능력이 안
되는 것을 함부로 할 수 있다고 장담해서도 안 된다. 열정과 노력은
시간을 통해 증명되는 것이니, 취업 후에 보여 줘도 늦지 않다.

포트폴리오는 접근이 용이하게 만들어라

포트폴리오를 펼치는 장소가 언제나 정리된 회의실일 거라고 가정하지
마라. 복잡한 사무실이나 테이블이 작은 카페에서 인터뷰가 진행될지도
모른다. 당신의 포트폴리오를 보려고 책상을 치우거나 전원을 끌어오는
일이 벌어지지 않게 해라.

당당함을 잃지 마라

일단 인터뷰 약속을 잡았다면 작업을 자신 있게 설명하는 법을 반복해서
연습하라. 자신감 없는 태도는 가지고 온 포트폴리오가 별로라는 말과
다를 바 없다. 영어나 현지어에 자신 없다고 기죽을 필요 없다. 능숙하지
않더라도 자신의 의사를 정확하게 전달할 수만 있으면 충분하다.

질문을 던져라

인터뷰는 회사에서 사람을 뽑기 위한 것이지만, 지원자가 본인 마음에
드는 회사를 고르기 위한 자리이기도 하다는 것을 명심해라. 게다가
인터뷰 기회는 한 번뿐이니 하고 싶은 말이나 회사에 대해 궁금한 점,
원하는 조건 등을 잊지 말고 말해야 한다.

경험을 많이 해라

당연한 말이지만 인터뷰 요령을 가장 효과적으로 익히는 방법은 직접
인터뷰를 경험하는 것이다. 처음보다 두 번째에 훨씬 나아졌다는 것을
스스로 느낄 수 있을 것이다. 설마 자신이 너무 완벽해서 지원하는 모든
곳에서 러브콜을 보낼 거라는 망상에 사로잡혀 있다면, 당장 그런 생각을
버리고 직접 부딪혀 보자.

혹평을 반겨라

누군가 당신의 포트폴리오를 보고 혹평한다면 고마워해야 한다.
앞에서는 칭찬만 하고 뽑지 않는 것보다 훨씬 낫다. 면접관은 단지
평가하는 사람이 아니라 실무 경험이 많은 선배이기도 하다. 그들이
하는 말에 완전히 동의하지 않더라도 귀담아 듣고 자신의 포트폴리오에
개선할 점이 없는지 살펴보자.

기회를 만들어라

정식 인터뷰만이 기회가 아니다. 사소한 만남이라도 자연스럽게 자신을
소개하거나 작업을 보여 주는 기회로 삼자. 이번에 안 되더라도 작업만
괜찮다면 다른 회사나 디렉터를 추천받을 수도 있을 것이다. 그리고
인터뷰에 대한 감사 편지를 보내자. 한 번의 만남이었지만 인연이 어디로
이어질지는 아무도 모른다.

자신을 믿어라

"멋진 작업을 하고 돈도 벌고, 둘만으로도 충분해."
"내가 만든 게 세계에 통할까? 클라이언트는 어디서 찾지?"

4장 스튜디오 창업

대학 졸업생 시절에 나는 마음 통하는 친구와 함께 우리 이름을 딴 스튜디오를
운영하자며 실제로 있지도 않은 스튜디오의 이름을 짓곤 했다. 지금은 전혀
생각하지 못했던 방향으로 우리의 삶이 흘러 왔지만, 그 당시 디자인 스튜디오를
운영하기 위한 가장 중요한 요소는 인맥이라고 생각했기에 일단 졸업하면 각자
다른 디자인 스튜디오에 취업해 인맥을 쌓은 뒤 다시 모여 사무실을 차리자며
나름의 계획을 짜기도 했다.

스튜디오 운영에 인맥이 중요하다는 생각에는 지금도 크게 변함이 없다. 현재
프리랜서 생활을 하고 있는데, 대부분의 일은 여전히 아는 사람을 통해 들어오고
있으니까. 하지만 시간이 지날수록 그에 못지않게 함께 일하는 사람이 중요하다는
생각이 많이 든다. 설립 초기에야 어떻게든 일을 얻는 것이 급하겠지만, 망하지
않고 어느 정도 굴러가기 시작한 다음에는 서로 이견을 조율해 가며 디자인에 대한
이야기를 나눌 수 있는 사람과의 관계가 스튜디오의 성장에 필요하기 때문이다.
그런 면에서 학교는 더없이 소중한 경험을 할 수 있는 곳이다. 디자인에 대해
스스럼없이 이야기를 터놓을 수 있는 동료를 만날 수 있는 공간이기 때문이다.

헬싱키라는 낯선 도시에서 스튜디오를 운영하고 있는 김형정 또한
교환학생으로 간 학교에서 지금의 아내이자 파트너인 헤니를 만났다. 현지인으로서
그녀가 스튜디오을 차리는 데 여러모로 도움이 되었을 테지만, 가장 크게 도움이 된
부분은 아무래도 디자인에 대해 서로의 생각을 공유하고 의견을 나누는 과정에서
비롯된 것이리라. 실제로 알레시라는 든든한 클라이언트와 관계를 맺게 된 제품
'도지(Dozi)'가 탄생한 과정도 그러했다. '도지'는 김형정이 알레시 워크숍에
참여하면서 나온 결과물이다. 당시 생태 디자인에 관한 논문을 쓰면서 워크숍에
참여하느라 힘든 시간을 보내던 김형정을 돕기 위해 헤니는 몇 가지 드로잉을 그려
왔다. 그 속에서 고슴도치를 발견한 순간 그는 자신의 논문 주제와 어울리면서
문화와 미학, 그리고 생태적 의미의 통합과 디자인을 아우르는 도지의 개념을

떠올렸다고 한다.

　'울프스 앤 정'이란 이름으로 유럽과 중국을 오가며 전시, 강의, 프로젝트
등 다양한 활동을 벌이고 있는 정보영 역시 해외에서 독립적으로 활동하게 된
배경에는 디자인에 대한 생각을 공유하는 동료와의 만남이 있었다. 사실 처음부터
스튜디오를 차릴 목적으로 해외에 진출하는 디자이너는 많지 않을 것이다.
김형정도 원래는 취업할 생각으로 갔다가 일이 잘 풀리지 않아 한동안 백수로
지내다 스튜디오를 차리게 됐다. 그의 표현에 의하면 "달리 할 수 있는 게 없었다"고
한다. 그럴 때 힘이 되어 줄 수 있는 동료의 존재란 무엇과도 바꿀 수 없을 것이다.

　그렇다면, 함께할 동료와 일거리를 가져다줄 인맥만 있으면 디자인
스튜디오를 차릴 최소한의 준비가 된 것일까? 그것도 해외에서? 아마 나라면
웬만하면 그런 모험을 하지는 않을 테지만, 사람 일은 아무도 모르는 것이니
경험자의 이야기를 들어 보도록 하자.

김형정
미카&헤니
부다페스트

서울대학교 산업 디자인과와 동 대학원 디자인학부를
졸업한 김형정은 대학원에 다니던 2000년, 핀란드에 있는
헬싱키디자인학교(UIAH)에 교환학생으로 건너가 그곳에서
평생을 함께할 동반자 헤니를 만났다. 이후 함께 한국으로
돌아와 2001년 알레시 워크숍에 참여해 고슴도치 모양의
클립꽂이인 '도지(Dozi)'를 디자인했다. 학업을 마치고
2002년 헝가리 부다페스트로 이주해 2003년부터 아내
샤로시 헨리에타(Sárosi Henrietta)와 함께 디자인 스튜디오
미카&헤니를 설립, 운영 중이다.

미카&헤니
Mika&Heni

2003년 헝가리 부다페스트에서 시작한 디자인 스튜디오로
제품, 공간, 그래픽, 텍스타일 등 다양한 분야의 프로젝트를
진행하고 이다. 자체적으로 한정 생산한 가구, 조명, 생활 소품
등을 판매하며 알레시 등의 클라이언트를 위한 프로젝트를
진행하기도 한다.

www.mikaheni.com

헝가리라는 낯선 곳에서 디자인 스튜디오를 운영하게 된 배경이 궁금합니다.
헝가리와는 어떤 인연이 있나요?
사실 부다페스트에 올 때만 해도 현지에서 어떻게 일할지 뚜렷한 계획이 있었던
것은 아닙니다. 30년 동안 한국에서 살았으니 또 다른 30년은 유럽에서 한번 살아
보자는 생각에 옮겨 왔습니다. 원래 복잡하고 사람 많은 곳을 싫어하는 성격이라
한국을 떠날 때 별다른 미련은 없었고 지금도 잘한 결정이었다고 생각합니다.
떠나기 전에도 이미 알레시와 협업 관계가 있었던 터라 알레시를 비롯한 잠재적인
클라이언트들과 만나고 소통하기에 이곳이 더 편할 거란 생각도 이주를 결정하게
된 이유 중 하나입니다.

처음부터 스튜디오를 차릴 목적으로 부다페스트에 온 건가요?
처음에는 헬싱키에서 교환학생으로 공부할 때 알게 된 분이 소개해 준 디자인
회사에 다니면서 새로운 환경에 적응할 생각이었습니다. 그런데 와 보니 뜻하지
않은 상황으로 한동안 백수로 지내게 됐습니다. 외국인 취업에 필요한 여러 가지
복잡한 절차를 몰랐던 것이 원인이었습니다. 저도 몰랐고 그쪽 회사도 몰랐어요.
그렇게 뚜렷한 일 없이 지내다가 이래선 안 되겠다 싶어서 망할 때 망하더라도
일단 저지르고 보자는 심정으로 스튜디오를 차렸습니다. 말이 스튜디오지 처음엔
차고를 작업실로 썼습니다. 지금은 작업실 겸 스튜디오를 마련해서 그곳에서
프로토타입 제작, 사진 촬영, 컴퓨터 작업 등을 하고 있습니다. 창업 계기를 짧게
정리하자면, '달리 할 수 있는 게 없었다'고 하는 게 정확한 표현이겠네요.

창업하면서 힘들었던 점은 무엇인가요?
경험이나 정보가 거의 전무한 상태에서 일을 시작해야 했으니 당연히 쉬운 게
하나도 없었습니다. 헝가리에서 유학 생활을 했던 것도 아니고 취직해서 경험을
쌓았던 것도 아니어서 주변 상황을 파악하고 여러 사회문화적 환경에 적응하는
과정이 가장 어려웠습니다. 물론 같이 일하는 아내가 그야말로 헌신적으로
도와주긴 했지만 아내 역시 학교를 졸업한 직후였기 때문에 이렇다 할 인맥도
없었고 어디다 조언을 구해야 할지도 막막했지요.

파트너인 아내와는 어떻게 만나 일을 시작하게 됐나요?

아내 헤니와는 2000년 헬싱키에 교환학생으로 갔을 때 처음 만난 이후 모든
것을 함께하고 있습니다. 서로 논문 쓰는 것도 도와주고 2001년부터 2002년까지
한국에서 살 때는 한국 디자인 회사에서 함께 일했습니다. 함께하게 된 특정한
계기를 꼬집어서 얘기하기는 어렵습니다. 그저 자연스럽게 생긴 일이지요. 서로가
서로를 필요로 했고, 함께 사는데 일을 같이 안 할 이유가 없지요.

아내를 만나고 유럽으로 이주하는 계기가 되었으니 헬싱키가 인생에서 큰 전환점이 된
것 같습니다.
그리 긴 시간은 아니었지만 헬싱키에서 보낸 시간은 제게 여러모로 많은 변화를
주었습니다. 심지어 신혼여행도 그곳으로 갔을 정도로 헬싱키는 우리 부부에겐
많은 추억과 의미가 있는 곳입니다. 지금의 아내를 만나게 된 곳이라 소중했고, 또한
세계 각지에서 온 다양한 전공의 동료들과 여러 프로젝트들을 진행하면서 디자인
제너럴리스트로서, 또 한 인간으로서 열린 자세를 갖는 계기가 되었습니다.
헬싱키가 제게 각별한 또 하나의 이유는 지금 제 이름인 '미카(Mika)'를 얻은
곳이기 때문입니다. 외국인 친구들이 '형정'이라는 이름을 발음하기 어려워해서
한동안 '김'으로 불렸습니다. 한국 사람 중에 김씨가 한둘도 아니고, 마음에 썩
들지 않았어요. 그런데 몇 주가 지난 후 핀란드 친구들이 제게서 핀란드인 기질이
다분함을 발견하고는 가장 전형적인 핀란드 남자 이름을 따서 저를 미카로 부르기
시작했습니다. 부르기도 좋고 기억하기 좋아서 기쁘게 받아들였지요. 이후 미카는
친구들만 부르는 애칭이 아닌 정식 이름이 되었습니다. 눈치 챘겠지만 스튜디오
이름은 함께 일하고 있는 아내와 제 이름을 따서 지은 것입니다.

제품 디자이너로서 우리나라의 디자인 환경과 비교할 때 유럽만의 장점이나 특징이
있다면 무엇일까요?
그동안 유럽의 여러 나라를 경험하면서 느낀 장점들 중 하나로 다양화된 디자인
유통 및 소비문화를 들 수 있겠네요. 이곳엔 소규모 디자인 장터나 디자인 전문
갤러리가 활성화되어 있습니다. 디자이너 개인이나 소규모 스튜디오 단위의 한정
생산품들이 유통되는 장들을 많이 볼 수 있고, 특히 디자인 갤러리에서는 상설
판매와 함께 전시 이벤트가 열려 다양한 형태로 디자이너가 대중과 소통할 수
있습니다. 때로는 여러 도시의 갤러리들이 연합해 장소를 옮겨 가며 전시를 하는데

이런 전시를 통해 종종 대기업과 연결되는 일도 생깁니다. 무엇보다도 디자이너들은 이런 활동을 통해 대중이 과연 무엇을 '좋아하고' 무엇을 '갖고' 싶어 하는지, 또 무엇을 '사고' 싶어 하는지 파악하게 되니 중요한 학습의 장이 됩니다.

무엇이 그런 다양한 유통 문화를 가능하게 했다고 보나요? 혹은 반대로 우리나라는 어떤 점이 부족할까요?

전통예술과 생활양식이 공예로, 공예가 다시 현대 디자인으로 점진적으로 변화하고 발전해 온 유럽의 디자인 역사와 달리 우리의 디자인 역사는 이전에 없던 문물의 도입, 산업 및 생활 방식의 변혁과 함께 최근에야 시작되었다고 볼 수 있습니다. 디자인 창작뿐 아니라 대중이 디자인을 받아들이는 행태 혹은 문화 역시 다르게 나타나는 것은 당연한 이치죠.

유통이나 소비 측면에서뿐 아니라 당연히 디자인 활동 자체에도 차이가 있습니다. 지금은 많이 달라지고 있지만 여전히 한국에선 디자인 역량이 전자 제품, 자동차 등 하이테크 분야에 편중되어 있죠. 반면 유럽에서는 가구나 주방용품, 생활 소품 등의 로우테크 분야와 하이테크 분야 사이의 균형이 잘 잡혀 있습니다. 앞서 말한 디자인 발전의 역사적인 차이에서 기인하는 문제로, 유럽의 디자인 기반 혹은 하부구조가 한국에 비해 상대적으로 튼튼하다고도 말할 수 있겠네요. 하지만 근래엔 한국의 학생들이나 젊은 디자이너들의 관심과 활동 분야가 다양해지고 있는 만큼 한국의 디자인도 점차 균형을 잡아갈 거라 생각합니다.

다시 유통과 소비 측면으로 돌아오면, 물론 유럽에도 명품과 유행을 선호하는 사람들이 없진 않지만 제가 보기엔 여전히 자신의 독특한 취향에 맞는 디자인을 찾아 향유하려는 소비문화가 훨씬 널리 퍼져 있습니다. 이런 환경이 있기에 디자이너들이 안정적으로 소득원을 확보하고 더 가까운 거리에서 대중과 소통할 수 있는 기회를 얻을 수 있는 거죠. 물론 자기 이름을 걸고 대중과 직접 만난다는 것은 디자인 개발 이외에 생산, 유통, 회계 등 모든 부분을 해결해야 하는 만큼 업무의 범위나 양이 증가한다는 걸 의미하지만 창작자에게 좋은 자극제가 됩니다. 이러한 부분들이 익명의 창작자가 되고 싶지 않았던 저로 하여금 지금 여기서 일하고 살아가게 한 중요한 이유 중 하나입니다.

경험의 폭에 따라 사고의 깊이와 폭도 달라지기 마련입니다. 핀란드와 헝가리 등 해외

01
디자인 스튜디오
미카&헤니의 단독
전시회 'PORTFÓLIÓ'의
오프닝 파티, 2005

02
부다페스트의
최고급 디자인숍 중
하나인 Vam Design
Center에서 판매 중인
한정 생산 제품들

경험을 쌓으면서 디자인에 대한 인식이나 디자인관에 변화가 있었는지 궁금합니다.
디자인에 대한 '모양새', '쓰임새', '재미', '값어치' 등의 가치에 대한 대중들의
성향 혹은 판단 기준은 문화권마다, 또 같은 문화권 안에서도 나라마다 다르게
나타납니다. 같은 유럽 안에서도 지역별, 나라별로 기후적, 역사적, 산업적 차이가
있듯이 디자인 성향에도 차이가 존재합니다. 가령 북유럽의 의자는 앉기 위해,
이탈리아의 의자는 보기 위해 디자인한다는 말이 있는가 하면, 북유럽 디자인은
자연적이고 따뜻하고, 독일 디자인은 기계적이고 차갑고, 이탈리아 디자인은
화려하며 뜨겁다고 말하기도 합니다. 이러한 말들은 현실과도 대체로 맞아
떨어집니다. 디자인 생산에서뿐만 아니라 소비 성향에서도 상당 부분 일치하고요.
이러한 차이점을 처음으로 체감한 것은 핀란드에서 공부하던 시절이었습니다. 그
전에는 '디자인' 하면 왠지 매끈하게 잘 다듬어져 대기업에 의해 생산되고 팔리는
물건들만 생각하고 그 밖의 것은 쉽게 떠올리지 못했습니다. 주로 전자제품이나
자동차 같은 것만 떠올렸죠. 창피한 일이지만 그랬습니다. 아마 그 당시 한국
디자인의 주류, 혹은 제가 속해 있던 학교의 테두리 안에 갇힌 사고를 했던 것
같습니다. 벌써 10년 넘게 지난 얘기네요.
이에 비해 핀란드는 전자제품, 가구, 텍스타일, 유리, 도자, 생활 소품, 주방기기,
공구류, 의료기기 등 다양한 분야에 걸쳐 디자인 활동이 골고루 발달해 있었고,
디자이너 한 명이 다루는 영역의 폭 또한 한국보다 넓어서 무척 신기하게 여겼던
기억이 납니다.

작업 프로세스가 궁금합니다. 제품을 만들 때 어떤 점을 중요하게 생각하나요?
독창성, 생태성, 생산성, 수익성 등 프로젝트마다 주안점이 다르기 때문에 짧게
답하기 어렵네요. 단, 시간이 지나면 지날수록 다문화적인 경험과 그것을 바탕으로
한 느낌, 혹은 직관을 중요하게 여기게 됩니다. 저희는 모든 디자인 프로젝트를
진행하면서 일종의 '직관 필터링 과정'을 거칩니다. 이 과정을 통해 사람들이 보고
싶어 하는 것, 그리고 소유하고 싶어 하는 것과 실제로 구입하고 싶어 하는 것을
걸러냅니다. 여러 차례 전시와 박람회에 참가하면서 사람들이 좋아하는 물건이
반드시 값을 지불하고 구입하길 원하는 물건은 아니라는 것을 알게 되었거든요.
이 과정은 마치 가족이나 친구에게 무슨 선물을 줄지 고민하고 선택하는 것과
비슷합니다. 문화적 영역과 타깃을 확정하고 경험에서 우러나온 직관에 따라

01
작업실에서 전시회
출품작의 결함 여부를
확인하는 헤니
02
전시회 준비로 분주한
작업실

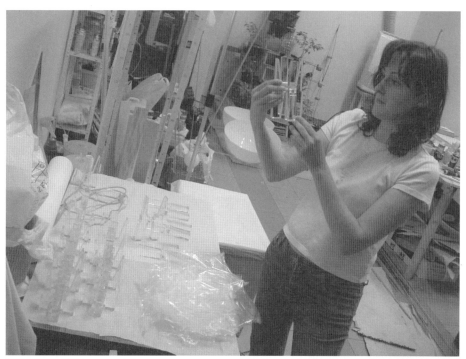

프로토타입을 제작 중인
작업대

앞으로 일어날 만한 일을 가정합니다.

이런 식으로 각 프로젝트마다 여러 디자인 아이디어 중에서 어떤 것을 발전시켜 다음 단계로 나아갈지 선택합니다. 우리의 직관이 항상 맞는 건 아니지만 지금까지는 어느 정도 성공적이었습니다. 시간이 흐르고 경험의 폭이 넓어지면서 이런 사유 실험 같은 예측 또한 더 정확해졌습니다. 더욱이 다른 문화적 배경을 가진 아내와 함께 다듬어 나가다 보면 그 판단은 더 타당해지지요.

두 분의 문화적 배경이 다른 것이 상호보완 역할을 하고 있다고 보면 되겠군요. 하지만 그런 문화적 차이에서 오는 문제점도 있을 것 같은데요, 문화적 정체성이라는 것이 디자이너로 일하고 살아가는 데 어떤 의미를 갖는지 궁금합니다.

부부로서, 그리고 함께 일하는 파트너로서 서로 다른 문화적 배경을 갖고 있는 것에 대해서 질문은 많이 받습니다. 그런데 저는 아시아인 혹은 한국인으로서 정체성을 보여 주려 의도하지 않고, 제 아내도 유럽인 혹은 헝가리인이라는 것을 의식하지 않습니다. 하지만 의도하지 않아도 우리 안에 지역적인 정체성이 깃들어 있기 때문에 자연스럽게 나타나겠지요.

지역적, 문화적 정체성은 그저 창조성의 원천 중 하나라고 생각할 뿐이지 그것을 직접적으로 시각화할 필요성이나 의무감은 느끼지 않습니다. 예전에 학생 시절에는 제 자신의 지역적, 문화적 정체성을 보여 주는 것이 중요하다고 생각했지만 지금은 더 이상 그렇게 생각하지 않습니다. 전혀 중요하지 않다고 할 수는 없겠지만 거기에 너무 집착하다 보면 오히려 창조적 사고가 제한될 수도 있거든요.

창조적 사고가 제한된다는 것은 어떤 의미인가요?

창작자로서 다양한 문화에 열린 마음을 갖는다는 것은 정보 흡수에 대한 것이기도 하지만 동시에 자기만의 것을 버린다는 걸 의미하기도 합니다. 디자인 작업을 하나의 오브제를 통한 소통이라고 볼 때, 때로는 원활한 소통을 위해서는 상대방의 주장 앞에 내 주장을 접을 줄도 알아야 합니다. 예를 들어 한국인으로서 가지고 있는 가치와 그렇지 않은 가치가 대립할 때, 창작자로서의 자존심과 시장 현실 간의 괴리를 발견할 때, 클라이언트와 원하는 바가 상충할 때에도 '자신의 것을 얼마나 잘 버리는가' 하는 것이 '디자이너로서 얼마나 오래 남을 수 있는가'와 직결된다고 생각합니다. 옳고 그름을 먼저 따지기보다 '다름' 자체를 인정하는 것은 상실이나

패배가 아니라 조화와 통합입니다.

둘이서 디자인 작업과 경영, 유통, 프로모션까지 신경 쓰려면 굉장히 벅찰 것 같습니다.
일손이 달린다든가 소규모이기에 겪는 어려움은 없는지요?
현재 스튜디오 정식 인원으로 저(한국인)와 아내(헝가리인) 뿐인데, 한국인과
외국인(혹은 외국인과 현지인)의 조합이 50대 50인 환상적인 구성이지요. 가끔
일손이 아쉬워서 외부 인력의 도움을 받기도 하지만 1년에 일주일도 채 안 되는
정도입니다. 내부적으로 운영하는 데 별다른 어려움이 없습니다.
어디서 무엇을 하든 행복한 삶을 사는 게 중요하죠. 저의 행복지수는 사회적
성공지수와 꼭 비례하는 것 같지는 않더라고요. 일과 생활에서 받는 스트레스가
적으면 적을수록 행복지수가 높아지는 것을 경험했습니다. 사람들과의 관계가 많고
복잡해질수록 스트레스는 많아지기 마련이기에, 일에서도 작은 규모를 선호합니다.
그래서 저와 아내 둘이서 북 치고 장구 치고 다 해결합니다. 가끔 힘들다고 느끼기도
하지만 속은 편합니다. 그래서 저희는 일단 소규모의 스튜디오 운영을 계속할
예정입니다. 내부의 갈등 조정에 대한 부담도 없고 외부의 환경 변화에 따른 탄력적
대응도 수월하기 때문입니다. 뭐 가끔은 아내와 저, 둘 사이에 사소한 의견 차이를
좁히기 쉽지 않은 때도 있지만 그것을 '어려움'이라고 말할 순 없겠지요.

두 분 외에 디자이너를 채용한다면 디자이너의 어떤 자질을 중요하게 평가할 것인지
궁금합니다.
사람을 채용한다는 것은 단순히 일을 시키는 차원이 아니라 고용인의 안정된 미래,
혹은 그에 대한 비전을 제시해야 하는 책임감을 수반합니다. 안 그러면 뭐 착취와
다를 게 없겠죠. 전 아직 제 자신이 그럴 준비가 되어 있지 않다고 생각합니다.
간혹 한국 디자이너로부터 저희 스튜디오에서 일할 수 있는지, 취업 가능성에 대한
문의를 받곤 합니다. 그분들의 관심이 저로선 무척 고맙지만 정중히 사양할 수밖에
없습니다. 만일 제가 채용 의사가 있고 그분들의 디자인 능력이 뛰어나더라도,
현실적으로 이곳 현지인들에 비해 한국 디자이너들이 더 높은 평가를 받기 어려운
부분이 있습니다. 언어 구사 능력, 한국과는 다른 사회문화 환경에 대한 이해 등을
생각해 보면 말이죠. 혹시 해외 경험이 없으신 분들께서 해외 취업을 준비하신다면
이런 점들을 유의하시기 바랍니다.

해외에서 일하고 살아가는 데 가장 걸림돌이 되는 것이 언어 문제입니다. 어떻게
대처하고 있는지 궁금합니다.

핀란드는 영어가 널리 통용되는 편이었지만 이곳은 그렇지 않다 보니 현지어를
능숙하게 구사할 필요가 있습니다. 헝가리어가 워낙 배우기 어려운 언어인지라
처음 한두 해 동안은 정말 고생이 심했는데, 지금은 그리 불편하지 않을 정도로
늘었습니다. 여전히 각종 계약서나 세무 관련 업무 등, 전문용어가 많이 쓰이는
부분에서는 아내의 역할이 절대적이지만요. 언어 능력이 향상될수록 제 대인관계나
정보 습득의 폭이 훨씬 넓어지는 걸 느낍니다.

하지만 외국어를 원어민 수준으로 구사해야 한다는 부담을 갖고 공부를 시작하면
너무 어렵고 또 원어민처럼 구사할 필요도 절대 없습니다. 상대방의 말을 알아듣고,
자신의 의사를 논리적으로 정확히 전달할 수 있다면 그것으로 충분합니다.
발음이나 고급스러운 어휘 구사는 그 다음 문제겠죠.

외국인으로서 일하고 생활하는 데 어려움은 없나요?

외국인이기 때문에 겪는 어려움은 별로 떠오르지 않습니다. 유럽 내에서도
나라마다 일을 진행하는 방식이 틀려 절차상 사소한 오해를 빚은 적은 있지만 그리
큰 문제는 아니었습니다. 쉽게 말해, 외국인과 일하면 더 어렵고 한국인과 일하면 더
쉬운 그런 경우는 전혀 없어요. 굳이 따져 보자면 오히려 반대의 경우가 더 많을 것
같습니다. 한국인과 일하게 되면 먼저 나이를 따져서 상하관계를 규정하고 대화가
진행되는 경우가 많아 서로 자유로운 의견 교환이 제약되는 경우가 종종 있지요.
유럽 국가들이 전반적으로 일의 진행 속도가 느려 답답함을 느낄 때가 많지만, 속도
빠른 한국에서 온 제가 적응하고 미리 계산에 넣어야 할 사항이라고 생각합니다.
처음엔 적응이 안 돼서 많이 힘들었습니다. 협력 업체의 여름휴가 기간이 한 달이
넘는 경우가 허다하고 대부분 4시 30분이면 업무를 끝냅니다.(심지어는 2시에 끝나는
곳도 있습니다.) 금요일 오후부터는 대부분 쉬니까 한국에서처럼 24시간 빠른 일
처리를 기대하면 자기 속만 터질 뿐이에요. 심지어 이메일을 받고 바로 답장을
보내면 고마워하며 놀라는 경우도 많고요.
처음엔 웃돈을 준대도 제작 주문 받기를 거부하는 사람들을 상대하기가 너무
어려웠지만 지금은 저도 덩달아 일하는 시간이 짧아졌습니다. 이곳의 사회
분위기가 일이나 사회적 성공보다 가족과의 시간, 개인적 여유를 더 중요하게

생각합니다. 그것은 제가 바꿀 수 없는 부분이고 또 바꿀 이유도 없다고 생각해요. 적응할 수밖에 없었고 지금은 저도 그렇게 지내고 있는데 다행으로 여기고 있습니다.

디자이너로서 해외에서 살아가고 일하면서 느끼는 장점이 있을까요?
삶의 터전을 유럽으로 옮기면서 다양한 문화적 환경을 몸소 체험하고 사고의 스펙트럼을 넓힐 수 있게 되었습니다. 적어도 두 문화권을 접하고 그 문화권 안의 다양한 사람들을 이해한다면, 창작의 근원이 되는 자극이나 정보의 양이 늘어나는 만큼 결과물의 질도 상승할 것이라고, 또한 제가 디자인한 결과물을 받아들일 사람들에 대한 이해의 폭도 넓어질 거라고 믿고 있습니다. 가령 책상다리하고 한국 음식을 먹을 줄 모르는 사람이 소반이나 쇠젓가락을 디자인하기 힘들 듯이 성냥갑 같은 아파트에서 평생을 살면서 정원 손질 도구를 디자인하기는 쉽지 않겠죠.

그렇다면 살아가는 장소가 디자이너에게 어떤 의미가 있을까요?
지역에 따라 약간의 장단점들이야 있을 수 있겠지만 장소의 문제가 디자이너로서 활동하는 데 결정적 요인으로 작용한다고는 생각하지 않습니다. 이미 여러모로 세계는 열려 있으며, 노력만 하면 얼마든지 다양한 문화적 체험이 가능한 세상에 살고 있으니까요.
우리가 어디 있든 자기만의 정체성을 갖고 살아가므로 어떤 나라 '안에' 혹은 '로부터'라는 논쟁 자체는 우리한테 그리 중요하지 않습니다. 어쩌면 시대에 뒤떨어진 이야기일 수도 있습니다. 또 특정 국적이 디자이너에게 어떤 이익이나 불이익을 준다고도 생각하지 않습니다. 예를 들어 알레시가 제 프로젝트를 생산하기로 결정한 이유는 제가 한국인이어서가 아니라 '도지'(고슴도치 모양의 클립꽂이)가 그들이 보기에 좋은 디자인이었기 때문입니다. 또한 우리 스튜디오가 여러 나라에서 계속 주문을 받는 것은 스튜디오가 헝가리에 있기 때문에 아니라 고객들이 우리 디자인에 만족하기 때문인 것이죠. 가끔 일 때문에 독일어나 이탈리아어를 할 수 있으면 좋겠다고 생각하지만 그건 지역적 정체성의 문제가 아니라 개인적인 능력의 문제일 뿐입니다.

01 팜세컨드(PALM2ND), 2005년 출시. 휴대전화나 열쇠, 우산 등의 소지품 수납과 옷걸이 기능을 겸하는
 가구. 현재 팜써드(PALM3RD) 디자인이 진행 중이다. Limited Editions of Mika&Heni

02 미지(Mizi), 2000년 핀란드에서 시작된 친환경적 조명 프로젝트로 2004년 제품화되었다. Limited
 Editions of Mika&Heni

03 옵세컨드(OP2ND), 2000년 제작된 Op의 업그레이드 버전으로 2005년 출시되었다. Limited Editions
 of Mika&Heni

04 도지(Dozi), 2004년 알레시를 통해 출시. 처음 세 가지 색상으로 출시된 이후 지금까지 두 번의 스페셜
 에디션이 출시되었다.

05 비비 시리즈(bibi-series). 비비(bibi) 이쑤시개꽂이·화병, 비비마마(bibi-mama) 냅킨꽂이·화병,
 비비바바(bibi-baba) 소금·후추통. 2006년 출시된 이래 MoMA Store에서 판매되기도 했다. 유럽 및
 일본에서 특히 큰 호응을 얻고 있다. Limited Editions of Mika&Heni

06 뽀리(Pori), 2010년 말에 출시된 돼지저금통. Limited Editions of Mika&Heni

정보영
울프스 & 정
베이징

2002년 홍익대학교 목조형가구학과를 졸업하고
이듬해부터 영국 로열 컬리지 오브 아트(RCA)에서 디자인
프로덕츠(Design Products)를 공부했다. 2005년 RCA에서
함께 수학한 벨기에 디자이너 엠마누엘 울프스와 디자인
컬렉티브 드로우미어십(DrawMeaSheep)을 결성해 전시와
디자인 활동을 해 오다 2008년 중국 베이징으로 스튜디오를
옮긴 이후 울프스 & 정(Wolfs & Jung)이라는 이름으로
활동을 이어가고 있다. 유럽과 중국을 오가며 디자인,
전시 활동을 하며, 북경 중앙미술대학 국제 파운데이션
프로그램에서 강의 중이다.

울프스 & 정
Wolfs & Jung

2005년 드로우미어십이라는 이름으로 벨기에 브뤼셀에서
결성된 디자인 컬렉티브로 디자인에 대한 개념적 접근을
통해 감성적이고 사색적인 작품들을 선보이고 있다. 주류
디자인이나 산업적 디자인에서 벗어난 프로젝트를 통해 자연,
테크놀로지, 사회문화적 트렌드에 대한 논점들을 반영한 작품
활동을 하고 있다. 2009년부터 울프스 & 정이라는 이름으로
활동 중이다.

www.wolfsandjung.com

유학을 마치고 후 취업이나 귀국 대신 스튜디오 창업을 선택하게 된 동기는 무엇인가요?
유학 중이던 런던 로열 컬리지 오브 아트에서 같이 디자인을 공부하던 엠마누엘
울프스와 여러 차례의 공동 작업과 토론을 거치다 보니 디자인에 대한 공감대를
형성하게 되었고, 함께 만들어 가던 디자인 철학을 좇아 졸업과 동시에 스튜디오를
구성하게 되었습니다. 아무것도 규정되지 않은 공간에서 자유롭게 하고 싶은
작업을 하고 싶어서였지만, 자유가 큰 만큼 책임도 큰 형태라고 할 수 있죠.

지금 활동하고 있는 스튜디오에 대해 소개해 주세요.
울프스 앤 정은 두 명의 프리랜서 디자이너로 구성된 디자인 컬렉티브입니다. 둘이
함께 프로젝트를 구상하고 작업하고 전시를 하면서 작은 디자인 그룹의 정체성을
만들어 가고 있습니다. 2005년 후반부터 가구, 조명 디자인 등의 작업을 통해
그룹의 디자인 철학을 소개하고 있고, 또 다른 회사의 의뢰를 받아 제품 개발,
그래픽 디자인, 공공 디자인 작업을 하는 등 외부 프로젝트도 진행하고 있습니다.
스튜디오의 첫 근거지는 벨기에였습니다. 프랑스와 네덜란드 사이에 있는 벨기에에는
작은 나라지만 유럽의 중심부에 있어서 국가 간 이동이 쉽고 런던과는 또 다른
종류의 다문화성을 가진 곳입니다. 3년 동안 벨기에 스튜디오에서 해 오던 작업
일부를 2008년 말 베이징으로 옮겨 현재 유럽과 중국을 오가며 전시, 디자인, 강연
등을 하고 있습니다.

베이징으로 옮기게 된 계기는 무엇인가요?
2008년 봄, 브론즈 작품 제작을 위해 베이징에 갔다가 커다란 사회적, 문화적,
경제적 변화를 거치고 있는 중국을 경험하고 싶다는 생각이 들었고, 우연치 않게
북경 중앙미술대학에서 강의할 기회도 생겨 스튜디오를 옮기게 되었습니다.
사회 문화적으로 안정되어 다소 단조로운 유럽에 비해, 직접 경험하지 못한 한국의
1960년대와 현재가 공존하는 베이징은 디자이너에게 매우 흥미로운 곳입니다.
또 중국 학생들을 가르치면서 중국의 미래를 만들어 갈 디자이너, 아티스트들의
가치관을 이해하고 그들의 사고를 넓히는 데 도움을 줄 수 있다는 것도 큰
보람입니다. 생활환경과 언어권의 변화에 적응하는 것이 쉽지만은 않고 어떤 면에서
모험이기도 하지만 변화를 거듭하며 성장해야 할 디자이너로서는 커다란 가치를
지닌 경험이 되고 있습니다. 예기치 않게 3년째 베이징과 유럽을 오가며 작품 제작,

전시 활동을 하고 있고, 중국에서의 경험이 작업의 내용과 방법에 직간접적으로
큰 영향을 미치고 있습니다.

드로우미어십이라는 초기 그룹명이 특이합니다. 어떤 의미를 갖고 있나요?
엠마누엘과 저는 개념 디자인(conceptual design) 또는 컨템포러리 디자인
(contemporary design)이라고 불리는 분야의 작업들을 하고 있습니다.
제품 자체보다는 디자인 철학에 더 관련된 접근이라 할 수 있습니다. 디자인의
기능성과 생산적 측면을 강조하는 주류 디자인과 달리 디자인의 보이지 않는
측면, 즉 사회 – 문화와의 연관성과 그에 대한 비판 등 인간의 사고와 감정을 좀 더
고려하는 작업들입니다.
드로우미어십이라는 이름도 그런 의미에서 지었습니다. 생텍쥐페리의 『어린
왕자』에서 나오는 일화에서 따왔죠. 생텍쥐페리가 사막에 추락했을 때 어린
왕자를 만나죠. 왕자가 양을 한 마리 그려 달라고 하자 그는 누구나 생각하는
양의 모습을 그립니다. 하지만 그림에 만족하지 못한 왕자가 자꾸만 다시 양을
그려 달라고 하자 결국 조종사는 작은 상자를 그려 주며 이 안에 네가 원하는
양이 들어 있다고 합니다. 이 일화에 나오는 상자 속의 양처럼 우리도 눈에 보이는
것에서만이 아니라 사고와 상상을 통해 새로운 가능성과 의미를 찾는다는 뜻에서
'드로우미어십'이라고 정했습니다.

그룹의 디자인 철학, 그러니까 사회 – 문화와의 연관성이라는 차원에서 실제 예를 들어
주시겠어요.
오늘날의 디자인은 더 이상 단순한 문제 해결이나 실용성에 한정되지 않는 하나의
표현 매체라고 생각합니다. 런던 RCA에서 실험적이고 열린 형태의 교육을 받으면서
이런 디자인 사고를 키우게 되었습니다. 졸업 후 스튜디오 활동에서도 디자인으로
표현할 수 있는 영역을 넓혀가려고 노력해 왔고, 대표적인 예가 스튜디오의 주요
프로젝트 중 하나인 '네이처 V2.01(Nature V2.01)'입니다.
2005년 말, 사회적으로 커다란 이슈가 되었던 유전자 변형 식품이나 지구온난화,
환경오염 등에 대한 뉴스들을 접하며 많은 토론을 했던 기억이 납니다. 당시
목재를 이용한 의자 디자인 프로젝트를 진행하고 있었는데 그런 토론 내용이
자연스럽게 디자인에 반영되었습니다. 론 아라드의 말처럼 "디자인이 어떠한

벨기에 스튜디오 작업 공간

재료에 디자이너의 뜻/의지를 부여하는 것"이라면, 인간이 단순히 기계가 아니듯 디자이너의 바람 또한 단순한 기능 이상의 것일 수 있다고 생각합니다. '네이처 V2.01' 프로젝트는 책임질 수 있는 미래에 대해 토론하고 숙고하는 기회를 만들고 싶은 디자이너의 바람이 조금은 초현실적인 가구 디자인을 통해 반영된 것이라 할 수 있습니다.

스튜디오 자체 프로젝트 외에 외부 의뢰를 받아 진행한 프로젝트로는 어떤 것들이 있나요?

종종 프리랜서 디자이너로서 타 회사의 프로젝트에 참가하기도 합니다. 그중 재미있었던 게 '어딕트랩(Addictlab)'의 크리에이티브 엑스레이입니다. 얀 반 몰이라는 분이 만든 어딕트랩은 디자인, 아트와 관련된 여러 분야의 창조력을 하나로 모아 혁신을 이끌어 내는 창의적인 싱크탱크입니다. 예를 들어 디자인을 통해 변화와 혁신을 도모하려는 기업이 이곳에 프로젝트를 맡기면 어딕트랩은 패션, 디자인, 엔지니어링, 사진, 음악 등 여러 분야의 전문가들을 모아 '크리에이티브 엑스레이'라 불리는 브레인스토밍 과정을 거칩니다. 그 과정에서 나온 아이디어를 종합해 기업 측에 새로운 방향을 제시하는 거죠.

얀 반 몰과는 벨기에서 열었던 첫 전시회를 통해 알게 되었고 이후 전시, 디자인 숍, 책자 발간 등 여러 형태의 협업을 하게 되었습니다. 제가 참여했던 프로젝트를 설명하자면, 그가 선정한 여러 분야의 디자이너들이 함께 초대되어 한 회사의 신상품 개발에 필요한 핵심 아이디어를 내는 것이었습니다. 다각도로 관련 내용을 분석하고 토론하며 디자인과 브랜딩을 많이 배울 수 있었던 프로젝트였습니다.

흥미로운 그룹이네요. 기업 입장에서는 새로운 아이디어나 돌파구가 필요할 때 활용하기 좋을 것 같습니다. 어딕트랩은 필요할 때만 결성되는 유기적인 그룹이라는 생각이 드는데, 좀 더 소개해 주세요.

유기적이란 말은 어딕트랩을 정의하기에 아주 적절한 표현입니다. 여러 디자이너, 아티스트가 자발적으로 참여한다는 점, 그리고 비전을 제시한다는 점에서 다른 디자인 에이전시나 광고 회사와는 차별화됩니다.

하지만 이 그룹에서 나오는 창의적인 아이디어들이 기업의 제품 개발이나 마케팅에 이용될 수 있다고 해서 기업에 속하거나 수동적인 단체로 생각하면 큰 오산입니다.

어딕트랩은 디자인을 통해 긍정적인 미래를 만들고자 하는 전 세계 디자이너들이
아이디어를 나누고 함께 리서치할 수 있도록 만남의 장을 제공하고, 거기서 발생한
시너지 효과를 사회와 기업이 필요로 하는 곳에 전달하려는 목적을 갖고 있습니다.
10여 년 동안 얀 반 몰이 열린 사고를 가진 디자이너들에게 각별한 애정을 갖고
만들어 온 노력의 결과물입니다. 누구나 참여할 수 있고, 웹사이트*를 통해

● www.addictlab.com

구성원들 간에 연결고리를 유지해 나가고 있죠.
물론 제가 참여한 크리에이티브 엑스레이 프로젝트처럼 기업이 아이디어에 대한
대가를 지불하는 경우도 있습니다. 하지만 대부분의 프로젝트에서 이윤 추구는
일차적인 목표가 아니라서 활동의 많은 부분을 디자인과 관련된 주요 논점에 대한
책자를 발간하고 전시 등을 여는 데 할애합니다. 앞으로 디자인의 방향을 제시할 수
있는 기반을 더 풍성하게 만드는 역할을 하는 거죠.

디자인 작업뿐 아니라 생산, 판로 개척, 프로모션 등 모든 것을 직접 해야 합니다. 무엇
보다 외부의 인적 자원과 협업이 중요할 텐데 어떤 식으로 네트워크를 만들어 가요?
필요한 사람들과 네트워크를 만들어 가는 것은 어떤 분야에 몸담고 있느냐에 따라
여러 방법이 있을 겁니다. 제 경우는 국제적인 전시에 활발하게 참가해 온 덕분에
큐레이터, 에디터, 인테리어 디자이너, 언론 관계자, 소매상, 수집가 등 디자이너로
활동하는 데 필요한 여러 사람들을 접할 기회가 많았습니다. 문제는 이런 전시
활동이 한두 번으로 끝나서는 안 되고 계속 발전하는 모습을 보여 주어야 한다는
거죠. 어떤 작업 하나가 인지도를 얻는 데 걸리는 시간도 고려해야 하고, 또
디자인계의 정작 중요한 사람들은 그 디자이너의 활동 전체를 지켜보다가 자신들이
필요한 때에 연락을 취하는 경우도 많기 때문입니다.

두 명의 디자이너로 이루어진 소규모 그룹이다 보니 일손이 부족할 때도 있을 것
같습니다. 디자이너를 채용할 계획은 없나요? 만약 채용한다면 지원자의 어떤 자질을
중요하게 볼 건지 궁금합니다.
프로젝트에 따라 여러 분야의 전문가들과 협력하게 되지만 아직까지는 그룹 내에
누군가를 장기간 채용해 본 적은 없습니다. 3~4년 전부터 인턴으로 일하겠다는
포트폴리오가 자주 들어오고 있는데 평소에 관심 있고 좋아하는 작업을 하는
스튜디오에서 경험을 쌓고 싶어 하는 프랑스나 벨기에 학생들과 졸업생들이

대부분입니다. 문제는 현재 베이징에서 진행하는 작업에 필요한 언어가 중국어이기 때문에 유럽 학생들에게 기회를 주지 못했습니다. 작년에는 조소를 전공한 중국 졸업생과 일했었고, 올해는 중앙미술대학에서 제품 디자인을 전공한 학생이 인턴으로 일하고 있습니다. 자질이라면 무엇보다 영어, 중국어 등 언어 구사력과 함께 열린 생각으로 다양한 재료와 테크닉을 경험하며 미학적 관점을 공유할 수 있는 것입니다.

스튜디오의 작업 환경은 어떤가요?
벨기에서는 창고로 쓰던 건물을 빌려 기본적인 기계류를 갖추고 직접 프로토타입을 제작하곤 했습니다. '네이처 V2.01'처럼 수작업이 필요한 프로젝트는 몇 달간 아침부터 밤까지 매일 이곳에서 실험하고 작업하며 만들었습니다. 그 외의 프로젝트는 관련 재료와 필요한 테크닉에 따라 외부 업체에 의뢰해서 만듭니다. 사용 도구는 작업에 따라 종류가 달라지기 때문에 필요한 재료나 프로세스가 생기면 완벽하진 않더라도 다루는 방법을 익히려고 노력합니다. 그 도구가 때로는 목공 기계, 3D 프로그램, 그리고 재봉틀이나 화학 약품이 되기도 하는데 이런 것들을 다루는 과정 속에서 새로운 아이디어가 생겨나기도 합니다. 하지만 프로젝트가 재료나 테크닉에서 출발하는 경우는 많지 않습니다. 읽고 있던 책, 전단지, 우연히 보게 된 프로그램, 전시, 거리, 사진 등 일상생활 속의 갖가지 경험을 재고하고 그에 대해 이야기를 나누며 조금씩 만들고자 하는 프로젝트를 발견하는 경우가 더 많기 때문에 실제 스튜디오에서 제작에 투여하는 시간보다 더 많은 시간을 리서치에 소요하는 것 같습니다. 베이징에서는 생활공간의 일부를 스튜디오로 사용하고 있습니다. 프로토타입과 프로젝트 관련 비주얼로 벽이 도배되어 있고, 베이징 외곽의 외부 작업소들을 오가며 작업하고 있습니다.

프로젝트 진행은 어떤 식으로 하나요? 업무 분담이나 제작, 유통, 클라이언트와의 커뮤니케이션 등, 그룹의 시스템에 대해 알려 주세요.
프로젝트의 양은 그때그때 다르지만 항상 여러 개의 프로젝트가 동시에 진행되곤 합니다. 각 프로젝트의 발전 단계 및 결과, 중요도에 따라 발표 시기가 달라지고 어떤 것들은 여러 차례 비판과 토론 과정을 거쳐 탈락되기도 합니다. 그룹 내에서의 업무는 정확히 분담되어 있다기보다 대부분 유기적으로 진행되는

Tree Trunk Bench 브론즈
파티나 작업 중인 모습

편이고, 소수의 디자이너로 이루어진 그룹인 만큼 프로젝트나 전시를 하게 될
때에는 여러 종류의 협업을 하게 됩니다.

작년에 베이징 건축회사로부터 도시 시설물 디자인 프로젝트를 의뢰받았을 때에는
조경 설계가, 건축가, 관계 도시의 정부 관계자, 3D 디자이너 등과 미팅을 하며
프로젝트를 진행했습니다. 반면 울프스 앤 정에서 만드는 프로젝트의 경우 대부분
실험적이고 대량생산이 목적이 아닌 작업이 많기 때문에 만나는 관계자들도
달라집니다. 제작 과정 중 관련 재료 및 테크닉에 따라 여러 제작 공장이나
수공업자들을 만나게 되고, 또 에디터, 갤러리, 옥션 관계자, 개인 수집가, 사진가,
큐레이터, 기자 등과도 관계를 맺게 되지요.

베이징에서 일부 진행한 네이처 V2.01 프로젝트를 예로 들면 수년간 유럽, 중국,
한국의 현대미술 작가들과 여러 프로젝트를 진행해 온 영국 에디터의 지원을 받아
중국에서 브론즈 작업을 했고, 이후 독일의 가브리엘 아만(Gabrielle Ammann)
디자이너 갤러리를 통해 아트 바젤/디자인 마이애미(Art Basel/Design Miami)에
전시를 했습니다. 이 전시를 통해 미국 콜로라도 아스펜에 있는 유명한 현대미술
수집가의 조각 정원에 작품이 소장되는 기회를 얻게 되었는데 최근 갤러리를 통해
작품 설치를 위해 특별한 설비를 만들었다는 소식을 듣기도 했습니다.

예전에 어디선가 드로우미어십의 '버튼 업 커튼(button-up curtain)'을 보고
아이디어가 마음에 들어 제품을 사고 싶었지만 구입 경로를 찾지 못해서 그냥 지나친
경험이 있습니다. 이렇게 대량생산 및 대량유통 밖에 있는 특별한 제품들은 소비자
입장에서는 거리가 느껴지는 게 사실인데요. 어떤 식으로 그런 디자인들을 접하고
구입할 수 있을까요?

그런 기회나 통로는 점점 많아지는 것 같습니다. 오늘날 많은 사람들이 디자인에
관심을 가지면서 일률적이고 획일화된 제품 소비에서 벗어나 좀 더 인간적인
소비문화를 즐기려는 욕구가 커지고 있습니다. 디자이너 역시 대량생산에 대한
강박관념에서 벗어나 다양한 재료와 테크닉을 실험하며 개인적인 미학을 추구하는
시도들이 점점 늘어나고 있습니다. 따라서 특별한 제품을 구하고자 할 때, 실제로
그런 시도들을 하고 있는 디자이너에게 직접 연락을 취하는 건 어쩌면 가장 쉽게
독창적인 디자인을 구입하는 방법일 수 있습니다. 최근에는 디자인 페어와 함께
작은 마켓 형태의 전시회들도 많이 생기고 디자인 전문 가게도 늘고 있습니다.

하지만 디자이너로부터 직접 구입을 원할 경우 소비자가 스스로 그 제품에 얼마만큼의 물질적 가치를 부여할 수 있는지 생각해 봐야 합니다. 그동안의 생산과 소비 사이에는 커다란 거리가 존재해 왔고, 따라서 사람들이 흔히 생각하는 제품이나 물건의 가치는 가장 능률적으로 생산되어 최소한의 가격에 유통되는 경우가 많았습니다. 그래서인지 간혹 전시장에 직접 찾아오거나 이메일을 통해 프로토타입을 사고 싶다며 연락해서는 대량생산된 공장 생산가를 지불하겠다는 사람들이 있습니다. 디자이너 스스로도 자신의 디자인이 어떤 가치를 지니고 있는지 아는 것이 중요한 만큼 소비자 역시 수공으로 한정 생산된 제품에 적절한 대가를 지불할 줄 알아야 더 많은 디자이너들이 참신한 아이디어를 위해 노력할 수 있지 않을까 싶습니다.

스튜디오 외 생활, 그러니까 일 외의 생활은 어떤가요?
일상생활이 자연스럽게 작업의 연장이 되는 경우가 많습니다. 창의적인 활동이 물리적 공간에 한정되는 것이 아니기 때문에 '스튜디오'라 불리는 공간에 있지 않아도 머릿속으로 일하고 있는 자신을 발견하곤 합니다. 쉬면서 읽게 된 잡지에서 진행하고 있는 작업을 떠올려 스크랩을 시작한다거나, 거리를 걷다가 작업을 위해 사진을 찍게 되는 것처럼 '일'의 많은 부분이 '생활' 속에서 이루어지는 것 같습니다. 가끔 '일' 스위치를 끄고 놀러 나갔다가도 스케치북에 무언가 끼적거리고 있는 자신을 발견하는 게 대부분의 아티스트, 디자이너의 일상이 아닐까 싶습니다.

디자이너로 일하고 살아가는 데 현재 있는 장소는 어떤 의미가 있나요?
디자이너로서 어떻게 살아가는가 하는 문제는 장소에 따라 판단할 수 있는 단순한 문제는 아닌 것 같습니다. 어떤 디자이너가 어떤 정체성을 가지고 어떤 물리적, 정신적 공간에서 어떤 고민과 생각으로 작업을 하며 어떻게 소통하는지, 그 전부가 동등하게 중요하지 않을까요? 어떤 나라에 있다는 것이 선택의 문제라면, 더 중요한 것은 얼마나 열린 생각으로 주변의 모든 것들을 관찰하고 실험해서 자신만의 방식으로 표현할 수 있는가인 것 같습니다. 다른 문화와 나의 문화를 알기 위한 노력을 동시에 할 수 있다면 어느 나라에 있더라도 국제적으로 인정받는 활동을 할 수 있는 시대에 살고 있으니까요. 자신이 사는 곳에서 하고 싶은 작업에 필요한 자극과 경험, 작업 환경을 찾을 수 있다면 좋을 것이고, 거기에 자신이 아끼는

Land Project
'1 square meter_ low
table'(BeiGao), 2011

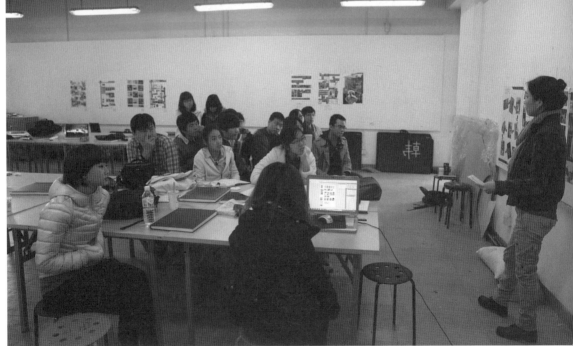

사람들을 가까이 할 수 있다면 더욱 좋겠지요.

물론 국내에서 활동하면서 해외 전시 참여라든가 여러 가지 기회를 만드는
디자이너들도 있습니다만, 아무래도 해외에 있기 때문에 더 많은 기회가 만들어지는 게
아닐까요? 단순히 접근성만 보더라도 말이죠.
기회라는 건 자신의 노력과 능력, 그에 대한 평가뿐 아니라 시간과 장소, 운, 사람 등
여러 요소가 복합적으로 만나 생겨나는 것 같습니다. 학교에서 미술이나 디자인을
공부했다고 해서 저절로 예술가나 디자이너가 되는 것이 아닌 것처럼 같은 기회가
주어졌다 해도 그 기회를 이용해 걷게 되는 길은 모두 다릅니다. 누구나 노력하다
보면 몇 번의 기회를 갖게 될 것이고, 더 중요한 문제는 기회가 왔을 때 그 기대치를
소화해 낼 만한 능력을 갖고 있느냐일 것 같습니다.

그런 기회를 만드는 데 의사소통 능력이 중요할 것 같습니다. 외국어에 관심이
많으셨다고 했는데, 언어가 디자이너로 활동하는 데 어떤 의미가 있을까요?
무엇보다 다른 문화와 사고방식을 이해하는 데 있어 언어는 보이지 않는 많은
것들을 알려줍니다. 영어를 모르면서 영국인들이 하는 유머를 이해하기 어려운
것처럼 언어는 숨어 있는 사고와 가치관을 배우는 데 중요한 역할을 합니다.
다른 나라의 문화를 좀 더 이해하게 되면 그만큼 자신에 대해서도 알게 되는 건
당연하겠지요. 세종대왕만으로 설명되지 않는 한글의 우수성을 자연히 알게 되는
것처럼 말입니다.
외국어를 유창하게 구사하지는 못하더라도 세계를 무대로 활동하고자 하는
디자이너에게 외국어 습득이 가져올 수 있는 기회와 장점은 너무나 많습니다. 해외
전시에서 관심을 갖고 접근해 온 클라이언트에게 자신의 작업을 설명한다든지,
자신의 작업에 필요한 중요한 정보나 글을 다른 언어권에서 찾고 이해할 수
있다든지, 때로 작지만 중요한 역할을 하기 때문입니다.
뿐만 아니라 언어는 그것이 외국어든 모국어든 디자이너에게 특별한 도구가
됩니다. 물론 모든 디자이너가 꼭 글을 잘 써야 하거나 말을 유창하게 해야 하는 건
아니지만, 언어가 창조적인 사고에 이용될 수 있는 부분은 매우 큽니다. 개인적으로
디자인을 할 때 그림보다 글로 표현하는 경우가 많은데 특히 디자인 초기 과정에서
글을 통해 표현하는 것이 스케치 이상으로 중요할 때가 있습니다. 우리가 무언가를

북경 중앙미술대학에서
수업 중인 정보영

그릴 때 그 형태는 이미 알고 있는 익숙한 것에서 나올 때가 많고, 한번 그려진 형태는 쉽사리 바뀌지 않기 때문에 스케치로 이미지를 고정시켜 버리면 더 좋은 것이 나올 가능성이 미리 차단되기도 합니다.

디자인 과정에 그림보다 글 작업이 더 많은 비중을 차지할 때도 있다니 의외입니다. 많은 분들이 디자이너는 스케치를 한다든가 이미지를 동원할 수 있는 능력이 있기 때문에 언어가 부족하더라도 여러 모로 보완할 수 있다는 말을 했거든요.
디자이너가 아닌 사람과 소통할 때도 스케치는 하나의 방법일 뿐입니다. 모두가 이미지적인 사고에 익숙한 건 아니기 때문에 쉽지 않은 경우가 생기죠. 언어를 통해 사고의 과정을 적절히 설명하고 표현한다면 단순한 의사 전달을 넘어 그 언어가 갖고 있는 문화적 특수성과 감성도 함께 소통할 수 있을 테고 그만큼 더 풍성한 디자인을 만들 수 있겠죠. 소설이 영화화되었을 때 원작보다 못하게 느껴지는 것처럼 상상할 수 있는 것은 눈에 보이는 것보다 크고, 그런 만큼 언어는 디자이너의 중요한 도구입니다. 물론 누구와 어떤 목적으로 대화하느냐에 따라 말보다 그림이 더 필요한 경우가 있지요. 기술자에게 도면 없이 말로만 설명하면 어려워하는 것처럼요.

해외에서 디자이너로 살아가는 것의 장단점은 무엇인가요?
가족과 익숙한 환경을 떠나 해외에서 살아가는 것은 여러모로 쉽지 않은 도전입니다. 하지만 어디론가 떠나는 것은 그것이 해외에서의 삶이 아닌, 낯선 곳으로의 여행이라 하더라도 누구에게나 꼭 필요하다고 생각합니다. 고향을 찾으려면 떠나라는 말을 어디선가 들은 적이 있는데, 단순히 다른 문화를 알고 경험한다는 차원에서만이 아니라 익숙한 굴레에서 벗어나 스스로 질문거리를 만들고 자신을 새롭게 발견하는 기회를 제공해 주기 때문입니다. 그런 의미에서 유럽과 중국에서의 경험은 제 사고와 디자인의 밑거름이 되었고, 한국인으로서 제 자신을 생각해 볼 수 있는 기회를 마련해 준 것 같습니다. 처음에는 낯설었던 베이징에서도, 이제 많이 익숙해져 버린 생활환경을 벗어나 잘 모르는 동네로 가 길을 잃는 취미가 생긴 것을 보면, 새로운 것을 경험한다는 것이 굳이 해외의 특정 장소에 구애되는 것은 아닙니다. 익숙한 것에서도 낯선 것을 발견할 수 있도록 마음을 열고 산다면 어디에 있더라도 좋은 작업을 할 수 있지 않을까요.

01 Square Tree Trunk Series_stool II, 2009. 오리지널 작업
물푸레 나무껍질로 커버링, 후에 브론즈 주물 작업

02 Square Tree Trunk Series_bench II, 2009. 오리지널 작업
오크 나무껍질로 커버링, 후 브론즈 주물 작업

03 Tree Trunk Chair, 2009. 오리지널 작업 낙엽송 나무껍질로
커버링, 후에 브론즈 주물 작업

04·05 PRISM II, 2009. 태양광 LCD패널, 스테인레스 스틸 프레임

06 P_CELL 002, 2006. 화분 시리즈

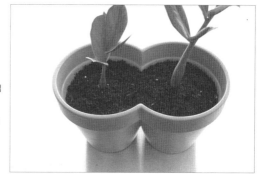

스튜디오 차리기

목표를 세워라

처음부터 모든 것을 완벽하게 갖출 수는 없지만, 그럼에도 필요한 세 가지가 있다. 최소한으로 필요한 재능과 기자재, 그리고 목표가 그것이다. 일단 해 보고 안 되면 포기하자는 마음가짐으로 시작하지 말자. 더욱이 낯선 문화와 비즈니스 환경이라면 어려울 때 흔들리지 않을 명확한 목표가 있어야 한다.

현지 파트너를 구해라

사무실을 구하거나 등록을 하고 세금을 내는 등 스튜디오를 차리기 위해서는 현지 정보에 밝은 사람이 반드시 필요하다. 함께 사무실을 차릴 수 있다면 제일 좋겠지만 여건이 허락하지 않는다면 주변에 조언을 구하고 사전 조사라도 충분히 하고 시작하자.

계획 하에 돈을 써라

휴지통 하나를 사더라도 돈을 쓰기에 앞서 얼마큼의 효용이 있을지를 판단해야 한다. 이 말은 돈을 아끼란 말과 같다. 디자인 스튜디오란 일이 떨어지면 금세 자금 압박을 받는 곳이며 예쁘지만 쓸데없는 물건이 넘쳐나는 곳이기도 하다. 그리고 지출 내역에 대한 정확한 기록을 남겨 세금에서 불이익을 당하지 않도록 신경 써라.

문서화해라

클라이언트와의 계약뿐 아니라 동업, 혹은 고용계약서처럼 스튜디오 내부 관계에 있어서도 문서가 필요하다. 무슨 일이 일어날지 모르니 미리 대비책을 마련해 둔다는 생각으로, 게다가 현지어로 의사소통하는 일에 익숙하지 않다면 필요할 때마다 객관화된 문서를 남기는 것이 좋다.

클라이언트를 유지하라

클라이언트를 구하는 것이야 살아남기 위해 반드시 해야 하는 일이니 언급할 필요가 없다. 그보다 훨씬 어렵고 중요한 것은 클라이언트와 지속적인 관계를 유지하는 것이다. 친구가 친구를 만드는 것과 마찬가지로 클라이언트가 클라이언트를 만들어 준다.

현지 문화에 적응하라

디자인을 잘하는 것과 사무실을 잘 운영하는 것은 다른 문제다. 일하는 스타일뿐 아니라 사고방식, 소비문화 등 많은 부분에서 우리나라와 다르다는 점을 인정해야 한다. 실제로 판매할 디자인 제품을 생산한다면 더욱 현지인의 관점에서 접근해야 한다.

스튜디오의 정체성을 만들어라

설립 초기를 그럭저럭 잘 견뎌 냈다면 그 다음에 중요한 것은 스튜디오의 정체성을 만드는 것이다. 거창한 디자인 철학이 아니라 스튜디오만의 장점이나 원칙, 작업 스타일 등을 만들고 그것을 남들에게 인식시킬 수 있다면 쉽게 망하지는 않을 것이다.

지속적으로 프로모션해라

프로모션은 당장 효과를 보기 어려운 반면, 일거리가 있건 없건 지속적으로 신경 써야 하는 성가신 일이다. 프로모션에는 정해진 방법이 없다. 공모전, 디자인 페어, 디자인 잡지, 홈페이지, 블로그, 하다못해 연하장까지, 사용할 수 있는 모든 방법을 동원하여 자신을 알려야 한다.

함께 일하는 사람을 배려해라

디자인계의 경기란 굴곡이 심한 법이다. 정작 디자인 스튜디오가 안정적으로 굴러가기 위해서는 일거리보다 함께 일하는 사람들이 중요하다. 배려하는 방법은 스튜디오의 정체성에 따라 다를 수 있다. 돈을 버는 것이 중요하다면 돈을 많이 주고, 재밌게 작업하는 것이 더 중요하다면 재밌게 해 줘라.

각오하고, 포기하지 마라

"말도 잘 통하지 않는 곳에서 잘 적응할 수 있을까?"

"이제 국적이란 건 의미가 없어. 사는 곳도 마찬가지야."

대학교 3학년 때 운 좋게도 학교 선생님 추천을 받아 영국에 교환학생으로 갈
기회가 있었다. 당시에 난 영어 공부를 한다는 핑계를 대고 학기가 시작되기 석 달
전에 일찌감치 런던으로 출발했다. 물론 그 정도 기간에 영어가 급속도로 늘 거라고
기대하지는 않았다. 처음 나가 보는 해외였기 때문에 런던 문화를 미리 즐기려는
속셈이었다. 그렇게 실컷 놀았으니, 막상 학교 수업 시간에 벙어리 신세인 것이
당연했다. 열심히 유학을 준비한 사람들과 달리 갑자기 하늘에서 떨어진 행운을
잡은 격이니, 게다가 몇 달 후에는 돌아갈 사람이니 그곳 학생들의 반응이 어떨지
굳이 말하지 않아도 알 것이다. 난 외톨이가 되어 갔고, 점점 같이 교환학생으로 간
한국 학생들하고만 어울리게 되었다.

　　변화가 생긴 것은 수업 중 과제 발표시간이었다. 타이포그래피를 이용한
과제였는데, 당시 벙어리 같았던 내 기분을 점자처럼 표현한 서체를 개발해서 책
한 권을 만들어 갔다. 전날 만든 영어 발표문을 열심히 외워서 떠듬떠듬 말했던
것이 기억난다. 발표가 끝나자 선생님은 한국 학생의 타이포그래피 실력이 영국
학생보다 낫다고 칭찬했는데, 이 한마디가 그곳 학생들이 나에게 말을 걸어오는
계기가 되었다. 어떤 생각으로 만들었느냐고, 내가 만든 서체 체계가 어떤 것이냐며.
나도 그들에게 아이디어 스케치를 보여 주며 떠듬떠듬 말문을 텄고, 더는 떠돌이가
아닌 같은 학교 학생이 된 듯한 기분이 들었다. 작업이 형편없었다면 아이들에게서
그런 반응도 받지 못하고, 그런 경험도 못 했을 거라고 생각하면 씁쓸하지만,
한편으론 대화도 안 통하는 나를 받아 주게 만든 작업물에 감사했다. 이래서
디자이너는 말이 어수룩해도 디자인으로 대신할 수 있다고 사람들이 말하는구나
하고.

　　교환학생 기간이 끝난 후에도 난 언어연수를 핑계 삼아 한동안 런던에
머물렀다. 그러자 어느 순간부터 사람들이 하는 말들이 조금씩 귀에 들리기
시작하면서 일상생활 정도는 할 수 있겠다는 생각이 들었다. 살아가면서 필요한

것들은 서울이나 런던이나 별반 차이가 없었다. 그리고 그건 일할 때도 다르지
않으리라고 생각한다.

　　한번은 외국에서 일하는 친구에게 진지하게 물어본 적이 있다. "너 해외
클라이언트와 어떻게 일하니? 그 정도 영어 실력으로 충분해?" 친구의 말은 아주
간단했다. 한국에서와 마찬가지로 갑과 을의 관계일 뿐이라는 것이다. 디자인을
하려면 그들이 원하는 것을 제대로 파악해야만 하고, 그러기 위해서는 영어를 잘
못해도 몇 번이고 되물어 가면서 확인한다는 것이다. 결과물이 잘못된 경우는
영어를 못해서가 아니라 둘 사이의 대화가 안 되었기 때문인데, 그건 서로 노력만
하면 가능하다는 것이다. 정작 친구의 고민거리는 다른 데 있었다. 그건 바로 낯선
곳에서 살아간다는 사실 자체에서 오는 고민들이었다.

　　돌이켜 보면 런던에서 나는 잠시 머물다 오는 여행자의 마음이었기에 말이 잘
통하지 않아도 별다른 걱정 없이 즐겁게 지냈던 것 같다. 하지만 그곳에서 살아야
하는 사람들은 다르다. 여기에 실린 몇몇 디자이너들만 해도, 생활하면서 항상
이방인이라는 느낌을 가지고 산다고 말한다. 결국 자신들이 돌아갈 곳은 부모와
친구가 있는 한국이라고 말이다. 하지만 이런 생각만으로는 현재를 살아갈 수
없기에, 그들은 각자 타지에서 살아가는 방식을 터득하고 있었다. 물론 이건 개인에
따라 다르다. 부다페스트에 있는 김형정처럼 오히려 그곳의 환경과 생활 리듬에
만족하며 살아가기도 하고, 싱가포르의 이경아처럼 현지의 이점을 최대한 살려
한국이었다면 가기 쉽지 않았을 곳으로 여행을 즐기기도 한다. 탠저린의 주영은은
그녀의 본거지가 어디인지도 모르게 세계 곳곳을 누비면서 살아간다. 반대로
몇몇은 인터뷰가 진행되는 도중 한국에 돌아오기도 했다. 이들 중 어떤 삶이 나은
것일까. 누구를 롤 모델로 삼아야 할까. 이건 아마 (궁금하긴 하지만) 이 책에서 던질
수 있는 최고로 어리석은 질문일 것이다. 그보다 이런 질문은 어떨까 싶다. 과연
디자이너에게 살아가는 곳이 어떤 의미일까.

정연우
벤틀리 모터스
크루

불문과에 다니던 정연우는 군 제대 후 진로를 바꿔
서울대학교 산업 디자인과에 다시 입학해 동 대학원에서
석사과정까지 마쳤다. 졸업 후 2004년부터 2년간
한국GM에서 익스테리어 디자이너로 일했다. 산업자원부
선정 차세대 디자인 리더로 선발되어 런던 로열 컬리지 오브
아트에서 자동차 디자인으로 석사과정을 졸업했다. 그 후
벤틀리 디자인 연구소에서 익스테리어 디자이너로 일했다.
2010년, 현대자동차의 중형, 대형 승용차디자인을 담당하는
팀의 익스테리어 책임디자이너를 제안받아 현재 현대에서
근무하고 있다.

벤틀리 모터스
Bentley Motors

아우디, 세아트, 스코다, 람보르기니, 부가티 등과 함께
폴크스바겐·아우디 그룹에 속해 있는 벤틀리 모터스는
승용차 부문에서는 롤스로이스나 마이바흐, 스포츠카
부분에서 애스턴 마틴, 마세라티, 페라리, 람보르기니, 부가티
등에 견줄 만한 영국의 최고급 프리미엄 브랜드이다. 디자인
연구소와 제조사 모두 영국 북서부의 크루에 자리 잡고 있다.
www.bentleymotors.com

● 이어지는 인터뷰는
벤틀리 모터스 재직 당시
이루어졌다.

해외에서 디자이너로 일하게 된 배경이 궁금합니다. ●

대학교 4년 내내 자동차 디자인 노래를 부르며 보냈습니다. 3학년 때 핀란드
헬싱키디자인학교(UIAH)에 교환학생으로 갔는데, 거기서 처음으로 한 해외
자동차 브랜드의 프로젝트를 접하게 되었죠. 그때 결심했던 것 같습니다. 언젠가는
해외에서 자동차를 디자인하겠다고 말입니다.

학부 4년 동안 제 능력에 부족함을 많이 느꼈고, 기업과 진행하는 여러 가지
산학협동 프로젝트를 주도적으로 진행해 보고 싶어서 2년 동안 학교에 더 머물며
석사과정을 밟았습니다. 졸업 후엔 곧바로 현업에 뛰어들었죠. 제가 꿈에 그리던
자동차 디자이너라는 직함을 드디어 갖게 된 순간이었습니다. 한국GM에서 일하던
그 2년의 시간은 제 모든 것을 쏟아가며 일했던 시절이었습니다. 지금 생각해도
제 생애에서 그때보다 더 열심히 일해 본 적이 없습니다. 제게 주어진 프로젝트가

● 쉐보레 크루즈. 국내에는
라세티 프리미어라는
이름으로 출시됐다.

아닌데도 군이 밤을 새워 가며 스케치했습니다. 그 결과 입사 1년도 안 됐을 때
GM의 글로벌 카 프로젝트 ●가 제 디자인으로 결정되는 행운을 누렸습니다. 모델
최종 품평에서 GM의 글로벌 디자인 책임자 에디 웰번이 제 모델을 선택했던 그
순간은 생애 최고로 기쁜 순간이었습니다.

그런 성과를 바탕으로 회사 내 입지를 굳히며 직장 생활을 계속할 수도 있었겠지만,
안주하지 않고 다음 행로를 택한 것은 순전히 호기심이 발동했기 때문입니다.
크고 화려하고 거창하게, 더 넓은 세계에 대한 동경, 포부라고 일컫는 종류의 것은
결코 아닙니다. 그냥 경험하지 못한 다른 부분에 대한 가장 원초적인 궁금증이죠.
고양이가 가지는 호기심 그 이상도 이하도 아닙니다.

이미 국내에서 석사과정을 밟았고, 말씀하신 대로 한국GM에서도 눈에 띄는 성과가
있었습니다. 바로 해외 진출에 도전해도 됐을 텐데 유학을 선택한 이유는 무엇인가요?

다음 행선지를 정하는 데 로열 컬리지 오브 아트(Royal College of Arts, RCA)는
필수 코스였습니다. 자동차 디자인에서는 최고 명문 학교이기도 했지만, 무엇보다
저는 해외 기업에 실력만 믿고 갑자기 등장하는, 소위 동양에서 온 이방인이
되고 싶지 않았습니다. 그들이 인정하는 교육과정을 거치고 그 문화의 틀 안에서
친구이자 동료 디자이너로 다가가고 싶었습니다.

그래서 어쩌면 다시 겪지 않아도 되는 두 번째 석사과정의 시간을 RCA에서
보냈습니다. 한국GM에서 실무 경험을 쌓은 후 다시 시작한 두 번째 석사과정은

겪어 보지 않았다면 몰랐을 또 다른 세계였죠. 그 시절 역시 제 삶의 소중한 재산입니다.

여러 자동차 회사 중 벤틀리를 선택하게 된 과정이 궁금합니다. 입사 과정을 좀 더 구체적으로 설명해 주세요.

RCA의 졸업 전시회에서 여러 브랜드들의 관심과 인터뷰 제의를 받았습니다. 그중 아우디도 있었는데, 정중하게 영국 내 스튜디오에서 일하고 싶다고 답했습니다. 영국에 남아 있기를 고집했던 이유는 제가 영국 마니아가 되어 버렸기 때문이라고 할까요? 그래서 같은 그룹에 속한 벤틀리에 연결되었고, 며칠 후 벤틀리 담당자가 전시회를 방문해 입사 제의를 했습니다.

사실 GM, 닛산 런던, 포드, 재규어 랜드로버와 벤틀리 사이에서 많은 고민을 했습니다. 벤틀리를 택한 것은, 벤틀리가 앞으로의 인생에서 기회가 쉽게 오지 않을 럭셔리 브랜드였기 때문이었죠. 졸업 전시회 2주 후에 벤틀리 본사에 가서 디자인 총괄 책임자 및 익스테리어 디자인 책임자와 인터뷰를 갖고 연봉 및 근무 조건을 정했습니다. 그 후 본사의 승인과 비자 처리 절차를 거쳐 근무를 시작하게 되었습니다.

입사 과정에서 가장 긴장되는 부분이 인터뷰인데, 회사 측에서 제의를 먼저 받은 터라 여유가 있었을 것 같습니다. 어떤 준비를 하셨는지요?

특별히 준비했다기보다는, 자기소개와 제가 벤틀리에 대해 생각하는 부분, 앞으로 하고 싶은 일에 대해 이야기했고, 근무 조건이라든지 연봉 같은 부분에 대해 의견을 주고받는 형식이었습니다. 다만, 의상은 평소 제일 좋아하는 수트를 입었습니다. 베이지색 수트에 하늘색 셔츠, 갈색 구두가 밝은 날씨에 가장 어울리는 옷차림이라고 생각합니다. 문제라면 미남도 아니고 변변치 못한 옷걸이인 제가 유일한 문제였겠죠.

벤틀리에서는 어떤 방식으로 디자이너를 채용하나요? 또 어떤 점을 중요하게 보나요?

유럽 기업들은 한국처럼 대규모 정기 공채의 기회가 없다고 봐도 무방합니다. 일반적으로 각 부서별로 필요한 인원을 충원합니다. 신입 채용이라면 각 학교의 졸업 전시회를 찾아다니거나 졸업생 포트폴리오 심사를 통해 이루어지고, 경력

디자인 스튜디오에서
실제 사이즈로 테이프 드로잉
작업 중이다.

채용은 인맥을 통해 추천받거나 들어오는 포트폴리오 심사를 통해 이루어집니다.
인재 채용에서 중요하게 보는 부분이라면 제가 채용 담당자의 위치에 있어 본
경험이 없어서 이렇다 이야기할 순 없지만 창의력과 해당 브랜드 디자인과의
조화겠죠.

어떤 일을 하는지 소개해 주세요.
벤틀리 디자인 연구소에서 익스테리어 디자이너로 일하고 있습니다. 벤틀리는
폴크스바겐·아우디 그룹에 속해 있습니다. 벤틀리, 부가티 등의 차기 모델
및 브랜드 확장에 따른 새 라인업에 들어갈 모델의 익스테리어 컨셉 개발을
진행합니다.
좀 더 설명하면 디자인 연구소의 조직은 일반적으로 익스테리어와 인테리어로
나뉘고 각 부문은 또 다시 선행 디자인(advance) 파트와 프로덕션(production)
파트로 나뉩니다. 저는 벤틀리에서 익스테리어, 선행 디자인 파트를 맡고 있습니다.
동료 대부분은 여러 회사 출신의 경력 있는 디자이너들이고 일부는 폴크스바겐·
아우디 그룹 내 다른 연구소에서 파견 온 형식으로 함께 일하고 있습니다.

근무 환경이 궁금합니다.
벤틀리의 고향은 크루입니다. 잉글랜드의 북서부 도시 맨체스터 아래에 위치하고
있죠. 연구 개발과 생산 시설이 모두 크루에 있습니다. 근무 환경은 자동차
제조사의 디자인 연구소의 전형적인 모습과 같습니다.
벤틀리의 디자인 센터는 실내 체육관과 같이 매우 큰 원룸 공간으로 되어 있습니다.
디자인 기획부서와 실무 디자이너들이 일하는 오피스와 모델 작업장이 한 공간에
있기 때문에 각 부서 간 의사소통이나, 디자이너의 데스크 작업과 모델 작업의
동시성 등 상호작용이 원활하다는 장점이 있습니다. 이것은 업무의 효율을 높일 뿐
아니라 직원들 간에 친밀한 분위기를 조성하죠. 업무 환경으로서 건축과 그 공간의
구성이 얼마나 중요한지를 새삼 깨닫습니다.

벤틀리의 유일한 동양인 디자이너라고 들었습니다. 영국을 대표하는 럭셔리 브랜드인
만큼 회사에 영국적 문화가 깊이 배어 있을 것 같은데, 외국인으로 적응하는 데
어려움은 없었는지요?

이미 RCA에서 2년의 시간을 보낸 저로서는 자연스러운 과정이었습니다. 동료 디자이너들은 이미 RCA의 선후배거나 그들의 친구였으니까요. 입사 첫날부터 함께 펍에서 맥주를 마셨을 만큼 그들과의 관계에서는 아무런 부담이 없었습니다. 제가 만약 동양에서 갑자기 날아온 디자이너였다면 환경이나 업무에 적응하는 과정이 제법 얘깃거리가 됐겠지만, 소심한 저는 그게 싫어 RCA라는 과정을 택한 것입니다.

국내 자동차 회사에서 일한 경험이 있는데, 벤틀리의 근무 조건이나 업무 환경과 비교할 때 어떤 점이 가장 다른가요?
경험이 적지만 GM이라는 세계 최대 자동차 그룹 안에서 근무했던 경험과 비교해 보면, 이곳은 비교적 규모가 작아 좀 더 서로에게 밀착된 가족 같은 분위기입니다. 하지만 전체 그룹으로 본다면 폴크스바겐·아우디 역시 유럽 최대이자 세계 3~4위권에 드는 규모이니 프로젝트 진행 과정이나 의사 결정 방식 등은 비슷합니다.
다만 GM은 산하 여러 브랜드의 모델 개발을 나누어 진행하지 않는 반면, 폴크스바겐·아우디 그룹은 철저하게 브랜드별로 디자인을 분리해서 개발하고 있습니다. 전자의 경우 프로젝트에 따라 그룹 산하 여러 브랜드의 모델을 디자인할 수 있어서 폭넓은 경험과 흥미를 가질 수 있고, 후자의 경우 브랜드 아이덴티티가 무척 강해 그 안에 깊숙이 파고들어 디자인할 수 있죠.
또 다른 차이점은, 자동차 디자인은 양산 과정에서 원가 절감을 위해 수많은 사양 삭제나 변경 요구가 있기 마련인데 벤틀리는 최상위 브랜드다 보니 디자이너의 표현을 제한하는 경우가 적다는 점입니다.

고급 브랜드라는 점이 디자인에 미치는 영향을 좀 더 설명해 주세요.
대부분 프리미엄 브랜드의 최고급 모델(벤츠 S 클래스, BMW 7 시리즈, 아우디 A8, 재규어 XJ, 캐딜락 DTS)을 소유한 사람들이 지금 타는 차보다 상위 모델을 구매하려고 할 때 벤틀리의 고객층으로 간주합니다. 그만큼 자동차 브랜드 중 최상위에 위치하고 있죠.
디자이너가 하고 싶은 대로 표현해도 양산에 반영될 수 있습니다. 휠의 기본 사양은 거의 20인치 이상이고, HID 프로젝션 헤드램프와 LED 타입 테일램프를 기본으로

설정할 수 있고, 윈도 그래픽의 테두리를 플라스틱이 아닌 진짜 스틸 혹은 알루미늄
재질로 넣을 수 있는 브랜드는 세상에 몇 개 안 됩니다.

다시 말하면 디자이너가 구상한 컨셉을 현실화할 수 있는 자유도가 높습니다.
또 고객층의 기대가 높기 때문에 해당 디자인의 결과물은 언제나 최선의 것으로
도출하게 됩니다. 따라서 럭셔리 브랜드의 모델들은 자동차 디자인에 있어서
파급력도 굉장히 큽니다. 부가티의 베이론, 벤틀리 컨티넨탈 GT, 롤스로이스의 팬텀
같은 모델들은 언제나 해당 장르의 아이콘이 되고 수많은 이들의 드림카가 되죠.

디자인 외적 문제 때문에 디자인을 수정하는 일이 없다니 부럽네요. 반대로 고급
브랜드이기 때문에 어려운 점은 없나요?

양산의 어려움으로 디자인을 수정하는 일이 전혀 없다고 말할 수는 없습니다.
그리고 외형에서 차별화된 고급스러움을 드러내야 하기 때문에 생기는 또 다른
어려움도 있습니다. 한 예로 차체의 파팅 라인은 일반적으로 양산되는 차는 물론,
메르세데스 벤츠, BMW 같은 고급 브랜드의 양산차의 그것과도 확연하게 차별화가
될 수 있는 요소이므로 디자인에서도 특별히 많은 신경을 쏟습니다.
예를 들어 트렁크 리드에 리어 램프의 일부를 포함시킬 경우 감성적인 품질 면에서
'양산차스러움'이 드러나기 때문에 벤틀리에서는 램프를 분할하지 않고 한 덩어리로
차체에 남기길 고집합니다. 그럴 경우 리어 컴비네이션 램프로서 각종 기능을
갖추는 동시에 벤틀리의 아이덴티티를 가진 형상으로 표현해야 하기 때문에
램프의 크기가 절대적으로 커질 수밖에 없습니다. 그러면 트렁크 개폐구의 크기
문제에 따른 편의성 저하라는 또 다른 숙제가 생기는 식입니다. 간단하게 리어
램프를 분할해서 해결하면 될 일이 고급차 브랜드에서는 골칫거리가 되는 거죠.

프로젝트는 어떤 프로세스를 통해 진행되나요?

자동차 디자인 개발에 있어 대기업의 디자인 업무 프로세스는 아마도 전 세계가
동일하지 않을까 싶습니다. 수많은 아이디어 스케치와 리뷰, 그중에서 선택한 안에
대한 스케일 모델 제작, 테이프 드로잉 작업, 풀사이즈 모델 제작, 또 몇 차례의
리뷰와 선택, 수정의 과정을 거쳐 실제 양산차 개발로 진행됩니다.
초기 단계부터 기획부서 및 각 파트별 엔지니어들과 끊임없는 회의를 거칩니다.
이는 차의 성격과 엔지니어링 패키지를 규정지을 뿐 아니라 디자인 부분에선

익스테리어와 인테리어를 망라하는 중요한 과정입니다. 부서별 입장과 시안에
대한 의견 충돌은 회의를 통해 합의를 이루거나 때로는 더 중요하다고 판단되는
부서의 의견에 따르는 것으로 조정합니다. 모든 결정에는 시기나 재무 상황을
비롯해 벤틀리의 입장이나 그룹 전체 차원의 결정 같은 디자인 외적 요소도 많이
작용합니다.

위에서 영국 마니아가 되었다고 했는데, 영국의 어떤 점이 마음에 들었나요?
사실 해외로 나가려는 생각을 했을 때 굳이 영국의 RCA를 택한 건 영국이 한두
가지 주류 문화가 지배하는 곳이 아니라 유럽에서 가장 국제적이면서 자유로운
곳이라고 생각했기 때문입니다.
흔히 신사의 나라로 불리며 앵글로색슨계 문화로 포장되어 있는 게 영국의
이미지이고 그렇게 배웠습니다. 하지만 실체는 많이 다릅니다. 한마디로 제대로
된 '혼합'이라고 할까요? 17세기 이후 영국의 역사는 곧 세계사라고 보아도 됩니다.
런던의 길거리 혹은 버스나 지하철에서 들리는 대화와 전화 통화 중 적어도 하나
이상은 외국어입니다. 글로벌 시대의 대도시라고 하지만, 자국 언어가 압도적으로
주류를 이루는 다른 나라와 달리 슈퍼나 신문 가판대에서조차 아랍어로 된 신문을
쉽게 볼 수 있는 나라는 영국뿐입니다. 물론 다른 나라에도 많은 외국인이 살고
있지만 어디까지나 그들은 이방인으로, 이국 문화의 하나로 그 나라 속에 존재하는
데 반해 영국은 그 모두가 영국 문화로 녹아들어 있습니다.
재미있지 않나요? 현재의 영국은 어쩌면 17세기 이후 제국주의로 인해 다양한
문화를 흡수한 것이 지금까지 이어진 결과라고 볼 수 있습니다. 몇 년 전 뉴스에서
영국을 구성하는 인종 분포에 대해 보도하면서 이제 더 이상 앵글로색슨 계열의
백인이 대표성을 가질 수 없는 수준이 되었다고 하더군요. 북미와 오세아니아, 중국,
홍콩, 인도를 거쳐 남아공에 이르기까지 정말 전 세계적인 연방의 중심에 영국이
있지요. 마찬가지로 영국에서 활동하는 디자이너 상당수의 이름이 영국식이
아니라는 것도 쉽게 깨달을 수 있습니다. 심지어 영국 왕실의 백화점으로 유명한
해롯(Harrods)도 그렇죠.

01
회의실 광경
02·03
쉐보레 크루즈
개발 과정. 실제 사이즈의
모형과 모형을 보고
리뷰를 하는 모습

그렇다면 본인이 느끼기에 가장 영국다운 것은 무엇인가요?
영어로 톨러런스(tolerance), 불어로 똘레랑스라고 하는 관용도 '영국스러움'의

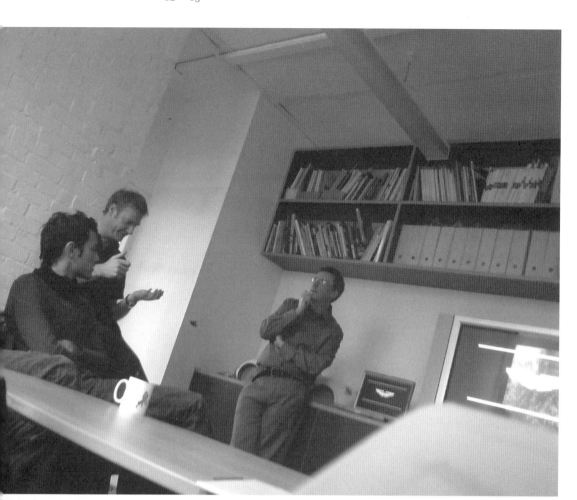

매우 큰 축입니다. 제가 느낀 바로는 이 영국이라는 나라는 기후나 위치가 노르만, 게르만에 가까워서 민족적 특성을 보면 프랑스나 이탈리아, 스페인과 같은 라틴족의 대표적 특성인 호들갑스러운 친절함이나 따뜻함은 없습니다. 하지만 예의를 중시하기 때문인지 '젠틀맨십'을 기반으로 한 딱딱한 친절함은 갖고 있습니다.

길을 가다가 조금만 부딪혀도 미안하다는 말을 듣기 일쑤고 쇼핑센터 문은 거의 바통 터치에 가까울 정도로 뒷사람을 배려합니다. 운전을 해 보면 경적을 쓸 필요가 없을 정도로 편안합니다. 이들에겐 양보가 기본입니다. 같은 유럽이라도 프랑스나 이탈리아는 그렇지 않습니다. 한국보다 더 하죠. 1초만 머뭇거리면 손가락 올라오고 경적이 울리고……. 독일은 무섭게 쌍라이트 켜고 들이댑니다. 영국의 슈퍼마켓 계산대에서는 앞사람이 계산을 끝내고 물건을 모두 담아서 자리를 뜰 때까지 다음 사람의 계산을 시작하지 않고 기다리는 답답함도 참아야 합니다. 한국에서는 먼저 계산한 사람이 물건을 담고 있으면 다음 사람이 물건을 마구 계산대에 올려놓지만 말입니다.

진심에서 우러나온 것인지 교육에 의한 것인지 자세히는 모르지만 영국에는 기본적으로 상대를 배려하고 인정하는 태도가 바탕으로 깔려 있습니다. 반대로 그로 인한 심각한 문제점도 '영국스러움'이라고 볼 수 있죠. 바로 '디테일의 전멸'입니다. 상대의 입장을 생각하는 성격이 관습으로 굳어진 탓인지 이놈의 나라는 서비스고 음식이고, 제품의 수준을 보면 엄청난 '디테일'의 빈곤에 빠져 있습니다. 크게, 넓고 깊게 하는 것은 잘하지만 아주 작은 부분들의 섬세함에 대한 이들의 무관심은 저를 아연실색하게 하죠.

앞서 언급한 점이 영국적인 기질이라면, 도시 환경이나 디자인에서 영국적인 것은 무엇일까요?
또 다른 영국스러움으로 '그린(Green)'을 들 수 있습니다. '브리티시 그린(British green)'이라는 말은 영국의 컬러 분포도에서 나온 말 같습니다. 도시와 교외 지역을 막론하고 압도적으로 초록빛이 많지요. 대도시인 런던 한복판에도 푸른 잔디가 있는 공원과 가로수길, 흙을 밟을 수 있는 공간을 너무도 쉽게 접할 수 있습니다. 런던의 녹지 규모를 보면 다른 나라, 특히 서울의 공원 규모는 초라하다 못해 안쓰럽게 여겨집니다. 아무래도 영국은 이런 초록색을 사랑하나 봅니다.

예전부터 자동차 경주에서는 식별을 위해 국가별로 고유색을 정하는데, 초창기 국제 자동차 경주에서 압도적으로 우위에 있었던 영국의 레이싱카들은 초록색이었습니다. 그 전통은 그대로 이어져 지금도 벤틀리나 애스턴 마틴, 재규어 등 영국 메이커 스포츠카의 대표색은 우리에게는 참 낯선 '초록색'입니다.●

● 참고로 자동차 경주에서 독일의 국가색은 실버, 미국은 파랑, 이탈리아는 빨강, 프랑스는 노랑 이었다.

해외에서 디자이너로 살아가는 것의 장단점은 무엇이 있을까요?

해외에서 디자이너로 사는 장단점보다 해외에서 한국인으로 사는 장단점이 더 와 닿습니다. 자유롭게 무엇이든 할 수 있다는 점이 제일 시원합니다. 하지만 같은 말을 쓰고 피부색이 같은 사람들의 간섭도 반응도 없으니 심심하다고 할까요? 직장에선 한국어를 전혀 쓰지 않는 상태에서 모든 것이 진행됩니다. 의사소통 도구로서 한국어가 배제되다 보니 한국이라는 존재도 배제되고 소외되어 버리죠. 이곳에서의 삶이 현재 제 일상의 전부이다 보니, 한국의 존재감도 이곳 사람들과 똑같은 수준으로 느끼게 됩니다. 이 부분이 제일 슬픕니다. 한국과의 커뮤니케이션 단절은 비단 지리적, 물리적인 단절에 그치지 않습니다. 한국적인 것의 소외와 몰이해에서 비롯되는 슬픔을 계속 안고 살아야 하는 것이 외국에서 한국인 디자이너로 사는 단점입니다.

삼성이나 LG 등 글로벌 기업으로 성장한 브랜드들 덕분에 한국 디자인에 대해서도 과거보다는 많이 알려지지 않았나요?

이곳에서 한국이라는 단어가 주는 임팩트는 생각만큼 크지 않습니다. 이곳 친구들이 한국과 한국적인 것을 보는 시선은 우리가 잘 알지 못하는 동남아시아, 중동, 남미나 아프리카의 국가들을 볼 때 갖는 시선과 다르지 않습니다. 약간 신기해하면서 낮추어 보는 그런 시선 말입니다. 반면 일본의 것은 약간 과장허지면 거의 숭배의 시선으로, 중국의 것은 과거의 영광과 연관 지어 대단하게 봅니다. 우리 역사의 과오를 이야기할 때 혹자는 근대사의 실족이 낳은 결과라고 보지만, 일본과 비교해 보면 비단 근대사에 국한된 문제는 아닌 것 같습니다. 일본은 이미 임진왜란 이전부터 유럽 세계와 교류를 갖고 있었죠. 포르투갈에서 도입한 조총으로 임진왜란이라는 조선 정벌 전쟁을 준비했으니까요. 중국은 유럽 각국에서 그들의 요구대로 그림을 넣어서 자기를 제작해 주는 일종의 OEM 생산 공장 역할을 해 왔습니다. 우리가 배운 세계 미술사, 디자인사에서는 조그맣게

다루어졌지만 일본 판화가 유럽에 끼친 영향은 근대 유럽 미술과 디자인에 혁명에 가까운 변화를 가져왔습니다. 이처럼 일본과 중국의 문화는 유럽인들에게 유럽 문화와 대등한 타 문화의 한 축으로서 존재감을 갖고 있죠. 그렇지만 우리 것은 그렇지 못합니다. 그런 점을 감안하면 군이 유럽 친구들이 우리 것을 알아주지 않는다고 원망할 것도, 슬퍼할 이유도 없습니다. 다만 이제는, 해외에서 활동하는 디자이너들이 한국을 알리는 데 일조할 수 있다고 생각합니다.

한국으로 돌아오기로 마음먹는다면 어떤 이유 때문일까요?
저는 호기심이 많습니다. 무척 많습니다. 이제 영국에서 몇 년을 지냈을 뿐이고, 아직도 주변은 온통 물음표 천지입니다. 이곳에서 '아하!' 하고 감탄하는 느낌표의 수가 지금 내가 가지고 있는 물음표의 수 정도가 될 때까지는 생각할 겨를이 없을 것 같습니다.
이방인으로 사는 어려움이나 문화 차이에서 오는 어려움이 없다면 말이 안 되겠지만 아직까지 크게 문제된 적은 없습니다. 한국인이라 '빨리빨리'에 익숙한 제가 이곳에서 받는 가장 큰 스트레스는 이 나라의 '답답할 정도의 느림'입니다. 맛없는 영국 음식도 한몫하고요.
제가 한국인이라는 것, 그리고 누구나 그렇듯 같은 언어와 생활, 문화를 공유할 수 있는 사회에 어울리고, 뿌리내리고 싶다는 것은 분명합니다. 디자이너로서든, 다른 무엇으로든 저와의 어떠한 연결고리가 한국에 닿게 된다면 돌아갈 것을 깊이 생각해 보겠지요.●

● 2017년 현재
국립울산과학기술원
디자인 및 인간공학부
조교수로 재직 중이다.
2014년 2월 임용 전까지
현대자동차 연구개발본부 내
현대 디자인 센터, 제네시스
외장 디자인 그룹의 그룹장
및 책임연구원으로 2010년
1월부터 근무했다.

01
02 03
04

01 캐딜락 컨셉 보드

02 쉐보레크루즈 스케치

03 캐딜락 스케치

04 벤틀리 산타 썰매. 2008년 크리스마스
 시즌, 《Car》매거진이 영국 자동차
 브랜드의 실무 디자이너들을 대상으로
 공모한 산타클로스 썰매 디자인에서
 첫 번째로 선정되어 당해 공식
 크리스마스카드가 되었다.

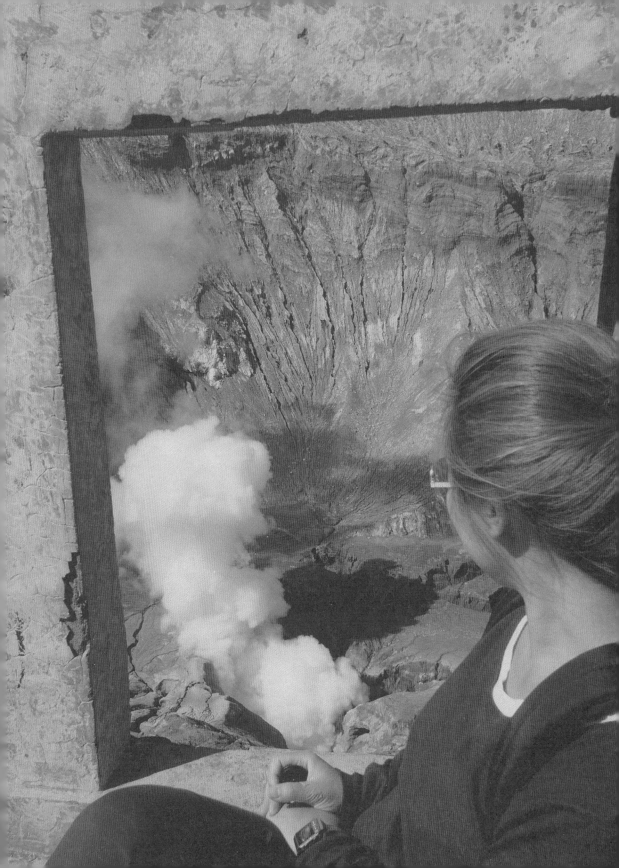

이경아

SPH 매거진

싱가포르

이경아는 홍익대학교 시각 디자인과를 졸업하고
홍디자인에서 그래픽 디자이너로 일하며 SK텔레콤의
스트리트 매거진《TTL 매거진》을 비롯해 크고 작은 매거진과
애뉴얼 리포트 등의 프로젝트에 참여했다.
약 6년간 디자인과 일에 빠져 지내다가 잠시 자신을 돌아보는
시간을 갖기 위해 무작정 뉴욕으로 떠났다. 몇 달 후 역시
우연한 기회에 싱가포르행 비행기에 올랐고 현재 싱가포르에
있는 SPH매거진에서 싱가포르 항공의 기내지를 만드는
실버크리스(SilverKris) 팀에서 그래픽 디자이너로 일하고
있다

SPH 매거진
SPH Magazines

SPH 매거진은 싱가포르 유일의 일간지인《더 스트레이트
타임스(The Strait Times)》를 발행하는 싱가포르 프레스
홀딩스(Singapore Press Holdings, SPH)의 자매회사이다.
싱가포르에서 가장 많이 판매되는 매거진《허 월드(Her
World)》를 비롯해 영어, 중국어, 말레이어 등으로 된 100여
개의 크고 작은 매거진을 발행하고 있다. 자체 발행은 물론,
외부 클라이언트를 위한 매거진 발행도 병행하고 있다.

www.sphmagazines.com.sg

원래 싱가포르에 잠깐 여행을 온 것이라고 했는데, 어떤 점이 마음에 들어 눌러앉게
됐나요?

사실 싱가포르에 대해 아는 것이 전혀 없었기 때문에 저도 이렇게 오래 머물게
될 줄은 몰랐습니다. 더군다나 디자인을 계속할 수 있을 거라곤 상상도 못했죠.
동남아시아에 있고 영어를 쓰는 나라라는 것, 그리고 이상한 벌금 제도가 있다는
소문들. 이것이 싱가포르에 올 때 이 나라에 대해 제가 아는 전부였습니다. 심지어
이곳 사람들이 어떻게 생겼는지, 정확히 동남아시아 어디에 있는지, 그런 것조차
몰랐습니다. 아는 게 너무 없었기 때문인지 오히려 몇 달 지낼수록 점차 제가 있는
곳이 꽤 재미있는 곳이라는 생각을 하게 되었습니다. 하지만 돈이 거의 바닥난
상태에서 오래 머물기는 힘들었죠. 취업이 가장 좋은 방법이었습니다. 간단히
말하면 저는 '생계'를 위해 직장을 찾게 된 경우입니다.

싱가포르는 약 500만 명의 인구 가운데 중국계 싱가포르인이 70퍼센트 이상으로
가장 많고, 그 외 말레이계, 인도계, 유라시아계, 페라나칸계 및 기타 민족으로
구성되어 있습니다. 싱가포르에는 외국인들도 많이 사는데 이들 중 20퍼센트
정도가 필리핀, 인도네시아, 방글라데시에서 온 미정착 블루칼라 노동자들입니다.
그리고 나머지 80퍼센트는 북미와 호주, 유럽, 중국, 인도 등 다양한 나라에서 온
화이트칼라 노동자라고 합니다. 아이들 교육 문제로 이곳에서 장기 체류하고 있는
한국인을 포함해서 이곳은 '민족의 용광로'라고 할 수 있을 만큼 다양한 인종과
문화가 섞여 있습니다. 서울 크기만 한 이 도시국가는 아시아의 뉴욕이라고 할
수 있지요. 단일 언어를 쓰는, 생김새가 비슷한 사람끼리 모여 사는 '한 민족 한
국가'라는 개념에 익숙하던 제겐 아주 흥미로운 곳이었습니다.

유럽이나 미국은 알려진 회사도 많고 대강 어떤 식이려니 감이 있지만, 오히려
싱가포르는 디자인 쪽에서는 낯선 곳입니다. 지리적으로도 가깝고 우리나라와 환경이
비슷하지 않을까 싶어 더 수월할 것 같기도 하고요. 구체적인 입사 과정이 궁금합니다.

제대로 된 정보를 얻거나 인맥을 활용할 방법이 없었기 때문에 처음엔 채용 정보를
얻을 수 없었습니다. 특히나 디자인 분야는 더 그랬죠. 싱가포르인 친구들이 몇몇
있긴 했지만 디자인과 무관한 사람들이라 도움을 받을 수 없었어요. 우리나라처럼
싱가포르에도 소규모 디자인 스튜디오가 있지만 주로 인맥으로 사람을 채용하지
공개적으로 구인 공고를 내지 않기 때문에 좋은 기회를 잡기 힘들었습니다.

그리고 무엇보다 형편없는 제 영어 실력이 문제였습니다. 영어 잘하는 친구의 도움을 받아 완벽한 영문 이력서를 쓰고, 한국에서 쌓은 경력이 담긴 포트폴리오를 첨부해 이메일로 보내면 거의 모든 회사에서 인터뷰를 하고 싶다는 연락이 왔습니다. 하지만 막상 인터뷰 자리에 가면 하나같이 "포트폴리오는 너무 좋은데 영어 때문에……."라는 반응을 보였습니다. 영어라는 것이 노력한다고 어느 순간 갑자기 잘할 수 있는 것이 아니기 때문에 그런 반응을 접할 때마다 이런 영어 실력으론 몇 달이 걸려도 직장을 구할 수가 없을 거란 생각에 좌절하곤 했습니다.

다른 분들도 언어 문제를 많이 언급했는데요. 어떻게 극복하셨나요?

나중엔 인터뷰 하러 오라는 연락만 받아도 영어 스트레스에 시달리고, 인터뷰를 해 봤자 또 안 될 거라는 생각에 다 그만두고 싶다는 생각도 들었습니다. 하지만 몇 번 인터뷰를 해 보니 배짱 같은 것도 생겼고, 인터뷰에서 하는 질문이란 게 뻔해서 처음엔 못 알아듣던 몇몇 표현이나 단어들도 익숙해졌습니다. 저도 모르는 새에 인터뷰를 통해 '어떻게 인터뷰를 하는지' 알게 된 셈이에요.

그리고 한국에서의 최종 경력이 팀장이어서 항상 팀장급으로 지원했지만 영어가 능숙하지 않아서 이곳에서 당장 팀장급으로 일하는 게 현실적으로 불가능하다는 것도 깨달았습니다. 게다가 인터뷰를 하다 보니 몇몇 회사에서는 자기네는 팀장급 디자이너가 필요해서 저를 채용할 수는 없지만 포트폴리오가 아까우니 다른 회사에 소개시켜 주겠다는 제안도 받았습니다. 처음에는 인터뷰하러 다니는 것이 시간 낭비 같았는데 결국 수많은 인터뷰들을 거치면서 뭔가 얻는 것이 생겨났습니다. 지금 다니고 있는 회사도 신문 같은 곳에서 정보를 얻어서 지원한 것이 아니라 이런 식으로 소개를 받아 인터뷰를 하게 된 경우입니다. 그 덕에 밑져야 본전이라는 생각으로 편하게 인터뷰를 할 수 있었습니다.

취업기가 굉장히 현실적이어서 공감이 갑니다. 디자이너로서 본인의 어떤 점이 채용에 결정적인 역할을 했을까요?

지금 일하는 회사는 싱가포르 유일의 일간지《더 스트레이트 타임스》를 발행하는 SPH의 자매회사인 'SHP 매거진'입니다. 외부 클라이언트를 상대하는 특별 출판부의 실버크리스 팀에서 일하고 있지요. 싱가포르 항공의 기내지를 만드는 팀입니다. 여행 정보 위주의 라이프스타일 매거진인 만큼 제가 외국인이라는

점과 여행 경험이 많다는 점이 좋게 작용했습니다. 하지만 가장 중요한 건 포트폴리오였던 것 같아요. 이 팀에서는 경험이 많은 시니어 디자이너를 구하고 있었는데 한국에서 회사를 다닐 때 작업했던 결과물들이 대부분 좋은 평가를 받았습니다.

포트폴리오는 어떻게 준비했고 어떤 부분을 강조했나요?

거의 2년 이상 작업했던 《TTL》 매거진은 한글로 작업한 것이었지만 제 포트폴리오에서 빼놓을 수 없는 것이었죠. 실험적인 타이포그래피와 비주얼만으로도 인터뷰에서 항상 좋은 반응을 얻었던 포트폴리오였습니다. 또 삼성을 클라이언트로 한 작업도 많았는데 삼성이 세계적으로 유명한 기업이기 때문에 대기업 클라이언트를 상대로 일한 경험이 있다는 것을 보여 주기에 좋았습니다. 2년 연속 삼성전자 애뉴얼 리포트 작업을 했는데 이 결과물이 국제 애뉴얼 리포트 어워드에서 2년 연속 수상한 것도 포트폴리오에 좋은 경력이 되었습니다.

하지만 실질적인 포트폴리오 제작에는 난관이 있었습니다. 6년 반 동안 한국에서 디자이너로 일하면서 수많은 작업을 했고 좋은 결과물도 많았지만, 싱가포르에는 애초에 취업할 생각으로 온 것이 아니기 때문에 수중에 실제 작업물을 거의 갖고 있지 않았습니다. 그래서 개인적으로 갖고 있던 몇몇 작업 데이터를 바탕으로 간단한 PDF 포트폴리오를 만들었습니다. 인터뷰 때는 노트북으로 직접 보여 주며 프레젠테이션을 했습니다. 몇몇 회사에서 실제 책을 보고 싶어 하기도 했지만 결과적으로 PDF 포트폴리오도 나쁘지 않았습니다. 사실 한글로 작업한 것들이 대부분이라서 그들이 이해하지 못하는 언어로 작업한 책을 직접 늘어놓는 것보다는 표지, 그리고 컨셉이 잘 드러난 몇몇 페이지 같은 핵심 작업을 화면으로 보여 주며 설명하는 것이 더 적절했던 것 같습니다.

업무 환경이나 근무 조건은 어떤가요?

제가 일하는 실버크리스 팀에는 저를 비롯해 싱가포르, 말레이시아, 인도, 그리고 일본인까지 다양한 국적과 인종의 동료들이 함께 일하고 있습니다. 전에는 스리랑카, 필리핀 출신의 에디터와 일한 적도 있습니다. 싱가포르 회사들은 워낙에 외국인들과 함께 근무하는 것이 다반사지만 우리 팀원들은 더 국적이 다양한

편이어서 다른 팀에서는 우리 팀을 '작은 유엔(mini UN)'이라고 부르기도 합니다.
싱가포르 최대의 미디어 그룹이라 여기서 일하면서 《더 스트레이트 타임스》같은
신문부터 패션, 인테리어, 라이프스타일 등 다양한 관심사를 반영한 매거진들을
꾸준히 받아 보게 됐습니다. 최신 트렌드와 뉴스를 가장 빠르게 접할 수 있었고
싱가포르를 이해하는 데 많은 도움이 되었죠. 그리고 《실버크리스》매거진은 매달
160만 명이 넘는 다양한 국가에서 온 저마다 다른 배경과 관심사를 가진 승객들을
만족시킬 수 있도록 세계 각지의 여행, 문화 트렌드 등을 매달 다루고 있습니다.
때문에 글로벌한 트렌드에 항상 귀를 기울여야 하고 최신 정보에도 민감해야
합니다. 동료들끼리 농담 삼아 우리 팀은 매달 인터넷으로 세계 여행을 한다고
말하기도 합니다.

업무 적응 과정은 어땠나요?
예전에 한국에서 다녔던 회사가 가족적인 분위기의 디자인 스튜디오였다면 현재
근무하는 회사는 한 건물에 수백 명의 디자이너와 직원들이 근무하는 말 그대로
대기업 같은 분위기입니다. 처음에는 인사팀이 따로 있는 등 대기업 특유의
조직적인 분위기와 시스템이 많이 낯설었습니다. 하지만 이런 것은 적응이 어렵진
않았습니다.

● 수습 기간, 우리나라
 시스템으로 보면 일종의
 인턴 기간

저는 정직원 채용 전에 6개월의 프로베이션(probation) 기간●을 거치는 것에
동의하고 입사했습니다. 하지만 운 좋게도 6개월을 채우기 전에 정식 발령을
받았습니다. 프로베이션 기간은 싱가포르에서 일한 경험이나 디자인 경력에 따라서,
또 회사마다 다른 것으로 알고 있습니다. 제 경우에는 역시 영어 실력에 대한 염려
때문에 회사에서 프로베이션 기간을 좀 길게 정했던 것 같습니다. 물론 회사 생활을
시작한 후 영어 때문에 받는 스트레스가 이만저만이 아니었습니다. 동료들에게
무언가를 물어보거나 이메일을 쓸 때 항상 미리 전자사전과 인터넷으로 이것저것
확인해 보고 준비하곤 했습니다. 직원이 수백 명인 회사에서 제가 유일한
한국인이었기 때문에 잘 모르거나 이해하지 못하는 게 있어도 물어볼 사람이
없어서 답답하기 일쑤였습니다. 하지만 의지할 데가 없어서 어쩔 수 없이 스스로
해결 방법을 찾다 보니 결국은 회사에 적응하는 데 도움이 되었습니다. 항상 신경을
곤두세우고 듣거나 말하기 전에 여러 가지 생각하다 보니 지금은 그나마 중학생
정도의 영어 실력은 되는 것 같아요. 업무와 관련해 의사소통하는 데 큰 문제는

매달 마감 전 모든
페이지들을 보드에
나열하고 광고 페이지와
더불어 전체 구성 및
레이아웃 점검을 준비한다.

없습니다. 긍정적으로 생각하면 회사에 다른 한국인 동료가 없어서 누구에게
의지하지 않고 스스로 해결하려다 보니 이렇게 빨리 적응한 것 같기도 합니다.

우리나라 직장 생활과 가장 차이가 나는 것이 휴가나 야근 문제인데요. 그곳은
어떤가요?

야근은 물론 많습니다. 세계 어디를 가도 디자이너들은 야근을 많이 하는 것
같아요. 하지만 이곳은 공식적인 휴가 일수도 많고 실제로 휴가를 쓰는 것도 훨씬
자유로운 편입니다. 본인이 맡은 일만 끝내면 눈치를 보지 않고 자유롭게 휴가
일정을 정할 수 있습니다. 예를 들어 크리스마스부터 신년까지는 기본 일주일 이상
휴가를 내는 직원들이 많아서 1월 2일에 첫 출근을 했는데 회사에 빈자리가 너무
많아서 놀랐던 기억이 있습니다.

음력 설 연휴나 아이들의 방학 기간에도 역시 1~2주씩 장기 휴가를 가는 사람들이
많습니다. 싱가포르는 워낙 작은 나라여서 주로 해외로 휴가를 가지요. 가깝게는
말레이시아, 인도네시아, 태국 등 우리나라에서는 큰마음을 먹어야 갈 수 있는 멋진
관광지들이 가까이 있기도 하고요. 이곳에 온 이후로 간단한 일정과 적은 비용으로
인도네시아의 수라바야, 빈탄, 발리, 말레이시아의 페낭, 말라카, 태국의 방콕, 푸켓,
캄보디아나 라오스 등으로 휴가를 다녀올 수 있었던 것도 싱가포르에서 누릴 수
있는 혜택 중 하나인 것 같습니다.

해외 진출의 가장 중요한 문제로 취업비자 취득의 어려움을 호소하는 경우가
많았습니다. 싱가포르는 어떤가요?

싱가포르는 인구를 늘리기 위해 정책적으로 외국인 이민이나 취업에 호의적인
편입니다. 또 여러 이유로 장기 체류하는 외국인이 많기 때문에 비자에 관해서는
다양한 규정이 있고 매우 체계적입니다. 예를 들면 화이트칼라 노동자나 현지에서
사업을 하는 사람에게 세금 혜택을 주기도 하고, 반대로 싱가포르보다 가난한
나라에서 오는 블루칼라 노동자(건설 현장, 쓰레기 용역, 식당, 하우스 메이드 등)에
대해서는 철저하게 관리하는 대신 보험 같은 사회보장 제도에서 불이익을 받지
않도록 보장해 주고 있습니다. 상당히 합리적인 시스템이지요. 처음에는 취업비자가
국적, 학력, 연봉, 전문직 여부에 따라 여러 종류로 나뉘는 것이 '차별'처럼
느껴졌지만 지금은 우리나라도 이런 시스템 일부를 외국인 노동자에게 적용할 수

있다면 좋지 않을까 하는 생각이 듭니다.

한국인의 경우 90일간 무비자로 싱가포르에 체류할 수 있지만 저처럼 현지에서
직접 직장을 구하는 경우는 별로 없는 것 같습니다. 미리 전화 인터뷰 등을 통해
싱가포르에 있는 회사 측과 입사를 확정지은 후 입국하는 경우가 더 많습니다.
이런 경우 아직 회사를 다니지 않더라도 회사에서 마련해 준 몇몇 서류만 갖추면
입국하는 데 아무런 문제가 없습니다. 취업비자도 일단 회사를 다니면서 정해진
기간 내에 신체검사 자료 및 요구하는 서류를 갖춰 지원하면 문제없이 받을 수
있습니다.

저는 입사와 함께 회사의 지원을 받아 2년짜리 EP(Employment Pass)를
받았습니다. 회사에 다니는 동안에는 특별한 문제가 없는 한 2년마다 계속
연장됩니다. EP는 일종의 취업비자이기 때문에 싱가포르 출입국 시 여권과 함께
항상 소지해야 합니다.

편집 디자인에서 가장 중요한 문제 중 하나가 편집자와의 관계입니다. 특히 패션지는
편집자의 파워가 막강해서 심지어 디자인 시안 스케치를 해 오는 경우도 있다고
들었는데요. 그곳은 어떤가요?

한국에서 일할 때 디자이너가 모든 결정의 중심이 되는 디자인 스튜디오에서
일했기 때문에, 패션 매거진이나 신문사에서 편집장이 최고 결정자가 되어서
전체적인 구성과 디자인까지도 좌지우지한다는 말을 듣고 의아했던 적이
있습니다. 지금 다니는 회사 역시 신문사에서 출발한 매거진 회사이기 때문에
상황이 비슷합니다. 기본적으로 신문이나 잡지 편집 경험이 많은 편집장이 중심이
되어 많은 것을 결정합니다. 때문에 편집팀과 디자인팀 사이의 업무 조율에서도
담당 편집자의 입김이 크게 작용하는 경우가 많습니다. 약간은 싱가포르 특유의
합리적이고도 고지식한(무엇이든 구체적인 이유가 있어야 결재가 되는) 분위기 탓도
있다고 봅니다.

기본적으로 좋은 디자인은 누구나 좋은지 알아보고 또 상대방을 이해시키기도
쉽지만 새로운 것을 시도하고 싶을 때나 좀 낯선 디자인일 때는 편집자를
설득하기가 무척 힘듭니다. 이럴 때면 '내가 너무 안전하고 누구나 원하는 디자인을
하고 있는 것이 아닌가.' 자문하게 됩니다. 이것은 디자이너로서 제게 남아 있는
과제이기도 합니다.

영어에 대한 어려움을 여러 번 토로하셨는데요. 언어가 디자이너로 일하고 살아가는 데 얼마나 영향을 미친다고 생각하세요?

주변의 반응을 보면 제가 유학 경험이 없는데도 영어권 국가에서 일하는 것을 대단하게 생각하고 당연히 영어 실력이 대단한 수준 일거라 짐작합니다. 사실 이곳에서 하는 제 영어는 기본적인 의사소통에 어려움이 없는 정도입니다. 디자이너라는 직업이 말보다는 보여 주는 결과물로 소통할 수 있는 것이기에 가능한 거겠죠. 그래서 해외에서 일하고 싶은데 망설이는 이유가 언어의 벽 때문이라면 저는 일단 도전해 보라고 하고 싶네요.

하지만 모국어를 쓰는 것이 아니기 때문에 어떤 상황에든 순발력 있게 대처하기 위해 항상 긴장하고 있어야 한다든가, 작업할 디자인 컨셉이나 기사를 받았을 때 완벽히 이해하기 위해 몇 번이고 사전을 뒤적이면서 읽어 봐야 한다든가 하는 고충은 아마도 줄어들 것 같지 않습니다. 사실 계획한 대로 일이 잘 풀릴 때는 크게 문제될 것이 없지만, 뭔가 뜻하던 대로 되지 않거나 머릿속에 생각한 것을 유창하게 표현할 수 없을 땐 스트레스가 이만저만이 아닙니다.

지금은 동료들과도 많이 친해지고 친구도 많이 생겼고 충분히 가까운 사이라고 느끼다가도 어느 순간 넘을 수 없는 벽을 느끼곤 합니다. 이곳에 살게 된다면 평생 이런 문제 때문에 맘고생을 하겠지요.

회사 외 생활이 궁금합니다. 디자이너로서 긴장을 잃지 않기 위해 특별히 신경 쓰는 부분이 있나요?

솔직히 지난 3년은 낯선 환경에 적응하느라 정신없이 보낸 것 같습니다. 하지만 요즘은 직장 업무에는 꽤 적응이 되어서 그런지 디자이너로서 제 자신에 대한 기본적인 고민들을 다시 하게 됩니다. 이렇게 해외에서 살아가고 디자이너로 일하는 것이 특별하기도 하지만, 한편으로는 점점 이곳의 생활이 한국과 다를 게 없다는 생각도 듭니다.

영어 때문에 고민이 많다고 말하긴 했지만 전 영어학원에 시간을 투자하기보다는 차라리 미술관이나 공연장에 가고, 새로 생긴 멋진 카페나 레스토랑에 가서 맛있는 걸 먹고, 가장 트렌디하다는 숍이나 숨겨진 골동품 가게, 프리마켓을 둘러보는 게 더 낫다고 봐요. 물론 여행 가는 것도 빼놓을 수 없고요. 좋은 디자이너가 되기 위해선 책이나 학교 교육을 통해 기본적으로 공부해야 할 것들이 있지만 어느 정도

자리가 잡히면 본인의 스타일을 만들기 위해서 좋은 것을 많이 보고 즐기고 느끼고, 그리고 그것을 잘 흡수하는 것이 중요하다고 생각합니다. 보통 디자이너들처럼 저도 평소에는 작업하느라 한자리에 오래 앉아 있어야 하지만 요즘은 시간 날 때마다 여기저기 바쁘게 돌아다니려고 노력하고 있습니다.

특히 동남아시아 지역을 여행하면서 한국에서는 몰랐던 이 지역 특유의 문화와 역사, 예술에 관심이 많이 생겼습니다. 예를 들면 말레이시아 반도와 싱가포르에서 볼 수 있는 '페라나칸(Peranakan) 문화'에 요즘 관심이 많습니다. '페라나칸'은 식민지 시대에 중국인 아버지와 비중국인 어머니 사이에서 태어난 동남아시아 사람들을 말합니다. 대부분 부유한 상인층이었고 이들이 만들어 낸 문화는 말레이시아, 중국 그리고 식민 지배를 하던 영국, 포르투갈, 네덜란드 등의 영향을 골고루 받아 독창적이고도 화려한 주택 양식과 복식, 가구, 음식을 만들어 냈어요. 이 '페라나칸 스타일'이라는 것이야말로 좋은 것들만 흡수, 해석해서 자기만의 것을 만들어 낸 '글로컬리제이션(Glocalization)'의 좋은 예가 아닌가 생각합니다. 이제는 국내에서도 세계의 모든 정보를 실시간으로 듣고 다양한 경험을 하는 것이 어렵지는 않지만 많은 디자이너들이 더 다양하고 많은 것을 보기 위해 외국으로 공부하러 나가는 현실을 생각해 보면 어디에 있든 우리가 받아들일 수 있는 것은 적극적으로 받아들이고 자신만의 것으로 발전시키는 게 가장 중요하겠지요. 그런 의미에서 '페라나칸'이라는 문화는 저에게 '수용-재해석-창조'라는, 디자이너에게 중요한 자세를 가르쳐 주는 듯합니다.

싱가포르에서 디자이너로서 일하고 생활하는 것의 장단점은 무엇인가요?
여기서 얻은 가장 큰 수확이라면 다양한 국적의 친구와 동료들을 만나고 동남아시아 문화에 대해 다시 생각하게 된 것입니다. 동남아 사람들은 가난하고 무지하고 게으르며 그들의 문화는 보잘 것 없을 거라고 제멋대로 생각했던 제 편견이 너무 부끄러운 기억이 되었지요. 이슬람 모스크와 힌두 템플, 그리고 교회가 나란히 담을 맞대고 있고, 돼지고기나 소고기를 먹지 않거나 할랄푸드(Halal food)●만 먹어야 하는 동료들을 고려해 회식 장소를 고르고, 또 지하철에서 사리를 두르거나 두둥(Tudung)●을 쓴 여자들이 탱크탑에 숏팬츠를 입은 여자아이들과 나란히 서 있는 풍경을 만나는 건 여기가 아니면 쉽게 경험해 볼 수 없는 것들입니다. 이곳은 서로 '차이'를 존중하고 이해하고 어울리며 다양성을 포용할

● 이슬람교 의식을 거쳐 도살한 닭고기, 양고기, 소고기 등을 말함

● 말레이 무슬림 여자들이 쓰는 히잡(Hijab) 같은 것

줄 아는 미덕이 존재하는 곳입니다. 우리가 미국이나 유럽, 중국, 일본 등에 비해 잘 알지 못했던 동남아시아의 다양하고 흥미로운 문화, 그리고 그 잠재력은 알면 알수록 놀라울 뿐입니다.

싱가포르에서 한국은 약간은 선망의 대상이고 한국인이라고 하면 호감을 보이는 사람들이 많기 때문에 기본적으로 사는 데 큰 불편함은 없습니다. 여기 살면서 말로만 듣던 '한류'나 우리나라의 달라진 위상을 피부로 느낄 수 있고, 다양한 인종과 국적에 대한 차별도 거의 없을 뿐더러 워낙 안전해서 살기에도 좋은 곳입니다. 또 한국에서 작업했던 포트폴리오들이 여기에서도 좋은 반응을 얻었기 때문에 디자이너로서도 지금까지 큰 문제는 없었습니다.

이곳에서 디자이너로서 무엇을 얻었나요? 어떤 비전을 갖고 살아가요?

디자인에 대한 기본적인 생각이나 능력은 예전에 다니던 회사에서 많은 부분을 배웠습니다. 디자이너로서 평생 일한다면 그 시절의 경험이 두고두고 제 뿌리가 될 것 같습니다. 운 좋게도 존경하는 분이 운영하는 회사에 입사했고 비슷한 디자인 철학을 가진 동료들과 일할 수 있었습니다. 물론 언제나 공식과 같은 에디터나 기획자 간의 갈등이나 대립은 있었지만 항상 디자이너가 팀의 리더였고 디자이너의 창의력을 존중하는 분위기였기 때문에 디자인으로 말하고 설득하고 디자인에 힘을 싣는 법을 배웠습니다.

솔직히 만약 디자인을 더 배우기 위해 해외 생활을 택한다면 장기적으로 싱가포르는 적당한 나라가 될 수는 없을 것 같습니다. 지금 제가 여기서 배우고 있는 것은 다양한 삶을 받아들이는 것과, 일 외에 삶을 좀 더 즐기는 방법이라고 할 수 있습니다. 언제까지 이곳에서 지낼지, 언제 한국으로 돌아갈지 아직 결정한 건 없지만 지금 여기서 하는 경험들이 이후의 나를 만들어 가는 데 가장 중요한 경험이 되겠죠.

디자이너라는 직업이 저라는 사람의 정체성을 많은 부분 형성하고 있긴 하지만, 저는 요즘 디자이너로 살아가는 게 아니라 살아가기 위해 디자인을 하는 게 아닌가 싶은 생각이 들 때가 있습니다. 그래서 삶을 즐기는 법을 배우고 있다는 말에 많은 공감이 갑니다. 본인이 미래는 어떤 모습인가요?

미래의 제가 성공한 디자이너가 되고 싶은 욕심은 별로 없습니다. 하지만 그래도

뭔가 디자이너로서 겪은 경험을 살릴 수 있는 일을 하고 싶습니다. 막연하게 그려 볼 뿐입니다만 손으로 하는 일, 느리게 하나씩 만들어 가는 일, 과정이나 목적이 사랑스러운 일……. 누구나 바라는 삶이겠지만 즐길 수 있는 일을 하면서 가끔 여행을 다닐 수 있을 정도만 벌 수 있으면 좋겠다고 말이죠.

몇 달 전 말레이시아 말라카를 여행하다가 나무 슬리퍼를 만드는 가게에 우연히 들어간 적이 있습니다. 범상치 않은 수제 엽서, 티셔츠와 가족을 그린 드로잉이 가게 곳곳에 오밀조밀 놓여 있는 걸 보고 주인 아저씨와 이야기를 나눴는데, 젊을 때 광고 회사에서 디자이너로 일하다가 그만두고 고향으로 돌아와 지금은 나무 슬리퍼 깎는 일을 하면서 아내와 아이들과 조그만 2층집에 살고 있다고 하더군요. 그런 삶도 아주 부럽더라고요.

전에는 전혀 알지도 못했고 생각도 못 했던 싱가포르에서 지금 디자이너로 살고 있는 것처럼, 솔직히 제가 미래에 무엇을 하고 있을지는 모르겠습니다. 뜬금없이 환경운동가가 되어 있거나 어느 조용한 마을에서 무언가를 만들며 살고 있을지도 모르지요. 나이가 들어서 멀리 여행을 할 수 없다면 제가 사는 지역의 미술관 같은 곳에서 자원봉사로 일하고 싶기도 하고요. 제가 경험한 일들을 나눌 수 있고 또 무엇보다 제 자신이 행복할 수만 있다면 뭐가 되든 좋겠다고 생각합니다.

01　　지구 곳곳의 이벤트와 트렌드를 소개하는 짧은 코너부터
　　　　특별 기획된 여행 기사 및 포토 에세이 등, 다양한 주제로
　　　　구성된 《실버크리스》 매거진

02·03　'Moscow Luxe'라는 주제로 구성된 《실버크리스》의
　　　　여행 저널 페이지. 러시아의 구성주의 스타일이나 유명
　　　　패션 디자이너의 컬러풀한 패턴 등, 매달 그 도시나 나라를
　　　　표현할 수 있는 인상적인 디자인 요소를 찾아내는 것은
　　　　힘들지만 재미있는 디자이너의 역할이다.

04·05　세계 각국 사진가들의 항공사진 중 인상적인 사진들을 모아
　　　　구성한 포토 에세이 페이지

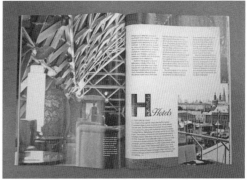

주영은
탠저린
런던

원래 순수미술을 전공했지만 홀로 작업에 몰두하기보다
사회 속에서 사람들과 소통하고 싶은 욕심이 컸던 주영은은
대학에 다니면서 방학 때마다 인턴 프로그램을 이용해
다양한 나라에서 경험을 쌓았다. LG전자, 제일기획, 일본
켄우드 디자인, 이탈리아의 미술학교 조교까지 두루 섭렵한
그녀가 마지막 방학 때 선택한 곳은 영국의 디자인 전문 회사
탠저린이었다. 디자이너를 뽑을 때 인성과 조화력을 중시하는
탠저린은 인턴 기간이 끝난 후 그녀에게 입사를 제의했다.
2004년 탠저린에 들어간 주영은은 현재 시니어 디자이너이자
프로젝트 매니저로 일하고 있다.

탠저린
Tangerine

1988년 런던에 설립된 디자인 전문 회사 탠저린은 유럽
및 아시아 태평양 지역을 무대로 제품 디자인 컨설팅부터
새로운 비즈니스 모델 구축 같은 다양한 전략 및 심층 리서치
서비스를 수행해 왔다. 주요 클라이언트로 아모레퍼시픽,
영국항공, 후지쯔, 히다치, LG전자, 모토롤라, 닛산, 파나소닉,
P&G, 삼성전자, 산요, 신도리코, 도시바, 도요타, 유니레버
등이 있으며 대표 작업으로 영국항공의 비즈니스석이 있다.
현재 20여 명의 전문 인력이 런던 본사와 서울 지사(탠저린 앤
파트너스), 일본 에이전시에서 일하고 있으며 5개 디자인 관련
전문 회사와 협력관계를 맺고 있다.

www.tangerine.net

일찍부터 미국에서 유학을 한 걸로 알고 있습니다. 미국도 한국도 아닌 영국 런던에 있는 탠저린에서 일하게 된 배경이 궁금합니다.

인턴으로 일했던 탠저린에서 먼저 연락이 왔습니다. 당시 미국에 9.11 사건이 터져 미국 디자인계 사정이 어려웠는데 다행히 저는 운이 좋았습니다. 어찌 보면 생각 없이 보낼 수 있는 방학 기간을 최대한 활용한 결과겠죠.

디자이너라면 다양한 경험을 쌓아야 한다고 아버지가 늘 강조하셨기 때문에 학창 시절 방학을 이용해 인턴 프로그램을 많이 접했습니다. 우선은 오랜 시간 외국에서 살았기 때문에 한국에서 일하면서 한국만의 기업 문화를 느끼고 싶어서 LG전자와 제일기획에서 인턴을 했습니다. 당시에는 일을 배운다는 개념으로 야근도 즐겼고 시장조사를 비롯해 사소한 일, 처음 해 보는 일도 배울 수 있는 기회라는 생각에 적극적으로 참여했습니다.

그 후로도 도쿄의 켄우드, 한국디자인진흥원에서 인턴 경험을 쌓았습니다. 그러고 보니 이탈리아의 한 미술학교에서 조교로 일한 적도 있습니다. 피렌체 미술을 접해 보고 싶은 생각에 인터넷으로 알아보다가 마침 기회가 있어서 지원했죠. 그리고 마지막 방학 때 지원한 곳이 탠저린입니다.

인턴을 하는 동안 어떤 점이 부각되어 채용으로 연결되었다고 생각하나요?

'탠저린'이란 명칭 자체가 서로 협동하는 공동체 안에서 각 장점들이 모여 가장 합리적인 디자인을 만든다는 의미를 지니고 있습니다. 때문에 디자이너들에게 개개인의 전체 방향을 이해하고 협동할 줄 아는 자세를 요구합니다. 다시 말해 채용 여부는 인성에 대한 평가로 판가름 난다고 할 수 있죠. 사회 초년생들의 실력은 서로 비슷하다고 판단하기 때문에 같이 일해 보고 성격도 파악한 후에 채용합니다. 제 경우는 그 이전에 인턴 했던 곳에까지 저에 대한 평가를 물어본 후 채용했다고 합니다. 제가 한국인이면서 미국에 오래 살았고 일본에서 인턴을 하는 등 다양한 경험이 있기에 성격이 대범하고 무슨 일을 시켜도 잘할 거라고 평가했다고 들었습니다.

대부분의 회사들은 아무래도 디자인 능력을 먼저 보기 마련인데 신선합니다.

탠저린은 지원자들에게 '함께' 일한다는 게 얼마나 힘든지를 강조합니다. 글로벌 기업이다 보니 클라이언트들의 국적도 다양한데 그 나라의 문화적 습성이나

라이프스타일을 팀원 모두가 모르는 경우도 생깁니다. 모르는 문화를 이해하고
노력하는 과정에서 의견 차이가 생기고 서로에게 예민해질 수 있습니다. 이러한
상황에서 회사는 한 사람이 전체 분위기를 망치거나 악영향을 주는 경우를 만들지
않기 위해 자기주장만 하는 디자이너보다는 상대방을 이해하고 수긍할 줄 아는
디자이너를 선호하게 됩니다. 그래서 인원 충원 시 디자이너에게 요구되는 가장
중요한 덕목이 인성이라고 하는 겁니다.

냉정하게 말해 회사는 친분을 쌓는 곳이 아닙니다. 일에 피해를 준다면 회사에서는
필요 없는 사람이라고 판단합니다. 젊은 디자이너들은 패기가 넘친다고 할 수도
있겠지만, 자신의 재능을 보여 주려고 급급해하는 경우가 있는데 그보다는 서로
이해하려 노력하고 문화적 차이를 인정할 줄 아는 자세를 배워야 합니다.

인성과 조화력을 중시하더라도 디자이너에겐 포트폴리오가 더 중요하지 않을까요?
이곳은 입사 인터뷰에서 포트폴리오를 볼 때도 대화를 많이 합니다. 포트폴리오는
자신의 가장 좋은 작업을 가지고 공들여 만들기 때문에 멋질 수밖에 없습니다.
그래서 가지고 온 작업의 결과 자체보다는 진행했던 이야기를 듣는 편이죠. 예를
들어 문화적인 차이 등으로 이해하지 못하겠으니 지원자에게 자신을 설득해 보라고
하기도 하고, 반대로 클라이언트의 입장에서 디자인을 바꿔 보라고 주문하기도
합니다. 그때 나오는 대처 방법과 답변을 통해 지원자의 태도나 클라이언트에 대한
이해 정도 등을 평가하는 거죠.

그리고 주의해야 할 점이 있는데, 포트폴리오를 만들 때는 결과물 중 자신이 어떤
부분을 디자인했는지 정확하게 기재해야 합니다. 혼자서 제품 전체를 완벽하게
디자인할 수 없다는 건 누구나 아는 사실이죠. 만약 핸드폰에서 본인이 디자인한
부분이 사이드 키라면 사이드 키라고 정확하게 표기해야 합니다. 인터뷰 때
결과물보다 결과물이 나온 생각의 출발점이 무엇인지를 묻는 게 대부분입니다.
왜 이런 결과물이 나왔는지, 발상이 무엇인지 말하다 보면 회사에서는 지원자가
무엇을 아는지, 직접 디자인한 부분이 어떤 것인지 금방 알아챕니다. 따라서
정확하게 표시하는 사람들에게 더 기회가 주어집니다. 그것이 그 사람의 도덕성을
알려주니까요.

영국은 세계적인 디자인 강국이고 런던은 디자이너들이 선망하는 도시입니다. 미국에

오래 사셨고 일본 등 다양한 문화권에서 일했는데, 그런 경험에 비추어 볼 때 영국은 디자이너에게 어떤 곳인가요?

디자이너로서 살기에는 영국만 한 곳이 없다고 봅니다. 디자이너를 예술가로 인정해 주는 문화가 있기 때문입니다. 또한 영국이 유럽을 대표한다고 생각하는 많은 작가들이 영국으로 옮겨 와 활동하기 때문에 현대 작품들을 쉽게 접할 수도 있죠. 예술이나 디자인 전문서점과 뮤지엄도 많아서 좋은 디자인을 접할 기회도 잦고 디자인할 때 도움이 되는 좋은 책들도 많습니다. 영국에서 열리는 디자인 관련 이벤트, 시상식의 수만 보더라도 디자인에 대한 관심과 인식이 어느 정도인지 알 수 있을 거예요.

사실 처음에는 영국 생활에 적응하기가 힘들었습니다. 미국 사람들은 캐주얼한 느낌인데 영국 사람들은 내성적인 느낌이 강합니다. 미국은 살다 보면 자연스럽게 그곳에 적응하고 정착할 수 있는 분위기가 조성된다고 볼 수 있습니다. 그리고 미국에는 대표적인 인물로 말할 수 있는 동양인도 많아 동양인이라는 게 특별하게 여겨지지 않았습니다. 하지만 영국에선, 물론 눈에 띄게 드러나는 것은 아니지만 억양이 다르거나 하면 차별하는 듯한 인상을 받을 때가 있습니다.

런던 역시 뉴욕과 마찬가지로 대표적인 글로벌 도시라 다양한 인종과 국적에 대한 관용적인 시선이 있을 것 같은데 의외입니다.

또 이곳에선 자국민(영국인)과 외국인(영국인이 아닌 사람)으로 나뉘는 것이 아니고 유럽인과 유럽인이 아닌 사람으로 나뉘기 때문에 수많은 유럽인 사이에서 발붙일 곳이 없다고 할까요, 적응하기가 어려웠습니다. 게다가 앞서 말한 것처럼 영국이 유럽을 대표한다고 생각하는 수많은 디자이너들이 영국에서 일하려고 이력서와 포트폴리오를 보내옵니다. 새로운 디자이너들이 끊이지 않고 공급되기 때문에 경쟁도 심하고 그에 따른 부담감도 큽니다.

영국은 디자이너들의 직업 문화도 좀 특이합니다. 이곳 디자이너들은 젊었을 때는 6개월마다 여러 디자인 전문 회사들을 옮겨 다니며 주로 프리랜서로 일합니다. 정식 채용이 되더라도 연차가 얼마 안 되는 주니어급 디자이너들은 2~3년 안팎으로 회사를 옮기는 경우가 많습니다. 아무래도 젊었을 때는 열정도 넘치고 다방면으로 경험을 쌓으려고 하죠. 특정 회사에 소속되지 않은 채 때로는 국제적으로 옮겨 다니며 일하다가 원하는 만큼 휴식도 취하고, 그러다가

01
기존 프로젝트의 최종
결과물을 살펴볼 수 있는
갤러리

02·03
직원들을 위해 마련된 부엌

40대 전후로 한곳에 정착하는 경향이 강합니다. 이러한 독특한 특성 때문에 한 회사에서 계속 머문 저 같은 경우는 입사 동기들과 다 헤어지고 지금도 계속 새로운 디자이너들을 맞이하고 있습니다. 오랫동안 친분을 쌓으며 좋은 관계를 다듬어 놨는데 떠나는 동료들이 매정해 보이기도 했고 또 매번 새로운 동료와 적응하는 데 애를 먹기도 합니다.

디자이너니까 영감을 얻을 수 있는 새로운 활력소를 찾아 떠나는 것이 당연하게 여겨지는 한편, 탄탄한 직장에서 오래도록 일하는 것이 미덕인 한국의 직장 문화와는 좀 다르다는 생각이 듭니다. 한 직장에 오래 근무한 경우엔 어떤 이점이 있을까요?
저처럼 한 회사에서 6년 남짓 근무한다는 것은 쉬운 일이 아닙니다. 그렇지만 한 회사에 그 정도 있다 보면 회사의 디자인 전략을 세울 수 있는 위치에 오르게 됩니다. 컨셉보다 전략에 신경 쓰게 되면서 다른 이의 아이디어도 살려줄 수 있는 여유가 생겼습니다. 그만큼 팀원들과 교류하고 즐기면서 일할 수 있게 되었지요. 저는 꾸준히 하다 보면 뭐든지 이룰 수 있다고 생각하는데, 요즘 사람들은 학교를 졸업하자마자 너무 빨리 이루려고 하는 경향이 있는 것 같습니다.

전략이라면 어떤 걸 말하는지 궁금합니다.
탠저린에서는 디자인만을 위한 디자인은 하지 않습니다. 즉 디자인의 혁신을 단지 외형적인 특징에서만 구현하는 것이 아니라, 기업의 비즈니스적인 측면을 살펴 디자인을 통해 도약할 수 있는 기회를 발견하고자 합니다. 비즈니스 측면의 성과를 뒷받침하지 못하는 디자인은 의미 없는 디자인이라고 생각하기 때문에 디자인 협력을 통하여 그 회사가 발전을 이룰 수 있어야만 성공적인 프로젝트라고 판단합니다.
개인적으로 요즘 디자인 경영에 관심이 많이 갑니다. 계속 공부하고 싶은 분야이기도 하고요. 디자인 전략은 마케팅 전략보다 논리적이지 못하다는 평가를 받을 때가 종종 있습니다. 하지만 앞으로는 마케팅 시스템에도 변화가 생기고 디자인 전략이 중요한 이론으로 부각될 거라고 생각해요. 실제로 여러 기업들이 디자인 경영을 하고 있고 이를 발전시키기 위해 더 많은 부분에서 가능성을 발굴하려고 시도하고 있으니까요. 이런 가능성을 통찰해 가시화하는 것이 디자인 능력이고 디자이너들의 몫이라고 생각합니다.

전체적인 조화를 강조하는 회사 분위기라면, 프로젝트 진행에서 개인의 욕구를
반영하기 힘들 것 같습니다. 그런 점에서 오는 문제점은 없나요?

제 경우를 보자면 일을 시작한 초반에는 프로젝트에 대한 욕심이 컸습니다. 그래서
기초 작업보다는 실전에 주력하고 싶다고 선임 디자이너에게 말한 적이 있습니다.
그는 그것만이 디자인의 전부가 아니라며 우리가 공유하는 모든 것이 디자인
프로세스에 중요한 요소들이다, 어느 하나라도 부족하면 디자이너로서 완벽하다고
할 수 없다고 얘기해 줬습니다. 그 이후로 차츰 전체적인 프로세스를 보게 되었고,
순차적으로 디자인을 발전시켜 나가는 것을 배우고, 디자인에 대해 토론하는 것이
중요하다는 것을 알게 되었습니다.

탠저린에서는 상대방의 이야기를 세밀히 들어주고 열정적으로 토론합니다. 특히
영국 사람들은 집요해서, 모르는 것이 있거나 호기심이 생기면 쉽게 넘기질
않습니다. 저도 이젠 다른 디자이너들의 아이디어를 듣고 답해 줘야 하는 위치에
있다 보니 엉뚱해 보이는 질문, 아무리 따져 봐도 이치에 안 맞는 논리도 끝까지
듣고 그에 타당한 답을 해야 합니다.

대화는 물론 중요하지만 일의 효율을 생각한다면 쉽지 않은 일인 것 같습니다.

무조건 해야 한다는 식으로 대화를 먼저 닫아 버리면 그것이 감정으로 바뀌고
결국 프로젝트의 효율성을 저하시키게 됩니다. 답답하기도 하고 대화가 얼른
끝났으면 좋겠다 싶을 때도 있지만 가끔 그러한 과정 속에서 기존의 사고방식이나
고정관념을 깨는 참신한 아이디어를 찾을 때도 있습니다.

그건 저희 회사 CEO도 마찬가지입니다. 동등한 입장에서 함께 디자인을 하고
경험에서 우러나온 이야기를 해 줍니다. 직급이 높다고 다르게 행동하지 않고
모르면 모른다고 솔직히 이야기하는 것이 이곳의 문화입니다. 마치 운동선수들과
함께 필드에서 뛰는 코치와 같은 역할입니다.

한국은 예의범절을 따지는 문화가 뿌리 깊게 자리 잡고 있어서 윗사람을 존경해야
한다는 일종의 의무감이 있는 것 같습니다. 그렇지만 이곳에서는 프로젝트를 위해
다 같이 노력하는 과정을 겪다 보면 그들이 갖고 있는 실력과 (회사와 일에 대한)
책임감을 자연스럽게 느끼게 되는데, 그렇게 부딪히며 받은 인상은 쉽게 잊히지
않습니다. 때문에 한국처럼 표면적으로 드러나지는 않지만 윗사람에게 항상
믿음을 표시하고 그들의 판단력을 존중합니다. 그것이 진정한 예의이며 존경인

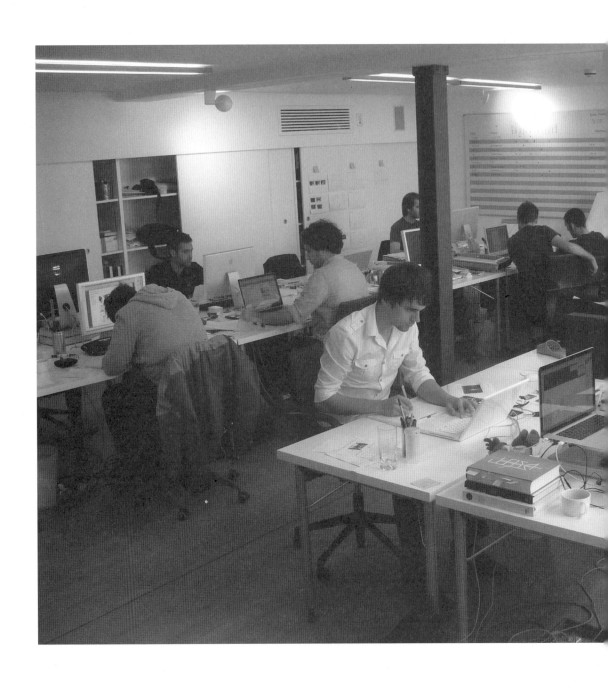

각자의 자리에서 작업 중인
디자이너들

것 같습니다. 저 또한 제가 보아 온 선배들의 모습과 같아지도록 노력하고 있고요.
이러한 것들이 회사 문화로 자연스럽게 자리 잡았습니다.

인턴이긴 하지만 한국의 직장 문화도 경험해 봤는데, 또 어떤 점이 다른가요?
우선 시간을 자유롭게 쓸 수 있습니다. 휴가도 눈치 보지 않고 자유롭게 쓸 수
있지요. 업무에 영향을 주지 않는다면 재택 근무도 가능합니다. 출근 시간은 9시
반에서 10시로 정해져 있지만 꼭 그 시간에 출근하지 않아도 뭐라고 하지 않습니다.
물론 당사자들이 왜 늦었는지 사유를 밝히긴 하지만 스스로 컨트롤해야 하는
문제이기 때문에 주변에서 신경 쓰지 않습니다.

그 대신 시간을 어떻게 사용하느냐가 중요합니다. 업무 시간에는 100퍼센트
집중해야 합니다. 점심시간은 따로 정해져 있지 않기 때문에 회의 일정, 프로젝트를
함께 진행하는 사람들과의 협업 관계 등을 따져 알아서 조절합니다. 야근하는
사람은 시간 조절을 못하거나 느리다고 판단되기 때문에 대체로 야근을 안 하려고
합니다. 그렇지만 따져 보면 하루 업무량이 엄청납니다. 최대한 근무 시간 내에
업무를 모두 해결하려고 하니 당연히 집중도가 강해질 수밖에 없겠지요.

반면 업무 시간 외의 (개인) 시간을 지나치게 존중하는 경향이 있습니다. 개인
시간을 방해하는 건 굉장한 실례라고 생각합니다. 전원이 모여 회식하는 일도
크리스마스 시즌이 아니면 거의 없을 정도니까요. 그래서 때로는 프로젝트가
성공적으로 끝나도 마땅한 '뒷풀이'가 없어 혼자서 기쁨을 삭히는 경우도
있었습니다. 섭섭한 마음이 들어 요즘에는 일부러 같이 작업한 동료들과 회포를 풀
수 있는 자리를 만들려고 합니다.

예를 들어 금요일은 한 주의 업무를 마감하는 의미로 회사 냉장고에서 맥주를
가져와 가볍게 마시면서 회의하기도 하고, 시간 여유가 있을 땐 회사 근처의 펍에
가거나 시장 구경을 하면서 이야기를 하기도 합니다. 이러한 분위기에서 팀원끼리
이야기를 나누다 보면 업무에 관한 고민도 풀리고 좀 더 원활하게 프로젝트가
진행되는 것 같습니다.

프로젝트는 어떤 프로세스를 거쳐 이루어지나요?
프로젝트의 시작은 언제나 다양한 아이디어를 교류하는 데서 시작합니다.
초반에는 5~6명 정도가 투입되어서 광범위하게 아이디어를 냅니다. 이 과정을

내부에서 '샷 건(Shot Gun)'이라고 부르는데, 사냥을 시작할 때 어느 한곳에 집중하지 않고 골고루 총을 겨누고 점차적으로 범위를 좁혀 간다는 점이 디자인 초반 작업과 유사하기 때문입니다. 초반에는 선입견을 버리고 일단 가능성이 보이는 것이나 할 수 있는 건 다 해 봅니다.

아이디어는 길을 걷다가도, 음악을 듣다가도 나오지만 특히 다른 제품을 관찰하다가 나오는 경우가 많습니다. 서로 얘기한 아이디어를 모두 작은 메모지에 그리거나 적어서 색깔 별로 벽에 붙이기 시작합니다. 한 장의 메모지마다 작은 아이디어와 스케치가 담겨 있지요.

벽에 붙은 아이디어들이 늘어나면 팀원들과 좀 더 구체적인 아이디어로 정리합니다. 군더더기를 없애고 아이디어를 조화롭게 섞어 하나의 큰 아이디어로 거듭나게 하는 거지요. 또 아이디어에 활력을 불어넣어 줄 시도를 이것저것 해 봅니다. 영감을 얻은 이미지를 수집하거나 목업을 제작하기도 하고 부피를 가늠하기 위해 판자로 간단히 모델을 만들어 보기도 합니다. 그러는 과정에서 한두 명씩 팀에서 빠져나가고 2~3명이 남아 마지막까지 진행합니다.

제 생각엔 한국에 비해 디자인할 때 팀원들끼리 커뮤니케이션을 더 많이 하는 것 같습니다. 그렇기 때문에 팀으로서 아이디어를 낸다고 말하는 것이죠. 이러한 팀워크가 없으면 힘 있는 디자인이 나오기 어렵습니다. 자신의 컨셉을 혼자만 알고 주변과 교류하지 않으면 '빅 아이디어'로 키우기 힘들고 결국 한 개인의 생각에 머무를 수밖에 없습니다. 아이디어를 자신만 가지고 있기보다 공유하고 발전시키는 것도 능력이겠지요. 그러기 위해서는 자신의 컨셉을 자신 있게 이야기할 줄 알아야 합니다.

이렇게 교류가 활발하다 보니 회사에서 어떤 일들을 진행하는지 다들 대충은 알고 있습니다. 기본적으로 서로 진행하는 프로젝트에 관심이 있어서 자유롭게 얘기를 나누기도 하고, 또 어떤 프로젝트가 진행 중인지 알고 지내야만 피치 못할 사정으로 담당 디자이너가 진행하지 못할 때 바로 다른 사람이 대신할 수 있으니까요.

그렇게 힘들게 도출된 아이디어가 클라이언트에게 받아들여지지 않으면 많이 실망스러울 것 같은데요. 어떻게 대처하시나요?

때로 디자인을 논리적으로만 해석하는 클라이언트들을 만나면 설득하기가 쉽지 않습니다. 디자인의 타당성을 평가하려면 논리도 중요하지만 감성적인 부분을

프로젝트 초기 단계에서
각자 아이디어를 내서
디자인 방향을 구체화하는
회의

컨셉 회의에서 나온
수정사항과 아이디어를
기록한 모습

비롯해 기능적, 사회적인 측면을 복합적으로 고려해야 하니까요. 그런 복합성을
배제하고 너무 논리만 강조하다 보면 그 테두리에 갇혀 차별화된 디자인이 나오기
힘들다는 것을 클라이언트들이 알아줬으면 할 때가 있습니다. 의미 있는 차별화는
기업 경쟁력에서 중요한 전략 중 하나이기 때문에 포기할 수 없는 부분이기도
하고요.

제 경우엔 그 기업의 비즈니스 전략과 현재 시장의 동향, 소비자의 입장 등을
들어 다각적으로 설득하려고 노력합니다. 디자인은 결과가 아니라 프로세스이고
그 프로세스를 성공적으로 이끌었을 때 시장에 혁신을 가져올 수 있음을
상기시킵니다. 기존 비즈니스와 맞게 진행되고 있고 지금의 방향이 타당하다는
것을 알려 줍니다.

이때 중요한 것은 신뢰가 빠져서는 안 된다는 겁니다. 이것은 클라이언트와
디자이너의 상호 신뢰를 뜻하기도 하지만 진행 중인 디자인에 대한 신뢰와
자신감을 뜻하기도 합니다. 믿음을 갖고 자신 있게 내세울 수 있는 디자인이 가장
가치 있는 디자인입니다. 가장 어려운 부분이고 늘 노력해야 할 부분이지요.

탠저린의 클라이언트 중에는 한국 기업도 많은 걸로 알고 있습니다. 서울에 아시아
지사가 있기도 하고요. 한국 기업을 위한 프로젝트를 진행할 때 본인이 한국 출신
디자이너라는 점이 어떻게 작용하는지 궁금합니다.

요즘은 한국 기업들의 프로젝트 규모가 커지기도 했고, 또 한국 기업들이 재미있는
프로젝트를 많이 기획하기도 합니다. 휴대폰만 봐도 한국 기업의 위상이 커져서
휴대폰 관련 일을 하려면 디자이너들이 한국에 관심을 가질 수밖에 없습니다.
동료 디자이너들이 한국의 클라이언트와 한국 문화에 대해 물어보곤 하는데, 그럴
때마다 한국 클라이언트와 직장 동료 사이에 생길 수 있는 문화적 차이를 줄이기
위해 애씁니다.

이는 단순히 언어적으로 번역해 주는 걸로는 해소가 되지 않습니다. 양쪽 문화를
다 알아야 가능하지요. 예를 들어 전에 진행한 한국형 욕실 프로젝트에서
클라이언트가 욕실 디자인을 할 때 꼭 세족대가 들어가야 한다고 요청한 적이
있습니다. 동료 디자이너들은 왜 그래야 하는지 이해를 못 해서 당황스러워했지요.
동료들에게 한국에서 세족대가 갖는 중요성을 설명해야 했는데 저 또한 외국에
오래 살아서 경험이나 이해가 부족했던 터라 고민했던 경험이 있습니다.

또 다른 예를 들자면 한국에서 생각하는 '스마트'한 디자인은 서양 사람들이
생각하는 것과 개념적으로 차이가 있습니다. 한국에서는 신소재를 쓴다거나 선과
면의 교차가 다양하고 조화롭게 표현되어야 멋스럽다고 여깁니다. 하지만 영국에서
생각하는 '스마트'한 디자인은 잡음이 될 만한 모든 요소들을 과감히 없애고
제품 본질에 충실한 디자인을 말합니다. 장식적인 요소들이 적절히 표현되어야
감성적으로 매력을 느끼는 한국의 문화적 특성 때문에 그러한 요소들이 배제된
영국 디자인에 대해 때로는 밋밋하다거나 소박해 보인다는 평가를 내리곤 하지요.
다른 문화권의 감성이 지닌 가치를 통찰하여 재해석하며 만들어 가는 것은
디자인 프로세스에서 중요한 부분입니다. 문화의 차이를 이해하지 못한다면
커뮤니케이션도 불가능하고 디자인 방향을 잡기도 어렵습니다. 그래서 그때마다
저처럼 양쪽 문화를 아는 사람이 방향키 역할을 하게 됩니다.

양쪽 문화를 아는 사람이 늘 존재하지는 않을 것 같습니다. 다양한 나라의 기업들을
상대로 프로젝트를 진행할 텐데 위와 같은 문화적 차이가 있을 땐 어떻게 대처하나요?
문화의 차이가 있을 때는 리서치를 하거나 자문을 구하는 걸로 풀고자
합니다. 외국 문화를 인정하고 그 문화에 적응하려고 하지요. 한국에서 빠른
프로세스를 요구하면 그것에 최대한 맞추기 위해 별도의 팀을 구성하기도 하고,
스페인의 클라이언트가 직접 현지로 와서 프레젠테이션을 해 달라고 하면 자주
클라이언트를 방문해 이야기를 나누려고 합니다. 이처럼 다양한 문화를 이해하고
알아가려 하는 것, 이것은 디자이너가 꼭 가져야 하는 열린 자세이자 융통성이라고
생각합니다.

오랜 시간 노하우를 축적해 온 영국의 대표적인 디자인 전문 회사로서 탠저린만의
장점이 있다면 무엇이 있을까요?
탠저린에서는 새로운 프로젝트를 진행할 때 리서치 출장을 보내 새로운 장소에서
새로운 경험을 할 수 있게 해 줍니다. 디자이너가 한 가지에 너무 집중해서 시야가
좁아지는 걸 방지하고 다양한 경험을 통해 감성적 시각을 향상시키도록 하는 것이
프로젝트에 도움이 된다고 생각하기 때문입니다. 경험하는 만큼 알게 되니까요.
직접 가서 보는 것과 잡지나 인터넷으로 접하는 것은 차이가 있습니다. 리서치
출장은 욕심이 나는 프로젝트가 있을 때 의사를 표현하기만 하면 됩니다. 진행 중인

프로젝트에 방해가 되지 않는 선에서 디자이너의 의사를 존중해 기회를 주지요. 다른 장점으로 전문 회사와의 협력관계를 들 수 있습니다. 협력 업체들과 일하면서 전문 지식이 늘고 그 분야에 대해 심층적으로 배울 수 있어서 그만큼 디자인을 깊고 폭 넓게 바라볼 수 있습니다. 이런 지식은 클라이언트를 상대할 때 힘이 되고 제안할 수 있는 디자인의 폭도 넓혀 줍니다.

또 탠저린은 사용자 리서치를 직접 시행해 프로젝트에 활용하고 있습니다. 정성적(定性的) 조사를 통해 제품에 대한 사람들의 행동과 경험을 관찰하고 문제점을 다각도로 파악해 향후 방향을 고민합니다. 일시적인 조사나 설문 등으로 상당한 규모의 데이터를 뽑아내는 정량적(定量的) 조사는 과거에 대해서는 알려 주지만 미래를 예측하는 데는 그다지 효과적이지 못합니다.

영국항공의 비즈니스석 사례 역시 마찬가지입니다. 탠저린이 정량적인 데이터에만 의존했다면 의미 있는 혁신을 이루기 어려웠을 겁니다. 하지만 정성적 조사를 통해 얻은 결론은 그와 달랐습니다. 비즈니스석을 사용하는 고객들은 장거리 여행 중에 개인 업무를 보는 사람들이 상당히 많았고, 그래서 답답하지 않으면서도 사적인 공간을 허락하는 코쿤(cocoon)형 공간이 필요함을 알게 되었습니다. 또한 비행 중 잠을 편히 자고, 도착한 공항에서 곧바로 회의장으로 향해도 좋을 만한 컨디션을 유지하고 싶어 했습니다. 이렇게 정성적 조사를 통해 문제점을 파악하고 미래 지향적인 방향을 분명하게 세웠기에 전체적인 좌석 레이아웃을 음과 양의 패턴으로 나열하게 되었고 좌석에 대한 새로운 접근이 가능했습니다.

디자이너로서 해외에서 일하고 살아가는 것에 어떤 비전이 있을까요?
앞으로는 문화예술의 시대라고 생각합니다. 지금까지 정보·과학기술의 시대를 살면서 눈에 보이고 확인할 수 있는 것만 인정하는 시대였지만 이제는 문학, 종교, 예술 등 보이지 않는 감성의 중요성을 깨닫는 시대가 오겠지요. 그만큼 디자이너의 영역이 넓어지고 역할도 중요해질 거라고 생각합니다.

디자이너는 늘 새로움을 추구하고 삶을 더 편리하고 가치 있게 만들려는 사람입니다. 단지 필요에 의해 창조되었다가 소비되어 버리는 디자인을 넘어 다음 세대에 남길 유산이 무엇인지 고민하고 그것을 위해 점차 활동 영역을 넓혀가려는 노력이 필요합니다. 세계적으로 일어나고 있는 이슈들이 더 이상 그 나라에 국한된 문제가 아니라 전 세계가 다 같이 고민해야 할 문제인 만큼 넓은 세상에 나가

다양한 국가에서 온 디자이너들과 교류하고 또 이러한 문제들을 공유하고 활동을
펼치는 것이 디자이너로서 가질 수 있는 비전이 아닐까 생각합니다.

01 신도리코 복합기 초기 스케치, 2009
02·03 신도리코 복합기 렌더링, 2010
04·05 Digit Wireless 핸드폰 디자인, 2005

동료와 지내기

한국식 격식은 벗어 버려라

직장 선후배나 직위를 따지는 예의와 격식에 너무 얽매이지 말자. 우리가 겸손함이라고 배웠던 것들이 그들에게는 소심함으로 비춰질 수도 있다. 언어가 장벽이 된다면 차나 술 한 잔을 통해 허물없이 다가가 이야기를 건네도록 하자.

남보다 뛰어나다는 생각을 버려라

지나친 자신감은 안 좋은 영향을 미칠 수 있다. 요즘에 혼자 하는 디자인은 별로 많지 않다. 무의식적인 사고들이 은연중 남을 깔보는 행동으로 나오고, 잘못된 행동이 쌓이다 보면 나뿐만 아니라 팀을 망치게 된다. 험악한 사무실 분위기는 작업에도 그대로 나타난다는 사실을 명심해라.

취미를 가져라

회사 업무 외에 다른 이야깃거리가 될 만한 취미를 가져라. 관심사가 같은 동료가 있다면 언어 향상에도 도움이 될 것이다. 익숙하지 않은 환경과 치열한 경쟁에서 오는 스트레스를 풀 수 있는 자신만의 장치를 마련하는 것이 좋다.

초대를 받아들여라

열린 마음으로 모든 기회에 참여해 보자. 동양인은 소극적이라는 편견을 깨고 적극적인 모습으로 대처하는 것이다. 새로운 환경에 적응하려면 직접 부딪히고 경험하는 것이 무식해 보여도 빠른 방법이다. 디자인과 별로 상관없어 보이는 모임이라도 언제 어디서 누구를 만나게 될지 모른다.

좋은 태도를 가져라

세계 어디를 가든 디자인계는 의외로 좁다. 오히려 때에 따라 주위 사람들의 평판이 우리나라보다 훨씬 중요하게 작용한다. 예를 들어 다른 회사로 옮기려고 할 때 지금 알고 지내는 회사 동료들의 의견이 나를 평가하는 중요한 잣대가 될 수 있다. 특히 외지에서 의지할 수 있는 건 바로 당신 주변에 있는 사람들뿐이다.

네트워크를 활용하라

온라인 활동에 적극적으로 참여해 보자. 디자인 관련 사이트에 가입해서 여러 사람들과 정보나 작업을 공유하는 것도 좋다. 평소 관심 있는 디자이너들에게 이메일을 보내 궁금한 점을 물어보거나 대화하는 것도 좋은 방법이다.

"회사 일에만 묻혀 살고 싶진 않아. 나를 위해 살고 디자인할 거야."

"가족과 여유를 즐기며 살고 내 삶을 즐기고 싶어."

"너의 롤 모델은 누구니?"

　　한 2년 전인가, 만나는 사람들에게 많이 물어본 질문이다. 당시 앞으로의
내 모습을 상상했을 때 딱히 떠오르는 모습이 없었다. 같은 사무실 안에서 나보다
나이 많은 디자이너의 수는 점점 줄어들고, 그렇다고 남은 선배들의 모습과 내
미래가 겹쳐 보이지도 않았다. 앞으로 도대체 뭘 해야 할까? 앞으로 나의 모습은
어떻게 변해 있을까? 어쩌면 아무런 변화 없이 지금과 똑같을까?

　　순간 겁이 났다. 불확실한 미래라는 것은 견딜 수 있지만 지금과 같은
모습이라니. 반복적인 일상, 작년과 비교했을 때 별반 차이 없는 업무 스케줄,
흥미가 생기지 않는 똑같은 프로젝트. 내 존재와 디자인에 대한 회의가 밀려
왔다. 안정된 회사로 옮기고 나니 일도 너무 안정적이라 지겨워진 건가? 전에
다니던 디자인 스튜디오에선 하나의 프로젝트가 지겨워질 때쯤 다른 성격의
일이 들어와서 다양한 디자인을 시도할 수 있었는데, 그것이 디자인 스튜디오의
매력이라고 생각했는데……. 그런데 그때는 왜 그만뒀던 걸까.

　　되짚어 보니 당시에도 고민은 비슷했다. 한자리에서 오래 머물다 보니 일은
반복되고, 일정한 패턴이 생기고, 회사 생활에 요령이 생기다 보니 디자인에서도
고민 없이 요령을 피우는 내 자신에 싫증이 난 것이다. 첫 번째는 회사를 옮기는
것만으로도 해결되었다. 새로운 환경에서 그전에는 몰랐던 일을 새로 배우면서
디자인에 다시 신명이 났다. 하지만 만 4년이라는 시간이 지나자 난 또다시 요령을
피우고 있었다. 이 문제를 어떻게 해결할 수 있을까. 내 자신이 문제인가?

　　술잔을 기울이며 동료나 후배 디자이너에게 하던 충고를 나에게 하기
시작했다. 취미생활을 가져 봐, 운동을 해 보든가, 돈이 안 되더라도 좋은
프로젝트가 있으면 아르바이트를 해 보는 건 어때? 하지만 그 모든 게 쉬운 일이
아니었다. 혼자 고민하기보다 주변 사람들에게 조언을 구하면 뭔가 실마리를 찾을
수 있지 않을까 생각했지만, 솔직히 묻기도 전에 그들 역시 나와 같을 거라는 편견에

사로잡혀 있었다. 퇴근하고 집에 들어와 쉬기만 해도 하루가 빠듯하긴 마찬가지일 테니.

　　그런데 인터뷰를 해 보니 잠자기에도 부족하다고 생각한 그 시간에 다른 사람들은 많은 일을 하고 있었다. 자신처럼 해외 진출을 꿈꾸는 후배들에게 도움을 주는 블로그를 운영하고, 그러면서도 업무 외의 디자인 봉사활동까지 하는 사람도 있었다. 물론 여전히 나는 그렇게 부지런하게 살 자신은 없다. 하지만 그 삶을 자세히 들여다보면, 시발점은 의외로 간단함을 알 수 있다. 바로 자신이 앞으로 어떤 모습이고 싶은지 계속해서 되묻는 것이다. 10년 후 어떤 디자인을 하고 싶은지 묻는 내 질문에 그들은 이렇게 답했다. 10년 후 자신이 할 디자인보다는 그때의 자기 자신의 모습을 그려 보라고.

　　사실 해외 취업을 꿈꾸는 디자이너는 생각보다 많지 않을지도 모른다. 그렇게 보면 이 책의 독자는 매우 협소할 수 있겠다는 생각도 든다. 하지만 마지막 장의 제목인 자기 계발과 삶의 방식은 누구에게나 해당하는 고민거리일 것이다. 그런 의미에서 "회사는 개인의 꿈을 실현시켜 줄 수 있어야 한다."라는 성정기의 말은 의미심장하다. 그 꿈이 일찍 퇴근해서 가족과 함께하는 시간이든, 혹은 쟁쟁한 경쟁자들을 이겨 내고 자신의 디자인을 세계에 내보이는 것이든 상관없이 말이다.

성정기
루나 디자인
샌프란시스코

성정기는 스물일곱이라는 늦은 나이에 디자인을 공부하기
위해 국민대학교 공업 디자인과에 진학했다. 재학 중
LG전자 국제디자인공모전에 당선되어 프레젠테이션을 위해
2001년 서울에서 열린 ICSID 행사에 참여한 그는 IDEO의
공동 설립자 빌 모그리지와의 만남을 계기로 해외 진출을
준비하기 시작했다. 2004년 IDEO에 입사해 컨셉 디자이너로
일했으며 2006년 루나 디자인으로 옮겨 제품 디자이너로
일하고 있다. LG전자 국제디자인공모전 외에도 IF 국제디자인
어워드, 레드닷, 시카고 굿디자인 어워드 등 다수의 디자인
공모전에서 20회 이상의 수상 경력이 있다.

www.junggisung.com

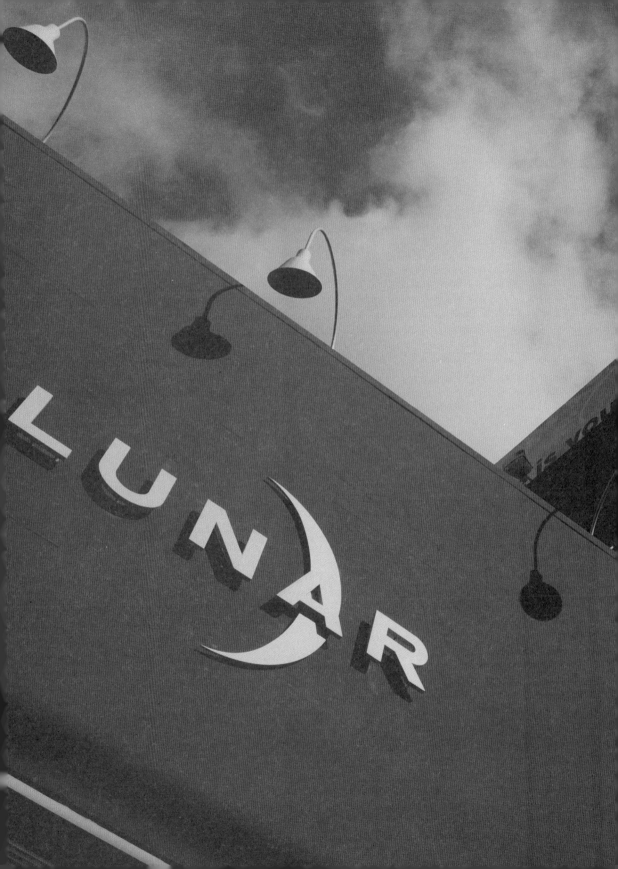

루나 디자인
Lunar Design Inc.

산업 디자인, 그래픽 디자인, 인터랙션 디자인, 엔지니어링,
디자인 컨설팅 등의 서비스를 제공하는 디자인 스튜디오로
HP, 인텔, 애플, 소니, 시스코 시스템스(Cisco Systems) 등의
대기업에서부터 실리콘 밸리의 신생 벤처 기업들까지 다양한
클라이언트를 두고 있다. 본사는 미국 실리콘밸리 팔로알토에
있고 샌프란시스코, 뮌헨, 홍콩에 지사를 두고 있다. 다양한
국적의 디자이너와 엔지니어 그리고 컨설팅 인력 60여 명이
일하고 있다.

www.lunar.com

늦은 나이에 디자인 공부를 시작했고 유학을 거치지 않은 채 서른 중반에 세계 굴지의
디자인 회사 IDEO에 입사했습니다. 어떤 계기로 해외 진출을 하게 되었나요?
2001년 서울에서 ICSID 총회가 열렸습니다. 당시 부대행사로 LG전자
국제디자인공모전에 수상한 작품에 대한 프레젠테이션이 있었는데, 2001년도
수상자였던 저도 참여했습니다. 전 세계에서 모인 많은 디자인 관계자들 앞에서
제 디자인을 발표하는 기회였지요. 그런데 발표장에서 어느 외국인이 제 작품에
관심을 보이며 언제든 연락하라는 말과 함께 명함을 주고 갔습니다. 그가 바로
IDEO 창립자 중 한 명인 빌 모그리지였습니다.
사실 그때는 IDEO라는 회사에 대해 잘 알지 못했습니다. 나중에 우연히 보게 된
디자인 잡지를 통해 IDEO에 관한 내용을 읽은 후 거기서 일하고 싶어졌고 다양한
루트를 통해서 정보를 수집했습니다. 그렇게 준비한 포트폴리오를 빌 모그리지에게
직접 우편으로 보냈는데 다행히 저를 기억하고 있었습니다.
입사 당시 IDEO의 보스턴 지사와 팔로알토 지사 두 군데서 입사 제의를
받았습니다. 여러 가지 혜택이 더 좋았던 보스턴에서 일하기로 했습니다. 그때
보스턴 지사에서는 영어 개인교습 기회와 아파트 제공을 약속했는데 그런 혜택은
회사 창립 후 처음 있는 파격적인 제의라고 들었습니다.

2009년에 디자이너들을 대상으로 해외 취업을 위한 포트폴리오 강의를 한 적이
있습니다. 본인의 포트폴리오는 어떻게 준비했고 어떤 점에 중점을 뒀는지요?
IDEO에 보낸 포트폴리오는 거의 4년 정도 준비했습니다. 학생 시절에 3년 정도
포트폴리오에 들어갈 컨텐츠를 만들었고 졸업 후 1년 동안 철저하게 맞춤형
포트폴리오를 준비했습니다. 졸업 후 6개월은 LG에서 근무했는데 퇴사하고
프리랜서로 밥벌이를 하면서 IDEO에 대한 자료를 수집하고 포트폴리오를
만들었습니다. 그렇게 준비한 덕분인지 IDEO 관계자들로부터 지금까지 본 어떤
포트폴리오보다 훌륭하다는 과분한 칭찬을 들었습니다.
제 생각엔 가장 좋은 포트폴리오는 그 회사가 원하는 것과 하고자 하는 것이
무엇인지, 지원하는 회사에 대해 철저히 파악해서 준비하고, 그것을 정확한
프레젠테이션으로 표현하는 것입니다. 뽑는 입장이 된 지금도 이 생각에는 변함이
없습니다.

IDEO에서 1년 정도 있다가 바로 이직을 했는데요. 오랜 시간 IDEO에 입사하기 위해
준비했고, 그만큼 파격적인 혜택을 받은 터라 의외의 선택이라고 느껴집니다. 어떤
이유에서 이직을 결심하게 되었나요?

누구나 그렇겠지만 일할 곳을 정한다는 것은 매우 중요한 결정이기 때문에
이직 과정은 쉽지 않았습니다. 저는 클라이언트 프로젝트뿐만 아니라 개인적인
컨셉 프로젝트를 회사 차원에서 할 수 있는 곳을 원했습니다. 컨셉 프로젝트란
클라이언트를 위해서가 아니라 디자이너가 자율적으로 진행하는 프로젝트를
말하는데, 제가 진행했던 '유니세프 프렌즈' 프로젝트처럼 사회적인 분야의 새로운
패러다임을 제안하는 작업을 할 수 있기를 원했습니다. 외국 땅에서 생활하면서
디자인으로 제가 원하는 목표를 이루기 위해서 꼭 필요한 조건이었고 연봉이나
물질적 혜택보다 중요했습니다.

그러나 IDEO에서는 원하는 개인 프로젝트를 진행할 수 있는 환경이 아니었습니다.
회사가 컨설팅 회사로 변화를 시도하면서 제가 입사할 때 지원했던 컨셉 디자인
부서가 없어졌고, 또 제가 입사한 후 3개월도 안 돼서 디렉터가 퇴사했는데,
그 이후의 회사 생활은 제가 IDEO에서 기대했던 생활이 아니었습니다.
디렉터라는 존재는 멘토로서 회사 생활뿐 아니라 디자인 작업 전반에 걸쳐 많은
것을 가르쳐 주기 때문에 경력이 얼마 안 되는 디자이너에게 특히 중요하다고 할
수 있습니다. 이러한 경험을 바탕으로 다음 회사를 구할 때는 입사 조건을 스스로
제시하게 되었지요.

일반적으로 이직을 하게 되면 연봉이나 혜택 같은 것을 회사에 요구하기 마련인데
저는 IDEO에서 추천한 몇 개 회사와 인터뷰를 하면서 컨셉 프로젝트 50퍼센트,
클라이언트 프로젝트 50퍼센트의 비율로 일을 진행할 수 있게 해 달라는 것과,
또 디렉터가 적어도 입사 후 1년 동안 저와 같이 일해야 한다는 조건 등의 다소
엉뚱한 제안들을 했습니다. 그중 제가 제시한 조건을 충족시켜 준 루나 디자인
샌프란시스코 지사에서 새로 회사 생활을 시작하게 되었습니다. 루나 디자인 입사
후 1년 뒤에 회사에서 저에 대한 리뷰가 있었는데 저의 멘토이자 디렉터가 인터뷰
당시 본인이 수첩에 적었던 내용, 즉 제가 인터뷰 때 요구했던 내용들을 보여 주면서
만족하는지 물으시더군요. 만족을 물론이고 그런 황당한 제안들을 디렉터가 늘
기억하고, 할 수 있게 배려해 준 것에 대해 적지 않은 감동을 받았습니다.

사무실 풍경

미국 생활도 어느 정도 적응되었고 IDEO에서의 경력도 있었기 때문에 루나 디자인의
입사 과정은 더 수월했을 것 같습니다. 어땠나요?

사실 IDEO보다 루나 디자인에 입사하기가 더 어려웠습니다. 이틀에 걸쳐
전 직원과 인터뷰를 하고 나서야 입사 제의를 받을 수 있었습니다. 위에서 말씀드린,
여러 가지 쉽지 않은 요구를 회사에 했기 때문에 당연한 과정이기도 했습니다.
루나 디자인에 입사할 때는 우선 포트폴리오 샘플을 보내고 이메일 인터뷰,
전화 인터뷰, 현장 인터뷰를 모두 거쳤습니다. 가장 중요한 것은 인터뷰였습니다.
IDEO에서 인터뷰를 할 때는 영어를 거의 못하는 상황이라 회사 측에서 전화
인터뷰 때 통역을 준비해 줘서 큰 어려움이 없었습니다. 루나에서도 두 시간 정도
전화 인터뷰를 했는데 여전히 영어가 미숙했기 때문에 미리 양해를 구하고 천천히
가능한 한 쉬운 영어로 질문을 받고 대답했습니다. 현장 인터뷰 땐 영어를 잘하진
못했지만 포트폴리오를 철저히 준비했고 부족하지만 아는 영어는 또박또박
얘기하려고 노력했습니다. 목소리가 작아서 안 들리는 게 틀린 영어로 말하는
것보다 더 자신감이 없어 보일 것 같아서, 하고 싶은 말은 다 했던 걸로 기억합니다.
저 같은 경우는 루나에 인터뷰하러 갈 때 포트폴리오 말고도 따로 인터뷰용
자료를 준비해 갔습니다. 포트폴리오 발표는 하지 않고 이 자료를 발표했는데
아마 이것이 회사에서 저를 받아들이는 데 좋은 영향을 준 것 같습니다. 앞으로 그
회사에서 일하면서 하고 싶은 프로젝트를 준비해 발표했는데 그게 바로 '유니세프
프렌즈'라는 프로젝트입니다. 새로운 기부 방식에 대한 제안으로 디자인을 통해
많은 사람들에게 혜택이 돌아갈 수 있도록 하는 컨셉 프로젝트였습니다.

사실 말씀하신 컨셉 프로젝트, 즉 회사 이익과는 별 관계가 없는 작업을 회사가 보장해
준다는 게 잘 이해가 가지 않습니다. 일반적으로 회사와는 대가를 받고 일해 주는
관계니까요.

이상적인 얘기일지 모르지만 저는 회사가 개인의 꿈을 실현시켜 줄 수 있어야
한다고 생각합니다. 다행히 루나는 그런 점을 이해해 주는 회사였고, 클라이언트
작업 이외에 개인적인 작업을 할 수 있도록 배려해 줍니다. 업무 시간 중에 개인
작업을 허락하는 셈이니까 회사에서 보조금을 준다고 볼 수도 있습니다. 많은
동료들이 디자인으로 그들이 원하는 봉사활동을 합니다. 어떤 특정 활동에
참여하는 직원이 많아지면 회사 차원에서 그걸 대외적으로 발표해서 더 많은

사람들이 공유할 수 있도록 도와주기도 합니다. 또한 대부분의 디자이너들은 자발적으로 목표와 책임의식을 가지고 업무 시간 외에 다양한 사회활동을 합니다.

IDEO와 루나 디자인은 디자이너를 채용할 때 어떤 점을 중점적으로 평가하나요?

둘 다 디자이너를 많이 뽑지 않습니다. 일단 자리가 나면 먼저 내부 직원의 추천을 받고 그 다음 자사 웹사이트에 공고를 합니다. 회사에서 인턴십을 마친 디자이너들이 1차 후보군이 되지요. 그러니 일하고 싶은 회사가 있다면 그 회사에서 인턴십을 거치는 건 거의 필수라고 할 수 있습니다. 또 언제 기회가 생길지 모르니 늘 회사 웹사이트를 주시하는 것도 중요합니다.

루나에서 디자이너를 뽑을 때 가장 중요하게 생각하는 건 첫째는 디자이너로서 자질을 증명할 수 있는 안정적인 포트폴리오입니다. 보통 디자인 전문 회사는 다양한 클라이언트를 상대하기 때문에 다양한 작업 경험과 적절한 커뮤니케이션 능력도 중요하게 생각합니다. 그래서 인터뷰 때 프레젠테이션을 잘하는 게 중요합니다. 대부분의 지원자들이 포트폴리오를 소개하는 데 급급해서 특별한 모습을 보여 주지 못합니다. 자신만의 컨텐츠, 즉 디자이너이기 이전에 한 사람으로서 개인적인 목표 등을 보여 주면 좋을 것 같습니다.

업무 환경이나 근무 조건은 어떤가요?

해외에서 디자이너로 일하면서 느낀 가장 큰 차이점은 시간 활용입니다. 일단 루나에는 출퇴근 시간이 따로 정해져 있지 않습니다. 하루에 소화해야 하는 업무량도 정해져 있지 않습니다. 다만 일주일에 40시간 정도 일하면 됩니다. 그래서 하루에 10시간씩 일하고 4일 근무하는 친구도 있고 주 5일을 8시에 출근해서 4시에 퇴근하는 친구도 있습니다.

정해진 업무 스타일도 없습니다. 프로젝트 매니저인 디자이너의 역량에 따라 본인 스타일대로 업무를 진행합니다. 그래서 디자이너를 뽑을 때에도 전체 프로세스를 이끌어 갈 수 있는 역량을 매우 중요하게 생각합니다.

현재 캘리포니아에서 근무하는 루나의 직원이 50명 정도인데 가족 같은 분위기로 지내고 있습니다. 사실 타지 생활을 하는 저 같은 외국인에게는 무엇보다 중요한 조건입니다. 루나는 이곳 샌프란시스코의 디자인 회사들 중에서도 특히 가족적인 회사로 잘 알려져 있습니다.

루나뿐 아니라 직원의 반 이상이 외국인이고 해외에 지사가 있는 다국적 디자인
회사들은 저 같은 외국인에 대한 배려나 근무 조건이 일반 회사에 비해 좋은
편입니다. 임금도 최상위 수준이고 보험을 비롯한 여러 가지 해택도 좋습니다.
또 상대적으로 외국인이 많기 때문에 취업비자 문제나 영주권 문제도 잘 해결해
줍니다.

프로젝트는 어떤 방식으로 진행하나요?
프로모션 팀을 통해 경쟁 PT 등을 준비하고 일이 확정되면 프로젝트 매니저를
정합니다. 프로젝트 매니저는 예산 범위 안에서 프로젝트 성격에 맞춰 메인으로
일할 엔지니어, 그래픽 디자이너, 인터랙션 디자이너, 제품 디자이너 등으로
구성된 팀을 짜고 브레인스토밍 등 협력 작업을 통해 가능한 많은 사람들에게서
아이디어를 구합니다. 때로는 클라이언트가 참여하는 워크숍을 통해 일을
진행하기도 합니다.
보통은 프로세스가 상당히 길기 때문에 프로젝트 기간 동안 클라이언트 측 직원이
파견을 나오기도 합니다. 지속적인 피드백을 통해 클라이언트와 관계를 조율하고
최종 단계의 작업이 진행될 때까지 다양하고 섬세한 피드백을 주고받습니다.

● club.cyworld.com/
designersqanda

'Designers Q&A' ●라는 인터넷 카페를 통해 해외 취업을 원하는 후배들에게 조언을
주고 있는 걸로 알고 있습니다. 어떤 계기로 시작하게 되었나요?
제가 해외 진출을 준비할 때만 해도 정보가 전무하다시피 했습니다. 국내에서 바로
해외에 진출한 경우가 없어서 그렇기도 했겠지만 사소한 서류 양식조차 물어볼
곳이 없었습니다. 지금 생각해 보면 해외 진출이 어려운 일도 아니었고 필요한
정보들을 찾는 데 드는 시간이면 디자인을 하나라도 더 할 수 있었을 수도, 조금 더
일찍 해외에 진출할 수도 있었다는 생각이 들어서 시작했습니다.
처음에는 간간히 오는 문의 메일에 답변하는 정도였지만 그러다 보니 중복되는
질문이 많아져서 공통되는 내용을 공유하게 되었습니다. 지금은 문의를 하는
분께만 답변을 드리고 활발히 활동하지는 않습니다. 왜냐하면 해외 진출이 자신의
모든 문제를 해결해 주지도 않을 뿐더러 인생의 가장 중요한 문제도 아니라는 것을
잘 알기 때문입니다.

해외에서 디자이너로 작업하고 살아가는 데 어떤 비전이 있을까요?

어떤 일이든 장점과 단점이 공존하기 마련입니다. 해외에서 일하면 다양한 문화권의
사람들과 소통하면서 전 세계의 클라이언트와 일할 수 있고 여러 형태의 자기 발전
기회도 가질 수 있습니다. 자기 발전이란 비단 디자이너로서뿐 아니라
한 인간으로서 인생의 목표를 향해 나아가는 것을 말하겠지요. 인생이란 자신을
알기 위해 떠나는 여행이라고 배웠습니다. 저 역시 그런 여정에 있다고 생각합니다.
전 세계가 이제는 하나의 문화권이라고 합니다. 하지만 해외에서 살다 보면
늘 이방인이라는 느낌을 지우기 어렵습니다. 가족과 떨어져 지내야 한다는 점도
힘들고요. 아무리 많은 혜택을 누려도 이런 데서 오는 상실감은 쉽게 충족되지
않습니다. 또 한국에 살더라도 마찬가지겠지만, 해외에서 생활하는 것이 인생의
모든 것을 만족시켜 주지는 않기 때문에 늘 진로에 대해 고민하게 됩니다.

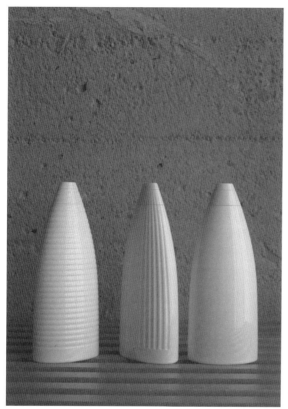

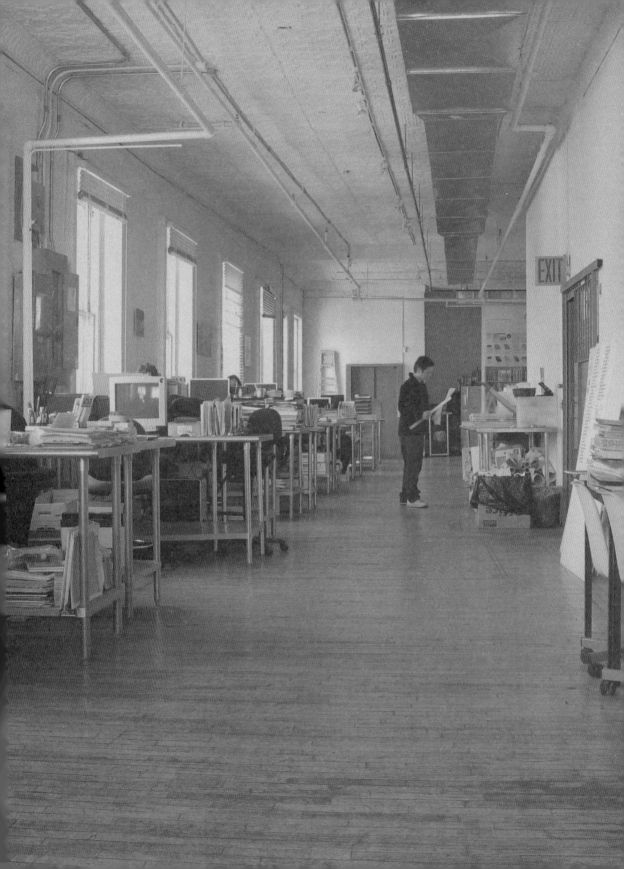

유윤석
베이스
뉴욕

홍익대학교 시각 디자인과를 졸업하고 안그라픽스에서
근무했다. 미국 예일대에서 그래픽디자인 석사학위를 받은
뒤 뉴욕에서 프리랜스 디자이너로 일했다. 2006년 부터
다국적 디자인 에이전시인 베이스에 근무하면서 각종 브랜드
아이덴티티 프로젝트를 맡아 진행해 왔다. 최근 한국으로
돌아와 자신의 스튜디오를 열었으며, 대학에서 시각디자인을
가르치고 있다.

베이스
Base

다국적 디자인 스튜디오인 베이스는 벨기에 브뤼셀에서
출발해, 현재는 유럽과 북남미 5개 도시(브뤼셀, 마드리드,
바르셀로나, 뉴욕, 칠레 산티아고)에 스튜디오를 두고 있다.
'한 곳에 전문화하지 않는 것이 우리의 전문'이라는 철학으로
비주얼 아이덴티티, 아트 디렉팅, 패키징, 전시 디자인, 폰트
디자인, 웹 디자인, 영상과 애니메이션 등 다양한 프로젝트를
수행하고 있다. 클라이언트도 대기업부터 문화, 예술, 패션,
뷰티 관련 클라이언트까지 다양하다.
www.basedesign.com

● 2011년 한국으로
돌아와 디자인 스튜디오
'프랙티스(www.we-
practice.com)'를
설립하였고, 2017년 현재
프랙티스 대표이자 그래픽
디자이너로 활동 중이다.
이어지는 인터뷰는 베이스
재직 당시 이루어졌다.

어떤 경로를 거쳐 베이스에서 일하게 되었는지 궁금합니다.●

2년 반 동안 근무하던 직장을 퇴사하고, 유학을 준비해 예일대 그래픽 디자인
석사과정에 입학했고, 2년 뒤 학위를 받았습니다. 뉴욕으로 이주해서 크고 작은
디자인 회사에서 프리랜서로 일하면서 현지 사정을 익히다가 2006년 여름부터
베이스의 뉴욕 스튜디오에서 근무하고 있습니다.

베이스에서는 비주얼 아이덴티티 일을 주로 하는데, 아이덴티티 프로젝트는 종종
로고 디자인을 비롯해서 웹사이트, 서식류, 각종 인쇄물, 사인 시스템, 광고, 패키지,
머천다이즈 등의 각종 어플리케이션들을 포괄하는 경우가 많습니다. 거기에
사진가, 일러스트레이터 등과의 협업이 자연스럽게 이루어지니 그래픽 디자인의
모든 분야를 다루고 있다고 할 수 있습니다. 개인적으로는 주로 뮤지엄과 갤러리,
비엔날레 같은 문화예술 관련 프로젝트를 많이 맡았고 그 밖에 대학교, 레스토랑,
호텔, 그리고 최근에는 연예인 클라이언트를 위해 북 디자인을 했습니다.

남들이 부러워할 만한 이력이어서 입사 과정도 수월했을 것 같습니다. 어땠나요?

대학원에 다닐 때는 학기 마지막까지 논문 제출과 전시에 매달려 있었기 때문에
막상 학교를 졸업하니 무엇부터 해야 할지 막막했습니다. 대학원을 졸업하면 다음
일이야 쉽사리 해결되리라고 안일하게 생각한 부분도 있었고요. 다급한 마음에
막무가내로 기업 웹사이트를 뒤지고, 헤드헌터를 알아보는 등, 각종 채널을 통해
여기저기 이력서와 포트폴리오를 보내기 시작했습니다. 당시에는 무슨 회사가
있는지, 그 회사가 어떤 일에 초점을 맞추고 있는지, 그리고 거기서 디자이너가
어떤 성격의 일을 하는지 등의 아주 기본적인 지식조차 부족했기 때문에 어렵사리
인터뷰 기회를 만들어도 기대했던 일과 너무 달라 정작 제 쪽에서 입사 제의를
고사해야 했던 적도 있습니다.

대학원에서 만난 학생과 선생님들이 유일한 인맥이었던 저로서는 그분들의 도움과
조언이 졸업 후 프리랜스 경험을 쌓고 지금 자리에 오기까지 절대적인 밑거름이
되었습니다. 강연과 크리틱을 통해 알게 된 현직 디자이너들을 찾아가 자기소개를
하고 작품을 보여 주면서, 궁금하던 미국의 디자인 업계에 대한 견문을 넓힐 수
있었습니다. 그렇게 아는 사람들을 늘려가면서 소개에 소개로 찾아간 곳에서
좀 더 진지한 취업 기회를 만나기도 했습니다. 베이스에서 일하게 된 것도 먼저
입사해 근무하고 있던 예일대 동문의 추천을 통해서입니다.

듣고 보니 공개 채용보다는 인맥을 통해 일자리를 소개받는 경우가 더 흔해 보입니다.

제가 겪은 바로는 디자인 회사들의 구인 방식은 규모와 분야에 따라 다양합니다. 구인 광고를 내기도 하고, 이미 근무하고 있는 인턴 중에서 발탁하기도 합니다. 하지만 규모에 상관없이 사람들의 네트워크에 의존하는 비중이 큰 것 같습니다. 뉴욕 디자인 '바닥'도 한국만큼이나 좁아서 한두 다리만 건너면 아는 사이이기 일쑤입니다. 그렇다 보니 입소문을 타고 순식간에 전해지는 정보나 디자이너에 대한 평가가 채용 여부를 결정하는 데 중요한 요인으로 작용하곤 합니다. 제 경우도 취직을 준비하면서 비로소 '사람이 재산'이란 말이 피부에 와 닿았습니다. 워낙 먼저 누굴 찾아다니거나 인맥을 관리하는 성격이 아니거니와 사람 사귀는 것을 비즈니스로 연결 짓는 것에 거부감이 들었던 것이 사실입니다. 요즘에 와서야 어떻게 저와 맞는 네트워크 쌓기를 할지 고민하고 있습니다.

포트폴리오 심사와 인터뷰는 어땠나요?

대부분의 채용 절차를 보면 받은 이력서와 함께 첨부된 디지털 포트폴리오를 검토한 후 관심이 있는 지원자들에게 인터뷰 여부를 통보하는 수순으로 이루어집니다. 물론 이런 통보를 받기까지 수개월이 걸리기도 하고 감감 무소식인 채 끝나는 경우도 허다합니다. 아무튼 인터뷰 얘기가 나왔다는 건 적어도 서류 심사는 통과했다는 뜻인데, 정작 영어가 많이 부족한 저로서는 여간 부담이 아니었습니다. 궁여지책 끝에 생각해 낸 것이 약속 시간보다 조금 일찍 인터뷰 장소에 도착해서, 가지고 간 실물 포트폴리오들을 인터뷰 룸에 한가득 늘어놓는 방법이었습니다. 포스터는 벽이나 바닥에, 책들은 책상에, 화면으로 봐야 하는 건 노트북에……. 이런 식으로 전시하듯 준비를 했지요. 제한된 인터뷰 시간 동안 그걸 다 꼼꼼히 보는 경우는 거의 없지만 한 방 가득 차려 놓은 작품들이 상대방에게 강한 첫인상과 함께 의욕적인 태도를 전달하는 데는 효과적이었습니다. 보이는 게 많으니 이리저리 이야기할 화제가 끊길 걱정도 덜 수 있었지요. 시간이 흘러 요즘은 제가 신입 디자이너들을 인터뷰하곤 하는데, 30분 남짓한 인터뷰에서 제가 가장 집중적으로 관찰하는 건 지원자의 인상과 프레젠테이션 솜씨입니다. 면접까지 온 대부분의 포트폴리오가 일정 수준 이상인 점을 감안하면, 결국은 사람 됨됨이가 평가의 초점이지요. 지금 당시 제 프레젠테이션을 돌이켜 보면 아찔합니다.

졸업 후 현지 취업과 귀국 여부를 두고 유학생들이 가장 고민하는 건 무엇인가요?

어떤 선택이 자신에게 이익이 될까 저울질하는 게 보통이지요. 투자한 게 있으니 보상을 극대화하려는 게 당연합니다. 제 경우는 이 나라에서 배운 걸 현지에서 발휘하고 검증받아 보자는 쪽이었습니다.

미국에서 학위를 받으면 졸업 후 일정 기간 현지에서 실무 경험을 쌓도록 학생비자를 연장할 수 있는데, 보통 이때 남을 것인지 귀국할 것인지를 결정하게 됩니다. 사실 체류와 귀국을 좌지우지하는 요인 중 가장 큰 게 비자 문제입니다. 이게 여의치 않아 원치 않는 귀국을 하는 경우도 많지요. 저 역시 비자에 대한 부담이 심했는데, 그럴 때마다 제 진로가 '미국 비자'에 좌지우지되는 게 싫어서 더 오기를 부리게 됐고 더 좋은 결과물을 내려고 노력한 점도 없지 않았지요.

프로젝트 진행은 어떤 식으로 하나요? 베이스만의 특별한 문화랄까, 장점이 있다면 무엇인가요?

한국에서 직장 생활하던 때와 비교해 이곳의 근무 조건이나 작업량은 크게 다르지 않습니다. 차이는 오히려 각국의 문화에서 오는 부분이 크지요. 제가 속한 뉴욕 지사의 경우 5명의 디자이너, 파트너와 매니저, 카피라이터, 그리고 2~3명의 인턴이 팀을 이루고 있습니다. 베이스는 덩치가 작은 디자인 스튜디오의 유연성과 순발력이 다국적 스튜디오의 양적, 물적 역량과 잘 조합된 좋은 예라고 볼 수 있습니다.

작은 규모의 프로젝트는 담당 디자이너가 일정 관리 및 클라이언트와의 커뮤니케이션까지 도맡아 진행할 때가 많습니다. 프로젝트 규모가 크거나 일정이 촉박한 경우엔 크리에이티브 디렉터, 시니어-주니어-인턴 디자이너, 코디네이터, 아트 디렉터, 카피라이터, 프로덕션 매니저 등으로 구성된 다국적 팀을 형성해 대처하기도 합니다. 클라이언트에게 여러 개의 시안을 제출해야 할 경우엔 각 스튜디오에서 한 가지씩 아이디어를 내도록 해서 취합하기도 하고, 한 스튜디오의 일이 너무 바쁘면 다른 스튜디오가 용역 형식으로 덜어가는 등 스튜디오 간에 유기적으로 협력합니다. 때로 급박한 일정의 프로젝트를 공동으로 진행할 경우에는 대륙 간 시차가 도움이 되기도 합니다.

베이스의 모든 지사에서는 일주일에 한 번 크리에이티브 미팅을 갖습니다. 새 프로젝트를 위한 아이디어 회의를 하거나, 진행 중인 프로젝트에 도움이 필요한

01
표지 색상대로 정리된 책장
02
항상 깔끔하게 정리되어 있는 선반
03·04
유윤석의 자리

매주 금요일 오후,
가볍게 맥주를 마시며
한 주의 업무와 일상을
리뷰하는 자리

부분을 다 같이 고민하는 자리입니다. 이 미팅에서만큼은 디자인 디렉터부터 인턴까지 참가자들 모두 평등하게 의견을 주고받습니다. 미팅에서 나온 아이디어를 걸러 내어 반영하거나 버리는 것은 프로젝트를 맡고 있는 담당 디자이너의 결정을 따릅니다.

해외에 있는 다른 지사와 협업해서 프로젝트를 진행하려면 정교한 커뮤니케이션 시스템이 필요할 것 같습니다.
지리적으로 멀리 떨어져 있는 다국적 스튜디오들의 커뮤니케이션에서 제일 중요한 건 뭐니뭐니해도 오랜 시간 쌓아온 베이스 고유의 정서와 문화를 스튜디오들이 공유하고 있다는 점입니다. 한두 줄 이메일을 통해서 정확한 디자인 크리틱을 주고받을 수 있는 것도 나름의 언어가 자연스럽게 형성되어 있기 때문입니다. 거의 매일 각 스튜디오들의 소식을 업데이트하고, 분기에 한 번씩 매니지먼트 스태프들이 한곳에 모여 실적을 점검합니다. 2년에 한 번, 전 세계에 흩어져 있는 직원들이 한자리에 모여 팀워크를 다지고 회사 실적과 비전을 공유하는 자리를 갖습니다. 어느 정도 경력이 인정된 직원들은 다른 스튜디오에 교환 근무를 지원할 수도 있는데, 저도 이 기회를 통해 바르셀로나와 브뤼셀에서 근무했습니다.

경험의 범위에 따라 사고의 범위도 달라지기 마련입니다. 미국이라는 더 넓은 세계에서 공부하고 직장 생활을 하면서 디자인관이랄까, 생각에 어떤 변화가 있었나요?
저는 미국에 온 뒤 디자인과 디자이너라는 직업에 대해 크고 작은 개념 수정을 거쳤습니다. 그게 꼭 외국에 살아서 생긴 건지, 제 또래의 디자이너들이 홍역 앓듯 거치는 고민들 중 하나인지는 잘 모르겠습니다만. 아무튼 그중 하나가 직업관에 대한 변화인데, 대학원에서 세 번째 학기를 시작할 무렵 디자인을 보고 감동하는 일이 점점 드물어지더니 급기야 디자인 자체에 완전히 흥미를 잃은 적이 있습니다. 마침 논문 자료를 찾는다는 핑계로 회화나 사진 같은 다른 시각예술에 눈을 돌리면서 차츰 무기력을 극복할 수 있었습니다. 이 경험을 통해 오랫동안 지치지 않고 디자인을 하기 위해서는 디자인을 멀리해야 한다는 걸 깨우쳤습니다. 더불어 항상 외부의 자극을 찾고 끊임없이 시선을 환기시켜야 한다는 것은 물론이고요. 디자인을 직업으로 보고, 의도적으로 일상으로부터 거리를 두려고 했던 것도 아마 그 즈음부터였던 것 같습니다.

회사 외 생활은 어떤가요? 개인적인 작업들은 하는지, 위에서 말한 것처럼 디자이너로서
영감을 잃지 않기 위해 신경 쓰는 게 있는지 궁금합니다.

평소에 개인 작업이라고 부를 만한 일을 따로 하지는 않습니다. 회사 일 외에 디자인
작업을 하는 건 간혹 아티스트 친구들의 디자인 일을 도와주는 정도가 전부입니다.
최근까지 5년째 일본 전통음악을 미국에 소개하는 비영리 단체를 위해 자원봉사
디자이너로 일하고 있습니다.
말이 나왔으니 말인데, '개인 작업'이라는 말은 오랫동안 들어왔음에도 좀처럼
익숙해지지 않는 표현입니다. 무엇보다 하루 대부분의 시간을 디자인에 매진하는
디자이너가 나머지 시간마저 디자인에 투자한다는 게 무모해 보이기 때문입니다.
게다가 그 말에서 소위 '디자인 작가'를 숭배하는 듯한 편견이 묻어 있는 것 같아 안
좋게 느껴질 때도 있습니다.

해외에서 디자이너로 살아가는 것의 장단점은 무엇이 있을까요? 또 앞으로 어떤 비전이
있을까요?

해외에서 디자이너로 사는 장점은 여러 가지가 있겠지만 한국에서 무작정 따르던
관습이나 디자인에 대한 고정관념을 객관적으로 다시 판단할 수 있게 되었다는
걸 가장 큰 성과로 꼽고 싶습니다. 그동안 교육받고 사회생활하면서 흡수해 온
가치들에 대해서 처음으로 의심을 품게 되었고, 그래서 가치관이 바뀐 부분도 있고,
반면 더 단단해진 것도 생겼습니다.
또 한국에 살면서는 못 보던 한국 사회를 객관적으로 보게 되었다는 점인데, 최근에
한국 정부나 기업에서 디자인·문화 사업이란 이름으로 밀어붙이는 일들에서
멀찌감치 떨어져 있다는 게 다행이라고 생각합니다. 반대로 한국에 가면 미국을
새로 발견할 수 있겠지요.

01 02
　　03
04 05
06 07

"눈으로 보는 것, 손으로 만지는 모든 것이
당신을 좀 더 나은 디자이너로 이끌어줄 것이다."
아드리안 쇼네시

해외에서 디자이너로서 일하고 살아가기 위해 열정이나 실력보다 중요한 게 있다면 현지에서 합법적으로 체류하며 일할 수 있는 비자를 받는 것이다. 아무리 실력이 뛰어나고 회사에서 고용하려는 의지가 강해도 비자가 해결되지 않으면 모든 게 무용지물이다. 현지 회사가 외국인을 고용하기를 꺼려하는 가장 큰 이유도 회사가 비자 취득에 보증을 서야 하기 때문이다.

규모가 큰 글로벌 기업들은 대부분 외국인 취업을 위한 시스템이 잘 갖춰져 있지만 규모가 작은 회사일 경우 회사가 부담해야 할 노력이나 비용이 만만치 않기 때문에 외국인 취업을 꺼릴 수밖에 없다. 여기서는 대표적으로 미국과 영국, 일본, 싱가포르의 비자 시스템을 소개한다.

외국인이 미국 취업을 위해 받는 비자 중 가장 일반적인 것은 전문직 단기 취업비자인 H1B 비자이다. 전문인을 위한 비자이기 때문에 4년제 학사 학위나 그에 준하는 경력을 요한다. 미국에서 받은 학위일 필요는 없지만 전공이나 경력 분야와 일치하는 직종에서 취업이 확정되어야 한다. 비자 신청은 고용주가 하며 수속비용도 고용주가 낸다. 따라서 비자 기간 동안은 원칙적으로 자신을 고용한 회사에 근무해야 하고 다른 회사로 옮기면 불법이다.

미국은 자국 근로자를 보호하기 위해 쿼터제를 통해 연간 취업비자를 받을 수 있는 인원을 제한하고 있다. H1B 비자는 학사학위 소지자용 6만 5000개, 미국에서 취득한 석사학위 또는 그 이상의 학위 소지자용으로 추가 2만 개 등 매년 8만 5000개로 제한되어 있다. 이 쿼터는 10월 1일에 시작해서 그 다음해 9월 30일에 끝나는 연방 회계연도에 따라 매년 배당되며, 매년 4월 1일부터 선착순으로 신청할 수 있다.

따라서 미국에서 일하길 원한다면 회사에 지원하는 시기도 전략적으로 선택할 필요가 있다. 자신을 채용할 회사를 찾아도 시기가 맞지 않거나 쿼터(Annual Numerical Cap)가 소진되어 버리면 받을 수 없기 때문이다. 비자를 받았다고 곧바로 입사할 수 있는 것이 아니라 그해 10월 1일부터 일할 수 있으므로 회사의 입사 절차와 H1B 비자 심사 및 발급에 걸리는 시간 등을 감안해서 지원하는 것이 바람직하다. 3년짜리 비자가 발급되고 추가로 3년 연장이 가능하다.

문제는 H1B 비자를 받아 6년을 일한 다음이다. 이 경우 영주권 수속을
밟거나 O1 비자(특기자 비자)로 갈아타야 하는데 비용이나 시간이 만만치 않다.
O1 비자는 과학, 예술, 교육, 비즈니스, 스포츠, 영화나 TV 방면에서 뛰어난 재능을
지닌 고급인력을 우대하는 비자이다. 해당 분야에서 인정받는 업적을 제시해야
하는데 국제적으로 유명한 상을 수상했다거나 전문적이고 명망 있는 프로젝트나
단체에 참여했다거나 하는 등의 경력이 인정된다. 처음 받을 때는 3년 동안
유효하고, 이후 1년마다 갱신해야 하지만 갱신 횟수 제한은 없다.

미국에서 유학하는 경우 처음에는 OPT(Optional Practical Training) 기간을
활용하는 것이 대부분이다. 1년 이상 미국에서 F1 비자(학생비자)를 가지고 공부한
학생이 1년 동안 전공과 관련된 분야에서 일할 수 있는 비자이다. 따라서 신청도
학교에서 한다. 졸업 전 90일부터 졸업 후 60일 안에 신청해야 하며, 신청 당시에는
확정된 직장이 없어도 되지만 90일 이상 실업 상태로 있으면 취소된다. 학교 다니는
동안에도 쓸 수 있지만, 연장되지 않기 때문에 만료되기 전에 취업비자로 갈아타야
한다. 매년 7만 개 정도 발급된다.

미국 이민국 www.uscis.gov

주한 미국대사관 (비자 업무 참조) korean.seoul.usembassy.gov

영국은 입국 목적에 따라 급을 나누고 있는데 취업 관련된 것은 Tier1(Highly Skilled
Worker)과 Tier2(Skilled Worker)가 있다.

일반적인 취업비자는 2급 일반, 즉 T2G(Tier 2 General) 비자이다. T2G
비자를 신청하려면 대졸 이상(전문대 졸업자는 졸업 후 동일 업종에 3년 이상의
경력)의 자격을 가진 사람으로 IELTS4.0의 영어 성적이 있어야 한다. 또한 취업이
결정된 회사로부터 스폰서십 증서번호(COS)가 담긴 잡 오퍼 레터(Job offer
letter)를 받아야 한다. 외국인을 고용하려는 회사는 이민국 심사를 받아 스폰서십
라이선스를 받은 후, 이민국 데이터베이스에서 스폰서십 증서번호(COS)를
할당받아야 외국인을 채용할 수 있다. 영국은 2011년 현재 매년 비유럽인에 대한
취업비자 발급 한도를 연간 2만 1700건으로 제한하고 있는데 그 인원을 COS
할당으로 조정하며 갈수록 줄이고 있는 실정이다.

잡 오퍼 레터는 발급 후 한 달 동안만 유효하므로 그 안에 비자 신청을

해야 한다. 영국 외 지역에서는 영국대사관이나 영사관의 영국비자신청센터에서 신청하고, 영국 내에서는 영국이민국에 신청한다.

고급인력을 위한 Tier1 비자는 영국 내에 정해진 직장이 없어도 받을 수 있다. 그중 Tier1 PSW(Post Study Work) 비자는 미국의 OPT 비자처럼 학업 후 2년 동안 경제활동을 할 수 있는 비자이다. 영국 내 대학에서 학사, 석사, 박사 학위를 받은 후 12개월 내에 신청해야 한다. 영국에서 파트타임, 풀타임 취업이 가능하고 프리랜서나 회사 설립 등의 경제활동을 자유롭게 할 수 있다. 연장이 되지 않으므로 영국에 계속 일하려면 2년 사이에 T1G 이민비자나 T2G 취업비자 같은 다른 비자로 전환해야 한다.

T1G 이민비자(Tier1 General, Highly Skilled Worker)는 확정된 직장이나 투자 비용 없이도 자신이 고급 인재임을 증명하면 받을 수 있어서 가장 선호되는 취업비자였다. 그러나 폐지되었고 2011년 8월 9일부터 우수인재 비자인 T1ET(Tier1 Exceptional Talent)가 도입되어 시행된다. 학계, 과학자, 예술가 등 전문직에 종사하는 유능한 인재로서 국제적인 대회 수상 경력 등 훨씬 강화된 기준을 도입했을 뿐 아니라 연 1000명으로 인원에도 제한을 두고 있다. 영국은 이민법이 자주 바뀌는 편이고, 비자 발급 절차도 갈수록 까다로워지고 있으므로 바뀐 사항이 없는지 반드시 확인해야 한다.

영국 출입국관리국이 제공하는 비자지원센터 www.vfs-uk-kr.com/korean

일본

일본은 미국이나 유럽에 비해 비자 취득이 용이하다. 일본에서 취업할 목적으로 취득하는 재류자격(비자)을 통틀어 취로비자라고 부른다. 이 취로비자는 취업이 가능한 재류자격 인정증명서만 있으면 거의 문제없이 받을 수 있다. 사전에 입국관리소에 신청해야 하며 본인이 직접 할 수도 있고, 외국인을 받아들이는 회사나 학교에서 대리로 신청해 주기도 한다. 이렇게 받은 증명서와 다른 서류를 구비해 일본대사관에 비자를 신청한다.

주의할 점은 재류자격 인정증명서의 유효기간(발급일로부터 3개월) 내에 일본에 입국하지 않으면 증명서가 무효가 된다는 점이다. 증명서를 받은 즉시 비자를 받아 증명서 유효기간 내에 일본에 입국한다. 이렇게 받은 비자의 유효기간은 보통 1년 또는 3년으로, 비자 유효기간이 만료되기 전에 본인이 직접

서류를 준비해 갱신 신청을 해야 한다.

27종의 재류자격 중 취업이 가능한 재류자격은 교수, 예술, 종교, 보도, 투자·경영, 법률·회계업무, 의료, 연구, 교육, 기술, 인문지식·국제업무, 기업 내 전근, 흥행, 기능 이렇게 14종이다. 디자이너는 인문지식·국제업무에 속한다.

주한 일본대사관(영사 관련 메뉴 참조) www.kr.emb-japan.go.jp

일본 법무성 사이트 내 인문지식·국제업무 분야 제출서류 안내 www.moj.go.jp/ONLINE/IMMIGRATION/ ZAIRYU_NINTEI/shin_zairyu_nintei10_12.html

싱가포르

싱가포르의 취업 비자는 자격과 월 급여에 따라 크게 WP(work permit), SP(S Pass), EP(Employment Pass)로 나뉜다. WP는 통상 월 급여 1,800싱달러를 넘지 않는 모든 종류의 일자리에 해당하는 취업비자이며 SP는 1,800~2,500싱달러, EP는 월 급여 2,500싱달러 이상의 대학 학위 소지자에게 발급되는 취업비자이다.(참고로 싱가포르에서 대학 졸업자의 경우 초봉이 평균 월 3000싱달러가 넘는다.)

EP 비자는 다시 연봉에 따라 Q, P2, P1로 나뉘는데 등급에 따라 조금씩 다르긴 하지만 기본적으로 배우자와 21세 이하 자녀는 동반 가족 비자(Dependent Pass)를 신청할 수 있다. 신청은 싱가포르 노동부에서 담당한다. 대한민국 국민은 비자 없이 최대 90일까지 싱가포르에 체류가 가능하기 때문에 별다른 문제가 없는 한 입국 후에 비자 수속을 밟는 것도 가능하다.

싱가포르 노동부 www.mom.gov.sg

정부 지원 인턴 디자이너 해외 파견 사업

한국디자인진흥원(이하 KIDP)에서는 지난 2010년 해외 취업을 희망하는 디자이너들에게 인턴 기회를 제공하는 프로그램을 시범 사업으로 진행했다. 약 2달에 걸친 서류 평가 및 인터뷰를 통해 선발된 20여 명의 디자이너들이 3개월 동안 미국, 일본, 영국 등 총 6개국 15개 사에서 인턴으로 근무했으며, KIDP에서는 항공비와 체류비 일부를 지원했다. KIDP는 시범 사업에서 겪은 시행착오를 보완하여 향후에도 인턴 파견 사업을 확대 시행할 예정이라고 한다. 인턴 디자이너 해외 파견 사업 말고도 KIDP에서는 해외 디자인 워크숍 등 다양한 국제교류 사업을 시행하고 있으니 관심을 갖고 지켜보자.

참고로 미국에서 인턴으로 일하기 위해서는 문화 교류 비자인 J1 비자가 필요하다. 또한 미국 국무부의 승인을 받아 J1 비자를 발급해 주는 스폰서 기관을 통해 미국 체류 자격 증명서 DS-2019를 발급받아야 한다. 인턴을 고용하는 기업이 스폰서 기관이라면 상관없지만, 대부분의 디자인 전문 회사의 경우 여기에 해당하지 않는다. 따라서 인턴 고용 기업에서 스폰서 기관을 지정해 주는 경우라면 상관없지만 그렇지 않은 경우 인턴 예정자가 별도의 스폰서 기관을 통해 DS-2019를 발급받아야 한다.

미국 국무부 교육문화사업국 승인 스폰서 기관 리스트 eca.state.gov/jexchanges/index.cfm?fuseaction=record.list&mo

www.aiga.org
AGIA는 1914년 찰스 디케이의 주도로 설립된 유서 깊은 디자인 단체로 AGIA 디자인 컨퍼런스를 비롯해 다양한 활동을 펼치고 있다. 디자인 관련 취업 정보가 많이 올라오는 곳 중 하나지만 자세한 정보를 보려면 유료 회원으로 가입해야 한다.

www.behance.net
크라우드소싱 전문업체 비핸스에서 만든 온라인 포트폴리오 플랫폼으로 전 세계의 사진, 그래픽 디자인, 일러스트레이션, 패션 포트폴리오를 만날 수 있는 곳이다. 가입하면 무료로 자신의 작품을 올릴 공간이 주어지며 구인구직 정보도 얻을 수 있다.

www.cardesignnews.com
자동차 디자인 전문 온라인 매체인 카디자인뉴스는 신차 소식은 물론 세계 각지에서 열리는 오토쇼, 공모전 등에 관한 소식을 볼 수 있다. 닛산에서 근무하는 최정규가 포트폴리오를 올려 인턴 기회를 얻었던 곳이기도 하다.

www.coroflot.com
디자인 관련 취업 정보를 얻고 포트폴리오를 공유할 수 있는 곳이다. 다른 온라인 포트폴리오 플랫폼에 비해 커뮤니티 운영에 비중을 두고 있는데 그룹 메뉴에 들어가면 지역, 분야, 언어 등 다양한 카테고리 혹은 관심사에 따라 구성된 커뮤니티를 만나볼 수 있다.

www.creativeheads.net
게임, 애니메이션, TV와 영화, 3D 기술 및 소프트웨어 분야의 취업 정보가 주로 올라오는 곳으로 '우뇌를 위한 일자리'라는 문구가 적혀 있다. 분야나 직종, 장소, 취업 유형에 따라 세분화된 검색 툴을 제공한다.

www.creativehotlist.com
《Communication Arts》 매거진에서 운영하는 사이트로 그래픽 디자인 관련 취업 정보 사이트로 유명하다.

www.deviantart.com
취업 관련 정보는 없지만 자신의 포트폴리오를 공유하려는 사람들로 항상 북적이는 온라인 커뮤니티 사이트로 주로 일러스트 작업이 많이 올라온다.

www.eda.or.kr/20080618_seminar/start.html
지난 2008년 6월 한국디자인진흥원에서 개최한 디자이너 해외 취업 세미나의 동영상을 볼 수 있는 곳. 시간이 조금 흐르긴 했지만 해외 취업과 창업에 필요한 이력서 작성, 포트폴리오 구성, 비자 취득 등 유용한 정보를 얻을 수 있다.

www.ixda.org
2004년 설립된 인터랙션 디자인 전문 협회로 전 세계 2만여 명이 넘는 회원이 활동하고 있다. 인터랙션 관련 이슈에 대한 토론은 물론 해당 분야의 취업 정보를 얻을 수 있다.

www.krop.com
2000년 몇몇 디자이너들이 서로 일자리를 찾는 것을 돕기 위해 만든 메일링 리스트가 계기가 되어 만들어진 구직 사이트로, 원래는 디자인 커뮤니티 사이트 QBN의 구직 게시판이었다가 2006년 독립했다.

www.open-output.org
네덜란드 암스테르담에 있는 비영리 재단 아웃풋에서 운영하는 포트폴리오 공유 사이트로 세계 곳곳의 재능 있는 학생들의 작품을 만날 수 있다. 학교별로 포트폴리오를 소개하거나, 학생들이 직접 뽑은 포트폴리오, 명예의 전당 등 다양한 코너를 통해 포트폴리오를 소개한다.

www.qbn.com
멀티미디어 디자인 관련 취업 정보를 찾는다면 이곳을 들러보도록 하자.

club.cyworld.com/designersQandA
이 책에 소개된 루나 디자인의 성정기 씨가 운영하는 커뮤니티로 해외 취업에 도움을 주는 다양한 정보들을 담고 있다.

jobs.designweek.co.uk
영국에서 발행하는 《designweek》의 온라인 구인구직 사이트로 영국에서 일하길 원한다면 알아둬야 할 사이트.

해외에서 디자이너로 살아가기

1판 1쇄 펴냄 2011년 6월 10일
1판 3쇄 펴냄 2017년 4월 30일

지은이 민혜원
펴낸이 박상준
펴낸곳 세미콜론

출판등록 1997. 3. 24(제16-1444호)
(06027) 서울시 강남구 도산대로 1길 62
대표전화 515-2000 팩시밀리 515-2007
편집부 517-4263 팩시밀리 514-2329

ⓒ 민혜원, 2011. Printed in Seoul, Korea

ISBN 978-89-8371-546-3 03600

세미콜론은 이미지 시대를 열어 가는 (주)사이언스북스의 브랜드입니다.
www.semicolon.co.kr